審美觀點的當代實踐
藝術評論與策展論述

Contemporary Practice of Aesthetic Perspective
Art Criticism and Curatorial Discourse

廖仁義　著

藝術家
Artist Publishing Co.

目次

第3篇　藝術評論的實踐 / 130

前言
美學視野與藝術實踐

　　美學能力可以表現於面對自然、面對生活與面對藝術。換句話說，美學能力可以實踐於自然領域、生活領域與藝術領域。而藝術領域的美學能力，又可以實踐於藝術創作、藝術欣賞與藝術評論這些層面。因此，藝術評論可以說是美學能力的藝術實踐領域的一個層面[1]。

　　既然藝術評論是藝術實踐領域的一個層面，而藝術實踐領域又是美學能力的一個領域，那麼，我們有必要首先說明美學能力的各個實踐領域，進而說明藝術實踐領域的各個層面，從而賦予藝術評論更為寬廣的美學意涵。

一、美學視野的各個領域

　　事實上，每一個人都具備或多或少、或強或弱的美學能力，只要願意發揮，都能日益精進。然而，每一個人的美學能力，無論是發揮在任何一個領域，都會有美學能力的程度差別。這種差別，原因很多，但往往我們都會歸咎於天分的差別，而忽略了真正的原因其實在於有沒有學習與實踐。因此，簡單來說，美學能力的程度可以分為兩種，一種是未經學習與實踐的美學能力，一種是已經學習與

1　我這麼說是因為我自己最初是從事美學研究，後來才延伸到藝術評論研究，並且從事藝術評論寫作，但這不表示我認為美學是一個大領域，而藝術評論只是它下面的一個小領域，雖然在我的學思歷程與工作範圍之中它們之間確實是如此的關係。從客觀的學術領域之間的關係來看，我反而比較同意義大利的藝術史家范圖理（Lionello Venturi）在《藝術評論的歷史》（*History of Art Criticism*）一書中所說，美學、藝術評論與藝術史三者之間應該是處在一個相互依賴與支持的平等關係，而不該有主輔的關係。Lionello Venturi, *History of Art Criticsm*（1936）, translated by Charles Marriott, New York: E. P. Dutton, 1964, pp. 19-25.

實踐的美學能力。也就是說，差別在於前者的知識與經驗仍然薄弱，而後者的知識與經驗相對紮實。

美學能力的精進固然在於學習與實踐以增加知識與經驗，但是，美學能力對應的審美對象散佈在這個世界許多不同的領域，或許在自然之中、在生活之中以及在藝術之中。因此，增進美學能力的方向，可以發揮在面對自然領域、生活領域與藝術領域，也就是說，每一個人都有成為美學家的機會，而不是特定學術背景的所謂專家的專利，但關鍵還是在於學習與實踐。

美學能力可以發揮在三個實踐領域：自然領域、生活領域與藝術領域。

首先，每一個人都能夠在面對自然領域的一切事物時主觀地表達審美意見，只不過欠缺理由或依據，但是一旦能夠對這個領域加強經驗與知識，他的審美意見就會更為客觀豐富；因此，面對一叢竹林，前者只說得出這是竹子，而後者卻說得出這是桂竹或綠竹，說得出它們植物特徵的差異，進而說得出形狀與色彩的美感特色。第二，面對生活領域也是如此；每一個人都在生活，也都覺得自己懂得生活，也都能夠主觀地表達審美意見，但是這些意見往往人云亦云，並不牢靠，而當他能在經驗之中不斷比較、修正、累積與整理，並且增加相關知識的徵詢或研讀，他對生活領域的審美意見也才會變得客觀豐富；因此，面對一間泰雅族的家屋，前者只知道這是房子，後者卻會知道這是竹材建造的家屋，而且知道它的建築美學的意涵。第三，面對藝術領域，每一個人都會有機會看到藝術作品，也都能夠主觀地表達審美意見，或者簡單地表現好惡，但往往都只是沒有依據的意見，一旦他有機會增加接觸的經驗並且經過學習或研究相關的知識，他漸漸就能說出有依據的見解，而他的好惡也就能夠變得客觀豐富；因此，他便能夠發現西方的風景畫裡面不會有竹子，而竹子卻會出現在臺灣的風景畫裡面，或者說得出

藝術作品之中圖像的各個層次的意涵。

　　簡單地說，無論是任何領域，美學能力都會因為是否具備豐富經驗與正確知識而有程度的差別。而在藝術領域，經驗與知識當然也會是審美能力的重要條件。

二、藝術實踐的各個層次

　　美學能力在藝術領域的實踐，可以表現在三個層面：藝術創作、藝術欣賞與藝術評論。

　　第一個層面，就是藝術創作。每一個人都具備美學能力，而且可以發揮在藝術領域。當然，這份能力可以運用於藝術創作，表面上看這好像只是出自於才華，但我們如果更深入去看，我們會發現，一個能將美學能力表現為藝術創作的人，仍會因為學習與實踐而呈現出才華與成就的高低。事實上，在很多藝術家身上，我們或許看不到他在學習與實踐方面的努力，但他們的才華深處都隱藏著不為人知的努力過程。因此，這個世界會有許多人小時候很有藝術潛力，但是長大以後就完全消失了，而另外卻也有很多人小時候看不出有藝術才華，但是日後卻成為藝術家，差別就是在於前者荒廢了，而後者卻因為不斷琢磨而日趨專精。

　　第二個層面，就是藝術欣賞。這個世界具備藝術領域美學能力的人不見得都會藝術創作，但是他卻可以經過學習與實踐而讓自己具備藝術欣賞能力。我們也可以說，每一個人都具備或多或少的藝術欣賞能力，但是學習與實踐會造成藝術欣賞能力的程度差別。一個人如果沒有經過學習與實踐，或許他就只是跟著媒體宣傳知道藝術家的表面故事，譬如他可能會因為知道梵谷自殺身亡而每見他的作品就感動不已，卻講不出他對作品的看法，但如果他積極學習與實踐，真正認識藝術家的生命歷程與創作歷程，就會更清楚藝術家的風格淵源，也會注意作品的

構圖與色彩。藝術欣賞的能力仍然需要以藝術知識做為基礎，尤其需要經常接觸藝術作品，累積欣賞經驗，方足以成為能力[2]。

第三個層面，就是藝術評論。正如每一個人都具備藝術領域的美學能力，因此每一個人也都可以具備或多或少的藝術評論的能力。然而，正如藝術創作與藝術欣賞一般，藝術評論的能力也會因為學習與實踐而有程度差別；沒有經過學習與實踐而欠缺知識做為依據，可能就稱不上是藝術評論，而只是泛泛之論的表達，但如果經過學習與實踐而具備知識依據，並經由可以理解的表達方式陳述出來，或許就能堪稱藝術評論。也就是說，真正的藝術評論不但需要經過學習與實踐得到知識依據，而且還需要表達出來，甚且表達出來還必須能夠得到理解，而不是只顧著自己高興怎麼說就怎麼說，不顧是不是有道理，也不顧別人是不是聽得懂或者讀得懂。因此，從事藝術評論除了必須具備藝術知識，還必須學習與實踐。

三、藝術評論的對象認知

藝術實踐的目的可小可大，同樣的，藝術評論的目的也是可小可大。就好像每一個人都可以自言自語，不必在乎別人是不是聽得到，也不必在乎別人是不是

2　誠如藝術史家王耀庭在《古畫》一書中定義「鑑賞」一詞的時候所說：「繪畫的『鑑賞』，可以說人人都會。我們常說，人有一份與生俱來的美感、審美力，但是，反其道來說，也未必人人都能具有鑑賞的能力，怎麼說呢？如果鑑賞完全以個人興致為準則，紅黃藍綠，圓扁方稜，各隨所好，的確是人人都能。以繪畫而言，鑑賞的過程，就是對作品有關的一切因素，加以認識分析。如果透過『形象色彩』的層次，從結構美感，乃至認定風格異同，進而與畫家創作的心靈產生共鳴，體會創作的因緣目的，則這種鑑賞，必定還得透過學習、認知，方能具備。」王耀庭，《古畫》，臺北：幼獅文化，2000 年，頁 3-4。

聽得懂，但是如果我們想要跟一個身旁的人說話並且跟他對話，那麼我們就會讓他聽得到也聽得懂，甚至，如果我們是跟一群人說話而且想讓他們全都了解自己說話內容，那麼我們應該會注意自己說話是不是清楚而且有條理，讓這一群人都聽得懂。這就像一個旅行團的導遊一樣，如果他說話的時候有一個人沒聽懂，他就得擔心旅途上這個人可能會弄錯時間地點而只好報警協尋了。

　　藝術評論這項工作的目的與品質，關鍵在於它的對象認知。關於對象認知，我們可以約略說明如下：

　　第一種對象認知是沒有真正的對象：這種藝術評論只是在說給自己聽，或者寫給自己讀。基本上，我們很難視之為藝術評論，因為它並沒有真正的對象。

　　第二種對象認知是以極少數人做為對象：這種藝術評論的對象只是極少數人，其實關鍵不在人數的多寡，而是在於聽得到與聽得懂的人數之多寡。因為，有時雖然在場人數很少，但是他們都是種子藝術評論工作者，就像種子教師，他們聽懂之後可以再去讓更多人聽懂，至於只有少數人聽得到或聽得懂，這個問題就複雜許多了。首先，這種藝術評論的作者設定的對象可能只是極少數跟他具備相同專業知識的族群，這個族群在理解之後再以深入淺出的方式或語言傳達給人數更多的對象，例如現代藝術以來就有許多哲學家與人文領域的理論家曾經從事藝術評論的工作，他們的論述或許極少人能懂，但是如果經由可以理解的詮釋再去傳達，仍然貢獻良多，萬一關於這個論述的詮釋還是沒能增進理解，甚至難上加難，或者是這個論述本身根本無法理解與詮釋，那麼也就難以被當成藝術評論。

　　第三種對象認知是以最大可能範圍的公眾（The Public）做為對象：這種藝術評論是以不排除任何一個人做為原則，目的在於使有興趣了解藝術的每一個人，或者可以被啟發興趣去了解藝術的每一個人，都能藝術知識與美學能力更加精

進。這種對象認知，我們可以稱之為廣義的藝術知識的傳遞者的認知，而這種藝術知識的傳遞者至少可以包括三個領域的工作者：第一是文化傳播工作者（The Art Writer），第二是藝術教育工作者（The Art Teacher），第三是藝術博物館的研究人員（The Art Curator）。文化傳播工作者特別是指藝術出版品的寫作者，藝術教育工作者特別是指學校的藝術教育工作者，藝術博物館的研究人員特別是指展示與教育推廣人員，他們都有責任傳遞正確而且可以理解的藝術知識。我們可以允許一個藝術家孤芳自賞，不在乎別人是不是了解他，甚至允許一個人私藏自己藝術欣賞的收穫，不願跟其他人分享，但是我們卻不應該鼓勵一個以藝術知識傳遞做為工作的人不在乎其他人是不是理解他所傳遞的藝術知識。也因此，正如具有公共責任的藝術評論工作者應該以最多的公眾做為對象，並追求最高的理解程度，相同的道理，一個藝術的展示與教育工作者，既然也具有公共責任，也應該追求這個目標。因為，策展工作應該是藝術知識分享的工作，也就應該以達到更高品質的藝術知識分享做為目的。

四、藝術實踐的公共責任

我自己原來從事狹義的美學研究，也就是哲學美學的研究，但是法國讀書期間，我開始擴充到藝術學的美學領域，加強關於藝術創作、藝術理論與藝術歷史的知識，讓抽象的藝術觀念與具體的藝術經驗得以整合成為一個更為完整的美學架構。但是回臺工作以後，經過長期的知識探索與經驗研究，我又將這種過度狹窄的美學架構從藝術領域擴充到自然領域與生活領域，讓美學能夠涵蓋更為寬廣的審美對象，並追求美學成為每一個人都可以參與的領域，而不只是藝術愛好者的專利。

在這個發展過程中，我除了擔任美學與藝術理論的教育工作者，又因為生命中另外三種角色的出現，而使得我的美學能力及其藝術實踐開始進行修正與調整。

第一種角色的出現，是我開始被邀請撰寫類似藝術評論的文字，從事藝術評論的工作。最初，我只顧著寫出自己的看法與想法，因此難免也曾經不管別人是不是讀得懂，後來因為第二種角色的出現，讓我開始注意要讓別人讀得懂，但也只開始注意到有限性質與有限範圍的別人。

第二種角色的出現，是我開始被邀請擔任自己一開始也不是很清楚的所謂策展人。這項工作，讓我開始學習從事展覽計畫，也開始讓我學習把自己對藝術作品的理解說得清楚，並且思考它們之間的各種可能的關係，也就是說，我開始撰寫所謂的策展論述。但是最初，我還是只把重心放在展覽本身，比較重視藝術家與作品的一端，卻根本沒有意識到展覽以外的另一端，例如觀眾是不是理解的一端。直到第三種角色的出現，我才意識到更寬廣的世界。

第三種角色的出現，是我開始成為美術館館長，並且也開始在博物館科系教授藝術博物館的課程。這個工作，讓我看見公眾，讓我發現從藝術家及其作品到藝術展覽，再從藝術展覽到藝術展覽觀眾，存在著一個不該忽視的詮釋與理解的分享過程，而這個過程也是一種循環，它也可以是從藝術展覽觀眾到藝術展覽，再從藝術展覽到藝術家及其作品的一個回饋過程。從此，我不但認識到美學能力與藝術實踐的社會責任或公共責任，我也開始檢討策展論述與藝術評論的寫作，更加重視它們是不是正確的藝術知識，它們是不是能夠被理解，以及它們是不是能夠具有公共的價值。

五、編撰說明與謝辭

這本書收錄進來的文章，有的是我還沒發生角色調整以前的作品，有的是我已經逐漸重視公共價值以後的作品。為了將相同領域的文章放在一起，我分成三個單元，分別是：第一篇審美觀點的探索，第二篇策展論述的視野，第三篇藝術評論的實踐。至於為了突顯自己因為不同時期角色意識而進行檢討與修正，我便在每一篇文章一開始標明寫作年份，除部分文字潤飾之外，不去刻意遮掩曾經的自私與幼稚。

這本書能夠出版，我要感謝許多人。首先，我要感謝我在國立臺北藝術大學、國立臺灣藝術大學與國立臺灣師範大學參與過我的藝術評論相關課程的碩士班與博士班學生，許多的課程討論提供給我延伸思考的材料，也讓我得以一再反思與改進。其次，我要感謝每一個邀請我撰寫這些文章的機構或刊物，讓我能夠有機會進行藝術評論的實踐。第三，我要感謝每一位藝術家同意我這麼詮釋他們以及他們的作品，並且授權我可以使用他們作品的圖片。第四，我要感謝劉碧旭小姐，從碩士班到博士班，一直到如今她自己已經是優秀的藝術評論寫作者，她都願意做我每一篇文章的第一個讀者，幫我檢查寫作的品質，並給我進一步思考或改進的意見。第五，我要感謝史羽平小姐，在我準備這本書的出版工作期間，幫我聯絡藝術家並得到他們的圖像授權，完成了前期的準備工作。第六，我要感謝林瑩宜小姐與林怡彤小姐，幫我完成後期的準備工作，特別是定稿以前的瑣碎工作。

最後也最重要，我要感謝藝術家出版公司的何政廣先生與王庭玫小姐，願意出版這本書，並且給予各個方面的協助，特別是洪婉馨小姐、吳心如小姐與張娟如小姐的不辭辛勞，拙著才能順利付梓。

雖然我必須感謝這些師友，但這本書的缺點與不足，仍然應該是我自己承擔，敬候批評指正。

審美觀點的探索

在藝術評論的歷史發展過程中,許多不同的知識領域曾經影響藝術評論,因此,藝術評論便會出現各種不同的知識立場,也會沿用各種不同知識領域的思維與方法。尤其,在歷史的發展過程中,每一個時期知識領域的主流價值規範與判斷的演變,或者思想潮流的演變,也都會影響每一個時期的藝術評論形成各自的思維與方法。

因此,藝術評論從來不曾有過固定不變的思維與方法,我們所面對的是隨著歷史發展過程逐漸累積起來的各個不同層面的思維與方法。固然我們不能說這些不同層面的思維與方法都具備或者都有意識地以美學的思想與觀念做為基礎或依據,但是我們卻仍然必須指出,藝術評論的思維與方法都已表現出一定程度的審美觀點,而且也會對於藝術作品的理解與詮釋,造成審美觀點的影響。

所以,為了釐清每一個藝術評論的思維與方法,並清楚知道自己受到的影響,以便進行檢討與改進,審美觀點的探索便成為一個要求自我反省精神的藝術評論研究者的必要工作。

我最初專攻的領域是哲學的美學,也就是說,那是一種藝術哲學的研究。後來,再從藝術哲學朝向藝術學的美學。進一步,又從藝術學美學朝向藝術史與藝術理論。直到近年,再延伸到藝術博

物館，並且注重藝術知識的公共價值的研究。這樣的演變，拓寬了我個人對於審美觀點的探索，當然也就拓寬了我以更多層次去接納藝術評論的思維與方法。

不可諱言的，最初涉獵藝術時期的論述確實比較偏向藝術哲學，除了常見哲學的思考方式，也常見哲學的用語，相對的，具體的藝術觀念與用語偏少，也就比較不容易閱讀與理解。但是，畢竟這是我曾經走過的知識與思想的歷程，並不需要覆蓋，而且其中仍然具有值得參考的觀念與觀點，所以，我還是把這些文章收錄進來。這個單元的後面四篇文章，便是這種藝術哲學的論述。

經過長期涉獵具體的藝術領域，我的研究路徑已經從抽象的藝術哲學朝向更為具體的藝術史、藝術理論與藝術評論，乃至於直接進行藝術創作研究或者從事藝術展示工作。從而，針對藝術從事美學研究也就更為重視藝術作品的鑑賞過程，並且進行藝術評論工作也就更為重視藝術作品的創作細節。

目前，我將過去的抽象思維與後來的具體思維結合起來，整理成一個可以從藝術作品材料層次延伸到藝術家思想層次的多層次研究方法，不獨尊也不排斥任何一個層次的研究方法。這個多層次的研究方法，除了讓我針對藝術所做的美學研究的觀點可以更為多元豐富，也讓我從事藝術評論能夠合理地釐清每一個層次的內容與意涵。基於這份反省的自覺，我特別撰寫〈藝術評論的演變脈絡：檢視西洋藝術書寫的歷史軌跡〉一文，以便說明我自己做為藝術評論的研究者與工作者面對各種不同美學觀點的謹慎而包容的態度。

藝術評論的演變脈絡
檢視西洋藝術書寫的歷史軌跡

▎前言：我們為什麼需要重新檢視藝術評論的演變脈絡？

從我們的時代來說，我們容易以為「藝術評論」（Art Criticism）是一個已經定義明確而且範圍清楚的藝術領域，但是事實上，如果我們回頭去檢視藝術評論的歷史脈絡，我們就會發現，藝術評論是一個持續演變的領域，過去一直演變，現在還在演變，未來也還會演變。

藝術評論的定義與範圍之所以一直處在演變中，最主要的原因是人類歷史每一個時代的社會條件都會影響藝術創作的演變，而且社會條件也都會影響各種知識領域的形成及其延伸於藝術創作與藝術評論的方式與程度。社會條件與知識領域的演變，不但影響了藝術創作，也影響了藝術評論。

因此，如果我們想要釐清藝術評論的定義與範圍，我們有必要回頭探索，在人類的歷史發展過程中，尤其是在人類的藝術領域的歷史發展過程中，每一個時代藝術評論的演變。特別，我們想要針對每一個時代曾經被視為藝術評論或者曾經影響藝術評論的藝術書寫，去發現藝術評論演變的歷史軌跡。

在這項檢視工作中，第一，我們想要指出，每一個時代的藝術書寫的作者之專業背景，以說明當時藝術評論表達意見的專業立場與位置，例如作者是哲學家、歷史家或藝術家；第二，我們想要指出，每一時代的藝術書寫曾經依據的知識領域，或者屬於的知識領域，以釐清當時藝術評論涉及的知識領域及其相關學說，例如，涉及的知識領域是哲學、史學或創作技法；第三，我們想要指出，每一時代藝術書寫的社會條件與影響對象，以釐清當時藝術評論表達的對象與目的，例如，表達對象是君王、專業菁英或民眾階層。我們認為，這項檢視有助於我們認識每一時代藝術評論的專業立場、知識領域的依據，以及它們產生的社會意義與價值。

▌一、古希臘時期的藝術書寫

相較於藝術創作活動，藝術書寫是更晚發生的藝術活動。在人類的歷史發展過程中，藝術創作活動發生很早，如果以 1994 年才發現的法國修維洞穴壁畫（La Grotte Chauvet-Pont d'Arc）[1] 做為線索，至少可以推測到西元前三萬年以前，人類就已經開始從事藝術創作活動。至於藝術書寫，依照已經出土的文獻，只能追溯到西元前第四世紀前後的古希臘時期。這個時期藝術書寫最具代表性的文獻是：柏拉圖（Plato, 427-347BC）的《理想國》（*The Republic*）與亞里斯多德（Aristotle, 384-322BC）的《詩學》（*Poetics*）。

誠如我們所知，柏拉圖是哲學家，他的知識領域是古代尚未分類的總體知識，而他整個知識探討都是以哲學史所稱的觀念論（Idealism）做為基礎，致力於為理想城邦建立道德準則，因此，他是以一種道德主義的立場表達他對藝術的定義與評價。他的藝術書寫以《理想國》第十書最具代表性，也可以說是他的藝術評論的主張。在這個文本脈絡中，他主要的主張是認為，繪畫是畫家對於現實世界的模仿，而現實世界本身也只是工匠對於觀念世界的理想形式的模仿，因此繪畫的存在意義與價值等級很低[2]。儘管他貶抑繪畫這項藝術，這個論述廣義而言仍然是藝術評論的雛形，但正由於它欠缺關於藝術作品更為詳細具體的討論，因此並不符合目前我們認為的藝術評論，而比較合理地說，它應該屬於藝術哲學。

基本上，亞里斯多德也是哲學家，而他的知識領域也是總體知識，但是做為柏拉圖的弟子，他的哲學是以經驗科學做為依據，並且是以實在論（Realism）

1　修維洞穴（La Grotte Chauvet-Pont d'Arc）是位於法國南部 Ardèche 省的史前洞穴，1994 年被修維（Jean-Marie Chauvet）領導的洞穴學家研究團隊發現，並檢測認定為大約史前 3 萬年前的遺址，洞穴裡面包含大量壁畫，主要是動物形象。目前修維洞穴為法國文化部直接管理，只供專業研究，不對一般民眾開放，本文作者在 2004 年曾經因為公務得以進入實地參觀並得到直接的視覺材料。

2　Plato, *The Republic of Plato*, translated by Francis MacDonald Cornford, London: Oxford University Press, 1941, pp. 321-340.

做為基礎，主張經驗事實優先於觀念形式。因此，雖然他也是認為藝術是對於現實世界的模仿，但有別於柏拉圖，他認為這是一種具有創造性的模仿[3]。他的藝術書寫以《詩學》為代表。雖然這本書可能也有部分散佚，而且主要是討論史詩這項戲劇，但其中有著對於藝術作品詳細具體的討論，並且提出判斷與評價標準，因此不但是一部藝術哲學經典，同時也是成熟的藝術評論著作，幾乎可以說是西洋歷史最早的藝術評論，但可惜的是，當時這本書的讀者應該非常有限。

這兩部藝術書寫都已說明，古希臘時期的藝術評論主要出自哲學家之手，並且涉及的知識領域是哲學，當時他們主要的寫作對象都是君王、貴族與少數知識階層。

■ 二、古羅馬與中世紀時期的藝術書寫

西元前 323 年亞歷山大大帝病死波斯征途以後，希臘城邦四分五裂，而後義大利南部的羅馬人入侵，並逐漸征服歐洲南部，最後占據大部分的歐洲，長達數個世紀。在漫長的古羅馬時期，歐洲處於長年征戰，而知識階層都必須投靠軍旅。西元 4 世紀以後，基督教合法傳教，並逐漸成為統治階層的信仰，僧院也就成為知識階層的容身之地。從羅馬軍旅到基督教僧院，也就成為這個時期知識領域得以立足的社會條件，而藝術書寫也是當時知識領域的一部分。

首先，古羅馬時期的藝術書寫出現在自然史家老普林尼（Pliny the Elder, 23-79AD）的《自然史》（*Natural History*）。老普林尼的職業身分是羅馬軍團的高階軍官，擔任羅馬皇帝與軍團指揮官的高級參謀，必須博學多聞。古羅馬時期重視實用知識，因此他建立的知識領域必須是一個具備實用價值的自然知識。這部《自然史》共計三十七卷，目前的英譯本全集共十冊，工程浩瀚，而第三十五卷主要就是在討論繪畫、雕塑與建築。其中，影響日後藝術書寫頗鉅的段落就是關於 Zeuxis 與 Parrhasius 兩個藝術家逼真程度的比較，這段文字也說明了當時寫實主義已經成為評價標準[4]。這個文本，一方面是近代以前藝術史的重要文獻，二方面也已經表達藝術評論的具體觀點，足以說明當時的藝術評論已經出現在自然史這個知識領域之中。固然依照時代的社會型態判斷，這部著作應該也只是提

供給領導階層閱讀，但既然能夠保存至今，也就意味曾經流傳，至少進入貴族或僧院的圖書室。

中世紀基督教鼎盛時期，造就了基督教藝術的繁榮，特別是哥特式藝術（Gothic Art）與拜占庭藝術（Byzantine Art）達到巔峰。基督教藝術不但留下許多偉大的繪畫、雕塑與建築，值得注意的是，也留下許多重要的藝術書寫。往往因為當時哲學被視為神學的俾女，過去不少研究以為當時的美學只在神學著作中，但事實上，中世紀更重要的藝術書寫是當時許多僧侶或工匠撰寫的「工藝手冊」。其中，西元 11 世紀據傳是日耳曼僧侶的提歐菲勒斯（Theophilus Presbyter, 1070-1125）寫過《論百藝》（*On Divers Arts*），主要是在記錄與傳授哥特式藝術的馬賽克金屬框架與玻璃彩繪的材料與技術[5]，另外，西元 14 世紀據傳曾經受過喬托（Giotto di Bondone, 1267-1337）影響的義大利畫家伽尼尼（Cennino d'Andrea Cennini, 1360-1427）寫過《工匠手冊》（*The Craftsman's Handbook: Il Libro dell'Arte*），主要在記錄與傳授壁畫與木板畫及其顏料的製作與使用[6]。雖然這兩本書，後者已經是中世紀後期，但它們都是中世紀基督教時期的藝術材料學的經典，都可視為是這一時期的藝術書寫。固然它們也都未曾運用於藝術評論，但卻為日後文藝復興時期的藝術理論預先鋪路。

▋ 三、文藝復興時期的藝術書寫

1453 年，君士坦丁堡被土耳其民族的歐斯曼帝國攻陷，也就使得繼承東羅馬帝國遺緒並維持基督教政治影響力的拜占庭帝國走入歷史。歐洲文化的重鎮遂

3 Aristotle, *Aristotle's Theory of Poetry and Fine Art*, translated by S.H. Butcher, New York: Dover, 1951, p.7.

4 Pliny the Elder, *Natural History*, Vol. 10, Books 33-35, translated by Rackham, Cambridge: Harvard University Press, 1952, pp. 307-343.

5 Theophilus Presbyter, *On Divers Arts*, translated by John G. Hawthorne and Cyril Stanley Smith, New York: Dover, 1963.

6 Cennino d'Andrea Cennini, *The Craftsman's Handbook*, translated by Daniel V. Thompson, Jr., New York: Dover, 1954.

轉移到義大利，尤其是佛羅倫斯，逐漸形成史稱的「文藝復興」（Renaissance）。文藝復興的基本思想就是人文主義，重視現實生活與科學精神，而這種思想也表現在藝術潮流之中。在藝術創作上，早在 14 世紀拜占庭帝國及其文化開始衰頹以來，藝術家喬托的濕壁畫就已開始轉向人文主義，重視符合視覺經驗的構圖與顏色變化，更為透視法（Perspective）提供初期的線索。

這個轉變，成為日後文藝復興藝術創作的潮流，特別是以幾何學與物理學做為依據建立的視覺原理，推動繪畫、雕塑與建築這些領域追求正確堅固。這個轉變，不但影響藝術創作，也影響藝術書寫。

這個時期的藝術書寫首先是藝術家亞伯提（Leon Battista Alberti, 1404-1472）的《論繪畫》（On Painting, 1453），最早將喬托以來的透視法形諸文字，特別是透過幾何原理解釋視覺空間的構造，此外他也將這個理論延伸到雕塑與建築[7]。亞伯提去世那一年，日後被尊稱為文藝復興興盛時期巨擘的達文西（Leonardo da Vinci, 1452-1519）已經二十歲。他的貢獻一方面是偉大藝術作品流傳世間，另一方面則是留下許多遺稿與筆記，其中包括他死後整理出版的《論繪畫》[8]。相較於亞伯提，達文西具備更為豐富的自然知識，在透視法的基礎上擴充了明暗法（Chiaroscuro）與解剖學（Anatomy），使繪畫增加更多層次的敘事性與表現性。

這兩個藝術書寫顯示，近代科學這個知識領域當時已經影響藝術領域，建立了視覺知識論（Visual Epistemology），而這個藝術領域的視覺知識論甚至要比西洋哲學史所說的知識論，例如 17 世紀法國哲學家笛卡爾（René Descartes）與英國哲學家洛克（John Locke）的知識論，還要來得更早。雖然這兩本著作都不是藝術評論，但卻可以宣告藝術理論的來臨，對於日後藝術評論提供了理論的基礎。

在文藝復興時期，可以提供線索讓我們去找尋藝術評論的藝術書寫，應該就是 16 世紀佛羅倫斯藝術家瓦沙里（Giorgio Vasari, 1511-1574）撰寫的《畫家、雕塑家與建築家生平》（Lives of The Painters, Sculptors and Architects, 1550）[9]。這部書總共撰寫了大約一百二十位藝術家的傳記，厚達兩千頁，目的獻給佛羅倫斯的統治家族的領導人梅迪奇柯西摩一世（Cosimo I di Medici）。毫無疑問，這是西洋藝術史上最早的藝術家傳記，也可以說是藝術史最初的雛形，以藝術家傳記做為藝術史書寫的濫觴。此外，我們也可以視之為藝術評論的書寫，因為撰寫藝

術家傳記這項工作包含了藝術評論的觀點。這部書，讓我們看見藝術史與藝術評論之間存在著相互對照的關係。這部書雖然是獻給領導階層，但是在知識風氣旺盛的文藝復興時期的佛羅倫斯，它的影響應該相當廣泛，至少當時健在的藝術家會去設法找來閱讀，想要知道自己得到的評價，這也就形成藝術評論與藝術創作之間各種不同程度的對話。

▌四、17 世紀皇家藝術學院的藝術書寫

　　義大利文藝復興的影響遍及整個歐洲，而在 16 世紀以後，許多國家的皇室紛紛遣送藝術家前往義大利學習，或者禮聘義大利藝術家前來創作或授徒；特別是在 17 世紀，藝術觀念正在從文藝復興風格轉變為巴洛克風格的時期，出現效法義大利藝術制度的潮流。在這個潮流中，歐洲各個民族陸續成立皇家藝術學院便是一個明顯的趨勢。

　　1562 年，佛羅倫斯美術學院（Florentine Accademia del Disegno）成立；1593 年，羅馬聖露卡學院（Roman Accademia di S. Luca）成立。隨後，法蘭西皇家繪畫與雕塑學院（Académie Royale de Peinture et de Sculpture）率先成立，其他歐洲皇室也陸續建立藝術教育的學院制度。雖然原本義大利的學院具有古希臘的自由精神，但是法國的學院卻依附於政治權力之下[10]。因此，當法國皇室成立藝術學院制度，一方面這意味著藝術教育已經獲得皇室權力的支持，另一方面卻也意味著藝術教育已經受到皇室權力的支配。皇家藝術學院直接隸屬於皇室的階層制度，皇室權

7　Leon Battista Alberti, *On Painting*, translated by Rocco Sinisgalli, Cambridge: Cambridge University Press.

8　Leonardo da Vinci, *Traité de la peinture*, traduit par André Chastel, Paris: Editions Berger Levrault, 1987.

9　Giorgio Vasari, *Lives of the Painters, Sculptors and Architects*, translated by Gaston du C. de Vere, New York: Everyman's Library, 1996.

10　劉碧旭，〈從藝術沙龍到藝術博物館：羅浮宮博物館設立初期（1793-1849）的展示論辯〉，《史物論壇》，第 20 期，臺北：國立歷史博物館，2015 年 6 月，頁 39-66。

力不但直接建立規範，將皇室的品味施加於藝術創作，也施加於藝術理論，而當時的藝術評論也就隸屬於皇室的觀點。前者，國王任命首席畫家，並且由首席畫家編撰藝術教材，規定藝術作品的等級；後者，則是皇室總管大臣任命非創作職位的榮譽院士，主導藝術評論的準則。也就是說，皇室總管大臣掌控著皇家學院的藝術評論。

當時的藝術書寫便是這種制度條件之下的產物。17 世紀，法國的藝術書寫最具代表性的作者就是菲利比安（André Félibien, 1619-1695）與德・皮樂（Roger de Piles, 1635-1709）。1627 年，皇室總管大臣柯爾貝（Colbert）任命菲利比安擔任榮譽院士，他是普桑（Nicolas Poussin, 1594-1665）繪畫的支持者，強調線條與輪廓的優先性，他任職其間普桑的題材與技法也就成為主流。但是 1699 年，新任皇室總管大臣阿爾杜安・孟薩（Jules Hardouin-Mansart）則任命德・皮樂擔任榮譽院士，他是魯本斯（Pierre Paul Rubens, 1577-1640）繪畫的支持者，強調色彩的優先性，他任職其間魯本斯的題材與技法也就成為主流。這兩次的任命，突顯了法國繪畫史的「色彩之爭」（Querelle du Coloris）[11]，而這一前一後也說明了皇室權力消長對於藝術評論的影響。

雖然當時歐洲各個民族藝術教育的方向不盡相同，但是法國的案例仍足以成為指標，說明文藝復興以後當藝術成為皇室權力競逐的政策項目時所會帶來的影響，並且說明此一時期藝術評論雖然已經成立，但卻是皇室學院制度的產物，也是權力支配的產物，它必須依據從權力產生出來的知識領域，而且它的影響只限於少數能夠參與皇室藝術活動的菁英階層。

五、啟蒙運動時期的藝術書寫

17 世紀以來，歐洲各國皇室從政治到文化各個層面都處於激烈的競爭關係，而藝術也是一個競爭的層面，造成皇家藝術學院的興起。歐洲皇室的學院制度使得藝術因為權力與金錢的資源而繁榮，卻也使得藝術因此逐漸失去自省力與創造力，因此，從 17 世紀以來，當歐洲社會開始批判皇室專制體制時，也就會把箭頭朝向藝術領域。17 世紀到 18 世紀歐洲這股批判的潮流，史稱「啟蒙運動」

（Enlightenment）。

　　「啟蒙運動」是從知識階層理性覺醒發展出來的批判運動，一方面是知識意識的覺醒，表現在信任科學以及對於基督教愚民做為的批判，二方面是權利意識的覺醒，表現在追求個體自由以及對於皇室專制腐敗的批判，三方面是審美意識的覺醒，表現在關注平民現實生活以及對於後期巴洛克藝術的批判。這種理性覺醒及其對於人類創造力的激勵，為藝術創作與藝術書寫開展出更為寬廣的視野。

　　這一時期的藝術書寫，法國的代表人物就是狄德羅（Denis Didérot, 1713-1784）。他對這一時期藝術書寫的貢獻非常寬廣，既是《百科全書》（*Encyclopédie*）的主編與主要撰稿人，也是戲劇與美術兩個領域的藝術理論家與美學家，例如他的《論繪畫》（*Essais sur la peinture,* 1765）無疑是西洋畫論傳統的經典[12]。特別重要的是，他長期持續撰寫的《沙龍評論》（*Les Salons*）更是讓他被後世視為西洋藝術評論的奠基者。《沙龍評論》的撰寫時間從 1759 年直到 1781 年，共計九卷，針對當時每兩年由皇家繪畫與雕塑學院舉辦的沙龍展做出具體詳細的評論，既評論入選藝術家，也為沒入選藝術家發聲。有別於昔日皇家藝術學院的理論家必須聽命於體制，他不畏權勢。這種表達專業意見的立場與態度，也就成為近代藝術評論的典範。尤其，他對巴洛克藝術以來尊崇「歷史畫」（History Painting）並貶抑「風俗畫」（Genre Painting）的常規進行檢討與批評，影響了日後法國繪畫的題材與風格之轉變與開拓。狄德羅藝術評論的實踐精神，也讓我們看見藝術評論與藝術創作之間相互對抗與相互鼓勵的雙向關係。

　　當時的德國仍然處於神聖羅馬帝國的管轄，卻已分裂成許多不同王國。雖然啟蒙運動到來稍晚，但是在藝術書寫方面卻有不容忽視的貢獻，特別是溫克爾曼（Johann Joachim Winckelmann, 1717-1768）與萊辛（Gotthold Ephraim Lessing,

11　「色彩之爭」（Querelle du Coloris），即線條與色彩的優越性之爭，線條派以普桑為典範，色彩派以魯本斯為典範。參見 Thomas E. Crow, *Painters and Public Life in Eighteenth-Century Paris*, New Haven: Yale University Press, 1985, pp. 35-36.

12　Denis Didérot, *Essais sur la peinture,* Paris: Hermann, 1984.

1729-1781）。1764 年，溫克爾曼出版《古代藝術的歷史》（*History of the Art of Antiquity; Geschichte der Kunst des Alterthums*）[13]，除了透過古代研究賦予藝術一個關注過去的的歷史思維，也在老普林尼與瓦沙里之後讓藝術史這個研究領域得到更為清晰的面貌，尤其日後考古學與圖像學能夠在藝術研究方法上得到重視，被視為重要的基礎知識，可以說是他預先做好鋪路的工作，而這些研究方法日後也都影響了藝術評論能夠開展出更為豐富的思維層次。此外，這本書對於古希臘時期的雕塑作品〈拉奧孔〉（Laocoon）的詮釋，強調古典美學理想在於表現靜穆的靈魂，而不在於刻畫動作與激情，引發了萊辛對他的批評，也成為日後德國古典美學的重要爭辯。1766 年，萊辛出版《拉奧孔：詩與畫的界線》（*Laocoon: An Essay on the Limits of Painting and Poetry*）[14]，指出雕塑與繪畫的空間性與詩與文學的時間性之間的差異，並藉此評價造型藝術中靜穆與激情兩種美學觀點之間的關係。

從這個歷史脈絡，我們可以看到，啟蒙運動時期藝術書寫對於藝術評論的影響可以分成兩個面向：第一，狄德羅將美學與藝術理論具體運用於藝術作品的剖析與評價，並且重視符合時代與社會現實的審美觀點，為藝術評論朝向以社會大眾做為詮釋對象，發揮了引導轉向的作用，另外值得重視的是，他開啟了將藝術展示制度及其審美標準當成藝術評論課題的視野。第二，溫克爾曼影響了藝術史，萊辛影響了美學，進一步這兩個領域的書寫又影響了藝術評論日漸重視藝術史與美學的知識。

▌六、19 世紀革命時代的藝術書寫

法國大革命既繼承也背叛啟蒙運動。繼承的是以理性做為人類的知識能力，

13 Johann Joachim Winckelmann, *History of the Art of Antiquity*, translated by Harry Francis Mallgrave, Los Angeles: Getty Research Institute, 2006.

14 Gotthold Ephraim Lessing, *Laocoon*, Paris: Hermann, 1990.

背叛的是以感性做為人類的創造能力。從 1789 年法國大革命以後，西洋社會普遍把從 18 世紀後期到 19 世紀稱為「革命的時代」（The Age of Revolution），而這個時代主要的藝術潮流從標榜理性的古典主義朝向標榜感性的浪漫主義。這是理性與感性相互糾纏的時代。這種糾纏也影響到 19 世紀的藝術書寫，一方面是哲學家想要結合理性與感性的思維脈絡，另一方面是採取科學方法的實證主義思潮開始抬頭。

啟蒙運動重新為哲學家建立了對社會發言的位置。德國哲學家康德（Immanuel Kant, 1724-1804）以人類的理性能力做為基礎，透過他從人文主義立場建立起來的形上學，為知識、道德與審美找尋優先於經驗之前的普遍原理，將啟蒙運動的理性主義推向高峰，卻也因此受到哲學家賀德（Johann Gottfried Herder, 1744-1803）從歷史主義的觀點提出反對意見，認為文學與藝術方面，人類的感性能力扮演更重要的作用，並且不同於理性的普遍原理，感性能力會因時代與地理而呈現差異，這種觀點進而又影響了歌德（Johann Wolfgang von Goethe, 1749-1832）的浪漫主義美學及其藝術理論。哲學家黑格爾（Georg Wilhelm Friedrich Hegel, 1770-1831）的自然哲學、心靈哲學與藝術哲學，便是繼承啟蒙運動與浪漫主義而集其大成，既結合理性與感性於心靈辯證活動中，並以這種辯證觀點解釋人類歷史，進而又以這種具有形上學精神的歷史哲學解釋藝術的歷史，而他的《美學》（Lectures on Aesthetics）一書主要就是以形上學觀點表達進步主義的藝術史觀。黑格爾的《美學》之所以是重要的藝術書寫，第一，在於它不同於過去哲學家的藝術書寫往往只是提出抽象觀念，而是能以豐富的關於藝術作品的具體經驗觀察做為依據，顯示出他具備藝術評論的能力；第二，在於它雖然是以形上學的歷史哲學做為觀點在詮釋藝術的歷史，但它卻也是繼溫克爾曼之後使藝術史產生影響力的藝術書寫。然而，也正是這個形上學的歷史哲學，使得日後哲學家的藝術評論常常過於偏向抽象的觀念推論而忽略具體的作品描述。甚至，我們常常認為馬克思（Karl Marx, 1818-1883）是黑格爾的反對者，但事實上，他的物質主義仍是形上學觀點，而以這種觀點解釋經濟生產的歷史仍然是一種歷史哲學，而它對藝術史的解釋當然也就是一種歷史哲學。只不過我們也不能忽視，即使馬克思的歷史哲學具有形上學性質，但他對於政治經濟學的重視，不但有助於

我們看見歷史的物質層面，也影響了日後藝術史關注政治經濟學層面的分析。

相對於歷史哲學，19 世紀的實證主義潮流致力脫離形上學的影響，繼承啟蒙運動的科學精神，將自然科學的觀點與方法運用於人文社會領域。實證主義的藝術書寫，表現在鑑賞學（Connoisseurship）的藝術史研究著作中。鑑賞學採取科學實證方法，針對藝術作品的材料與技法，進行物質層面的觀察與解釋，甚至針對藝術家的生理構造，進行生理學與心理學的研究，並將這一方面的發現，運用於從藝術作品中探討藝術家創作過程的肢體動作特徵。在藝術考古學之後對於藝術史家辨識藝術作品各個層面的屬性，提供了具體的工具。德國鑑賞學的代表人物就是魯摩爾（Karl Friedrich von Rumohr, 1785-1843）以及受他影響的柏林學派，他們不但深化了義大利藝術史研究，也使得法蘭德斯地區與德國北部的藝術史受到重視。義大利鑑賞學的代表人物就是摩雷利（Giovanni Morelli, 1816-1891），他將最初的醫學訓練運用於研究藝術家的手部結構與動作，發展出類似偵探的調查方法，深入到藝術創作的細部痕跡，也成為藝術作品鑑定的重要方法之一。另外，法國藝術史家泰納（Hippolyte Taine, 1828-1893）的《藝術哲學》（*Philosophie de l'art,* 1865-1882）明顯受到孔德（Auguste Comte, 1798-1857）實證主義影響，從民族人類學觀點解釋各個民族的歷史與地理條件對於藝術特色的形塑，直到 20 世紀初葉仍為法國藝術史教育的主流。

實證主義與鑑賞學方法，一方面是藝術史的研究方法，但是另一方面，它們重視歷史與地理條件，釐清材料與技法特色，也提供了具體的路徑，有助於藝術評論深入挖掘藝術作品的底層知識，也就成為這一時期影響藝術評論的重要知識領域。

▌七、現代國家誕生初期的藝術書寫

19 世紀歐洲國家逐漸邁入民主共和時期，人民權利意識逐漸覺醒，各種公共政策與制度隨之誕生，博物館也是在這一時期日益蓬勃，許多國家或者將昔日皇宮轉型為美術館，或者重新建造美術館。這一時期的美術館，絕大多數是藝術史的美術館，或者是以過去大師作品（Past Master Pieces）為主要收藏，為了鑑

識、保存與詮釋這些作品，藝術史家日益受到重視。藝術史家紛紛進入美術館工作，而許多歐洲大學也開始成立藝術史的科系，從此藝術史成為重要的藝術教育領域。這個趨勢，一方面將藝術史帶向專業的學院方向，另一方面也就使得藝術史與藝術評論逐漸區分成兩個領域，藝術史關注過去的藝術家，藝術評論關注當代的藝術家[15]。

藝術史成為學院藝術教育的領域，確實讓藝術史研究往前跨出一大步。在鑑賞學之後，19 世紀的藝術史研究出現兩個重要潮流，一個是以瑞士藝術史家沃夫林（Heinrich Wölfflin, 1864-1945）為代表的形式主義（Formalism），另一個是以德國藝術史家潘諾夫斯基（Erwin Panofsky, 1892-1968）為代表的圖像學（Iconology）。沃夫林的《藝術史的原理》（*Principles of Art History,* 1915）主張我們可以透過五個形式原理[16]，指出文藝復興時期與巴洛克時期藝術作品之間的差異，強調作品的構圖形式。潘諾夫斯基反對文藝復興與巴洛克之間存在這種明顯的形式主義的二分法，他透過圖像學的方法釐清藝術作品之中圖像的三個層次的意涵[17]，強調作品的圖像意涵。雖然這兩個學說相互差異，但結合運用卻能使藝術史研究更為完備，因此都在學院教育與美術館的研究部門繼續受到重視，也影響了日後藝術評論的方法論路徑。

15　我們並不需要認為藝術史與藝術評論之間存在這麼截然分明的差別，誠如藝術學家王秀雄所說：「藝術批評是撰寫有關現在的藝術，而藝術史是敘述過去的藝術嗎？我們不能如此簡易的下解釋。有些藝術史家以研究過去藝術的經驗，來撰寫現在藝術，此時他以現代的觀點來評論現代藝術。」王秀雄，《藝術批評的視野》，臺北：藝術家出版社，2006 年，頁 14。

16　沃夫林在《藝術史的原理》一書中，提出五個形式原理，說明文藝復興時期與巴洛克時期藝術之間的差異。這五個原理分別是：第一，從線性到繪畫性（From linear to painterly）；第二，從平面性到退縮性（From plane to recession）；第三，從封閉形式到開放形式（From closed form to open form）；第四，從多元性到統一性（From multiplicity to unity）；第五，從絕對清晰到相對清晰（From absolute clarity to relative clarity）。Heinrich Wölfflin, *Principles of Art History: The Problem of the Development of Style in Later Art,* New York: Dover, 1950.

17　在〈圖像誌與圖像學：文藝復興藝術研究導論〉（Iconography and Iconology： An Introduction to the Study of Renaissance Art）這篇文章裡面 針對藝術作品的主題提出三個解釋的層級：第一個層級是前圖像誌的描寫，涉及的解釋對象是自然的主題；第二個層級是圖像誌的分析，涉及的解釋對象是約定的主題；第三個層級是圖像學的解釋，涉及的解釋對象是內在的意義。Erwin Panofsky, *Meaning in the Visual Arts,* Chicago: The University of Chicago Press, 1955, p. 40.

但是，就在學院教育與美術館日益重視藝術史而藝術史也將目光專注於過去的藝術家的同時，19 世紀的當代術家卻正在跟體制與權力進行對抗，而當時關心他們的就是 19 世紀的藝術評論。其實，早在 18 世紀中葉狄德羅挺身而出為自己同時代的當代藝術家仗義執言，就已經開啟了藝術評論面對自己時代的立場與觀點。因此，19 世紀的藝術評論正是延續了這個傳統。第一次是在 1840 年代，藝術評論為浪漫主義藝術家以及反對沙龍展的藝術家表達意見；當藝術家德拉克洛瓦（Eugene Delacroix）與馬奈（Edouard Manet）的作品被保皇黨阻撓的時候，詩人波特萊爾（Charles Baudelaire, 1821-1867）撰文聲援，讓挑戰禁忌的藝術題材與圖像得到正確看待，而他發表的〈現代生活的畫家〉（Le peintre de la vie moderne, 1863）一文更為當時以自己時代的現實生活為題材的藝術家建立了正當性，也為藝術評論的書寫樹立了典範。第二次是在 1860 年代，當印象主義繪畫被嘲笑的時候，聲望如日中天的小說家左拉（Emile Zola, 1840-1902）撰文支持，他讚美這種繪畫符合現代的視覺原理，也使得印象派主義逐漸得以立足。

我們可以發現，這一時期由於印刷技術的發達，藝術書寫的種類正在增加，而且執筆撰寫的作者也不同於過去，已經增加了更多不同的專業背景，尤其是文學家的參與，開啟了多樣化的藝術評論的寫作風氣，他們透過報章雜誌對為數更多的社會大眾表達他們的審美觀點與主張。

▎八、機械複製時代的藝術書寫

19 世紀中葉，攝影裝備與技術的發明以及日後逐漸改良直到肖像攝影取代肖像畫，迫使繪畫必須思考寫實是不是繪畫的唯一方向[18]。當然，繪畫日後的發展具體證明，攝影並沒有把寫實繪畫逼到走入絕路，卻反而是讓寫實繪畫發現過去不曾發現的技法細節與美學向度，但是，攝影的挑戰卻使繪畫在寫實之外另外發現抽象的方向。20 世紀初葉以來，在塞尚發展出後印象主義（Post-Impressionism）的視覺思維以後，西洋藝術的抽象浪潮波濤洶湧，從最初的歐菲主義（Orphism）、立體主義（Cubism）、野獸主義（Fauvism）、超現實主義（Surrealism），一直到時代稍晚的未來主義（Futurism）、構成主義

（Constructivism），以及第二次世界戰爭結束以後在美國出現的抽象表現主義
（Abstract Expressionism）。

在抽象藝術的發展過程中，每一個時期都曾遭遇誤解與排斥，但也都曾獲得
藝術評論的聲援。最初，當他們被排斥的時候，他們自己撰寫論述為自己的藝術
主張辯護，這個做法除了增加社會對他們的了解，也為現代藝術保存了許多重要
文獻。藝術家自己撰寫文字論述，正是現代藝術的一個特色，也開啟了藝術家自
己投身藝術評論寫作的風氣。例如康丁斯基（Wassily Kandinsky）與蒙德利安（Piet
Mondrian）都有篇幅可觀的文字全集。此外，這一時期也正是形式主義的藝術評
論大放異彩的時期。在現代藝術朝向抽象藝術的方向發展的過程中，英國藝術評
論家傅萊（Roger Fry, 1866-1934）以他豐富的人文素養與典雅的文字風采，建立了
形式主義的作品解析與論述，使得整個後印象主義以來的藝術潮流都能獲得理解
並逐漸被接受，也因此他在 1920 年出版的《視覺與設計》（*Vision and Design*）
一書至今仍被視為形式主義藝術評論的經典[19]。此外，還有許多不同專業背景
的作者投入藝術評論的工作，例如，歐菲主義與立體主義在法國得到詩人阿波里
聶爾（Guillaume Apollinaire, 1880-1918）的一路相伴。英國的李德（Herbert Read,
1893-1968）與法國的卡班（Pierre Cabanne, 1921-2007）積極為現代藝術書寫歷史，
促使美術館重視現代藝術，從而也推動了以現代藝術為主題的美術館逐一誕生，
不同於昔日的美術館著重於關注過去的藝術家。而在美國，當抽象表現主義尚
未得到埋解，葛林柏格（Clement Greenberg, 1909-1994）提出「純粹繪畫」（pure
painting）的觀念，主張繪畫並不須要指涉任何現實世界的既存事物，也為這個藝
術思潮建立了美學依據。

18 班雅明在〈機械複製年代的藝術作品〉這篇文章中曾經指出，19 世紀關於攝影是否取代繪畫的論辯，並沒
有認識到攝影與繪畫之間的差異並不在於再現程度的高低，而是在於它們是兩種不同的藝術，所以攝影並沒
有取代繪畫，只是影響了繪畫充新檢討是否只能依循再現原理。Walter Benjamin, The Work of Art in the Age of
Mechanical Reproduction, in *Illuminations*, translated by Harry Zohn, New York: Schocken Books, 1955, pp. 226-227.
19 Roger Fry, *Vision and Design*（1920）, New York: Dover, 1998.

除此，20 世紀的現代哲學也在藝術評論的演變過程中做出可觀的貢獻。例如，德國的新馬克斯主義哲學家班雅明（Walter Benjamin, 1892-1940）以他的文學與美學的學識做為基礎，透過他對於藝術作品與社會條件之間關係的觀察與反省，建立了一個能夠深入評價藝術作品的多層次意義的思想觀點。法國現象學哲學家梅洛龐蒂（Maurice Merleau-Ponty, 1908-1961）對身體與知覺的重新詮釋，不但影響美學發生存有學的（ontological）轉向，關注身體與世界之間共存的關係，也影響現代藝術理論發現，藝術家是以一個能夠運動的身體場域在從事藝術創作，藝術作品其實是他的身體的運動性延伸，也因此藝術作品蘊含著藝術家的身體質素。所以，班雅明的〈機械複製年代的藝術作品〉（The Work of Art in the Age of Mechanical Reproduction, 1936）與梅洛龐蒂的《眼睛與精神》（L'Œil et l'esprit, 1960）也就成為現代藝術甚至是當代藝術最常引用的哲學家藝術書寫。

▌九、後資本主義符號消費社會的藝術書寫

20 世紀的下半葉，資本主義經濟達到高峰，甚至被稱為後資本主義社會（Post-Capitalist Society）的來臨，人類的日常生活充滿影音機器製造與傳遞出來的符號，有的是視覺符號，有的則是聲音符號，發展出一個虛擬的符號世界。

面對這樣的符號世界，這個時期的當代藝術走向觀念藝術，藝術家取法哲學家，甚至扮演哲學家，也因此使得哲學家備受期待與推崇，認為他們的理論能夠為藝術家提供思想依據，從而哲學家的藝術書寫被引用成為藝術評論的觀點，甚至是跟藝術毫無關係的哲學書寫也被當作藝術書寫，進而成為藝術評論的觀點，有的貼切中肯，卻也有的空洞偏差。

但是，在那些對當代藝術曾經產生影響的哲學家之中，確實不乏重要貢獻。自從啟蒙運動以來，現代國家日益重視公共教育，使得教育得以普及，但是這也使得國家權力積極介入知識的建構，許多在教育體制之中的知識其實都只不過是權力的產物，而知識也經常回過頭來為權力服務。在這個歷史過程中，藝術知識也逐漸進入國家權力的支配範圍，教育體制本身已經失去反省藝術知識的能力，陷入僵化與腐敗的危機，而是在批判力量的衝擊之下才會逐漸進行檢討。便是藝

術知識已經被教育體制與美術館體制窄化與矮化的時代趨勢中，法國後結構主義哲學家傅柯（Michel Foucault, 1926-1984）的知識考掘學（Archéologie du savoir），提供了深入檢視知識建構的歷史脈絡的研究路徑。這種研究路徑，一方面可以批判知識與權力的共犯結構，另一方面卻也可以重新建立具有反省性的基礎，進行知識的理解與詮釋，而這確實也提高了當代藝術書寫的思想高度，讓藝術評論免於落入權力的陷阱。

面對符號充斥的虛擬世界，法國文學理論家羅蘭巴特（Roland Barthes, 1915-1980）的符號學（Sémiologie），以語言學家索緒爾（Ferdinand de Saussure）的「意符」（signifiant）與「意指」（signifié）的理論做為基礎，指出符號意涵的表面性與隱藏性，為當代藝術書寫提供了新工具，不但影響了各個類型的藝術書寫，包含影響了藝術史與藝術評論，也影響了其他的人文社會理論。其中，法國社會學家布希亞（Jean Baudrillard, 1929-2007）便是將符號學運用於馬克思對資本主義所作的政治經濟學批判，提出符號消費社會理論，並且針對影音媒體的符號生產，提出擬像（Simulation）的觀念加以解釋，有助於我們看見當代人類的虛無主義氛圍，也有助於我們面對當代藝術的虛無主義美學。

當代思潮的虛無主義也表現在在法國哲學家德勒茲（Gilles Deleuze, 1925-1995）的哲學書寫中。在他與瓜塔里（Félix Guattari）合寫的《反艾迪帕斯：資本主義與精神分裂症》（*Anti-Œdipe: Capitalisme et Schizophrenie, 1972*）一書中，他認為當代的資本主義社會已經將人類身體的每一個器官都納入生產關係中，成為不同功能的生產工具，因此身體已經失去認同性與自主性，每一個器官之間已經處於分裂並且互相衝突的關係，每一個器官即使在它們想要脫離現狀的運動中，也都陷入相互拉扯的關係之中。這是從虛無主義延伸出來的悲觀主義，即使他提出「游牧思想」（Nomadologie）的觀念做為個人擺脫資本主義國家機器的思想出口，仍然也是悲觀主義的個人主義。也因此，他針對英國藝術家培根（Francis Bacon）所寫的《感覺的邏輯》（*Logique de la Sensation, 1981*），做為他最具代表性的藝術書寫，與其說是藝術評論，不如是他的悲觀主義哲學的佐證。

當代藝術強調思想觀念甚於作品本身，因此需要哲學家的參與，而哲學家也因此得到詮釋藝術的角色，尤其哲學家可以掌握藝術的思想層面並從事可以增加

理解的詮釋與表達，應該是當代藝術書寫的一項特色，但是，我們仍要指出，哲學家的藝術書寫如果只是要將哲學觀念強加於藝術作品的詮釋，甚至強硬使得藝術作品成為哲學觀念的附庸，並不是真正值得期待的藝術評論。當代藝術與當代哲學思潮之間的正確關係，仍然是藝術評論必須繼續努力釐清並且透過藝術知識加以充實的嚴肅工作。

▌結語：藝術評論與藝術的過去、現在與未來

經過對於西洋藝術書寫的歷史軌跡進行逐一時代的說明與檢視，我們可以釐清，藝術評論做為一種藝術書寫，它並不是一個獨立發展的領域，它一直都與其他領域的藝術書寫發生關係。因此，我們首先可以說，藝術評論是一個在歷史過程之中不停演變的領域，我們進一步可以說，藝術評論是一個經由歷史之中每一時期的知識領域與藝術書寫直接介入或者間接影響而逐漸形成的綜合領域。

在針對藝術書寫的歷史軌跡進行檢視之後，我們整理出四個觀點，表達我們面對藝術評論的演變脈絡應有的思想態度：

第一，在西洋藝術書寫的歷史軌跡中，曾經影響藝術評論的知識領域，至少包含以下的種類：藝術哲學、自然史、藝術材料學、藝術理論、藝術家傳記、藝術學院典章制度、藝術史、美學、歷史哲學、文藝理論、藝術家文字作品、社會思想、政治經濟學。面對這個多元豐富的知識領域，我們與其認為特定的知識領域才是藝術評論的正確知識與觀點，不如認為每一個知識領域都是藝術評論應該參考的範疇，讓藝術評論可以隨著時代條件與藝術思潮的演變而採取必要且充分的觀點，讓藝術家及其作品能夠得到正確與完整的詮釋與理解。

第二，這些曾經影響藝術評論的知識領域，提供我們各種不同的研究路徑，讓我們可以從藝術作品的內涵意義，經由藝術家這個創作位置的意義，再朝向藝術作品的外延意義，拾級而上，以藝術家及其所處的社會與時代做為脈絡，充分認識藝術作品不同層次的意義，達成有助於每一個人正確完整理解藝術作品的藝術評論。

第三，每一個時代，社會條件都在發生變化。不但藝術家的技法與理念在發

生變化，藝術家的角色及其社會條件也都在發生變化。人類藝術活動的演變，從個人行為到公共行為，從只給少數人觀看到給多數人觀看，一直都在變化。因此，藝術評論必須面對藝術作品展演制度、場所與設備技術的變化，不再只是以藝術作品本身的物質範圍做為理解與詮釋的範圍，而是必須延伸到藝術作品的物質範圍涉及的整個展演範圍。

第四，全球化與網路化的時代，從肉眼的實體觀看到機器的虛擬觀看，藝術家及其作品的社會展演環境更是快速變化。因此，藝術評論當然也必須面對這個變化，至少必須面對溝通工具與技術的變化。但是，面對這個變化，也就必須面對更多詮釋與理解的陷阱。過度沉迷於工具與技術的變化，也可能流浪在根本看不到藝術作品的機器世界之中。

這個演變的歷史過程，曾經是西洋的歷史過程，但是從 20 世紀以來，也已經成為全體人類共同的歷史過程，我們有必要去檢視，採取理性的反省態度，得到正確的判斷與評價，讓人類的思想能力主導每一種藝術書寫，特別是讓藝術評論可以找到應有思想高度去面對藝術領域的每一項活動，藝術才會有過去、現在與未來。

審美體制的顛覆
法國藝術批評的自我反省精神[1]

如果說，所謂「黑格爾宣稱『藝術之終結』」的說法[2]廣為流傳以來，藝術不但沒有終結，反而藝術一直在朝向對它自己的反思之中取得延續，那麼，在這個藝術不斷自我反思的過程中，美學也正面臨一個唯其正視藝術這項自我反思才能重新找到活動位置的考驗。而做為跟藝術創造與美學理論存亡與共的一個活動，藝術批評也一直處於它必須隨時設法突破既有的評價架構的狀態。

每一個評價架構，原來都是從美學家與批評家對於既有的藝術作品的理解之中產生。為了深入詮釋並評價作品，它所經歷的視聽與理解過程既艱辛，又難以言喻。但是，每在創新的藝術作品出現時，往往的，它自己卻又可能成為另一個視聽理解的限制，甚至是阻礙。換句話說，它可能又會阻礙另一個評價架構的誕生，使之面對自己也曾遭遇的艱辛。

問題在於，如果藝術的評價架構會有這種創新與守舊的雙重性或內在矛盾性，那麼，藝術批評能不能有一個明確的界定？甚至，我們還可以探問：藝術批評該不該成為一個體制？而且我們也可以反過來問：成為一個體制，會不會就是它之所以可能畫地自限的原因？

也就是說，我們能不能希望藝術批評不是毫無準則，卻又不會成為一個綁手綁腳的體制？

▌藝術批評是一個專業領域嗎？

我們首先要思考：藝術批評如何成為一個有其思維準則的專業領域？

理論上，藝術批評可以出自一種美學觀點，但它並不就等於美學。美學涉及的是藝術做為一個整體，而藝術批評涉及的卻是個別的藝術家或藝術作品。此

外，或許它也可以立足於特定的藝術哲學，但卻不等於藝術哲學，因為在詮釋作品時，藝術哲學的目的是想要發現藝術整體的性質與意涵，而藝術批評卻是想要針對個別作品的技法與品質進行評價。也就是說，它們三者相互有關，但功能與目的卻彼此不同。

但這種界定，畢竟只是在理論上可能，實際上卻不無困難。因為，一個人在他面對藝術領域或藝術作品時，如何可能只抱持一種態度？畢竟他是理性與感性夾雜的生命整體，他可以因著藝術知識而提出評價，可以基於美學觀點而做出相應的詮釋，也可以從自己的哲學立場反省藝術，甚至可以根本不認為有加以分別出來的必要。這個事實，更使我們發現藝術批評之難以界定。也許我們還得懷疑，藝術批評會不會只是因著評價的需要才被特定想法的人逐漸建構起來的概念？它會不會只是為了滿足實用的需要才形成的歷史體制？

正如藝術家原本並不是一個職業，而只是一個以藝術活動做為存在方式的人一般，藝術批評家最初也不是一種職業，甚至最初根本沒有所謂的藝術批評家，

1　這篇文章最初撰寫於 1998 年，最後重新修改並定稿於 2017 年。

2　所謂「黑格爾宣稱『藝術之終結』」的說法，是一個尚未查證與研究就已經被以訛傳訛的說法。事實上，在黑格爾的著作中，他只提出兩個類似的討論，第一個是關於「藝術之目的」的討論，第二個才是勉強涉及「藝術之終結」的討論。

第一個討論，首先出現在《美學導論演講》第三章第二部分，另外出現在《美學》第一卷的導論，這兩個文本提到的概念都是關於德文 Zweck，都是在討論「藝術之目的」，而不是「藝術之終結」。

第二個討論，相關文本出現在《美學導論演講》的第五章以及《美學》第一卷的第二部分。在這兩個文本裡面，黑格爾將人類的藝術史分成三個時期，第一個時期是「象徵的藝術」（Symbolic Art），第二個時期是「古典的藝術」（Classical Art），第三個時期是「浪漫的藝術」（Romantic Art），而他所說的浪漫的藝術並不是一般藝術史所說的 19 世紀初期的浪漫主義藝術，而是中世紀時期的基督教藝術，而他認為，這個浪漫藝術在文藝復興時期已經達到顛峰，並且藝術已經無法超越自己，因此正在沒落。所謂黑格爾所說的「藝術之終結」，應該只能放進這個脈絡去理解，但是這並不等於他宣稱藝術已經終結。到底黑格爾有沒有宣稱「藝術之終結」？對於黑格爾深有研究的美學史家朱光潛在《西方美學史》一書中認為：「這個答案並不像一般哲學史家和美學史家說得那麼絕對（他們認為黑格爾斷定藝術終要滅亡），而是有些含糊。」

參考 1. Georg Wilhelm Friedrich Hegel, *Introductory Lectures on Aesthetics*, translated by Bernard Bosanquet, London: Penguin Books, 1993. 2. Georg Wilhelm Friedrich Hegel, *Hegel's Lectures on Aesthetics*, translated by T. M. Knox, Oxford: Clarendon Press, 1975. 3. 朱光潛著，《西方美學史》（下），《朱光潛全集》第 12 卷，北京：中華書局，2012 年，頁 526-527。

如果有，那也只是像柏拉圖與亞里斯多德之類的藝術哲學家[3]，要不便是對前代或同代藝術家有所褒貶的藝術家。所以，除了藝術家自己的創作筆記之外，在古代的藝術文獻中，並沒有近代意義的藝術批評文獻。而近代意義的藝術批評家的出現，可以說是文藝復興甚至是啟蒙運動以後的產物[4]。在那個一切重視理性認知的時代裡，藝術被納入知識的框架之中。甚至，一如其他各項知識開始分工為不同專業，藝術批評家這個專業領域應運而生了。只不過，一開始它仍然保持著跟整個文化領域之間的互動，並未淪為職業體系的一環。

這一點，我們可以從近代法國藝術批評的發展過程，得到一個參考線索，並且看到它內部充滿批判性的自我反省力。

▌文人的藝術批評傳統

法國的藝術批評一開始便出現了一個文人參與藝術論述的傳統，而這個傳統，使它在發展過程中，一直能夠既維持嚴謹的專業性，又能表現出不失去批判精神的非專業性。

18世紀法國百科全書派的啟蒙運動思想家狄德羅（Denis Didérot, 1713-1784），可以說便是這個傳統的代表人物。他的藝術批評，建立在當時中產階級所反映出來的理性主義的情感教育的精神之上。因此，他認為，只有那種能夠表現出一種道德觀點的藝術才是值得尊敬的。雖然在我們今天看來，這種論點太過於實用取向，然而，我們卻不可以忘記，這是因為做為一個啟蒙運動的實踐家，藝術批評被他視為是更大的知識啟蒙之中的一個單元；我們更不可以忽略，不同

3　柏拉圖在《理想國》一書只是通論性地談論藝術，只能算是藝術哲學，而非嚴格意義的藝術批評。相較的，亞里斯多德的《詩學》已經針對以敘事詩為依據的悲劇提出評價原理，可以說已經具備藝術評論的基本精神，但仍然偏重藝術哲學的層面。

4　文藝復興時期，例如達文西（Leonardo da Vinci）的《畫論》、亞伯提（Alberti）的《畫論》，以及瓦沙里（Giorgio Vasari）的《畫家、雕塑家與建築家生平》，已經為日後的藝術批評奠定理論與史料的基礎。啟蒙運動普遍被視為西方藝術批評的重要轉捩點，因為這時藝術批評已經成為民主運動的一個相關的批判活動。

於過去的哲學家在面對藝術議題時往往只在理論層面做思辨，狄德羅所有的藝術批評的文字，都是他實際接觸個別藝術作品並從中進行技法與理念的對照之後的心血結晶。

也便是承襲著這個文人傳統，法國的藝術批評能夠在資本主義的陰影之中繼續維持著以作品為依據而不盡然以市場為考量的自主性。雖然在19世紀以後，因著雜誌期刊的需求，以寫做為生的職業藝評人如雨後春筍般地出現，但相對的，這個現實的趨勢卻反而突顯出非職業化的藝術批評家對僵化信條的叛逆。也因此，今天如果說到19世紀的法國藝評家，我們記得的可能是詩人波特萊爾（Charles Baudelaire, 1821-1867）與小說家左拉（Emile Zola, 1840-1902），至於那些堅守當時市場觀點與體制規範的職業藝評人，反而顯得黯然失色了。

更重要的是，在1860年代以後出現了一種類型的藝術批評家，他們不再只是故步自封於既有理論的窠臼，不再只是搬弄過去的理念去詮釋過去的作品，而是直接親近自己的當代，對自己身旁正在辛苦摸索的藝術探險者投以理解的意願與心力。譬如，印象主義運動的擁護者杜黑（Théodore Duret, 1838-1927）在1878年所出版的《印象主義畫家的歷史》（*Histoire des peintres impressionistes*）一書，可以說便是這種「入戲觀眾型的」藝評作品。

這種傳統所表現的，或許正如當代法國思想家傅柯（Michel Foucault, 1926-1984）所說，那是啟蒙運動以來一種以自己的當代做為思維核心的史觀，它蘊涵著思想對於它自己的現狀之反省。

▍反省過去，更要反省現在

在莫泊桑的眼中，法國不是完美的，但是這個不完美的文化，卻能孕育一位看得出它是不完美的莫泊桑。這正是因為這個文化不斷在反省它自己，不但反省自己的過去，也反省自己的現在。

或許正是受到這種文化的薰陶，法國藝術批評能夠同時展現兩種努力的方向。

一個是藝術史家對於過去的反省。因此，我們在20世紀可以看到以《藝術

史》（*Histoire de l'art*）這部鉅著名留青史的佛爾（Elie Faure, 1873-1937），以及從藝術社會學的觀點完成《法國繪畫史》（*Histoire de la peinture française*）的佛朗卡斯泰（Pierre Francastel, 1900-1970）。

另一個是藝術批評家或藝評人對於自己時代的當代藝術的介入與反省。在後印象主義時期畫家正在找尋路徑一如走在鋼索上時，便已經有一群願意冒險的藝評家，諸如以《塞尚對話錄》（*Dialogue avec Cezanne*）一書聞名的賈斯克（Joachim Gasquet, 1873-1921），陪伴著塞尚走過孤獨的晚年，他們既是批評者，亦是保衛者。為了擔任如此艱鉅的雙重角色，既守專業知識，又能前瞻一個尚未可見的藝術世界，他們必須具備多重的人文素養。

也因此，一個藝評家不但必須具備狹義的藝術知識，而且必須在藝術家自己都未必察覺的藝術經驗的邊界上，以豐富的人文理解力與想像力，一點一滴去揭露作品內涵的最極限。這樣的努力，使我們在文學家惹內（Jean Genet）的《傑克梅第的工作室》與詩人普南（Jean Paulhan, 1884-1968）的《立體主義繪畫》中讀到完全不同於職業藝評人的觀點。另一方面，也讓我們在專業藝評家的作品中，讀到感人的文采與深刻的析理；例如，當代藝評家卡班（Pierre Cabanne, 1921-2007）具備豐富的古典時期藝術史的知識，曾經撰寫數十冊藝術家評傳，卻又能夠投身當代藝術，他所撰寫的《杜象對話錄》（*Marcel Duchamp, Entretiens avec Pierre Cabanne*）也早已成為研究杜象必讀的經典文獻；勒博特（Marc Le Bot）能從文學家喬艾斯的作品去理解當代義大利畫家阿達密（Adami）的形式遊戲與色彩語言，而佛瑟侯（Serge Fauchereau）則又深入羅馬尼亞民俗傳統去探尋布朗庫西（Brancusi）雕塑作品的源頭。

在法國藝術批評的這個互動關係中，我們看到的不僅僅是它做為理性認知的一個被動模式，而是它不願服從於論述體制，不願讓自己成為體制的自我批判與顛覆的性格。只是，這麼說並不表示我們認為這是一個有意識的自我顛覆，而是表示，對於藝術領域在面對歷史體制時應有的自主性的嚮往，使得法國藝術批評在面對可能成為體制的現實境況中，保持了一份不向權勢妥協的童心。

因為，脫離體制，藝術批評並不會失去準則，畢竟準則必須是在童心之中誕生。

論作品史的優先性
從歷史哲學的角度省察「臺灣美術史」[1]

　　歸功於每一位臺灣美術史專家鍥而不捨的努力，我們才能為「臺灣美術」還原出一個粗略的歷史輪廓，也因此我們才能在過去的二十餘年之間分享著「臺灣美術史」這個名詞。

　　我們深知，如果沒有他們的努力，我們幾乎無從為「臺灣美術」勾勒出起碼的理解線索。而且，我們也深知，當「臺灣」只被視為是一個地名而不被視為是一個文化場域時，或許單單為了重建她的自主性，進而發展她的自省性，他們曾經背負著各種政治的或哲學的污名；而正是歸功於他們這種不計毀譽的努力，所以，「臺灣」被賦予了生命，她就像是一個有血有肉的人一般站立了起來，而「臺灣美術」也從此發出了奪日的光彩。進而，「臺灣美術史」也無庸置疑地已經成為一個充滿尊嚴的專有名詞了。

　　便是在這種感恩的心情之下，並且以他們的歷史敘事做為基礎，我們嘗試進一步探索另一種歷史思維的可能性。而我們所說的「另一種歷史思維」，並不是對於前人歷史敘事的不滿，也絕非妄想提出另一種書寫歷史的方法，而只是想要試探：「臺灣美術史」這個名詞除了具有博物館學的意涵之外，是否仍然具有另一個屬於藝術造型學層次的意涵？

1　2000 年，受到國立臺灣美術館倪再沁館長與國立臺北藝術大學關渡美術館曲德義館長的邀請，筆者與胡永芬女士擔任關渡美術館 2001 年的開幕特展的共同策展人，該一展覽主題訂為「千濤拍岸 - 臺灣美術一百年」，而這篇文章便是當時本人執筆的策展論述，並發表於同年的學術研討會。由於此文適合說明日後筆者一貫的藝術評論觀點，因此重新略作修訂之後放進審美觀點的探索這個單元，而不放在策展論述的單元。2017 年這篇文章也是經過修訂之後才收錄出版。

也就是說，「臺灣美術史」能不能是一個以每一件藝術作品的造型思維之間的關係為基礎建立起來的歷史思維，而不僅僅是依附在政治經濟學的解釋規範之下的歷史思維？如此，「何謂『臺灣美術史』？」或許仍然可以是一個新的問題。

▌「何謂『臺灣美術史』？」做為一個新的問題

這個問題的呈現方式應該是：何謂「臺灣美術的歷史」？

首先，我們必須重新詢問：何謂「歷史」？或者，我們也可以這樣詢問：我們心目中的「歷史」究竟是什麼？

我們最常見的一種歷史思維，就是認為「歷史」是一個不因我們的活動而受到影響的「實在」（history as reality）；彷彿早在我們的創造活動、理解活動與詮釋活動發生之前，這個實在就已獨立於我們而存在。因此，所謂「歷史」，指的是一個或許跟我們有關係但卻有著距離的東西。如果這樣去理解歷史，那麼，所謂的「臺灣美術的歷史」，意味的應該也是一個在我們的當代藝術活動（包括藝術研究活動）發生之前就已存在以致於如今跟我們有著距離的東西。因此，對我們而言，「臺灣美術史」只能做為一個研究對象，或許它能影響我們而成為當代藝術活動的一部分，但是我們的當代藝術活動卻不能成為它的一部分，因為它已經完成，已經封閉，已經容許不了新元素的進入。

另一種常見的歷史思維則是認為，「歷史」是各項活動發生的「軌道」或「航道」（history as track），就像鐵道一般，它既已存在，而我們的活動就像火車一般，只是在它上面行走罷了。這樣的歷史，或許它未必跟我們有著距離，而且我們也能參與其中，但它是一種既定的框架，它有著既定的方向，而我們的活動只不過是遵守它的規範而發生的附屬活動罷了。那麼，在這種觀點之下，所謂的「臺灣美術的歷史」，指的應該是在一個可以被視為「既定框架的臺灣史軌道」上所發生的藝術活動的記錄，或者是在一個「既已存在的臺灣美術」的歷史規則之下所發生的論述活動。這時，對我們而言，「臺灣美術史」或許跟我們並沒有距離，而且我們也可以參與，我們可以成為它的一部分，但是，我們的藝術活動卻只能是歷史論述的規範之下的一種次要活動。

此外，還有一種常見的歷史思維，就是認為「歷史即過去」（history as past）；凡是過去發生的事情，或者關於過去發生的事情之記錄，都可以稱為歷史。而且，歷史儘管是已經發生的過去，但這種過去不但可以成為我們的認識對象或研究對象，而且是一種能夠被我們充分認識或充分理解的對象；我們不但相信，透過回憶（remember or recollect）、再啟動（re-enact）與再現（represent）等活動方式，我們可以跟它發生關係，並且可以從這種關係之中得到所謂的歷史知識（historical knowledge），我們甚至相信，進一步在歷史書寫（historical writing）的活動中，我們能夠將這個「過去」如實地還原出來。在這種觀點之下，所謂的「臺灣美術的歷史」，指的是一個確實有其原貌而且透過書寫活動可以原貌重現的「已成過去的臺灣美術」。至於「臺灣美術史」，也因此很容易就會被簡化為「書寫史」，而我們對它的理解也會成為只是一種「閱讀性的歷史」，而不能延伸為「觀看性的歷史」。

　　在歷史決定論已經沒有影響力的一個時代裡，固然我們都知道歷史法則並不存在，而且也都知道不能單單透過所謂「上層建築」或「下層建築」這些概念來說明歷史，但是，我們仍然受困於許多似是而非的思維習慣之中，因此，我們有必要進一步指出，我們不但必須擺脫歷史決定論，也必須擺脫前述三種歷史思維，它們非但不足以用來說明「臺灣美術史」這個名詞與研究領域，而且會有掉入歷史決定論以外其他的陷阱之虞。

　　這些陷阱之中最常見的，其一是認為「臺灣美術史」就是一種已有固定解釋模式的研究對象，其二是認為「臺灣美術史」就是一個在「臺灣史」這個發展軌道上的藝術活動，其三是認為「關於美術作品的書寫」可以凌駕於「作品本身」，做為「臺灣美術史」的基礎。

　　然而，一旦我們開始對「臺灣史」或是對「臺灣美術史」進行另一種歷史思維的省察，我們都可以看出，「臺灣美術史」這個名詞與研究領域的意涵可以變得更為豐富。

▌在「進步史觀」之外的「臺灣美術史」

　　首先，我們不能否認確實有「臺灣史」這個研究領域的存在，但是這並不表示，

有任何的歷史論述或歷史書寫，可以宣稱它對臺灣史的定義或解釋是唯一的「實在」。不論是官方說法，或者是學院說法，它們都只能被視為是仍在發生而且尚待補遺的「臺灣史」之中的一個片段或局部。尤其，以臺灣在過去四百多年間不同時期的經歷而言，我們可以確知，迄今「臺灣史」一直是深受不同時期的統治者的解釋觀點所支配的一個領域；或許是清國史的觀點，或許是日本史的觀點，或許是中國史的觀點，它們都不能被視為是「臺灣史」的唯一「實在」。這些觀點，充其量只能做為階段劃分或斷代處理的參考材料，而如果我們要以其做為依據去建構一個「臺灣美術史」，而且將之視為一種實在，恐怕這樣的「臺灣美術史」將只是殖民論述之下的一個次級論述罷了；甚至，這也將阻礙了當代活動與當代論述對於「臺灣史」與「臺灣美術史」進行重新詮釋的可能。

其次，固然我們並不否認在這四百多年間臺灣這個地方曾經經歷過一種「進步的」（progressive）或「發展的」（developmental）歷程，但是，我們並不因此認為，「進步史觀」或「發展史觀」適用於說明臺灣史，更不認為它們適用於臺灣美術史。雖然我們承認每一個時期臺灣社會都曾經由血淚交織的努力或抗爭，而在政治生活與經濟生活中落實了更多的人類基本價值與權利，但是，這並不表示，歷史必然提供給臺灣社會一個進步的軌道。事實上，每一時期每一次統治者的更換，非但並不延續臺灣社會既已獲得的權利，甚至只是將臺灣納進它自己本國的拓殖史成為其中的一環罷了。對於臺灣社會而言，一個足以稱為進步的或發展的歷史軌道是不存在的。

更何況，這樣的歷史軌道即使存在，它也不能成為我們解釋「臺灣美術史」的依據。

第一，我們已經說過，「臺灣美術史」並不僅僅是「臺灣史」之下的一個次級論述，更不是「臺灣政治經濟史」的一個「反映」或「上層建築」。

第二，在藝術史的研究領域中，我們無法宣稱任何一個美術造型是對於其他造型的進步，換句話說，固然我們可以說構成主義（Constructivism）曾經受到立體主義（Cubism）的影響，但我們並不因此說構成主義對於立體主義是一種進步；雖然我們也能說一個藝術家自己的技法正在進步，但我們並不能說一個藝術家比另一個藝術家進步。雖然在藝術史的論述中曾經基於視覺再現的原理，以精確性

做為進步的依據，但是從後印象主義以來，這個觀點已經受到質疑，乃至於不再成為有效的依據了；至少在當代的藝術史理論家之間，已經成為一個有待商榷的觀點了[2]。因此，我們並不將進步史觀或發展史觀運用於臺灣美術史之中，譬如，我們並不宣稱 90 年代的觀念藝術比 80 年代的本土運動進步，或者 80 年代的本土藝術比 60 年代以來的現代藝術進步。同樣的，面對西方的藝術史，我們也不宜宣稱現代主義就比印象主義與寫實主義來得進步。

第三，就臺灣美術史的百年回顧而言，這是一個多元性的美術史關係，非但它們之間彼此沒有傳承，而且，各自的演變系譜之中也不見得找得出一個一脈相承的關聯。至少，這裡面曾經有日本美術史的語彙，而其中又有東洋畫與西洋畫的區別；也有著中國美術史的語彙，而其中油畫與水墨畫又各樹一幟；至於臺灣美術史的語彙，除了呈現出日本美術史與中國美術史的交錯之外，也旁接了歐洲美術史與美洲美術史的元素。這些語彙或元素之間，或許有的有年代前後的關係，甚至有的有藝術思潮的移植與銜接的關係，但是我們卻很難說它們彼此構成一個相互繼承的軌道。軌道論者或許會因此感到無所適從，但如果將之落實到臺灣這個文化場域之中來看，這其實是一個異質共生與多重視域的藝術生態，其間沒有可以做為唯一準則的框架。當然，或許它們之間曾有相互的排擠，但是最後仍然是以作品的造型思維做為詮釋依據。

▌何謂「作品史」？

至於「歷史」是不是一個可以原貌重現的「過去」，法國哲學家梅洛龐蒂

2　或許我們仍然可以從葛林博格（Clement Greenberg）的理論中找到發展史觀的遺味，但是這畢竟是 20 世紀 60 年代的觀點，而且，在日後衍生的許多討論中，藝術史理論家也已經又將問題的思考拉高了層次。Greenberg, "Modernist Painting（1960）," *The Collected Essays and Criticism*, 4:85, Chicago and London: University of Chicago Press, 1993. Arthur C. Danto, "Modernism and the Critique of Pure Art: The Historical Vision of Clement Greenberg", *After the End of Art*, Princeton: Princeton University Press, 1997.

（Maurice Merleau-Ponty, 1908-1961）在一段以法國大革命為例的論述中，曾經提出一個發人深省的看法。他說：「在一個意涵上，我們對法國大革命所能提出與將會提出的說法，從今以後將會永遠處在這樣的波濤之中，那是一個從瑣碎事件的海底揚起的波濤，它夾帶著過去的泡沫殘渣與未來的浪潮峰頂。而且，永遠會在我們想要更仔細去看清『它是如何發生的』之時，我們賦予它並將繼續賦予它各式各樣的新詮釋。」[3] 對此，我們重視的是「繼續賦予」這項活動；這個活動除了說明「過去的事件」能夠被「繼續賦予」意義之外，也說明了它的意義是在它自己所開創的論述場域之中完成的。也就是說，如果在認為「歷史即過去」時我們側重的只是做為一個已完成的意義檔案的過去，那麼，我們將會忽略它自己所開創而且可以不斷豐富起來的意義活動。因為，意義並不只是一個意義總結的無機檔案，而且還是一個意義發生的有機活動。

便是在這個歷史思維之下，梅洛龐蒂進一步提出了一個另類的藝術史的哲學。在《眼睛與精神》一書中，有這麼一段深具啟發性的文字：

不於作品的歷史（l'histoire des œuvres），無論如何，如果它們是偉人的，那麼，我們日後所賦予它們的意義都將來自它們自身。作品自身為它自己開啟了來日它得以出現的場域；作品「自行」蛻變，「轉變」為它自己的後續，它將會「合理地」不斷獲得的所有的再詮釋，並不會改變它，而只會將它轉變為它自己；而且，如果歷史家在它的表面意涵之下重新找出意義的剩餘與厚度，重新找出那已經為它預備著一個漫長未來的肌理，那麼，這種積極的存有姿態，這個由歷史家從作品中所揭露的可能性，這種他從作品中找出的標記，正足以建立一套哲學思索。[4]

這段文字不但延續著前述的另一種歷史思維，而且針對藝術領域也提出了另

3　　Maurice Merleau-Ponty, *L'Œil et l'esprit*, Paris: Gallimard, 1964, p. 62.

4　　Maurice Merleau-Ponty, *L'Œil et l'esprit*, Paris: Gallimard, 1964, pp. 62-63.

一種歷史思維，一種我們可以姑且稱之為「作品史」（history of works; l'histoire des œuvres）的思維。所謂「作品史」，顧名思義，並不懷疑歷史，也不懷疑藝術史，而是一種從作品自身的造型思維與造型元素之中建立起來的藝術史。作品固然跟社會元素與歷史元素脫離不了關係，但是它跟這些元素的關係並不能取代它的造型元素；在一件作品之中，即使社會元素與歷史元素影響了造型元素，它們仍然是透過造型元素來表達。因此，作品史也可以說是造型元素的歷史。我們在此所說的歷史，並不是歷史實在論所說的歷史，也不是政治經濟學所說的歷史，而是作品從它自己的造型元素之中所開啟出來歷史。

作品之於歷史，可以是一種開啟，而不僅僅是一種崁入。它能夠以造型元素史做為歷史，建構另一種藝術史，進而甚至可以經由這種藝術史，樹立另一種詮釋藝術以外其他領域的歷史之可能性，而不是只能依附在政治經濟史的脈絡中被動地找尋位置。作品可以透過理念、技法與材料預備出歷史，也可以透過構圖、線條與色彩經營出歷史。

當然，我們無意抹煞作品史之外的其他藝術史思維。誠如我們曾經說過的，我們只是想要試探：「臺灣美術史」這個名詞除了具有博物館學的意涵之外，是否仍然具有另一個屬於藝術造型學層次的意涵？

面對臺灣美術一百年，雖然它並沒有各個「藝術大國」來得漫長，但是它那異質共生與多重視域的繁雜景緻卻不比它們來得簡單易懂。在這個客觀條件下，臺灣美術史也可以是一個多元並進的場域。在豐富的「書寫史」的基礎上，「作品史」的嘗試可以做為一種對照與互補。畢竟文字與圖像之間仍有差距，將「閱讀性的歷史」與「觀看性的歷史」予以結合，應該有助於「臺灣美術史」不再僅是一個意義總結的「無機檔案」，而且是一個意義發生的「有機活動」。

▌結語：在「後歷史視域」中的臺灣美術

在人類的紀元單位剛從 20 世紀走進 21 世紀之際，雖然我們不願人云亦云地認為這種數目字的改變有什麼特殊的意義，但是我們卻認為這是一個重新思考「歷史」的時機。

第一，因為從 20 世紀的 90 年代以來，也就是冷戰氣氛逐漸退卻以來，過去由壁壘分明的價值語彙所建構起來的歷史論述與歷史思維也已隨之逐漸模糊。不論是信仰或不信仰進步史觀的人們，若非以為歷史已經走到盡頭，就是認為歷史是一個有待反省的思維方式。也因此，無論我們是否同意「後歷史視域」（post-historical vision）是一個可以用來形容這個時代情境的詞彙，它多少可以譬喻目前普遍存在的一種歷史思維。

第二，固然我們並不同意藝術史是政治經濟史的一個附屬論述，也不同意藝術史因而應該受到進步史觀的影響，但是我們並不諱言，社會元素與歷史元素可以成為造型元素，因此，這個「後歷史視域」的歷史思維也對當代藝術家的造型思維發生了影響。「藝術史已經結束」的惶恐普遍滲透在藝術家對造型元素的開發態度之中，而且他們直接質疑藝術史所構築的「藝術世界」（art world）。正如歷史的重建工程正在歷史的懷疑論之中找尋出路一般，處在「後歷史視域」中的當代藝術家，也正在藝術懷疑論的奶水與煙硝之中成長。但是，我們說過，意義不僅是一個意義總結的「無機檔案」，而且是一個意義發生的「有機活動」，所以，或許就是在這些當代藝術家致力於詮釋歷史終結的活動之中歷史又發生了，而且延續了下去。

第三，從作品史的層面來說，在「後歷史視域」中的臺灣藝術的命運是弔詭的。負面來說，在我們才剛準備認識「臺灣美術史」的時候，整個當代藝術已經進入歷史終結論的氛圍了；正面來說，在我們面對藝術史已經終結的宣告時，「臺灣美術史」才剛出土，意義才剛在發生，而死亡與誕生一起發揮著作用，我們被訓練得可以在短時間之內體驗各個藝術大國必須耗費漫長歲月才能經歷的造型思維。固然我們也可以悲觀地說，這個經歷會在消費社會的法則之中變得庸俗膚淺，但是如果我們從當代臺灣藝術的旺盛活動狀態來看，我們可以說，「後歷史視域」中的當代臺灣藝術家還在延續「臺灣美術史」，而且這是一種透過作品的造型思維開啟出來的「臺灣美術史」。

而這種樂觀的詮釋，既是從作品史的層面發現的，卻又受惠於書寫史的所耕耘出來的沃土。

存在方式與藝術思維
從存有論觀點重新理解「臺灣美術史」研究[1]

在這篇文章中，我並沒有企圖想要對「臺灣美術史」進行全盤的研究與說明，而是想要提出一種存有論的觀點（ontological point of view）來思索「臺灣美術史」的另一個研究的可能性。而且，當我使用「存有論」[2]一詞的時候，我並不包括每一個哲學流派的觀點，而是明確地將它侷限在法國現象學美學家梅洛龐蒂（Maurice Merleau-Ponty）與杜福念（Mikel Dufrenne）的觀點[3]。

▌關於歷史環境與存在方式的關係

但是，首先為了說明「歷史」（特別是「藝術史」）與存有論的關係時，我想引用德國文藝理論家班雅明（Walter Benjamin）在〈機械複製年代的藝術作品〉

1　筆者曾在 2000 年因為負責「千濤拍岸：臺灣美術一百年」的策展工作，並在國立藝術學院（國立臺北藝術大學前身）舉辦的開幕研討會中，提出〈論作品史的優先性：從歷史哲學的角度省察「臺灣美術史」〉一文，做為該展開幕研討會的發表論文。有感於其中論點不乏需要進一步說明之處，進而繼續撰寫此文，所以部分文字與該文重複或雷同，特此說明。本文修訂於 2017 年。

2　「存有論」原文 Ontology，在西洋哲學史上一般稱之為「本體論」，其淵源來自亞里斯多德提出四個原因說，著重於從質料因、形式因、動力因與目的因說明事物的存在，而在現代哲學發展中也有一些流派維持這個理論，甚至前期現象學的波蘭美學家英格登（Roman Ingarden）就是屬於這個本體論的傳統，但是在德國哲學家海德格（Martin Heidegger）的思想中 Ontology 這個語詞則是比較適合理解為「存有論」，著重於探討「存有」（Sein; Being）及人的存有做為一種「在世存有」（Dasein; Being-in-the-World）。而這個學說不但使得現象學發生了海德格的存有學轉向，也影響了沙特的想像力的現象學與梅洛龐蒂的知覺現象學，著重於從「在世存有」觀念來說明人的存在。

3　我必須依照本文的論述重點將引申範圍限定於梅洛龐蒂與杜福念，而不去涉及海德格，也不涉及現象學之外的藝術存有論學說，但這並不表示只有梅洛龐蒂與杜福念的學說才具有討論的價值。

一文中的一段文字，他說：「在漫長的歷史中，人類感官知覺方式隨著人的整個存在方式而改變。人類感官知覺得以組織起來的途徑，及其得以完成的媒介，並非只會受到自然的決定，而且也會受到歷史環境的決定。」[4]在這裡，我們明確讀到，班雅明認為，歷史環境會決定人類的感官知覺的組織方式與媒介，也就是說，對班雅明而言，歷史環境是人的整個存在方式之中一項會影響人類感官知覺的要素，也因此，人類的感官知覺並不是一個已經定型而且內容與功能不會發生改變的封閉體系。

對我們的探索尤其重要的是，這裡所說的「歷史環境」（historical circumstances）到底指的是什麼？除了我們在政治經濟學中所說的「下層結構」（infrastructure）之外，是否包括「上層結構」（superstructure）的因素（其中當然也包含藝術創造的因素）？關於這個問題，班雅明也曾提出看法：「上層結構的轉變，雖然遠比下層結構的轉變來得更為緩慢，但是卻在過去半個世紀多的時間裡，在所有的文化領域上，顯示出生產條件中的改變。」[5]其中，他除了要強調，在不同的生產條件中，藝術的發展趨勢已經發生變化，也在於強調，上層結構的因素之重要性並不低於經濟因素。

因此，依照班雅明的觀點，我們可以進一步詢問，在藝術史的轉變過程中，政治經濟學的因素固然是影響生產條件（或創作條件）重要因素，然而，做為一種上層結構的「藝術世界」是否存在？而且「藝術世界」是否也對藝術史的發生與轉變發生影響呢？或者，換一個方式來說，「藝術史」做為藝術世界之中的一個論述，它是否也能成為一項「歷史環境」，影響著人（當然包括藝術家）的存在方式，影響著人類的感官知覺的方式？

在我們看來，「歷史環境」（當然包括「藝術史環境」）既然能夠影響存在

4　Walter Benjamin, The Work of Art in the Age of Mechanical Reproduction, in *Illuminations*, translated by Harry Zohn, New York: Schocken Books, 1955, p. 222.

5　Walter Benjamin, ibid., pp. 217-218.

方式與知覺方式，也能夠影響藝術作品的存在方式，以及人類對藝術作品的審美知覺。而我們更關心的是，藝術作品的存在方式以及相關的審美知覺是否能夠衍生出一種的「歷史」，至少成為藝術史，甚至於成為廣義的歷史的創作性向度？

便是為了思考這個問題，我們回到杜福念與梅洛龐蒂的存有學。

▌關於藝術思維的自主性與創造性

在論及審美經驗的性質時，杜福念並不否認在審美活動中我們都註定要扮演歷史所賦予的角色，而且必須參與我們自己時代的審美意識；就如同「審美人」（Homo estheticus）生活在歷史之中，只有在歷史之中他才能發現自己面對著作品，同樣的，我們的思想也處身於歷史中，只有在歷史中我們的思想才能跟一個特定的藝術的理論與實踐發生交會。但是，杜福念並不因此認為審美經驗是完全被歷史所決定的，至少並不完全被藝術史之外的其他歷史所決定的。

在面對「歷史性」（historical）這一課題時，杜福念特別想要強調藝術世界的自主性與審美經驗的創造性。在《審美經驗的現象學》一書中，他說：「我們在歷史中所得到的發現，甚至那些歸功於歷史才能得到的發現，並非全然是歷史性的。這一點，我們可以經由藝術自身而被說服。藝術是一種較諸理性論述更為普遍的語言，它能盡其努力地拒絕那種將會讓文明日漸衰敗的時間性。」[6]然而，誠如前面所說，他並不否定歷史，他只是要強調，藝術活動有其非歷史性的一面，藝術思維的語言並不完全受制於歷史思維的語言。

其實這是一個淵源古老的看法，亞里士多德在《詩學》一書中就曾說過：「歷史家與詩人間之區別，並非一寫散文，一用韻文；你可以將希羅多塔斯之作改為韻文，他仍然為一種歷史，〔與韻律之有無無關〕二者真正之區別為：歷史家所描述者為已發生之事，而詩人所描述者為可能發生之事，故詩比歷史更哲學與更

6 Mikel Dufrenne, *Phénoménologie de l'expérience esthétique,* tome 1, Paris, Gallimard, 1953, p.12.

莊重；蓋詩所陳述者毋寧為具普遍性質者，而歷史所陳述者則為特殊的。」[7]
但是正如我們所知，亞里斯多德並不否定特殊性，同樣的，杜福念並不拒絕面對
經驗思維的語言，尤其是在我們面對藝術作品時，他們只是要強調藝術思維的自
主性。

藉由他們對藝術思維與歷史思維的界定，我們試圖指出，在藝術史的形成與
發展過程中，歷史思維的語言——尤其是以政治經濟學的思維為依據的歷史語言
——並不是唯一的理解基礎，至少不是充分的理解基礎，而是應該以藝術思維的
語言為理解基礎。也就是說，藝術史的形成是以藝術作品的存在方式與審美經驗
的知覺方式的變化為依據。

而且對杜福念而言，審美知覺固然會受到不同的歷史經驗的影響而發生改
變，並獲得更新與擴充，但是對審美知覺真正具有意義的影響，應該是來自藝術
作品的影響。藝術作品的存在方式，以及藝術作品成為審美對象的方式，影響了
審美知覺。這是一個從藝術作品的存在方式出發的觀點，我們稱之為是「藝術作
品的存有論觀點」；這個觀點除了可以改變我們對審美經驗的解釋，也可以改變
我們對藝術史的解釋。

它使我們嘗試著提出一種可以稱之為「作品史」的觀念，去重新思考「藝術
史」的另一種可能性。

▍關於一種以作品為基本單位的藝術史

梅洛龐蒂在《眼睛與精神》一書中，提出了「作品史」（history of works;
l'histoire des œuvres）這個觀念。

首先他先說到，不只在「藝術史」中，而且在廣義的「歷史」中，每一個歷
史事件，永遠會在我們持續想要更仔細了解它「如何發生」時，持續被我們賦予

7 亞里士多德著，姚一葦譯註，《詩學箋註》，臺北：臺灣中華書局，1966 年，頁 86。

各式各樣的新詮釋，這些詮釋有的來自事件自身，有的雖然不是來自它自身，但卻是來自它所開啟的詮釋場域。特別是每一件藝術作品，更是一個開放的意義場域。他寫道：「至於作品的歷史（l'histoire des œuvres），無論如何，如果它們是偉大的，那麼，我們日後所賦予它們的意義都將來自它們自身。作品自身為它自己開啟了未來它得以出現的場域；作品『自行』蛻變，『轉變』為它自己的後續，所有那些它將會『合理地』不斷獲得的再詮釋，並不會改變它，而只會將它轉變為更豐富的它自己；而且，如果歷史家在它的表面意涵之下重新找出意義的剩餘與厚度，重新找出那已經為它預備著一個漫長未來的脈絡，那麼，這種積極的存有姿態，這個由歷史家從作品中所揭露的可能性，這種他從作品中找出的標記，正足以建立一套哲學思索。」[8]

所謂「作品史」，顧名思義，並不懷疑歷史，而是一種以藝術作品為基本單位建構而成的歷史；「作品史」更不懷疑藝術史，而是一種從藝術作品自身的創作元素之中建立起來的藝術史。作品固然跟社會元素與歷史元素脫離不了關係，但是它跟這些元素的關係並不能取代它的創作元素；在一件作品之中，即使社會元素與歷史元素影響了創作元素，它們仍然是透過創作元素來表達。因此，作品史也可以說是創作元素的歷史。我們在此所說的歷史，不是以政治經濟學的語言所說的歷史，而是作品從它自己的創作元素之中所開啟出來歷史。作品之於歷史，可以是一種開啟，而不僅僅是一種崁入。它能夠以創作元素史做為歷史，建構另一種藝術史，進而甚至可以經由這種藝術史，樹立另一種詮釋非藝術領域的歷史之可能性，而不是只能依附在政治經濟史的脈絡中被動地找尋位置。

既然是以藝術作品為基本單位，而且是以一種存有論的觀點在討論藝術作品，我們的重點首先便在於探討藝術作品的存在方式。而如果就「美術」這項「造型藝術」來說，「造型元素」（plastic elements）便是我們所說的創作元素，我們如果要了解一件作品的存在方式，我們必須從「造型元素」出發，並且，必須從

8　Maurice Merleau-Ponty, *L'Œil et l'esprit*, Paris, Gallimard, 1964, pp. 62-63.

材料元素（material elements）、技法元素（technical elements）與理念元素（motif elements）這些層面去理解造型元素。

▍ 關於「臺灣美術史」的造型思維

而且，既然作品史就是一種以藝術作品為基本單位的藝術史，我們對藝術作品的造型元素的重視便勝於對藝術家的重視。但這並不表示我們絲毫不重視藝術家，而是表示，在研究一件造型藝術作品的時候，我們的重點在於研究它的造型元素，而如果我們也研究藝術家，我們的重點在於研究跟造型元素直接或間接有關的層面，也就是說，我們只研究藝術家的造型思維。甚至，我們並不特別著重從藝術家的存在方式以強調存有論的進路，因為一件藝術作品的存在方式便是它的創作者的存在方式，而且藝術家便是以材料元素、技法元素與理念元素去表達它自己的存在方式。

也就是說，固然藝術家會關心他自己的現實生活，而我們也會關心一個藝術家的現實生活，並且也會關心歷史環境對他的現實生活的影響，但我們真正關心的是，那些真正影響他的存在方式，並且進一步又影響他的造型思維的歷史環境因素。因為，歷史環境因素、藝術家個人的存在方式與造型思維，都會表現在他的作品的存在方式與造型元素中。

便是基於這個「藝術作品存有論」的觀點，我們嘗試進一步探索「臺灣美術史」的另一種研究的可能性。而我們所說的「另一種研究的可能性」，並不是對於過去「臺灣美術史」研究的不滿，而只是想要試探：「臺灣美術史」這個名詞除了具有史學與博物館學的意涵之外，是否仍然具有另一個屬於藝術造型學層次的意涵？

也就是說，「臺灣美術史」能不能是一個以每一件藝術作品的造型元素之間的關係為基礎建立起來的歷史思維，而不僅僅是依附在政治經濟學的解釋規範之下的歷史思維？

職是，固然我們仍舊必須論及政治經濟因素，以及相關事件對臺灣社會與藝術的影響，但是，我們所要研究的是，在這些因素與事件影響之下的造型思維與

造型元素，而不是這些因素與事件本身。首先，我們未必只能依照政治經濟事件而是應該依照藝術作品的造型特質去進行斷代、分期與歸類的工作，而且，即使我們仍舊必須依照政權的移轉以及其間的政治經濟事件，來進行近代臺灣美術史的時代劃分與研究步驟，我們所要採集與細究的，仍然是這些事件對造型思維與元素有所影響的那些層面。

如此，我們或許能夠從藝術作品的造型元素與藝術家的造型思維中，重新找出臺灣美術史的特質及其尚未被發現與認識的可能性。除了能重新豐富過去的臺灣美術史的詮釋之外，也能進一步開發未來的臺灣美術史可以持續發生意義的場域。

特別當整個當代藝術普遍處於懷疑論的氛圍之際，一個從造型元素之中找回意義能量的企圖並不多餘。目前，「藝術史已經結束」的惶恐普遍滲透在藝術家對造型元素的開發態度之中，而且他們也正尖銳而直接質疑藝術史所構築的「藝術世界」（art world）。但是，令人訝異的是，在懷疑論之中受困的當代藝術家，也正在懷疑論的煙硝之中成長。「藝術世界」並不是一個封閉的體系，而它的意義也不是一個意義總結的「無機檔案」，而且是一個意義發生的「有機活動」，所以，或許就是在這些當代藝術家致力於詮釋歷史終結的活動之中歷史又發生了，而且延續了下去。

我們之所以提出一個藝術作品存有論的觀點來省思「臺灣美術史」，也正是想為「臺灣美術史」找出能夠使它仍然具有自主性與創造性的研究進路。

審美觀點的當代條件
當代經驗・當代藝術・當代美學 [1]

▋ 前言

在當代藝術的環境中，美學研究者經常被問到：美學應該如何回應當代藝術？或者，面對當代藝術，是否存在著一種我們可以稱之為「當代美學」的東西？而當代美學又應該如何看待當代藝術？

或許有的美學家會從美學工作的本位來看，認為當代美學就是整個美學史的一個當代階段，它跟當代藝術之間並不需要有相應的關係，甚至認為當代美學是從現代美學之後的一項必然的延續，而且它是一個可以指導當代藝術的學說。但是，在此我想嘗試從另一個思考方式來面對當代美學是否已然存在的問題，以及當代美學與當代藝術之間關係的問題。

這個思考方式是嘗試把「當代美學」的成立視為是美學研究者對於「當代藝術」的關切、研究與省思的結果，而且也嘗試把「當代藝術」的出現視為是藝術工作者對於自己及其同代人的「當代經驗」所進行的一種藝術呈現。

在此，我並不想涉足「何謂『當代』？」與「『當代』與『現代』有何不同？」之類的議題，一方面因為這將涉及更複雜的歷史哲學的探討，另一方面因為這些議題其實可以從我們對於「當代經驗」所作的說明中得出可能的解釋。

換言之，我們可以從我們的生活經驗中那些具有當代特質的經驗去找出「當代」的界定，進而可以說明「當代經驗」對「當代藝術」的影響，以及「當代藝

1　2001 年 8 月，本人受到世界和平教授協會邀請發表演講，這篇文章是當時準備的書面內容，如今經過簡單修飾之後收進這本書中。特別註明最初發表的時間，目的是在說明文章內容只是當時的認知與想法。但是，2017 年這篇文章也是經過修訂與補上附註之後才收錄出版。

術」對「當代美學」的催生。

▌關於「當代經驗」

　　基本上，我們並不需要在「當代經驗」與「現代經驗」之間做出截然的區隔，因為它們畢竟都曾受到近代理性原則的影響，但是我們仍須指出，一個世紀以前，在人類將要步入 20 世紀之前，尤其在步入 20 世紀之後，我們的生活經驗中曾經出現多項深具代表性的現象，而這些現象足以被視為是「當代經驗」的特質。這些經驗分別是：1.「速度經驗」，2.「戰爭經驗」，3.「死亡經驗」，4.「消費經驗」。

　　第一，關於「速度經驗」：我們又可以區分為「運輸的速度經驗」與「資訊的速度經驗」。固然自有人類以來就有各種表現速度的器材，譬如，運輸方面古代就有馬車，資訊方面就有飛鴿傳書，當代的速度經驗之不同於在它之前的時代，就在於當代運輸器材與資訊器材已經完全改變了我們的速度經驗，甚至完全改變了我們對於速度的認知。在運輸器材方面，除了汽車的發明之外，最令我們稱奇的應該是飛機的發明；這項發明使得過去仰賴船隻必須耗費三個月的旅程縮短為一天可以完成。在資訊器材方面，19 世紀中葉電報的發明固然是一個劃時代的改變，但是 20 世紀電子影音器材的發明更是使得資訊流通的速度大幅改變，過去必須耗費數個星期才能傳遞全國的訊息，現在只需數秒的時間就可以經由電腦網路通達全球。

　　但是這些速度器材的改變，除了改變了我們的速度經驗，更令我們稱奇的是，它也改變了我們的空間經驗與時間經驗。速度器材使我們度量空間與運用時間的單位與方法發生了變化，甚至影響我們的身體之空間知覺與時間知覺。也就是說，我們的身體的整個知覺體系已經進入了一種甚至是在我們的理解能力之外的全新的速度、空間與時間架構中。

　　第二，關於「戰爭經驗」：固然自有人類以來就有戰爭，但是，從 1914 年

的第一次世界大戰與 1940 年的第二次世界大戰以來，人類進入了全新的戰爭經驗。我們前面所說到的運輸器材與資訊器材的發明，除了改變了我們的速度經驗，也更新了我們的戰爭經驗；飛機飛彈取代了肉搏工具，這是一種速度的改變；電子發射按鍵取代了開火文件，這也是一種速度的改變。

此外，當代的戰爭經驗還是一種規模的改變。從「區域性戰爭」演變為「全球性戰爭」，從「局部性戰爭」演變為「總體性戰爭」。人類自古至今所有戰爭的死亡人數的總和恐怕都不及於這兩場戰爭的總和。固然我們不能說這都拜速度器材之賜，但是戰爭已經成為戰爭機器的製造者與使用者的職業性活動，而未必真正涉及正義與不正義的衝突，卻是一個不爭的事實。

而更可怕的是，從第二次世界大戰以來，人類一直處於戰爭隨時可能發生的恐懼之中。「戰爭經驗」已經發酵為「戰爭的恐懼經驗」。

第三，關於「死亡經驗」：固然自有人類以來就有死亡，但是每一個人類幾乎都很難有自己的死亡經驗。我們的死亡經驗事實上都是他人的死亡經驗，最多我們只能從他人的死亡經驗想像自己的死亡經驗。過去，我們對於他人的死亡之經驗，次數其實相當有限，而且絕大多數都是自己周遭親友的正常死亡經驗，但是，在當代戰爭經驗的陰影之下，我們增加了更多的他人死亡的經驗，而且是非正常死亡經驗，此外又加上影音資訊器材的重複播放，這種死亡經驗成倍數增加，直到死亡經驗不再是一種經驗，不再是一種會影響情緒的知覺方式，而是一種數字，一種量化的死亡概念，以致於我們遺忘了關於死亡之更親密的經驗，既漠視他人的死亡，亦漠視對於自己的死亡的親密想像。

如果我們同意哲學家海德格（Martin Heidegger, 1889-1976）所說，每一個人對於自己是一個「朝向死亡的存有」（Being-toward-death）所表現的「關切」，乃是每一個「在此存有」（dasein）的時間性的根源，那麼，在我們的當代死亡經驗中，那種對於死亡經驗的漠視，除了意味著我們正在漠視生命的時間性之外，或許也意味著我們的生命不再是真實的，不再是屬於自己的[2]。

第四，關於「消費經驗」：固然自有人類以來就有消費活動，但是，當代的

消費經驗卻是一種全新的消費經驗。如果我們以資本主義型態的消費為基準，我們可以做出以下的區分：第一種是「前資本主義」的消費，是一種以「使用價值的交易」（use value exchange）為原理的消費；第二種是「資本主義」的消費，是一種以「金錢價值的交易」（money value exchange）為原理的消費；第三種是「後資本主義」的消費，是一種以「符號價值的交易」（symbol value exchange）為原理的消費。而當代的消費經驗，正是後資本主義的符號消費[3]。

符號消費的特色在於，消費者購買一個物品不再是因為使用的需要而去購買，也不再是以該一物品的金錢價值做為購買的原因，而是為了購買該一物品的符號意涵。這種消費往往不是從自然需要發展出來的消費，而是從廣告包裝的誘導發展出來的消費；如果說後來它也成為一種自然需要，那是因為廣告包裝無形中一直在不斷擴大自然需要的定義與範圍。

在當代的符號消費經驗中，影響力最大的莫過於影音器材支配之下的消費。這種消費，既受到影音器材的引導，亦引導消費者朝向一種以影音為對象的消費。這種影音消費，除了影像與聲音，沒有其他任何消費物品。而且這種影音，除了影音的光學與聲學結構，也沒有這些結構之外的任何意義。

這就是當代消費的虛擬經驗。在這種虛擬性的消費中，符號未必要有意義，「無意義」的符號也可以成為消費對象。甚至，虛擬的死亡經驗都可以成為影音消費的對象；由於虛擬的死亡經驗是無意義的，所以對於以虛擬狀態為生命座標

2　海德格在《存有與時間》（*Being and Time; Sein und Zeit*）一書中的第一部分第二單元「在此存在與時間性」（Dasein and Temporality）的第 51 節提出「朝向死亡的存有」（Being-toward-death）的觀念。他指出，當一個人察覺到自己將會朝向死亡，便會開始產生對自己存在的關切，並以對自己具有意義的時間性，朝向真實的自己，而不是被虛假的自己所蒙蔽。Martin Heidegger, *Being and Time*（1926），translated by Joan Stambaugh, New York: State University of New York Press, 1996, pp. 233-236.

3　法國社會學家布希亞（Jean Baudrillard, 1929-2007）在《朝向符號的政治經濟學批判》（*Pour une critique de l'économie politique du signe*）一書，將人類的消費邏輯分成四種，分別是第一種「使用功能的功能性邏輯」（Une logique fonctionnelle de la valeur d'usage）、第二種「交易價值的經濟性邏輯（Une logique économique de la valeur d'échange）、第三種「象徵交易的邏輯」（Une logique de l'échange symbolique）與第四種「價值／符號的邏輯」（Une logique de la valeur/signe）。而在他的理論中，這四種邏輯分別出現在資本主義形成與發展過程的各個階段，而以「符號價值的交易」為原理的交易正是後資本主義社會的消費之明顯特徵。

的消費族群而言，死亡經驗也是無意義的，它只是一種消費符號、影音或數字。這一事實，我們從目前正在流行的打打殺殺的電子遊戲商品的充斥泛濫，便可以得到具體的證明。

▋關於「當代藝術」

固然我們不敢說「當代藝術」就是這種「當代經驗」的產物，但我們可以看出，「當代藝術」便是在這種「當代經驗」的背景之下出現的，至少經由對這種「當代經驗」的理解，亦能有助於我們理解「當代藝術」在材料、技法與創作理念上所發生的變化。

基於我們對當代經驗的詮釋並不以時間斷代做為依據，同樣的，我們並不以時間斷代來界定當代藝術，而是依照藝術作品涉及這些當代經驗的特質來理解當代藝術。因此，諸如未來主義與超現實主義，雖然被視為是現代藝術的類型，但是若就其對當代的速度經驗與戰爭經驗的呈現而言，都可視為是具備了當代藝術的經驗特質。不過，在此我們並不從藝術潮流的演進細節來陳述當代藝術的特質，只擬從材料、技法與創作理念的層面去突顯它。

第一，關於材料層面：當代藝術最明顯的材料變化就是日常生活的材料之引用。首先，「現成物」（ready-made）的使用大大改變了當代藝術的視野，它不但使材料的現實功能得以在另一個物理結構與空間關係之中發生變化，進而產生新的敘事功能，而且也使當代藝術能夠在再現自然或再現現實之外獲致獨立的造型價值，甚至進一步質疑敘事功能的必要性。從畢卡索的現成物運用，我們看到了材料在敘事上的多義性；從杜象的現成物運用，我們又看到材料的敘事意義已澈底被打破了；在當代藝術中，更有藝術家將現成物的運用延伸到對於工業廢材的運用。工業廢材的使用，小至可樂鋁罐，大至汽車廢鐵，甚至有的在作品中幾乎仍可辨認出原先的身分。他們都試圖從當代經驗的基礎上，重新檢討以再現原理為依據建立起來的既有的敘事體系。

也就是說，當代藝術的材料已經從傳統的畫布、紙張、顏料、石材、木材、

金屬，延伸到日常生活的現成物、廢棄的工業五金、數位電子影音錄放器材。這項改變，最主要的原因在於當代經驗已經成為藝術家知覺體系的一部分，進而也影響了藝術家的造型經驗，因此他會在當代經驗的範圍中找尋符合自己的造型元素需要的材料[4]。所以說，材料的改變並非只是物理條件的改變，更是由於造型經驗的改變。尤其，當自己的作品涉及了當代經驗時，來自當代經驗的物質或器材便在藝術家的知覺體系中發生了造型意涵。

第二，關於技法層面：當代藝術最明顯的技法改變，就是從視覺性朝向觀念性，從獨白性朝向互動性。如果藝術家所面對的世界只是做為視覺客體的世界，或許是自然世界，也或許是社會生活的世界，那麼以視覺原理為基礎的創作技法便是不可或缺的；然而，如果藝術家所面對的世界是內省狀態的世界，那麼視覺原理與其他心理活動的原理的結合便有其必要了；甚至，如果藝術家所面對的是一個位置模糊而陷入懷疑狀態的世界，那麼，在視覺原理與心理活動原理之外，或許連藝術家自己的存在位置，以及他與世界的關係都成為應該檢討的課題了，而事實上，這也正是當代藝術家所面對的技法處境，他也因而進入觀念性創作的位置上。

此外，影音經驗除了改變藝術家的材料經驗，也改變他的技法經驗。影音錄放器材成為當代藝術的材料以來，改變了創作者與觀看者之間的視聽位置，觀看者從傳統的看者身分上多出了被看者的身分，而創作者也從被看者擴充了一種看者的身分；聲音方面，亦是如此。這種互動性，在當代的感應機器裝置藝術與

4　德國文藝理論家班雅明（Walter Benjamin）在〈機械複製年代的藝術作品〉一文曾說：「在漫長的歷史中，人類感官知覺方式隨著人的整個存在方式而改變。人類感官知覺組織起來的途徑，以及它獲得完成的媒介，並非只會受到自然的決定，而且也會受到歷史環境的決定。」這個說法不但指出人類的存在方式影響知覺方式，也影響媒介，而媒介也就包含著材料與技術。在當代藝術的媒材與技法中，不乏這方面的例證，例如法國藝術家塞撒（Baldaccini César, 1921-1998）使用廢棄汽車零件壓縮而成的雕塑作品，以及美國藝術家佛拉文（Dan Flavin, 1933-1996）使用發光的燈管排列而成的裝置藝術。Walter Benjamin, The Work of Art in the Age of Mechanical Reproduction, in *Illuminations*, translated by Harry Zohn, New York: Schocken Books, 1955, p. 222.

錄影帶裝置藝術中尤其常見，將藝術家從傳統的獨語者的位置放進對話者的位置上，設法呈現出藝術家在當代經驗中進行辛苦觀念摸索的痕跡。

第三，關於創作理念層面：在當代藝術中，我們經常看到藝術家把自己偽裝為觀念工作者，甚至索性把自己當成了思想家。但是，我們不要以為他們那麼開心要去當思想家，或者存心要搶走哲學家的工作，其實，是因為他們面對了一個連哲學家也感到困惑的理念世界。

當代藝術家距離以「美」（beauty）做為標準的時代已經非常遙遠了，或者也可以說，他們的當代經驗在既有的審美範疇之中幾乎已經找不到位置與定義，而如果以既有的審美範疇的美的定義去創作，又恐怕會違背真正屬於自己的生活經驗。他必須在「美」之外重新找尋其他的創作理念，並且必須要能忠實於自己的當代經驗。

然而，當代藝術家距離以「酷似」（resemblance）或「逼真」（trompe-l'oeil）做為標準的時代也同樣非常遙遠了，也就是說，「像與不像」已經不是他關心的議題了。因為這樣的議題是在我們預設一個做為視覺客體的世界確實存在的前提下成立的。尤其，這樣的議題似乎也意味著，藝術家滿足於自己的創作活動只是為了重複呈現或再現一個已經存在的世界。但是，如果我們發現藝術家也是一個充滿疑惑的人，對他而言藝術創作不僅是一種工作或職業，也應該是一種追尋意義的活動，我們或許就會同意，他們透過創作活動去探討意義，應該更重要於去為既存的世界進行酷似的再現。

那麼，當我們說藝術家也在探討意義時，這是說藝術創作就是為了呈現意義嗎？從當代藝術中，我們可以發現，許多作品未必具有意義，或者我們應該說，許多作品都未必具有作品之外的意義；換言之，這些作品都未必具有為了詮釋既存世界而呈現的意義，也未必針對意義提出了任何看法，它們最多只是將探討意義的質疑方式表達出來罷了。就當代藝術作品而言，更重要的是，一件藝術作品必須要能具備作品結構自身的意義。至於這個意義，則是從材料與技法之中被釋放出來的，因為材料與技法早已承載了當代經驗及其造型意義。

▎關於「當代美學」

如果說經驗是一個不斷擴充的知覺方式與場域，那麼，藝術應該也是一個不斷出現新的內容的創造方式與場域，同樣的，美學應該也是一個不斷更新思維層次的研究方式與場域。

基於這個道理，當代經驗既然已經成為當代藝術活動的對照架構，當代美學似乎也不能迴避當代經驗與當代藝術的演變事實，姑且不論美學研究者是否願意欣然接受這項事實。因此，我們認為，我們唯其對當代經驗與當代藝術進行關切、研究與省思，才能期待一個具有實質意涵的當代美學的成立。在這項工作中，我們至少可以從四個相關層面去著手： 1. 藝術作品論，2. 審美經驗論，3. 審美範疇論，4. 藝術批評論。

第一，藝術作品論：這涉及了藝術作品的存在方式的問題，也就是所謂的藝術作品存有學（ontology of the work of art）。這並不是一個新的課題，但由於過去的研究層面往往只是偏重從作品的質料條件或形式條件去討論作品的存在條件，而忽略了從作品完成過程中藝術家與造型世界之間更為親密的關係，也就是說，忽略了藝術家從自己的存在方式或存在姿態中開發造型元素的經過[5]。尤其，每一個時代的藝術作品的存在方式，都會因為藝術家所處時代的經驗特質而改變。

固然這種開發造型元素的經過從古代藝術家以來就已發生，而非當代藝術的特點，只不過如果忽略了這項造型關係，就更難以了解當代藝術家一再試圖回到這個關係之中重新找尋藝術根源的苦心了。

5　海德格在〈藝術作品的根源〉（The Origin of the Work of Art）一文中，便曾批評西洋形上學從亞里斯多德以來就將藝術作品分成質料（matter）與形式（form），而使得我們總是遺忘了藝術作品做為一個存有（being）的真正意義，並且忽略了藝術家創造活動的真正意義。Martin Heidegger, The Origin of the Work of Art（1936），in *Poetry, Language, Thought*, translated by Albert Hofstadter, New York: Harper and Row, 1975, pp. 29-30.

第二，審美經驗論：如果我們把審美經驗視為一個已經完成而且封閉的體系，它不必在意當代經驗與當代藝術作品存在方式的改變，那麼我們似乎也就不必著眼於當代的審美經驗的問題了。但是，如果我們認為，審美經驗是一個受到藝術作品的存在方式的改變而不斷更新與擴充的知覺活動的方式與場域，那麼，在面對當代藝術作品如此豐沛而多元的造型語彙與表演語彙時，我們就必須正面面對當代藝術對我們的知覺活動（特別是審美知覺活動）所產生的衝擊，以使我們的審美知覺與審美對象之間發生充分的對應關係。如此，我們的審美經驗才能對應於當代藝術所承載的當代經驗。

第三，審美範疇論：古典美學已經為我們建立了豐富的審美範疇，從壯美、秀美與莊嚴，一直到現代美學的怪誕、滑稽與抽象，似乎能夠涵蓋從古典藝術直到現代藝術的審美範疇。然而，在面對當代藝術時，當我們無法以任何一種既有的審美範疇來進行審美理解時，我們通常會質疑當代藝術的正當性，而極少質疑審美範疇論是否已經進行應有的延伸與擴充。

事實上，一如審美經驗論，審美範疇論也不應該是一個封閉的評價體系，它原本就有待我們去擴充。因此，在面對當代經驗與當代藝術時，全盤化約為「抽象」或「觀念」這一類的範疇已經是不夠充分了，我們必須針對當代經驗在藝術作品之中所傳達的思想與情感的特質，重新思考以其他的價值理念為基礎，建立更能涵蓋當代藝術及其經驗意涵的審美範疇與藝術評價觀點的可能性。

第四，藝術批評論：美學研究者往往輕易地將這個層面的工作視為藝術批評家的工作，而失去了使形式美學得以成為實質美學的契機。其實，這項工作完全屬於審美評價（aesthetic evaluation）的正統研究範圍，它正是考驗美學研究者是否能夠正確理解與評論藝術作品的一項活動。特別當美學研究者面對的是自己的同代藝術家的作品時，除了考驗他對作品的理解能力之外，更是考驗他是否能夠更新自己個人的審美經驗與審美的範疇思維的一項指標。換句話說，藝術批評既是美學考驗它自己的藝術評價能力的一種活動，亦是美學呈現它自己的實踐意涵的一種活動。

經由藝術批評的活動，一個美學研究者的審美理解才能從「經驗性的理解」（empirical understanding）轉化為「批判性的理解」（critical understanding）。因此，在當代美學形成的過程中，針對當代藝術所進行的藝術批評便是不可或缺的一個環節了。

▌結語

在我們對當代美學提出這樣一個嘗試性的思考方式時，我們無意否定其他可能的思考方式。我們只是想藉著對於當代經驗與當代藝術之間不容忽略的關係進行一個釐清工作，試圖突顯一種以知覺活動為基礎的存有學觀點，進而追求一個能以藝術作品的優先性（the primacy of the work of art）為前提的實質美學，一個具有實踐意涵的美學態度。

此外，就因為我們是以當代經驗為基礎去說明當代藝術，我們同時也必須強調，這並不表示我們對於當代經驗與當代藝術必須採取照單全收的態度，一個完備的審美活動，還必須包含對於藝術作品成為審美對象的條件提出限定與批評。也因此，在當代美學的發展過程中，以及在藝術批評的活動中，事實上也包含了一種以「批判性的理解」為精神的美學向度，才能對當代經驗與當代藝術提出質疑與檢討的意見。如此，當代美學才能正視當代經驗，也才能跟當代藝術進行專業而準確的對話。既能檢視當代藝術，也能充實當代美學。

策展論述的視野

傳統意涵的策展工作是指美術館研究人員的工作，而這也意味著美術館研究人員具備藝術的專業知識，如今雖然策展工作不再限定於美術館的研究人員，但是這並不表示策展工作不需要具備藝術的專業知識。

只不過，藝術領域的策展工作固然是一種需要具備專業知識與技術的工作，但是策展這項工作並沒有任何職業資格的限制，同樣的，也沒有限制以任何知識領域做為依據。然而，我們仍然可以主張，藝術領域的策展工作仍然必須具備足夠的藝術專業知識，而這些藝術的專業知識或許可以包括藝術創作、藝術理論、藝術史、藝術評論、藝術哲學與藝術社會學等不同領域。

換個方式來說，藝術領域的策展工作除了必須具備展覽計畫的研擬與展示規劃的執行之專業能力，也必須具備藝術的專業知識，才能提出符合藝術專業知識的策展論述，只不過這些知識有時候指的是藝術的歷史知識，有時候是藝術的理論知識，而這些理論知識有的是來自藝術作品的內在意涵，例如媒材、技法、形式與圖像，有的是來自藝術家的傳記、心理與思想，有的是來自藝術作品的外在意涵，例如經濟條件、社會條件與文化條件。

更重要的是，策展工作必須透過展覽連結兩端，一端是藝術家與作品的知識與意義，另一端是展覽觀眾對藝術家與作品的知識與意義之理解。展覽不應該只是為了藝術家與作品所做的單向表現，也不僅僅是策展工作者的本位表現，而應該是要達到詮釋與理解的雙向溝通。因此，策展論述應該是一種溝通的文體，即使它們能夠以不同的知識領域做為依據。

我個人的美學觀點的探索經歷從哲學美學到藝術學美學，又從藝術學美學到藝術史與藝術理論，兼及藝術評論，最後又朝向藝術博物館的展示，並且認為展示是以教育為目的，因此，不同時期的美學觀點也都影響了策展論述的視野。最初我開始從事策展工作，是在 2001 年擔任國立藝術學院關渡美術館「千濤拍岸──臺灣美術一百年」的共同策展人。這個時期，與其說是我的藝術專業知識支持策展工作，還不如說是策展工作增進了藝術專業知識。當時，我的藝術知識還是停留在哲學美學的層次。但是此後，工作角色的反省讓我改變專業能力的方向，我積極讓藝術專業知識指導我的策展工作與策展論述的撰寫，尤其在我有了藝術博物館的展示思維以來，我更加注重藝術知識的詮釋與溝通。

在「策展論述的視野」這個單元中，我針對每一篇論述提出策展背景說明，除了交代展覽執行的脈絡之外，也交代當時自己所處的美學或藝術學的階段與知識觀點。

臺灣繪畫的歷史脈絡與傳承流變
美麗臺灣：臺灣近現代名家經典作品展
（1911-2011）

壹、策展背景說明

2012 年 6 月，北京的中華全國臺灣同胞聯誼會與臺北國瑞集團成立的臺灣文化會館基金會委託本人擔任策展人，開始著手籌備一項以 20 世紀臺灣藝術家作品為內容的展覽，展覽地點是北京與上海。

籌備過程中，訂定展覽主題為「美麗臺灣：臺灣近現代名家經典作品展（1911-2011）」，最後挑選出一四〇位藝術家，共計一六六件作品。基於展覽的場地條件的考慮，我們只選擇平面作品，而平面作品中，我們只選擇水墨畫、膠彩畫、水彩畫、版畫、油畫，而無法納入數量更為龐大的書法與攝影。由於這個展覽是由民間基金會主辦，我們未向公立美術館借出作品，全數都是向私人畫廊與收藏家借展；並且，當年滯留北京未歸的畫家劉錦堂（王悅之）與張秋海的四件作品，則是商請北京中國美術館借展。因此，整個展覽，共計一七〇件作品。

依據相關程序，中華人民共和國文化部支持這個展覽，而北京的中國美術館也依據專業程序，在范迪安館長率領相關委員逐一審查作品資料之後，同意一七〇件作品全部展出，並決定 2013 年 4 月與 5 月分別在北京中國美術館與上海中華藝術宮（前身為世博中國館）舉行。展覽期間，主辦單位也邀請兩岸藝術史家分別在北京與上海舉行學術研討會。這個展覽，應該是兩岸文化交流以來規模範圍最大、作品數量最多的美術展覽。

這個展覽的相關資料如下：
展覽主題： 美麗臺灣：臺灣近現代名家經典作品展（1911-2011）

策展人攝於北京中國美術館，門口兩側牆面是展覽的大型海報。

展覽地點 1：北京中國美術館（2013 年 4 月 2 日～ 2013 年 4 月 15 日）

展覽地點 2：上海中華藝術宮（2013 年 4 月 26 日～ 2013 年 5 月 19 日）

主辦單位： 國瑞集團（臺北）、臺灣文化會館基金會（臺北）、中華全國
臺灣同胞聯誼會（北京）、中國美術館（北京）、中華藝術宮（上
海）、中國國家畫院（北京）

協辦單位： 印象畫廊（臺北）、羲之堂（臺北）、紫藤廬（臺北）、非畫廊（臺
北）

贊助單位： 和旺建設股份有限公司（臺北）、威剛科技（臺北）、臺灣金
山電子工業股份有限公司（臺北）

策展承辦單位：天地文創事業有限公司（臺北）

策展執行單位：橘園國際藝術策展股份有限公司（臺北）

貳、策展論述

▌展覽緣起與目的

　　這次的展覽，可以說是 1990 年代海峽兩岸開始從事各個層次的交流活動以來，藝術家人數最多、藝術作品素質最高，而且歷史時間跨度最長的一個以臺灣現代美術發展為主題的專業展覽。時間從 1911 年到 2011 年，藝術家人數共計一四〇位，藝術作品共計一七〇件。

　　如果沒有過去二十年的交流做為基礎，這個展覽不可能順利走到實現的這一天；我們也清楚知道，過去這段交流的歷程雖然果實累累，卻也得來不易，因此，我們非常珍惜這個歷史時刻，決心辦好這個展覽，才不辜負過去辛苦為兩岸交流打下基礎的前輩，也才不辜負兩岸為此次展覽付出心力的每一個人。

　　自從 1895 年淪為日本殖民地以來，臺灣就已被迫失去跟大陸之間的正常往來，直到 1945 年日本戰敗投降。但為時短短四年，1949 年以後，兩岸就又進入更漫長的隔閡甚至敵對狀態，彼此往來的困難更甚於從前。直到 1980 年代中期以後，大陸改革開放，臺灣解除戒嚴，兩岸才又開始出現零星的往來。而在這將近四十年的漫長歲月中，兩岸卻已經歷了殘酷的割裂與陌生，只能憑靠有限的訊息彼此想像，也只能依照自己的意識形態去彼此認識與評價。這雖勉強彌補陌生，卻也多少造成誤解。即使從 1990 年代兩岸積極推動文化交流以來，當我們想要透過彼此都認為自己足夠熟悉的中華文化彼此理解與詮釋，我們卻也發現，在兩岸的土地上，中華文化已經發展出需要互相設身處地才能彼此了解的歷史脈絡。尤其，臺灣位居海隅，特殊的地理與氣候因素所形塑出來的人文風貌，仍為大陸感到陌生。

　　我們希望，這次的展覽能夠呈現出臺灣這塊島嶼的土地與民風，增加大陸民眾對臺灣的認識與好感，也增進兩岸民眾之間推心置腹的情誼。因此，首先容許我們回顧臺灣社會與文化的歷史脈絡。

▍臺灣社會與文化的歷史脈絡

　　臺灣位居大陸的東南端，地處太平洋，同時受到大陸型與海洋型氣候的洗禮，除了孕育出豐富的自然之美，也展現出多彩的文化之美。

　　這個島嶼，雖然曾經是太平洋上南島語族[1]的活躍之地，也曾經是海盜聚居之地，但是從明清以來，也已成為大陸沿海居民移墾之地[2]。因此，在文化形成的過程中，臺灣一方面保留著俗稱原住民的南島語族的文化，另一方面卻也承傳著歷代漢人移墾先民帶來的中華文化，並且以中華文化的厚實內涵做為基礎，繼續吸收來自世界不同地方的文化。

　　17 世紀，臺灣曾經被荷蘭人短暫佔據，而在明朝遺臣鄭成功將之驅離以後，其子鄭經設置孔廟[3]，提倡儒學，正式以中華文化做為教育方針。1683 年，鄭成功之孫鄭克塽降清，臺灣從此進入大清帝國的版圖，除了延續中華文化教育，在清朝末期劉銘傳主政期間也開始邁入現代化與工業化的時代。1895 年，清廷因甲午戰爭失利而將臺灣割讓給日本，全臺各地雖曾武力抵抗，最後仍然不幸淪為殖民地，遭受不平等待遇，直到 1920 年代日本實施非武力治臺，臺灣開始經由殖民教育體系，接觸到以歐洲為主的西方文化。1945 年，第二次世界大戰結束，國民政府接收臺灣，而後 1949 年國民政府撤退來臺，臺灣又恢復中華文化教育，同時也在美國文化的影響之下接觸西洋文化。

　　從此，兩岸關係遭逢巨變。1949 年以後，中華文化在兩岸開枝散葉，分別長出豐碩的果實，大陸遵循馬列主義與毛澤東思想，實施共產主義，據此批判與

1　「南島語族」為人類學用語。人類學家李壬癸認為：「臺灣土著民族屬於南島語族（Austronesain 或稱 Malayopolynesian）。這個大語族現今遍布於整個太平洋及印度洋。」李壬癸，《臺灣南島民族的族群與遷徙》，臺北：前衛出版，2011 年，頁 17。

2　臺灣由南島語族為主所組成的原住民分布於臺灣中央山脈與東部及東南部地區，原本有 9 族，由北而南分別是泰雅族、賽夏族、布農族、鄒族、阿美族、卑南族、排灣族、魯凱族、達悟族（又稱雅美族），晚近增加為 14 族，分別增加了邵族、太魯閣族、賽德克族、撒奇萊雅族、葛瑪蘭族。明清時期的移墾漢人主要是來自閩粵兩州的福佬人與客家人，而 1945 年與 1949 年以後則是來自大陸各個不同省份。

3　時為 1665 年，原稱「先師聖廟」。

延續中華文化，而臺灣則是在戒嚴政策的艱難條件之下，一方面反對共產主義，一方面片面接受西方自由主義，據此批判與延續中華文化。而這個思想歷程，導致兩岸分別產生了對於中華文化的不同詮釋，而這也正是兩岸文化交流需要加強對話溝通的一個課題。1990 年代以來，兩岸交流雖有起伏，但理性與情感的力量也正促進相互的了解與學習。如今，我們已經看到了一個相互尊重與包容的現狀，我們需要加強的便是看見彼此的歷史脈絡，相知相惜。

也正是在這種歷史脈絡之下，兩岸各自發展出不同的美術潮流，大陸先是經歷社會主義、寫實主義的革命藝術，而在改革開放之後迅速發展出現代藝術與當代藝術，至於臺灣則是標榜反共文藝，維護古典的文人書畫傳統，同時卻又因為自由市場經濟而進入歐美現代藝術與當代藝術的影響範圍。因此，如今我們舉辦這次的美術展覽，我們必須正視歷史脈絡的特性，才能做出正確的作品呈現，傳達正確的審美情感，獲得正確的美學對話。

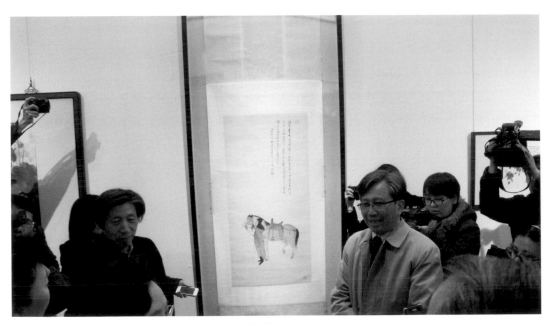

展覽開幕時范迪安館長與策展人在溥心畬作品前接受訪問。

▌臺灣美術的歷史脈絡：從島嶼初民到日本殖民統治結束

　　臺灣之有美術，可以回溯到這塊島嶼上最早居住的南島語族的歷史中。他們的美術往往具有實用性與宗教性，主要表現在建築的門牆與裝飾、陶製器物與服飾編織。建築裝飾以石材與木材為材料，陶製器物以泥土為材料，而服飾編織則以植物纖維為材料，往往以實用功能為造型，並以神話故事為圖案。

　　17 世紀雖有荷蘭人占據西南沿海，但除了留下為數有限的軍事駐守設施之外，並未在民眾生活層面發生美術的影響。直到清朝末年鄭成功趕走荷蘭人，帶來漢人的生活方式與文化表現，臺灣才開始以中華文化為基礎發展美術，除了建築、器物與服飾之外，特別也引進了紙硯筆墨，開啟了臺灣的水墨書畫傳統，而鄭成功本人就能寫出一手氣勢撼人的草書。這一傳統，在鄭克塽降清之後並未中斷，反而因為清朝渡海官紳富賈的詩文酬唱而得以日益興盛。臺灣緊臨大陸東南，因此當時渡海書畫多為閩浙流派，而非被視為正統的中原傳統，也因此，這

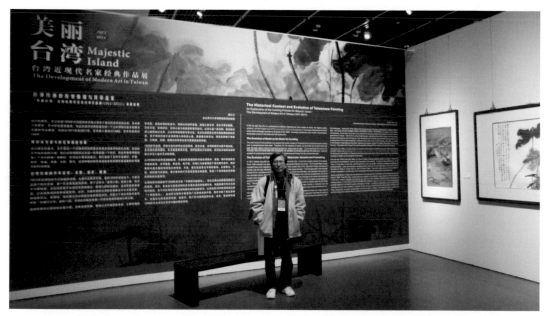

策展人攝於上海中華藝術宮展場主題看板前面。

一時期的臺灣書畫，一方面被主流觀點批評缺乏臨摹依據，筆墨沒有章法，另一方面卻也被日後的現代藝術觀點批評缺乏原創的視覺經驗。但這些說法也只是習慣性的判斷，我們仍需保留閩浙筆墨做為清朝期間臺灣美術特色的美學判斷。

　　1895 年日本據臺以後大肆擴張東洋文化的影響，然而早自明治維新以來，日本就已致力於效法西歐文化，也因此，就在日本殖民政府灌輸東洋文化的同時，臺灣也得到西歐文化的薰陶。西式學校教育的實施成為臺灣接觸西洋美術的管道，第一代的臺灣美術家因而開始養成素描、油畫、水彩與雕塑這些來自歐洲古典學院派的美術。這套教育，一方面矮化了水墨書畫的地位，削弱了它正在成長的創作力，另一方面也訓練出第一代臺灣的西洋美術家，必須具備過人才華與專業表現，才能在一個將臺灣人視為次等國民的殖民體制中，入選官辦展覽與獲獎。從 1920 年代中期以後，臺灣的美術家開始能在各種美術獎項與展覽之中脫穎而出，嶄露頭角，臺灣美術從此進入以西洋繪畫與雕塑為主流的時代。

■ 臺灣美術的歷史脈絡：從國民政府遷臺到兩岸交流

　　1945 年國民政府接收臺灣，1949 年撤退來臺，臺灣美術除了延續既已存在的西洋美術並成為教育體系的主流，國民政府也刻意鼓勵水墨書畫，雖然最初這是基於宣告臺灣做為中華文化正統地位的目的，卻也恢復了曾被削弱的水墨傳統，並且意外地讓水墨書畫在這個海島上展現出另一種傲人的格局；非但渡海三家能有耀眼的成就，其餘諸家也是大師林立，而且代代相傳，為臺灣水墨書畫繁衍出一個脈絡清晰的系譜；而日後，在西洋美術的激盪之下，竟也另闢現代水墨的蹊徑。在這個動盪漂流的年代，也有不少已有深厚西洋美術功力的美術家側身在國民政府渡臺的隊伍之中，他們在當時政府並不鼓勵的情形之下，在自己畫室開班授徒，傳授以抽象藝術為主的現代繪畫，也因此在 1950 年代後期，鼓勵了東方畫會、五月畫會，以及各種畫會的誕生，開創了戰後臺灣美術的畫會時期。

　　這一時期的臺灣美術，活躍著三股美術潮流，第一股是日據時代受到印象主義前後的美術潮流影響的西洋美術，第二股是渡海來臺的傳統水墨以及受到現代西洋美術影響的現代水墨，第三股是以抽象藝術思潮為主軸的現代美術。也正

是在這三個美術潮流的激盪之下，在這之後的臺灣美術能夠表現出融通中國與西方、銜接傳統與現代、整合寫實與抽象的豐富多元面貌。

　　1970 年代，臺灣發生國際地位的危機。這個危機，一方面引導出臺灣社會對美國的懷疑，另一方面也引導出知識階層對於勞動階層的關心，於是在 70 年代後期發生鄉土文學運動[4]，影響文學與藝術，開始關心自己的土地與人民，例如舞蹈家林懷民提倡「中國人跳中國人的舞」，也正是這一運動的回歸精神。鄉土文學運動除了開始關心土地，關心勞動階層，也激勵美術家開始質疑學院的美術教育；這一方面激發一個具有社會意識的寫實主義美術思潮，另一方面也使藝術家得到更高的自由投入現代藝術的創作。而同時，這個鄉土回歸也為 1980 年代臺灣的政治制度的改革開闢了可以前進的道路。

　　1987 年臺灣解除戒嚴，除了民主化跨進一步，也為藝術提供了一個更加自由化的舞臺，而臺灣美術也因此快速地向世界潮流開放。這個時期，不但題材開放，創作媒材也跟著開放。題材的開放遍及階級、種族與性別議題，而媒材的開放也從過去的繪畫與雕塑延伸到裝置藝術、錄像藝術、行為藝術與觀念藝術。從此，臺灣美術從現代藝術走向當代藝術，也確實交出了許多出色作品，藝術語言豐富多彩。只不過值得注意的是，此一開放正與當代資本主義消費社會的盲目發展同步，在臺灣美術急切向世界吸收現代思潮乃至於後現代思潮的同時，來自世界各地的次文化語彙與符號，也在毫無反省力與判斷力的情形下，雜然湧進並且幾乎照單全收。臺灣的當代藝術正陷於被世界各地的次文化淹沒的危機之中。

　　隨著這個盲目開放，我們看到一個在華人社會特別是臺灣社會正在被習以為常的藝術思維，也就是，我們正在將西洋藝術的發展視為全人類唯一的時間軸，依此界定藝術的歷史，也依此界定現代藝術與當代藝術。而在華人社會中，我們所看到的當代藝術，幾乎一面倒的都只不過是從西洋移植過來的當代藝術。因此，在這次展覽中，我們除了試圖呈現臺灣美術的歷史脈絡，也希望藉此反思此

4　　鄉土文學運動最初只是民族認同與勞農階級關懷的文藝運動。

一普遍存在於華人社會的藝術思維。

▌媒材演變做為展覽策畫的依據

　　這次展覽的重點，在於透過一個完整的時間跨度去呈現臺灣美術的現代歷程，也因此在作品的選擇方面，我們必須照顧到過去這一百年的每一個時代，而沒有奢求照顧到每一個時代的每一種媒材。

　　依照臺灣美術的歷史脈絡來看，美術媒材不斷擴充，從傳統民間藝術到水墨書畫，又從水墨書畫到油畫與雕塑，進而又從油畫與雕塑到複雜的新媒材。如果要將每一時代不斷推陳出新的每一種媒材都放進來，顯然需要更為龐大的展覽條件，因此針對這次展覽的重點，我們放棄了布展條件與運輸過程更為複雜的新媒材與雕塑，而平面作品之中，我們也只選擇了五種平面媒材：水墨、膠彩、版畫、油畫、水彩。因為，這五種媒材的作品適合於我們去呈現這個展覽所要涵蓋的臺灣美術的時間跨度。至於書法與攝影，藝術家人數與作品數量龐大，自成規模，可以另辦展覽。

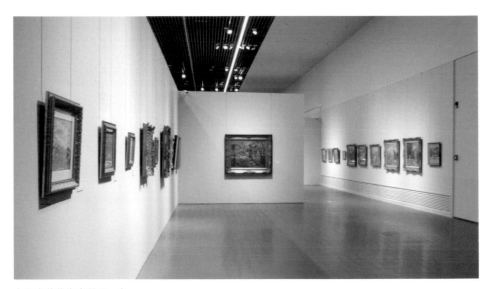

上海中華藝術宮展場一角。

針對我們所要展出的五種媒材作品，我們也特別將水墨做為前導性作品，並列膠彩，後為版畫，最後再帶出油畫。我們之所以將水墨作品置為前導，則是因為水墨書畫是來臺移墾漢人先民最初的美術種類，先水墨再油畫的展示順序符合臺灣美術媒材演變的歷史順序。隨之並列展出膠彩，則是因為臺灣膠彩雖是受到日本影響，但膠彩最初卻是源自中國唐宋工筆重彩[5]，因此不盡然就是日本畫。至於版畫，也是早就出現於古代中國，並不全然是西洋美術的產物。而油畫，毫無疑問是歐洲文藝復興時期的產物，而在 1920 年代才引進臺灣。

這項展示順序的安排，只涉及媒材引進的先後，而不涉及媒材的優劣，也不涉及藝術作品的優劣。由於客觀條件的限制，這個展覽難免會有遺珠之憾，因此，此次展覽並未涵蓋各個媒材的全部傑出藝術家的作品，但我們有十足的把握，展覽的全部作品都是傑出藝術家最精彩的作品或者最精彩作品之一。

▌臺灣繪畫的傳承流變：水墨、膠彩、版畫

這次展覽，為了符合美術媒材引進臺灣的歷史順序，我們以水墨做為前導作品。臺灣的水墨可以溯源到明末以及清朝期間[6]，人數與作品數量可觀，遍及本地仕紳如林朝英與吳鴻業、來臺官員如周凱與劉銘傳、客寓文人如林覺與謝琯樵，但由於此次展覽是以 1911 年為始，故而未能納入，而 1911 年民國雖已創建，臺灣卻已處於日本殖民，水墨作品寥落可數，只存許南英數人承傳遺緒。直到 1949 年，大陸水墨諸家大師渡海來臺，才又重現輝煌的筆墨光華。

1949 年至今，水墨已見四個世代傳承。第一代主要是渡海各家，除了泛稱

5　黃冬富，〈日據時期臺灣東洋畫的筆線意趣〉，收錄於《臺灣東洋畫探源》，臺北：臺北市立美術館，2000 年，頁 50。該文指出，所謂膠彩畫乃是一種「遠紹中國唐宋工筆重彩畫風，復經日本本土審美品味之過濾，再摻以明治維新以來實證精神的自然主義所形成的『膠彩畫』風」，據此可以說明膠彩畫有其中國古代淵源。

6　位於臺中的國立臺灣美術館曾經在 2004 年出版《在水一方：1945 年以前臺灣水墨畫》一巨冊，詳細釐清明清時期直到日據結束的臺灣水墨畫，足以說明此一傳統應有的歷史意義。

為「渡海三家」的溥心畬、張大千與黃君璧，也包括任教於臺灣藝專的傅狷夫、隱身山野的沈耀初、出身軍旅的余承堯，以及桃李成林的梁鼎銘昆仲。此外，日據時期的臺灣膠彩畫家也不乏水墨名家，例如林玉山、郭雪湖，而此展之所以將膠彩畫家陳進並列，則是為了將臺灣美術史所稱的「臺展三少年」[7]放在一起，並依此銜接其他第一代膠彩畫家陳慧坤與林之助。

渡海時期年紀較輕的水墨大家，也都自成風格，諸如以點代皴的張光賓、鄉野民情的李奇茂、延續嶺南的歐豪年、禪境山水的葉世強。渡海三家之中，張大千來臺較晚，傳承不顯，影響卻鉅，而溥心畬與黃君璧則繁衍數代。以溥心畬一脈為例，就已看見溥心畬傳到江兆申、江兆申傳到周澄與李義弘、李義弘傳到吳士偉與吳繼濤的四代傳承。至於同時任教於臺灣師範大學的溥心畬、黃君璧與林玉山，則交叉影響了鄭善禧、江明賢、劉墉。傅狷夫則有黃光男與羅振賢承其衣缽。

1950 年代後期，傳統與現代的爭論滔滔雄辯，波及水墨，臺灣的現代水墨於焉興起。五月畫會的劉國松、東方畫會的李元佳，當時也都以少壯姿態，在傳統水墨的筆墨精神之中注入現代藝術的思維，隱然可見抽象藝術的視覺語彙，激進者如劉國松甚至提出「革中鋒的命」，一時譁然。然而，這次水墨革命非但沒有斬斷水墨的命脈，甚至為水墨開拓了一個更為自由的揮灑空間。

從 1970 年代後期直到 80 後期，許多現代思潮激烈衝擊臺灣美術。首先，我們在繼承之中看到變革，在李重重、袁金塔、周于棟、許雨仁與林章湖這個世代的作品中，我們看到水墨主題的視覺觀點的改變。爾後，我們在變革之中看到繼承，從倪再沁、于彭、林銓居與張富峻，我們看到的不只是視覺觀點的改變，而是一個具有觀念藝術挑戰意味的水墨轉向。這種轉向或許可以解釋為臺灣水墨的當代表現，而這項當代表現的創造力量，或者是來自水墨精神的內在力量，或者是水墨媒材對當代藝術的回應，值得進一步探索。

版畫自古就出現於各大文明，不盡然是西洋媒材。臺灣的現代版畫則是始於1958 年成立的「中國現代版畫會」，而此次我們展出的陳庭詩便是它的成員。另外，朱為白與吳昊這兩位東方畫會成員的版畫作品，則是標榜中華文化的現代表現。至於對臺灣現代版畫影響最鉅的則是廖修平[8]，以及他在 1974 年領導成立的「十青版畫會」，在創作與教育方面皆有廣泛而持續的開展，我們除了展出廖

修平，也展出它的成員鐘有輝、董振平、梅丁衍與楊明迭的作品。此外，侯俊明是 1990 年代臺灣當代藝術衝撞時期的悍將，而其創作媒材與理念許多來自傳統版畫，所以特別將它放進版畫的脈絡中，並藉此凸顯傳統媒材在當代藝術潮流中的創新力量。

▌臺灣繪畫的傳承流變：油畫及其他相關媒材

　　油畫興起於歐洲文藝復興時期，雖在 17 世紀明神宗年間利瑪竇就已帶入中國，並在 18 世紀清雍正年間郎世寧開始傳播，卻要到 20 世紀初期才發生影響。1905 年李叔同考進東京美術學校，成為中國的西洋繪畫先驅，而後 1919 年蔡元培成立北平美術學院，開啟了中國油畫前進的道路[9]。而這時，臺灣已是日本殖民地，油畫源自日本的影響，直到 1920 年代臺灣油畫才跟大陸油畫產生交流，但仍屬零星，大陸油畫對臺灣的影響要到 1949 年以後才蓬勃展開。

　　臺灣西洋繪畫的誕生源自於日本水彩畫美術教師石川欽一郎的影響。1896 年日本殖民政府成立臺灣總督府國語學校，1907 年石川首次抵臺任教直到 1916 年，1924 年二度抵臺任教直到 1932 年，培養出第一代臺灣西洋畫家。石川的影響不僅是倪蔣懷與藍蔭鼎的水彩畫，最重要在於他帶來依據視覺真實作畫的觀念，接受西方從自然主義與印象主義以來的美術思潮。

　　臺灣第一代西洋畫家的佼佼者是劉錦堂、張秋海、陳澄波、郭柏川與陳植棋。五人都是出身總督府國語學校，也都曾赴日進入東京美術學校與東京高等師範學校，而日後際遇卻大有差異。除陳植棋英年早逝，其餘四人結束旅日學習之後都

7　「臺展三少年」為發生於 1927 年的美術事件，本文下一節另有說明。。

8　鐘有輝、林雪卿，〈界面・印痕：國際版畫雙年展與臺灣現代版畫之發展〉，收錄於《界面・印痕：廖修平與臺灣現代版畫之發展》，臺中：臺灣美術館，2012 年，頁 9。

9　李超，〈中國近代油畫略史〉，收錄於《東亞油畫的誕生與開展》，臺北：臺北市立美術館，2000 年，頁 166 至頁 175。

曾在 1920 年代前往大陸繼續教學與創作，劉錦堂與張秋海選擇落籍大陸，陳澄波返臺後冤死於228事件，只有以數幅北平故宮備受讚譽的郭柏川回臺開班授徒。

　　1927 年，日本殖民政府仿效「帝國美術院展覽會」（簡稱「帝展」），成立「臺灣美術展覽會」（稱「臺展」）。第一屆臺展，東洋畫部臺灣畫家只有陳進、林玉山與郭雪湖三人獲選，備受抨擊，即著名的「臺展三少年事件」，至於西洋畫部，則有十九位臺灣畫家入選，其中包括張秋海、陳澄波、郭柏川、廖繼春、李石樵、藍蔭鼎、李梅樹、顏水龍、葉火城、楊三郎，可謂臺灣西洋畫的豐收，而這時臺灣西洋畫的風格已經從自然主義與印象主義走向後期印象主義與野獸主義。

　　雖然日據時期的臺灣繪畫並未成為抗日運動的一個環節，多數以風景與耽美情趣為題材，美術家也不是完全無視於社會現實，二次大戰結束之後，李石樵曾經關注社會寫實題材，洪瑞麟更是深入礦坑速寫勞工，莊索記錄游擊戰事，張義雄則描寫漂浪人生。但是，歌詠自然、土地與生活的題材仍然是戰後臺灣西洋繪畫的主流，既延續了日據時期以來具象繪畫的傳統，也維持了油畫材料與技法的專業素質。

　　至於臺灣的油畫，從寫實走向抽象、從具象走向非具象，則是在 1950 年代開始風起雲湧。

　　臺灣戰後抽象繪畫的興起，最初受到大陸來臺西畫家李仲生與席德進的影響，造就了東方畫會與五月畫會，除了追求抽象創新，也以中華文化的精神向度去賦予抽象繪畫更為深入的東方意境。從此，臺灣的抽象繪畫表現出一個完全不同於西洋抽象繪畫的文化特質，他們同時在水墨與油畫方面做出創新的貢獻。雖然他們當時處於不被官方鼓勵甚至受到壓抑的地位，卻為藝術創作的自由找到一條出路，並為臺灣現代藝術的成長提供了肥沃的土地，從 70 年代後期與 80 年代初期得以釋放出許多平行奔流的美術思潮。

　　這些美術思潮，一方面包括注重精細寫實技法的照像寫實主義（Photographic Realism）與受到鄉土文學運動影響的現實題材繪畫，另一方面也包括源自歐洲的幾何抽象繪畫（Geometric Abstract Painting）、低限主義（Minimalism），以及美國的抽象表現主義（Abstract Expressionism）。這是一個多元並陳卻能各具特色的繪畫運動，既是臺灣現代藝術大放異彩的時期，也是抽象繪畫繼東方與五月之後

另一個成熟的高峰。

　　1987 年解除戒嚴以後，社會議題鬆綁，詮釋觀點解放，臺灣的油畫也開拓了當代藝術的視域，並能以當代觀點去處理藏身於臺灣社會內部的題材，而其中尤以自稱為「悍圖社」的藝術組織做為代表，既帶著嘲諷口氣，卻又講究嚴謹技法，可以說是標榜當代立場的臺灣藝術家之中堅守繪畫價值的異類。也因此，在 2000 年以後新興媒材與後現代思潮誘人耳目的時代，它依然能夠引領風騷。

▌ 結語

　　海峽兩岸在互相隔閡長達半個世紀之後，終於在過去二十年間建立了各個層次的交流，而其中雖然也經常有兩岸的藝術家以個人的身分或以小型藝術組織的名義進行交流，但嚴格說來，臺灣方面還不曾有過以藝術史做為架構將臺灣美術介紹到大陸。臺灣與大陸雖然隔著臺灣海峽，但是就臺灣美術的歷史脈絡而言，臺灣美術史從來沒有跟大陸失去聯繫，即使是日本殖民期間，臺灣的美術家例如劉錦堂、張秋海、郭柏川與陳澄波，都曾活躍於北京、上海、杭州等地的畫壇，而即使是國民政府來臺期間，來自大陸的許多藝術家例如溥心畬、張大千、黃君璧、李仲生、朱德群、席德進，也都對臺灣美術做出無價的貢獻。也因此，即使過去數十年間兩岸曾經長期隔閡，也並不表示我們之間已經失去互相做出貢獻的管道。

　　值此兩岸交流的黃金時刻，基於對歷史的責任，我們願以最高的真誠與專業態度，致力於舉辦這場臺灣美術的展覽。透過這個展覽，我們不但希望增進大陸方面對臺灣美術的認識與喜愛，更加希望夠促進兩岸之間的美術交流，透過藝術作品找回兩岸人民相知相惜的情感。

　　雖然這只是一場以過去一百年臺灣繪畫為範圍的美術展覽，但我們相信，它不僅對臺灣有意義，也會對大陸發生作用。尤其，它的意義與作用會是在於激發出反省力、批判力與創造力，讓我們共同開創文化的榮耀。

　　做為策展人，我要感謝大陸與臺灣兩地支持、協助和參與這個展覽的每一個朋友。何其榮幸，我們正在一起創造歷史。

參、參展藝術家與作品

No.	作者／年代	畫作名稱	媒材／尺寸／年代
1	溥心畬 1896-1963	青驄	水墨設色、紙／117×55.5cm
2	溥心畬 1896-1963	鍾馗群像圖	水墨設色、紙／30.5×62cm
3	黃君璧 1898-1991	秋溪曉色	水墨設色、紙／120×60cm／1967
4	余承堯 1898-1993	山水	水墨設色、紙／120×51.5cm
5	余承堯 1898-1993	翠谷飛泉	水墨設色、紙／115.7×57cm／1994
6	張大千 1899-1983	瑞士道中之金波翠嶺	水墨設色、紙／94.5×60.5cm／1965
7	張大千 1899-1983	荷塘	水墨設色、紙／90×178cm／1979
8	藍蔭鼎 1903-1979	步步高升	水墨設色、紙／81×63cm／1952
9	沈耀初 1907-1990	綠柳雙鳥	水墨設色、紙／136×34cm／1974
10	陳　進 1907-1998	蘭花	膠彩／38×45cm／1984
11	林玉山 1907-2004	清陰並憩圖	水墨設色、紙／120×34cm／1941
12	林玉山 1907-2004	牧童歸去	水墨設色、紙／46×34cm／1948
13	陳慧坤 1907-2011	野柳海景	膠彩／65×135cm／1968
14	郭雪湖 1908-2012	神橋曙色	水墨、紙／131×42cm／1934
15	馬白水 1909-2003	野柳	水墨設色、紙／44×88cm／1972
16	趙春翔 1910-1991	光耀	水墨、壓克力、紙／135.5×69cm／1989
17	傅狷夫 1910-2007	飛瀑	水墨設色、紙／153×76.8cm／1995
18	張光賓 1915-2016	山居流泉	水墨、紙／144×144cm／2009
19	林之助 1917-2008	瓶花	膠彩／61×46cm／1960
20	江兆申 1925-1996	讀書秋山下	水墨設色、紙／61×98.4cm／1984
21	李奇茂 1925-	大地之頌	水墨設色、紙／144×366cm
22	葉世強 1926-2012	桂林山水	水墨、紙／132.5×301cm
23	李元佳 1929-1994	李元佳的作品 1.2.3.4.	水墨、紙／38×26.5cm×4／1961
24	劉國松 1932-	冉冉	水墨設色、紙／90.3×53.8cm／1966
25	劉國松 1932-	五花海音符	水墨設色、紙／74.3×96cm／2005
26	鄭善禧 1932-	布馬陣頭狀元遊街	水墨設色、紙／90×70cm／2011
27	歐豪年 1935-	鷹揚圖	水墨設色、紙／134×65cm
28	歐豪年 1935-	山君圖	水墨設色、紙／126×63cm
29	戚維義 1937-	紅花	水墨設色、紙／145×175cm／2010

30	韓湘寧 1939-	1957 年的東方	水墨設色、紙 / 196×152cm / 1991
31	李轂摩 1941-	蝸寫篆	水墨設色、紙 / 136×45cm / 2005
32	周　澄 1941-	蘭嶼秋月	水墨設色、紙 / 178.7×96.3cm / 2005
33	李義弘 1941-	八連溪夏日	水墨設色、紙 / 187.5×96cm / 2008
34	何懷碩 1941-	高木寒雲	水墨、紙 / 104×65cm / 2010
35	袁　旃 1941-	連錢驄 - 馬踏飛燕之二	重彩、絹 / 194×120cm / 2012
36	江明賢 1942-	臺北府五城門	水墨設色、紙 / 153.5×83cm / 2008
37	李重重 1942-	寶島意象	水墨設色、紙 / 33×44cm×12 / 1990
38	黃光男 1944-	遠山黛影	水墨設色‧紙 / 140×70cm / 2012
39	羅建武 1944-	清奇	水墨、紙 / 142×76cm
40	羅振賢 1946-	放眼千山浮	水墨、紙 / 68×69.5cm / 1996
41	袁金塔 1949-	圓夢	水墨、綜合媒材 / 96×90cm / 2011
42	劉　墉 1949-	龍山寺元宵	水墨設色、紙 / 144×235cm / 2012
43	陳陽熙 1949-	海底世界（一）	水墨設色、紙 / 69×137cm / 2010
44	周于棟 1950-	輕瞄	水墨設色、紙 / 70×70cm / 2011
45	許雨仁 1951-	生生不息	水墨、紙 / 42×56cm×5
46	詹前裕 1952-	玉山圓柏 - 虯曲	膠彩 / 91×72.5cm / 2012
47	蕭進興 1953-	玉山	水墨設色、紙 / 47×73cm
48	倪再沁 1955-2015	失樂園（一）	水墨、紙 / 83×100cm / 1993-1994
49	林章湖 1955-	豬涯觀鷗	水墨設色‧紙 / 135×69cm / 2009
50	于　彭 1955-2015	日記	水墨設色、紙 / 89.3×115.7cm
51	李振明 1955-	思遠	水墨設色、紙 / 114×72cm / 2008
52	林淑女 1955-	仲夏夜之夢	水墨設色、紙 / 183×97cm / 2002
53	吳士偉 1957-	素影	水墨設色、紙 / 166×56cm / 2006
54	李沃源 1957-	清閒	水墨設色、紙 / 54×94cm / 1977
55	李元慶 1957-	這難道就是傳說中的那座…	水墨設色、紙 / 190×190cm / 2010
56	陳永模 1961-	烈日	水墨設色、紙 / 138.5×70cm / 2012
57	林銓居 1963-	颱風	水墨設色、紙 / 83.5×51cm×3 / 2004
58	黃致陽 1965-	千靈峰 - 列陣 V	水墨、紙 / 225×125cm / 2003
59	張富峻 1965-	波瀾 2009- 灘江午後（一）	水墨設色、紙 / 141.5×75.5cm / 2009

60	李俊陽 1967-	春夏秋冬四屏	水墨設、紙／140×30cm×4／2010
61	吳繼濤 1968-	浮嶼曦光	水墨、紙／137×69cm／2008
62	梁震明 1971-	岩語	水墨設色、紙／24×135cm／2012

63	陳庭詩 1913-2002	晝與夜 #32	版畫／121×60cm／1974
64	朱為白 1929-	竹鎮平安樓	版畫／58×93cm／1978
65	吳 昊 1932-	風箏	版畫／73×95.5cm／1965
66	廖修平 1936-	冬	版畫／65×50cm／1968
67	廖修平 1936-	月之門	版畫／63×48cm／1970
68	鐘有輝 1946-	竄昇	版畫、壓克力、畫布／166×122cm／2012
69	董振平 1948-	喜相逢	絹印／50×70cm／2010
70	梅丁衍 1954-	萬歲萬歲萬萬歲	數位噴於紙／100×82cm／2010
71	楊明迭 1955-	草衣 No5	絹版／103×85cm／2010
72	侯俊明 1963-	極樂圖懺	木刻版畫／140×70.5cm×8／1992

73	王悅之（劉錦堂）1895-1937	芭蕉圖	油彩、畫布／176×67cm／1928-1929
74	王悅之（劉錦堂）1895-1937	臺灣遺民圖	油彩、絹本／183.7×86.5cm／1934
75	陳澄波 1895-1947	女人	油彩、畫布／72.5×60.5cm／1931
76	陳澄波 1895-1947	嘉義公園	油彩、畫布／90.5×117cm／1937
77	張秋海 1898-1988	木工青年	油彩、畫布／91×73cm
78	張秋海 1898-1988	靜物之二	油彩、畫布／40.5×31.7cm
79	郭柏川 1901-1974	城外	油彩、紙／31×41 cm／1948
80	郭柏川 1901-1974	廟	油彩、紙／30×39cm／1948
81	廖繼春 1902-1976	西子灣	油彩、畫布／46×61cm／1935
82	廖繼春 1902-1976	風景	油彩、畫布／22×31cm／1942
83	李梅樹 1902-1983	仕紳	油彩、畫布／72×60cm／1966
84	李梅樹 1902-1983	風景	油彩、畫布／32×41cm
85	顏水龍 1903-1997	黃玫瑰與白玫瑰	油彩、畫布／45.5×38cm／1984
86	顏水龍 1903-1997	荷花池	油彩、畫布／65×91cm／1985
87	楊啟東 1906-2003	三合院	油彩、畫布／46×58cm／1986

88	陳慧坤 1907-2011	故鄉龍井竹坑	油彩、畫布 / 80×100cm / 1985
89	楊三郎 1907-1995	玉山雪景	油彩、畫布 / 72.5×91cm
90	楊三郎 1907-1995	老街風景	油彩、畫布 / 72.5×91cm
91	葉火城 1908-1993	榮春巷	油彩、畫布 / 50×60.5cm / 1990
92	李石樵 1908-1995	碧潭風光	油彩、畫布 / 60.5×72.5cm / 1983
93	李石樵 1908-1995	海邊	油彩、畫布 / 60.5×72.5cm / 1986
94	張萬傳 1909-2002	蘭嶼	油彩、畫布 / 65×91cm / 1978
95	張萬傳 1909-2002	螃蟹	油彩、畫布 / 23×32cm
96	陳德旺 1910-1984	觀音山	油彩、畫布 / 45.5×53cm
97	陳德旺 1910-1984	野柳海邊	油彩、畫布 / 50×60.5cm / 1974
98	李仲生 1912-1984	無題	油彩、畫布 / 43×68cm / 1963
99	李仲生 1912-1984	無題	油彩、畫布 / 88×59cm / 1976
100	洪瑞麟 1912-1996	大稻埕後巷	油彩、畫布 / 60.5×80cm / 1930
101	洪瑞麟 1912-1996	礦工	油彩、畫布 / 24×32cm / 1951
102	王攀元 1912-	觀瀑圖	油彩、畫布 / 97×76cm / 1980
103	莊　索 1914-1997	打游擊	油彩、畫布 / 100×80.5cm / 1974
104	張義雄 1914-2016	風景	油彩、木板 / 28×35cm / 1936
105	張義雄 1914-2016	市集	油彩、畫布 / 50×60.5cm / 1981
106	洪　通 1920-1987	生命之歌	油彩、紙 / 108×38cm / 1970
107	洪　通 1920-1987	天地日月	水彩、紙 / 42.5×42cm / 1970
108	朱德群 1920-2014	玉千頃	油彩、畫布 / 82×60cm / 1959
109	朱德群 1920-2014	遠景幻象	油彩、畫布 / 195×130cm / 1996
110	廖德政 1920-2015	初夏	油彩、畫布 / 52×79cm / 1975-1985
111	廖德政 1920-2015	立春	油彩、畫布 / 60.5×72.5cm / 2002
112	蕭如松 1922-1992	窗邊（靜物）	水彩、紙 / 72×100cm / 1970
113	席德進 1923-1981	風景	水彩、紙 / 55×79cm / 1979
114	席德進 1923-1981	聖誕紅	水彩、紙 / 55×79cm / 1970
115	沈哲哉 1926-	倚	油彩、畫布 / 65×53cm / 2006
116	郭東榮 1927-	2012 希望	油彩、畫布 / 72.5×91cm / 2012
117	朱為白 1929-	靜思	油彩、畫布 / 69×117cm / 1994
118	陳道明 1931-2017	8102011	壓克力、畫布 / 130×193.5cm / 2011
119	何肇衢 1931-	鄉村	油彩、畫布 / 91×91cm / 1979

120	陳銀輝 1931-	燈會	油彩、畫布 / 60.5×72.5cm / 2011
121	秦 松 1932-2007	生之展現	壓克力、紙 / 120×59cm / 1965
122	夏 陽 1932-	雕刻家的父親	壓克力、畫布 / 91×116.5cm / 1994
123	吳 昊 1932-	曼陀林樂手	油彩、畫布 / 76.5×57.2cm / 1969
124	霍 剛 1932-	無題	油彩、畫布 / 100×100cm / 2005
125	林壽宇 1933-2011	1961 年 2 月至 7 月	油彩、畫布 / 102×102cm / 1961
126	陳景容 1934-	望海的人	油彩、畫布 / 91×116.5cm / 1990
127	呂義濱 1934-	集落	油彩、畫布 / 80×80cm
128	莊 喆 1934-	際會	壓克力、畫布 / 127×166.5cm / 2000
129	王守英 1934-	木麻黃	油彩、畫布 / 95×95cm / 2011
130	陳正雄 1935-	綠野香頌系列	壓克力、畫布 / 97×145.5cm / 1993
131	蕭 勤 1935-	La Parrione	壓克力、畫布 / 80×100cm / 1995
132	李元亨 1936-	夏日的河畔	油彩、畫布 / 60.5×72.5cm / 2007
133	李錫奇 1938-	本位淬鋒	漆畫 / 120×320cm / 2012
134	林惺嶽 1939-	先知駕到	油彩、畫布 / 227.3×181.8cm / 2006
135	姚慶章 1941-2000	自然系列	油彩、畫布 / 100×80cm / 1990
136	賴武雄 1942-	石碇	油彩、畫布 / 77×115cm / 1980
137	顧重光 1943-	新年柿子	油彩、拼貼、畫布 / 72.5×91cm / 1999
138	陳張莉 1944-	詩韻 2011-08	複合媒材 / 152×122cm / 2011
139	奚 淞 1947-	人間甘露	油彩、畫布 / 116.5×80cm / 2007
140	楊識宏 1947-	雲端	壓克力、畫布 / 170×221cm / 2012
141	施並錫 1947-	綠水長流	油彩、畫布 / 60.5×72.5cm / 1997
142	莊 普 1947-	浮動疏影	壓克力、畫布 / 194×112cm / 2000
143	黃銘哲 1948-	國王	油彩、畫布 / 121×182cm / 1991
144	陳世明 1948-	生生系列 -02	數位輸出、畫布 / 125×140cm / 2011
145	蘇憲法 1948-	嬉春	油彩、畫布 / 91×91cm / 2012
146	邱亞才 1949-2013	肖像畫 - 美學評論家 吳翰書	油彩、畫布 / 131×101.5cm / 1980
147	陳來興 1949-	我的家庭	油彩、畫布 / 77×109cm / 1984
148	盧怡仲（天炎） 1949-	句號與逗號的經文	複合媒材 / 130×194cm / 1994
149	郭振昌 1949-	從何開始 - 儒	壓克力、畫布 / 200×130cm / 2010

150	卓有瑞 1950-	2011-1	壓克力、畫布 / 71×100.8cm / 2011
151	黃銘昌 1952-	芬園	油彩、畫布 / 114×162cm / 2010
152	曲德義 1952-	形與色面 D1208	壓克力、麻布 / 162×195cm / 2012
153	楊茂林 1953-	熱蘭遮紀事 M9402	油彩、壓克力、畫布 / 117×80cm / 1994
154	鄭在東 1953-	夜泛碧潭	油彩、畫布 / 52×72cm / 1997
155	黃 楫 1953-	水	油彩、畫布 / 130×210cm / 1992-1999
156	胡坤榮 1955-	飄	壓克力、畫布 / 90×95cm / 2009
157	薛保瑕 1956-	歷時性的沉澱	壓克力、畫布 / 173×48cm / 2010
158	蘇旺伸 1956-	仿製彩虹在雲間	油彩、畫布 / 145×280cm / 2007
159	李明則 1957-	措手不及	壓克力、畫布 / 188×132cm / 2008
160	李俊賢 1957-	228 三部曲之過橋	複合媒材、畫布 / 116×91cm / 1998
161	葉子奇 1957-	向我的父兄致敬	卵彩、油彩、畫布 / 203×152cm / 1990-1992
162	陸先銘 1959-	背影	油彩、畫布 / 112×162cm / 1999
163	潘鈺（麗紅） 1959	無言	油彩、畫布 / 162×130cm / 1987
164	洪大宇 1960-	橋下的野薑花	壓克力、鋁板 / 61×123cm / 2008
165	顏頂生 1960-	鵲華秋色（三）	壓克力、畫布 / 162×130cm / 2011
166	郭維國 1960-	紅色小飛機	油彩、畫布 / 200×150cm / 2010
167	李民中 1961-	看魚的貓	油彩、畫布 / 196×130cm / 1992
168	楊仁明 1962-	想的刀位 - 內港	壓克力、油彩、畫布 / 130×162cm / 2009
169	連建興 1962-	火山口的戀人 SPA	油彩、畫布 / 90×146cm / 2011
170	莊明中 1963-	半安進行式	油彩、畫布 / 91×117cm / 2009

從顛覆真實到創造真實
解嚴以後的臺灣當代藝術

壹、策展背景說明

2013 年，東海大學美術系倪再沁教授受邀擔任亞洲大學正在籌備的現代美術館顧問，他向我轉達亞洲大學副校長兼美術館館長劉育東的邀請，請我為這座由國際知名建築師安藤忠雄設計的美術館策畫開幕特展。

倪再沁認為，雖然亞洲大學的創辦人主要藝術收藏多數是西方印象主義前後時期藝術家的作品，但這座美術館可以透過連結臺灣現代藝術與當代藝術，以增加臺灣社會與藝術社群的認同，因此他建議我以解除戒嚴以來的臺灣當代藝術做為這個開幕特展的主題。決定這個方向之後，我也邀請多次協助我完成策展工作的藝術史學者劉碧旭擔任協同策展人。這篇策展論述是兩人一起討論而後由我執筆的產物，所以我還是徵詢她的同意才放進這個出版計畫。

基於場地條件的考慮，我們決定邀請二十二位藝術家參展，包括二十位藝術家的平面作品與兩位藝術家的裝置藝術作品。

這個展覽的相關資料如下：
展覽主題：從顛覆真實到創造真實：解嚴以後的臺灣當代藝術
展覽地點：臺中縣霧峰鎮亞洲大學現代美術館
展覽時間：2013 年 10 月 24 日～ 2014 年 3 月 2 日
主辦單位：亞洲大學現代美術館

安藤忠雄設計的臺中亞洲大學現代美術館。

貳、策展論述

▌覆蓋與出土：臺灣藝術的歷史波折

　　臺灣藝術正如臺灣社會整體一般，是在一個時代的生活經驗被另一個時代的生活經驗所覆蓋的歷史脈絡中發展出來的。

　　這個島嶼多風多雨，年年遭逢狂風驟雨的摧殘，過去四個世紀以來，也屢次經歷政權更迭。每一次的政權更迭，前代的生活經驗就會被覆蓋一次，也因此，我們看見荷據時代被明鄭時代覆蓋，明鄭時代被大清帝國時代覆蓋，大清帝國時代被日據時代覆蓋，而日據時代又被中華民國時代覆蓋。在這覆蓋過程中，雖然

有時候會選擇性地繼承前面時代，但往往是在覆蓋之後先是經過遺忘才再出土重建，進行一種跳過因覆蓋而被遺忘的斷層所做的銜接，也因此，臺灣的歷史並不是直線前進的歷史，而是一種覆蓋遺忘、出土重建、折返銜接的歷史。換句話說，臺灣的歷史是一種隔代銜接的歷史，或者更正確地說，在我們以為的連續性之中其實隱藏著許多的不連續性。

臺灣藝術的歷史也是一部這種覆蓋遺忘與折返銜接的歷史。荷據經驗如今已經所剩無幾，明鄭與大清經驗也曾被日據經驗覆蓋，日據經驗又被中華民國經驗覆蓋。明鄭與大清帝國時代的水墨書畫，在日據時代引進水彩畫與油畫之後失去昔日地位，也被以膠彩畫為主的東洋畫所覆蓋，從而東洋畫成為國畫正統。中華民國時代以來，日據時代的藝術經驗也被覆蓋，不但國畫正統從日本東洋畫移轉到中國水墨畫，過去以寫實主義與印象主義為主流的西洋畫也被立體主義與超現實主義以來的現代藝術所取代。而在藝術經驗被整理成為歷史的折返銜接工作中，明鄭與大清時代的水墨書畫要到中華民國時代才被出土，而日據時代的近代藝術要到 1980 年代才被重建。也因此，在臺灣藝術的歷史之中，我們看到橫向移植多於縱向繼承。一方面，這讓臺灣的藝術創作不容易發展出前後相關的美學特色，但另一方面，這卻也讓臺灣的藝術創作得到一種沒有明確歷史脈絡的自由與多元。

▋ 禁忌與顛覆：臺灣當代藝術的批判姿態

歷史的覆蓋遺忘並沒有阻止臺灣藝術家創造力的奔馳，也沒有限制住他們透過藝術作品尋找歷史的想像力。

在每一個時代中，藝術作品都能提供我們看見時代經驗的線索。透過明鄭與大清時代的水墨書畫，我們看見漢人移墾初期官宦仕紳的詩畫酬唱及其階級特徵；透過日據時代的水彩畫與油畫，我們看見 20 世紀前半葉臺灣社會的現代意識及其具有殖民地性格的世界觀。而在我們所處的中華民國時代，在過去這半個世紀的時間之中，雖然我們處在反攻大陸的國家意識及其不確定性之中，我們卻也看見臺灣現代藝術與當代藝術的崛起，風起雲湧，多彩燦爛，成果之

豐碩完全超越這個渺小而焦慮的島嶼的時代困境。更讓我們覺得不可思議的是，臺灣的現代藝術與當代藝術竟然誕生於並且茁壯於一個長達四十年的戒嚴時期之中；或許焦慮已經轉化成為臺灣藝術的一種創造力。

臺灣在1947年宣布戒嚴，1987年解除戒嚴。戒嚴當然會造成全面性的影響，遍及政治、經濟與文化，當然也會衝擊藝術創作，題材會因禁忌而受到限制，也就造成社會寫實題材的衰落。但相對的，從 1950 年代中期以來，臺灣逐漸出現抽象藝術的潮流，一方面這固然是因為抽象藝術的語言透過教學傳播開來，另一方面也意味著臺灣的藝術創造力並沒有因為禁忌而畏縮，而是在抽象藝術找到了新的出口，從此也開創了臺灣現代藝術的寬廣視野。此後，現代藝術不但讓臺灣的藝術家打開了國際的視野，而且也讓他們看見充滿批判精神的當代藝術已經在國際舞臺上蔚為風潮。

雖然解嚴並不是藝術史的用語，但是不可否認的，戒嚴的四十年是一個覆蓋的過程，它覆蓋過去的時代，也覆蓋自己的時代，也就是說，它也覆蓋了臺灣的藝術史，因此解嚴是臺灣當代藝術得以自由奔放的重要條件，但更重要的是，我們也不能忽略，臺灣的當代藝術早在解嚴以前就已萌芽的藝術思維，帶著顛覆性的力量在解嚴之後成為臺灣藝術的主流。具體來說，從 1980 年代初期以來，臺灣就已陸續出現當代藝術，時間上與事實上都早於 1987 年解除戒嚴；這也說明，解嚴固然使臺灣的當代藝術進入一個幾乎完全沒有禁忌的時代，但臺灣的當代藝術對於解嚴也曾經是一股催化的力量。

▊ 媒材與觀點：臺灣當代藝術的創造思維

如果現實世界以為的真實並非就是真實，那麼，藝術可以幫助我們反省真實，顛覆真實，發現真實，甚至創造真實。

既然戒嚴造成了覆蓋，許多那個時代的真實或許根本不是真實，甚至整個的時代都不是真實，而那個時代的歷史也就不盡然是真實。雖然藝術未必能夠掀開覆蓋，讓我們看見真實，卻能夠以它自己的表達方式激發我們對於真實的想像力，或許西元前第 4 世紀亞里斯多德所說的「詩比歷史更為真實」就是這

個意思。而解嚴以後臺灣的當代藝術，便是一個讓我們對於真實更加具有想像力的藝術潮流，無論是在媒材方面、題材方面或觀點方面，都是果實纍纍的大豐收。

當代藝術的第一個特色，就是媒材的解放。從 1980 年代中期以來，臺灣開始大量出現裝置藝術、觀念藝術與行為藝術，而 90 年代中期以來又延伸到錄像藝術、科技藝術，以及如今的數位藝術。媒材的擴充當然充實了藝術語言更趨多元，並允許藝術家去表達昔日媒材不易呈現的內容與意涵。但媒材的新穎並非當代藝術的定義，最多只是一個呈現的形式或條件，更重要的還是藝術的實質內容，也就是題材與觀點。

當代藝術的第二個特色，就是題材的解放。隨著 80 年代臺灣社會公民意識的抬頭，臺灣的藝術家也開始將創作題材從個人議題延伸到社會議題，特別是弱勢關懷；一開始，不畏禁忌碰觸階級題材、性別題材與族群題材，解嚴以後，甚至開始顛覆我們對於真實的定義，質疑過去我們對於政治、道德、知識與藝術的判斷標準。題材的解放一方面讓新媒材被賦予了實質的當代意涵，另一方面也讓傳統媒材釋放出或者爆發出潛在的當代能量。

當代藝術的第三個特色，就是觀點的解放。所謂觀點，就是觀看的方式、位置與角度。或許是 70 年代後期鄉土運動的影響，80 年代中期臺灣的當代藝術基於抗議的動機，呈現出直接批判的觀點。解嚴以後，言論自由保障了創作自由，卻也成為消費社會廣告語言的溫床，真假難辨，臺灣成為一個對於是非善惡失去判斷能力的社會，表演能力成為一切價值的依據；這時，藝術逐漸站到一個若即若離的位置，採取嘲諷戲謔的觀點，有時正經八百，有時玩世不恭，甚至是犬儒自憐的觀點。如今進入數位時代，個人主義微型敘事風行，新世代的藝術家雖然處在虛擬與真實難以分辨的路口，卻對於未來充滿想像與嚮往。

▌質疑與真實：臺灣當代藝術的反省精神

這次欣逢亞洲大學邀請日本建築大師安藤忠雄設計的現代美術館開幕，願意支持一個關於解嚴以後的臺灣當代藝術的展覽，我們特別以這座美術館的空

間特色及其成立的時代意義做為依據，將臺灣的當代藝術做了一個縮影式的呈現。

　　整體而言，解嚴以來的臺灣當代藝術在媒材方面應該包括繪畫、雕塑、攝影、錄像、裝置乃至於科技設備，而題材方面也應該包括從個人議題到社會議題，或者從寫實到非寫實，從具象到非具象，從敘事到非敘事，至於觀點除了應該包括批判、嘲諷與虛擬，也應該包括認同與期待。但基於空間的特色，我們選擇了兩個大類的藝術作品，分別是平面作品與錄像作品。

　　第一類平面作品，總共二十位藝術家的作品，其中包括油畫、素描、版畫、水墨、釘畫、攝影、數位輸出與複合媒材。雖然我們也盡可能注意參展藝術家的世代與性別分布，但也可能因為受限於藝術家或作品的現況因素而放棄。這二十位藝術家雖然不是臺灣當代藝術家的全部，但每一位確實都是深具代表性的傑出藝術家。特別如果從作品的題材與觀點來看，我們可以肯定的說，當代藝術的決定因素不是只限於當代的媒材，也應該在於當代的題材與觀點，也因此，這些平面作品之中的傳統媒材顯然並未阻礙它們成為當代藝術的作品。

　　第二類錄像作品，總共二位藝術家的作品。由於這二位藝術家的作品都是使用當代的設備與技術，所以容易在形式與展示思維方面突顯出當代藝術的特色，但實際上他們的創作技法並非只是使用當代的設備與技術在做影像工程，而是在做具有藝術觀點的歷史探索，更重要的是，這二位藝術家的作品在題材與觀點方面都充份表現出解嚴以後臺灣當代藝術的特色。

　　在這個展覽中，只要我們走到作品前面，每一件作品都會一一向我們說明藝術家使用的媒材、關注的題材，以及採取的觀點。做為策展工作者，我們不擬先入為主地去引導觀看者認定一件作品是在表現認同、批判、顛覆、嘲諷或前瞻，而只是提供一個針對解嚴以後臺灣當代藝術的發展剖析，做為理解的線索。

　　我們特別期待，透過這個展覽，從臺灣當代藝術的作品中，我們能夠看見這個社會的反省力與創造力，從而超越與提升我們一直以為的真實。

參、參展藝術家與作品

黃銘哲	面對北京	2008-2009	油彩、畫布
郭振昌	覓	20112	綜合媒材、畫布
楊茂林	熱蘭遮紀事	1994	油彩、壓克力、畫布
梅丁衍	三民主義統一中國	1991	噴墨輸出、畫布
倪再沁	愛ㄍㄡˇ報	2006	雷射相紙輸出
于 彭	女情色山水	2013	水墨紙本
黃進河	天地父母	1994	紙上素描
陸先銘	蒼茫	2012	綜合媒材
吳天章	永協同心	2001	雷射相紙輸出
李明則	觀自在	1992	綜合媒材
郭維國	牛角游泳圈	2010	油彩、畫布
洪天宇	空白城市	2013	壓克力、畫布
連建興	浪漫獵襲	2011	油彩、畫布
沈昭良	Stage-21	2009	雷射彩色相紙
宜德思·盧信	心臟	2012	油彩、畫布
侯俊明	枕邊記	2006	版畫
陳威宏	護國佑民	2011	壓克力、畫布
李足新	佇立（老兵系列）	2011-2013	油彩、畫布
陳浚豪	臨摹宋馬遠踏歌圖	2013	不鏽鋼蚊釘、畫布、木板
陳傑強	亦步亦趨	2012	油彩、畫布
姚瑞中	萬萬歲	2013	單頻道錄像
涂維政	卜湳文明遺跡	2004	夸石

滄海遺珠
臺灣現代美術瞬間殞落的晨星徐寶琳（1932-1987）遺作展

壹、策展背景說明

2016 年 6 月 17 日，國立歷史博物館張譽騰館長為英年早逝的藝術家徐寶琳遺作展主持開幕儀式。2015 年，徐寶琳的女兒徐馨慧向國立歷史博物館提出申請，依據專業程序得到該館同意這個展覽與檔期，並同意由我協助這個展覽的策展籌備工作。在籌備過程中，史博館展覽組江桂珍組長與林瑞堂研究員給予我，以及我的策展助理劉碧旭許多具體的行政協助，這個展覽才得以順利進行。

展覽期間，主辦單位也提供場地與相關作業，讓我們能夠同時舉行一場關於徐寶琳繪畫歷程的座談會，由我擔任引言人，邀請國立臺灣師範大學美術系蘇憲法榮譽教授、白適銘教授，以及國立臺南藝術大學的陳雯婷修護師參與座談，讓這位曾經被歷史遺忘的藝術家能夠重見天日。

這個展覽的相關資料如下：
展覽主題：滄海遺珠
　　　　　臺灣現代美術瞬間殞落的晨星徐寶琳（1932-1987）遺作展
展覽地點：國立歷史博物館
展覽時間：2016 年 6 月 17 日～ 2016 年 7 月 31 日
主辦單位：國立歷史博物館
協辦單位：國立臺灣師範大學美術系

貳、策展論述

　　徐寶琳是一位在顛沛流離的時代中堅毅奮發卻未能在他得到社會的認識與讚美以前就已英年早逝的藝術家，不但留下孤苦無依的妻子與女兒，也留下為數可觀的藝術作品在快被遺忘的歷史角落哭泣。

　　1949 年，中華民國政府從中國大陸撤退來到臺灣。這時，龐大的逃難人潮也隨著撤退的隊伍離鄉背井，避走臺灣，雖有少數幸運者能夠家人團聚，但絕大多數人幾乎都是骨肉離散，舉目無親。他們原本以為這只是短暫的寄寓，但隨著時間流逝，他鄉也已成為故鄉，往事也已不堪回首。這個人潮之中，有人已有家室，卻從此妻離子散，也有人尚未成年，卻從此流離失所。而徐寶琳便是這些跟父母失散的年輕人之中的一位。

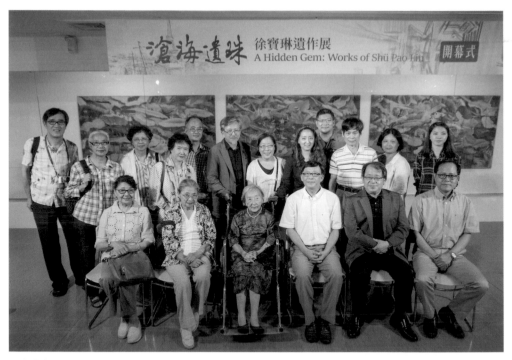

徐寶琳遺作展開幕時張譽騰館長與貴賓合影。

徐寶琳的成長與求學歷程，正是這個苦難時代許多人的相同遭遇，但是他的藝術生涯則又是這個苦難時代中最令人不勝唏噓的悲劇，因為許多跟他一樣孑然一身來臺的藝術家都能在他們奮鬥不懈之後得到肯定與撫慰，例如，跟他年紀相近且際遇相似的李再鈐、朱為白、李元佳、楚戈、吳昊、夏陽、劉國松、霍剛、蕭勤，姓名都已寫進美術史，但是他卻在果實累累正要豐收之際遽然去世，彷彿是被歷史遺棄的孤兒，飲恨九泉。

▌顛沛流離：成長與求學歷程

　　1932 年 1 月 28 日，也正是日本侵略中國東北的「瀋陽事變」（又稱「九一八事變」）隔年，徐寶琳出生於遼寧省瀋陽市[1]。父親徐淮沐畢業於東北大學法

展覽同時舉行徐寶琳研究專家座談會。

律系，母親劉瑞生畢業於女子師範學校，雖是書香家庭，但因時局動盪，一則中日交戰，二則內戰頻仍，他的求學也就一再波折。小學畢業後，先入瀋陽第二中學，初因戰亂隨叔父前往北平，就讀於匯文中學。1948 年，國民政府往南撤退，又隨著姐姐從天津轉到上海，再從上海轉到廣州，曾經就讀國立中山大學附屬中學。未幾，1949 年又隨著撤退人潮走避臺灣，進入臺北建國中學完成初中學業，並繼續就讀高中，當時由於無家可歸，建中校長賀翊新讓他寄居校園，得以半工半讀，才能完成學業。

　　1952 年，徐寶琳以第一志願考進臺灣省立師範學院藝術系（今國立臺灣師範大學美術系）。當時省立師院藝術系師資陣容堅強，結合了受過日治時期美術教育的藝術家，以及在中國大陸受過美術教育而後隨著國民政府撤退來臺的藝術家，為數頗眾，難以細數。也因此，如今我們已經無法追溯當初主要影響過他的師長。我們只能從他日後擅長油畫去做有限的推測，他應該曾經受到幾位專任教師諸如廖繼春、陳慧坤、孫多慈、朱德群的教導。但是實際上他在省立師院的求學時間不長，因為他在 1954 年就已考上教育部的西班牙國家獎學金，並在該年 10 月前往馬德里，所以他的繪畫訓練應該主要還是在西班牙才逐漸成熟，也因此，二次戰後初期直到 50 年代初期臺灣美術的環境未必能夠提供適當的線索讓我們理解與說明他的養成時期的美術理念。

　　1954 年年底，徐寶琳抵達西班牙馬德里，已經錯過入學時間，便只能到聖佛南多皇家藝術院（Real Academia de Bella Artes de San Fernando; San Fernando Royal Academy of Fine Arts）旁聽。1956 年，通過一年一次為期一個月的入學考試，他才正式入學。聖佛南多皇家藝術院創立於菲利浦二世統治期間的 1774 年，是歐洲早期著名的皇家藝術學院之一，具備巴洛克藝術以來古典藝術的教學根基，直到 20 世紀也是年輕藝術家嚮往的藝術學院。1959 年，徐寶琳畢業，積極投入藝

1 　關於徐寶琳的生平，主要參考他的夫人袁繼生所撰〈記徐寶琳〉一文，收錄於南投縣魚池鄉公所出版《徐寶琳遺作展專輯》（2000），以及陳雯婷《滄海遺珠：徐寶琳油畫作品修護與研究》，（臺南：國立臺南藝術大學博物館學與古物維護研究所碩士論文，2016）。另外，也依據筆者與徐夫人與女兒徐馨慧的訪談。

術創作生涯。

▌壯志未酬：創作與教學歷程

　　1959 年年底，徐寶琳在馬德里頗負盛名的瑪加隆畫廊舉行首次油畫個展，開始受到當地藝壇重視。1960 年，再次在同一家畫廊舉行個展，開始受到當地收藏家注意；同年夏天，赴法國巴黎寫生，創作了數件巴黎時期作品。1961 年，前往美國紐約等地寫生，將作品寄回馬德里委由瑪加隆畫廊處理，並將舉行畫展，但就在這時，畫廊負責人因為年事已高而突然去世，對他造成頓失依靠的打擊。從此，他創作中斷，作品稀少，並在紐約求職設法生存。這一時期，他由於具備攝影一技之長，得以維生，並將交往已久的師院同學袁繼生接到美國紐約，1963 年 12 月 21 日結婚。1968 年獲聘回到母校（已經改制為國立臺灣師範大學）美術系任教，就此返臺。

　　返臺之後，1969 年女兒馨慧出生。1976 年，徐寶琳在位於臺北市館前路的臺灣省立博物館（今國立臺灣博物館）舉辦個展。1979 年，在臺南市社教活動中心舉辦個展。返臺任教二十年間，徐寶琳意氣風發，創作大增，足跡遍布臺灣許多地方，從臺北、南投、高雄，一直到澎湖都是常見主題，另外也遍布東南亞，包括泰國與菲律賓。

　　依據目前國立臺灣師範大學的官方網頁，徐寶琳屬於 1960 到 1980 的專任教師。如果依據臺灣美術的世代發展，我們可以推論，跟他同時期在臺師大美術系任教的同代藝術家與美術學家應該包括郭軔、李焜培、陳景容、王秀雄、梁秀中、廖修平，以及歲數稍晚的王哲雄，至於他教過的學生為數必定眾多，我們可以推論可能包括劉墉、蘇憲法、袁金塔、楊恩生、巴東、楊永源與程代勒。這些世代關係顯示，他固然在西班牙受到古典藝術的訓練，但是在他返臺任教的時候，正是臺灣美術正在受到現代藝術的自由創新影響的時期，而他也應該處在這個轉變的氛圍中。

　　此外，1973 年，徐寶琳也曾經出版《嵌畫》（臺北：大陸書店）一書。雖然這是關於一個比較冷門的特殊媒材與技法的研究性著作，卻也能夠顯示出他對西洋

藝術史的豐富與深入的了解。而且，這應該也是臺灣關於這個主題的第一本學術專著⁽²⁾。

　　1987 年，徐寶琳為了準備女兒馨慧日後赴歐攻讀音樂，計畫利用休假攜帶妻女再赴西班牙，進一步開拓藝術視野。這應該是他的藝術生涯再創高峰的一個重要時機。但是，1987 年 6 月 21 日，就在全家開開心心進行行前準備之際，高頭大馬而心臟負荷不良的徐寶琳卻突然病發，送醫過程與世長辭，病逝於臺北市仁愛醫院，享年剛過五十五。

▌復活昇華：作品的整理與研究

　　1987 年，徐寶琳遽然去世之後，他的姓名逐漸為人遺忘，只剩下他的妻子女兒孤單無助地將她的遺作保存下來，至今又度過了三十個寒暑。當然這些作品

展場與作品。

也就不曾再有機會呈現在臺灣美術史的舞臺上，直到 2000 年，在女兒徐馨慧的奔走之下，曾經在南投縣魚池鄉公所謝明謀鄉長的支持下得以在鄉圖書館舉辦過一次「徐寶琳遺作展」，並出版了一冊《徐寶琳遺作展專輯》。這本專輯總共收錄了一六五件作品，包括：油畫八十五件、炭筆畫五十三件、瓷版畫十五件、素描十二件。

　　2016 年，國立臺南藝術大學博物館學與古物維護研究所研究生陳雯婷，在吳盈君教授的指導之下完成並通過了碩士論文：《滄海遺珠：徐寶琳油畫作品修護與研究》。這項研究，不但為徐寶琳一生的藝術創作做出極具參考價值的系統化整理，也讓徐寶琳這位已經被遺忘的藝術家重新回到美術史的舞臺，不但被看見、被研究、被重新評價，也得以進一步再被研究並且再被賦予應得的歷史地位。

　　陳雯婷的研究將徐寶琳的生平與創作經歷分成四個時期：一、顛沛流離的童年時期 1932-1955；二、西班牙留學時期 1955-1960；三、紐約與巴黎寫生時期 1960-1967 [3]；四、返臺任教時期 1968-1987。其中，又將作品依照創作年代分別放進這個分期的脈絡中，清晰準確。

　　從徐寶琳的遺作中，我們首先發現，他特別著力的媒材依照作品多寡分別是：油畫、炭筆畫、瓷版畫與素描。至於題材，最初是人物畫與靜物畫，後來則以風景畫居多。關於人物畫，為數不多，主要是自畫像與親人的畫像，一部分出現在西班牙留學時期，主要是同時也在西班牙留學的女友袁繼生的畫像，另一部分則是出現在返臺時期，應該也是女兒出生以後關於家庭的親情與喜悅。至於靜物畫，為數更少，也是出現於返臺時期，應是對於日常生活的觀察與紀錄，尤其 1974 年的〈靜物〉一作，三份燒餅與油條道出他的家庭三人的天倫之樂，簡樸而感人。而關於風景畫，則明顯可以看到他每一個時期在不同國家與地點的主題，因此也就更加明顯呈現出西班牙馬德里、法國巴黎、美國紐約與臺灣各地的風景。

2　　徐寶琳，《嵌畫》（臺北：大陸書店，1973）。

3　　陳雯婷的說法為「紐約與巴黎寫生時期 1960-1967」，但筆者認為如依時間先後應為「巴黎與紐約寫生時期 1960-1967」。

這些作品全都承載著他對這個世界的觀察與感動，可以延續他的生命。也因此，徐寶琳遺作的保存與展示能夠讓他復活昇華，散發生命的靈光。

▌冷景深情‧風景空間的主題與演變

徐寶琳各種媒材的作品之中，風景畫都居多數：八十五件油畫之中風景畫五十六件、炭筆畫五十三件之中四十九件、瓷版畫十五件之中十二件。因此，風景畫可以做為詮釋他的創作主題與觀點演變的主要線索。而在我們進入他的風景畫之前，我們也有必要首先指出，依據他的夫人袁繼生的口述，他除了熱愛繪畫，也特別喜歡建築與攝影，而這兩項興趣似乎有助於我們更深一層了解他的風景畫。

我們可以依據陳雯婷的時期劃分，並藉此指出徐寶琳每一時期風景畫的主題與特色：

（一）西班牙留學時期 1955-1960：這一時期的風景畫大多為馬德里街景，圖像多以建築為主，少有人物，頂多只是點景。例如，1958 年的〈馬德里街景〉，構圖視角寬闊深遠，色彩多為冷色調，風景因此顯得荒涼孤寂。這或許是留學期間異鄉遊子的心境，也或許是他成長過程流離失所的空間經驗。

（二）巴黎與紐約寫生時期 1960-1967：這一時期的風景畫主要是 1960 年的巴黎寫生與 1961 年的紐約寫生，圖像與構圖仍然延續馬德里街景的特色，而其去除人車經過的取景方式，除了一再突顯建築物的圖像地位，也使建築物平添濃郁的歷史滄桑。例如，1960 年的〈巴黎街景〉，以不符合現實景象的幾何結構呈現巴黎塞納河上新橋與聖路易島之間的空間關係，便已將巴黎放進一個失去現實痕跡的永恆氛圍之中。

（三）返臺任教時期 1968-1987：這是徐寶琳的風景畫創作最旺盛的一個時期，除了 1974 年十幅左右的泰國與菲律賓風景之外，其餘都是臺灣各地的風景。這一時期的臺灣風景畫，固然仍顯露出他對建築物的關注，但是主題、觀點與構圖已經出現新的特色。第一個特色是，1975 年開始創作一系列的工廠主題，1982 年開始一系列城市鋼筋建築主題，1982 年同時出現鄉土風景主題，特別是澎湖風景與臺灣山景。

關於徐寶琳返臺任教時期風景畫的主題演變，或許跟 1970 年代的臺灣的政治社會變遷有關。

1971 年中華民國被迫退出聯合國，1972 年蔣經國擔任行政院長，開始推行十大建設。我們可以推測，1975 年的工廠系列與 1982 年的城市鋼筋建築系列，應該是對於時代處境有感而發，也因此這些作品表現出他對現代建設的驚奇與期待。至於他所運用的構圖，也明顯採用照相機的廣角鏡觀點，這應該也是他在紐約滯留期間從事攝影工作的一項收穫。

1971 年中華民國退出聯合國同時也影響臺灣的文化尋根運動，而 70 年代後期的鄉土運動便是中的一項表現。雖然我們沒有根據可以說明鄉土運動對徐寶琳創作心靈的影響，但從 1982 年的澎湖風景與臺灣山景來看，我們仍有足夠線索可以推論，他這時正在以款款深情注視這塊島嶼。即使他的構圖依然荒涼孤寂，但圖像內容卻已透露他深愛土地與生命的心情。例如，1982 年的〈澎湖漁村〉，捕魚工具已經傳達出他的觀點與情感。

從徐寶琳風景畫的主題與演變，我們有足夠的依據想像，他的藝術創作正在進入一個新的方向。假以時日，這個方向又將是臺灣現代美術的另一個豐收，但殘酷的事實是，這個時候徐寶琳突然撒手人寰，讓臺灣現代美術在黎明到來以前瞬間殞落一顆晨星。

便是為了找回這顆曾經在臺灣美術史星空中航行的孤星，以及它曾經綻放的光芒，我們策畫了「滄海遺珠：徐寶琳（1932-1987）遺作展」。

▌斑剝簡樸：策展緣起與準備

「滄海遺珠：徐寶琳（1932-1987）遺作展」是許多人努力與協助的結果。

首先，這是因為徐寶琳的女公子徐馨慧孝心感人。2013 年，她經由當時還在國立歷史博物館任職的徐寶琳門生巴東的協助，申請到 2016 年的展覽檔期。2014 年春天，她前來委託我擔任策展工作，原本我擔心自己並不熟識徐寶琳而不敢答應，再請巴東主持，卻承蒙他的信任與鼓勵，所以我就同意這項工作。

為了這個展覽，徐馨慧以自己微薄的經濟條件，委託修護師蔡舜任進行油畫

作品修護，而這期間得有機會參與修護的國立臺南藝術大學研究生陳雯婷決定以這項修護過程做為碩士論文主題，並在吳盈君教授的指導之下，完成了傑出的研究成果，為這個展覽的準備工作以及策展理念的建構提供了基本材料與觀點。因此，為了說明徐寶琳油畫作品的修護狀況，我們特別邀請陳雯婷將她的研究成果濃縮成一篇短文放進此次展覽專輯。

這個展覽是一個以「遺作展」的觀念為主軸的回顧展。事實上，我們沒有足夠的經費與時間去作回顧展，我們只能朝著遺作展的方向去想辦法。既然是遺作，就不會是光鮮亮麗，而是斑剝簡樸。梵谷位於法國巴黎西北郊區的墓園，當初因為沒有經費，只以長春藤覆蓋，如今雖然他已獲得肯定，應有資源可以重新修砌，但是為了讓世人知道他的身後淒涼，相關人士也就決定維持原貌。基於相同的態度，我們讓徐寶琳遺作原貌呈現。截至目前為止，這次展出的作品絕大多數都是處在還沒修護的狀態，只有少數能以修護之後的狀態呈現。甚至還有不少作品的畫框還是當初遺留下來時的簡陋材質與老舊狀態，我們只能針對畫框進行簡單的補強與清理，暫時以這個寒酸的模樣將作品展出，一方面呈現經費窘困的事實，二方面期待社會上的識馬伯樂日後願意伸出援手。此一窘境，尚祈各方先進諒解。

由於徐寶琳最初曾經就讀於臺灣省立師範學院藝術系，日後又任教於改制以後的國立臺灣師範大學美術系，我們感謝臺師大美術系的程代勒主任應允該系做為這個展覽的協辦單位，讓已經離世的徐寶琳得以回到承先啟後的歷史位置。

做為這個展覽的策展人，我必須代表自己與徐寶琳的妻子女兒感謝許多人。國立歷史博物館在張譽騰館長的支持之下，許多專業人員投入協助，尤其是展覽組組長江桂珍與研究員林瑞堂的耐心與貼心，這個展覽才能順利進行。在這過程中，林明美、林霈蘭、劉碧旭、涂寬裕、李吉祥與陳雯婷，曾經給予適時的協助，銘謝於心。

至於展覽如有瑕疵，則應該由我承擔。只是在這過程中，參與這項工作的每一個人都曾默默告訴自己，我們應該要讓歷史看見徐寶琳。讓他可以安心離去，而他的作品將會留在世間，繼續散發光芒。

樸素的符號・高貴的美感
全方位的現代藝術大師廖修平

壹、策展背景說明

　　2016 年，國立臺北藝術大學的關渡美術館邀請藝術家廖修平在該館的 Masterpiece Room 舉辦個展，廖修平教授指定由我擔任策展人。雖然這是一個空間規模不大的展覽，但該館這個主題都是邀請聲望崇高的藝術家，具有專業重要意義。準備期間，我偕同美術館人員前往廖修平的工作室進行討論，在藝術家的指導之下，我們確認這次展覽重點在於突顯他的藝術創作涵蓋油畫、版畫與立體造型作品，並選擇創作歷程各個時期的代表性作品做為展覽內容。

　　這個展覽的相關資料如下：
　　展覽主題：樸素的符號 ・ 高貴的美感：全方位的現代藝術大師廖修平
　　展覽地點：國立臺北藝術大學關渡美術館
　　展覽時間：2016 年 3 月 4 日～ 2016 年 5 月 1 日
　　主辦單位：國立臺北藝術大學關渡美術館

貳、策展論述

　　廖修平是一位已經以開創者的地位被寫進臺灣美術史的藝術大師。在他所擅長的油畫、版畫與立體作品的藝術史脈絡中，他原本是一位謙卑的繼承者，但是在他經營每一類藝術作品的題材與技法方面，他卻都是充滿獨到見解的開創者。

　　廖修平的藝術創作最初從油畫入門，一生持續於琢磨油畫，並結合不同媒材於油畫中，產生亮麗高貴的視覺效果；而後延伸到版畫領域，以版畫的傳統媒

展覽主題作品：廖修平　富臨門（四）　2014　壓克力、金箔、畫布　122×122cm×3

材與技法，進一步開發出創新的版畫視野，也因此享有臺灣現代版畫之父的美譽；此外，近年他也創作立體作品，透過虛實雕塑空間的經營，將他平面作品中原本為人熟知的符號，轉換出可以跟周遭空間相互穿透的效果。基於這種多元專精的成就，我們稱他為全方位的藝術大師。

▌廖修平的藝術創作歷程

　　1936 年，廖修平出生於臺灣臺北一個允許他可以全心從事藝術創作的企業家族。而他一生的藝術學習與實踐，完全沒有辜負這樣的社會條件；他自幼呼吸

著臺北這座城市每一個角落的庶民生活的空氣，將之涵納於心靈的深處，既孕育著他形成宛如泥土一般雍容大度的人格與性情，也在他日益成熟的創作生命中，培養出屬於這塊土地與人民的藝術元素，於是讓他的藝術世界可以融合傳統與現代，可以兼具樸素與高貴。

　　1959 年，廖修平畢業於國立臺灣師範大學美術系。1964 年，畢業於日本國立東京教育大學繪畫研究科。1965 年前往法國，進入國立巴黎美術學院油畫教室，受教於夏士德（Roger Chastel, 1897-1981）教授，並進入版畫十七工作室，受教於海特（S. W. Hayter, 1901-1988）教授。1968 年移居美國，進入紐約普拉特版畫中心擔任助教，從此在紐約從事藝術教學與創作活動。

　　1973-76 年間，廖修平返臺提倡版畫，任教於國立臺灣師範大學、文化大學與國立藝專，鼓勵後進成立「十青版畫學會」，而當時的成員如今也都已經成為

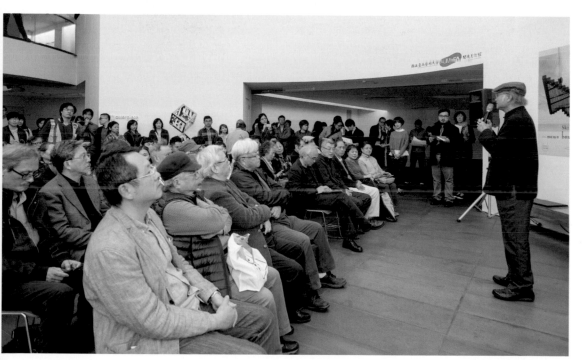

廖修平於開幕時致詞。

更年輕一代舉足輕重的藝術家。1977-79 年間,他受聘於已經改名為筑波大學的日本母校任教,設立版畫工作室。1979-92 年間,回到紐約繼續藝術創作並任教於美國的 Seton Hall University。2002 年,返臺任教於國立臺北藝術大學、國立臺灣藝術大學與國立臺灣師範大學多所學校,作育英才無數。

廖修平高齡已過八十,從事藝術創作長達六十餘載,正式個展從 1972 年在美國波士頓的亞洲畫廊(Art Asia Gallery)與臺北的國立歷史博物館開始,至今已達四十五年,次數可觀而專業聲譽如日中天,卻又孜孜不倦,屢屢再創高峰。目前除了繼續藝術創作與教育,他也成立巴黎文教基金會,獎勵後進,並且成立臺灣美術院文化藝術基金會,建立藝術的群體合作機制,深獲各界敬重。

▌廖修平的藝術創作題材

在廖修平一生的藝術歷程中,如果就創作媒材來看,依照專研的先後,分別是最初的油畫創作,其次是版畫創作,其三是立體造型創作。而如果依照作品的題材內容來看,依序又可以分為:第一個時期是最初的符號以前的時期,以及第二個時期是他以符號做為題材的時期。第一個時期出現在他出國求學以前以及留學巴黎時期的油畫作品中,主要是帶著野獸主義風格的具象繪畫,這應該也是當時受到李石樵與廖繼春影響的臺師大美術系的油畫特色,至於以符號做為題材的第二個時期,則是廖修平整個創作生涯的基本方向與內容,這個題材持續呈現在他的油畫、版畫與立體造型之中。

針對廖修平的符號題材,依照各個階段的創作特色,我們又可以區分出如下系列:

第一「墨象系列」:留日期間的石版版畫,以青銅器的圖紋為符號題材,開始將東方傳統符號放進現代藝術中。

第二「廟門系列」:留法期間的油畫與金屬蝕刻版畫,透過廟門的意象突顯聖境與俗境的一門之隔;他在油畫顏料上貼以金箔,反光效果增添畫面的視覺多重性與非現實的神聖性。

第三「器物圖紋系列」:從留法期間到留美期間,他逐漸從油畫與金屬蝕刻

版畫延伸到絲網版，不但發展出版畫技法的新方向，也使畫面產生更為豐富的視覺層次與空間效果，而作品的符號題材也從廟門延伸到建築構件與祭祀器物的圖案。

第四「日常器物系列」：回到日本母校任教期間，日常生活的細膩體驗影響他的創作思維，而日常器物的符號也就發展成為他的抒情元素。

第五「生活抒情系列」：1980 年代他透過絲網版的視覺效果捕捉時間與情感，從而將春夏秋冬放進畫中，平添淡淡詩意。從此，日常生活的抒情題材也就成為他中年以後的心境寫照，清淨如水。直到 1999 年臺灣發生 921 地震，他的生活抒情發生了變化。沉默寡言的廖修平，想以藝術撫慰人地與手足一般的眾生。

第六「默象系列」：回到木板，他以最原始的材料與敲鑿的工具作出繩索綑綁的圖像，意味這塊土地的人民正以堅定的力量緊緊守護家園。

第七「夢境系列」：2002 年 4 月妻子的意外身亡，讓他的生命進入幽幽的暗夜與噩夢，直到 2004 年開始創作夢境系列以後，他才恢復平靜；在這一系列中，土地是每一個生命的歸宿，包容著歡樂與悲傷；這一系列作品雖屬悲情，但是廖修平已經轉化一己的悲傷，擁抱眾生的悲傷，正在撫慰每一顆悲傷的心靈。

在廖修平的創作歷程中，他沉默卻溫暖地關注著他生活周遭的土地，從庶民日常生活中找到藝術元素，經由專業而嚴謹的藝術媒材與技法，創造出一件件充滿視覺美感與文化價值的藝術作品。他讓樸素變得高貴，讓平凡變得莊嚴。

透過這次的展覽，我們想要指出，廖修平不只是臺灣現代版畫之父，而且這次展出的作品可以說明，他的油畫、版畫與立體造型作品都有極具高度的專業成就。更重要的是，這些作品讓我們看見的不只是一個藝術家創作成就的高貴與華麗，更是一個藝術家創作心靈的樸素與悲憫。

詩意國度
侯王淑昭的拼布藝術

壹、策展背景說明

2014 年，臺北的非畫廊要為侯王淑昭舉辦拼布作品個展，非畫廊的簡丹總經理邀請我擔任策展人。侯王淑昭是東和企業集團的執行長，也是臺灣重要的藝術贊助人，早在 1970 年代創立春之藝廊，也就成為支持臺灣當代藝術的最早的藝術空間。她在企業經營與藝術產業的貢獻眾所周知，但她也具備藝術創作的才華與表現卻鮮為人知。她曾跟隨拼布藝術家陳曹倩學習這項藝術，並將其媒材與技法結合現代藝術的形式原理，開創一個藝術創作的方向。基於她的信任，我有這個機會看見一位成功企業家的藝術心靈。

侯王淑拼布作品。

這個展覽的相關資料如下：
展覽主題：詩意國度：侯王淑昭的拼布藝術
展覽地點：臺北市長安東路非畫廊
展覽時間：2014 年 6 月 28 日～ 2016 年 8 月 16 日
主辦單位：非畫廊

貳、策展論述

▌藝術心靈的世界旅程

　　創造力一旦覺醒，它會在一個生命的茁壯過程中一次再一次地表現出來。特別是在一個隨時讓創造力感到溫暖的生命中，它會一直處在蓄勢待發的狀態，隨時準備綻放。侯王淑昭應該就是這樣的一個生命，創造力一直跟隨著她茁壯成熟，遍佈在她整個生命實踐之中。

　　侯王淑昭另外有幾個暱稱也是尊稱。出道較早的藝文人士暱稱她「侯太太」，出道較晚的則尊稱她「侯媽媽」。聞道略晚如我，當然也就只敢尊稱她「侯媽媽」。

　　侯媽媽是臺灣現代藝術與當代藝術發展過程的重要推手，我們都記得她在1978年就已曾經創立「春之藝廊」，引領潮流，可以說是臺灣最早以當代藝術為

侯王淑昭攝於拼布作品前面。

核心的藝術空間；我們也都知道，過去三十多年，她也是獨具慧眼的藝術收藏家，曾經為許多傑出的藝術家提供了實質的支持與協助。在這同時，在企業家夫婿東和鋼鐵集團董事長侯貞雄的同心協力之下，他們這對伉儷與東和鋼鐵也已經成為臺灣以企業力量贊助藝術的最佳典範。在他們的用心經營之下，東和鋼鐵不但已經成立了獎勵科技人才的侯金堆基金會，以及獎勵藝術人才的春之藝術基金會與東和鋼鐵藝術基金會，培育英才不計其數，而且侯媽媽本人還多次出任臺北市文化局創立的當代藝術基金會的無給職董事長一職，匯聚企業資源，培養藝術展示與研究人才。

在侯媽媽扮演藝術推手的過去三十六年歲月之中，她提供出來的並不是只有經濟的力量，更重要的是，她也提供了創造的力量。也因此，這些輝煌的藝術事蹟，可以說都是她的創造力的表現。她的創造力讓她進入了藝術的世界，而且她的創造力也讓藝術的世界進入了她的企業視野之中，使得東和鋼鐵擺脫了金屬原本給人的剛硬印象，轉變為一個詩意國度。

無論是她曾經從事的藝術活動，或者是她曾經參與的企業經營，我們都可以看做是她的藝術心靈的全方位展現。

▌拼布創作的當代表現

創造力在侯媽媽生命歷程中孕育出一個全方位的藝術心靈。這個藝術心靈，表現在她所從事的社會實踐之中，早已為人津津樂道，而這個藝術心靈同時也在她的生命中形成一股創作的力量，卻是一個只有少數人知道的祕密。

或許是她與生俱來的一種敏銳的感受力，以及她在大學以前想要成為藝術家的那份夢想不曾停下腳步，終於演化成為屬於她自己的造型思維。也或許是她在接觸各個世代的藝術家的造型語彙之後，她的造型語彙也開始迫不急待想要對這個世界說話。就在她經營春之藝廊的二十年後，應該就是在 1999 年那段時間，侯媽媽開始進行了一系列的拼布創作。

侯媽媽的藝術家朋友非常的多，要找她的師承，當然可以上溯古今中外，但如果就拼布這項藝術創作來說，她的師承當然主要是前監察院長陳履安的夫人陳

曹倩。陳夫人創立中國女紅坊，除已建立她工藝大師的地位，也影響了不少新秀，侯媽媽應該就是其中的一位。陳夫人的拼布創作注重傳統美學，而侯媽媽一方面延續這項創作的材料與技法，另一方面或許是受到現代藝術與當代藝術的影響，則是朝向現代與當代美學。

基本上她的拼布作品仍具實用性，但卻已運用了許多現代與當代藝術的造型元素，特別是透過構圖與色彩的元素，呈現出作品的個人風格。從她的作品中，我們可以看見一種跨世代藝術元素的結合。在創作技法上，每一件作品都是以純手工的針織技法去完成，條理分明，必須嚴謹遵守著這個技法的傳統規則；至於構圖思維上，我們則是看見現代藝術的幾何結構，而這也說明，理性是她的藝術心靈之中具有創造性的一種力量；但是在整個作品的造型語彙中，幾何理性並沒有佔據一切，幾乎每一件作品中都隱藏著屬於她自己的個人符號，那又是一種來自當代藝術對規範的叛逆。

或許我們也可以這麼說，從她作品中，我們可以看見，屬於理性可以掌握的世界，她自信而堅定，屬於理性之外的世界，她懷抱謙卑，並且允許感性去自然發揮。

▌等待實現的詩意國度

欣逢侯媽媽生命歷程中一個值得慶祝的時刻，我們特別策劃了這樣一個展覽。在這個展覽中，我們以侯媽媽的拼布創作做為主題，並配合她的個人收藏中的一小部分，去尋訪她藝術心靈之中的一個造型家族。這個家族的藝術家，都有著充沛的感性力量，卻也都透過一種看似具有理性秩序的表達形式，賦予作品一種多層次的意義內涵，畫面結構之外隱藏著一處等待實現的詩意國度。

這個展覽，只是一個起點，一個走進侯媽媽詩意國度的起點。透過每一件作品，我們分享了屬於她自己的詩意國度，而我們甚至可以發現，整個東和鋼鐵的經營精神之中，洋溢著一份來自這個詩意國度的創造力。

而這份創造力，也正是侯董事長與侯媽媽讓我們覺得可敬又可愛的地方。

空身幻影
李光裕雕塑歷程的回顧

壹、策展背景說明

　　2009 年，國立臺北藝術大學的關渡美術館與印象畫廊合作邀請雕塑家李光裕舉辦個展，並邀請我擔任策展人。2006 年退休以前，李光裕曾經任教於國立臺北藝術大學美術系二十餘年，這次展覽可以說是他二十多年來藝術創作的回顧展，共計五十餘件作品，極具藝術史的價值，尤其可以充分呈現他的塑造功力的精進，以及他個人造型思維的演變及其美學觀點的發展。本人認為，這個展覽對於日後認識李光裕的藝術歷程提供了一個完整而嚴謹的基礎，而展覽期間，關渡美術館也在美術學院的階梯式演講廳舉辦了一場座談會，藝術家現身說法，提供了許多深入的自我剖析。隨後，這個展覽又獲得國立臺灣美術館的邀請，舉行了一次相同標題的個展，為藝術家這一時期的創作進行了全面性的整理與研究。

　　這個展覽的相關資料如下：
　　展覽主題：空身幻影：李光裕雕塑個展
　　展覽地點：國立臺北藝術大學關渡美術館
　　展覽時間：2009 年 4 月 10 日 -2009 年 6 月 14 日
　　主辦單位：國立臺北藝術大學關渡美術館

貳、策展論述

▌抒情寫意

　　李光裕的雕塑銜接了臺灣雕塑家前後兩個時期的寫實思維與抽象思維。在

李光裕與策展人攝於作品〈層層的山〉前面。

李光裕以前，從日治時代以來臺灣就已經呈現出極為成熟的寫實雕塑，例如黃土水、浦添生與陳夏雨，而在二次大戰結束以後，也已經發展出非常前衛的抽象雕塑，例如陳庭詩、楊英風與李再鈐。而做為一個在 1950 年代出生的雕塑家，李光裕雖然跟他們並沒有師承關係，但是在他的造型思維的發展過程中，我們依然可以看出，他一方面延續了極為嚴謹的寫實功夫，另一方面卻也積極地在開拓抽象語彙。

　　李光裕在 1954 年出生於臺灣高雄，1975 年畢業於國立藝專（國立臺灣藝術大學前身）雕塑科。隨後，在 1978 年前往西班牙繼續雕塑創作的研究，1982 年畢業於聖費南多（S.Fernando）藝術學院，又在 1983 年獲得西班牙馬德里大學美

術學院碩士，返臺後任教於國立藝術學院（現在的國立臺北藝術大學）美術系，直到 2006 年退休，迄今繼續潛心創作。

回視李光裕接受雕塑養成教育的 70 年代中期臺灣，那是傳統與現代、本土與西化正在激烈纏鬥的一個年代。年輕的李光裕當時已經意識到這個衝突，也曾經備受困擾，但是這一切紛擾，在他負笈西班牙求學而後返國任教以來，似乎都已消解，他的創作已經完全自主地走出他自己的道路，所有關於東方與西方或者傳統與現代的糾葛，都已不再是困擾；一方面這是因為 80 年代以來臺灣已經逐漸轉變為一個藝術觀點多元並陳的社會，二方面也是因為他的創作既是現代雕塑卻也融合了傳統元素，既有來自西方的技法卻也蘊含著東方的意境。在被界定為現代雕塑的臺灣藝術家之中，李光裕已經成為以抒情與寫意做為中心思想的代表人物，他的美學選擇及其出路值得我們持續關注。

返臺至今，已經二十五年，李光裕持續在創作，一如其他思想成熟的藝術家，他從不理會關於藝術的時代特性的各種爭辯。在這期間，雖然作品數量豐碩，個展次數卻不算多，但每次個展都是引人注目的藝術事件，也都能提供線索讓我們看到他繼續在深入探索藝術造型的心路歷程。而 2009 年這一次由國立臺北藝術大學關渡美術館與印象畫廊合辦的「空身幻影」，則是李光裕歷年來最大的一個回顧展。這次展覽共計五十件雕塑作品，其中包括過去二十多年來累積的部分作品，以及在 2006 年從北藝大退休以來潛心創作的豐富成果；此一展覽，除了可以讓我們更完整看到他各個時期的代表作品，也可以更詳細地檢視他作品中的細節處理與造型思維的演變。

▌得意忘象

李光裕早期雖也接觸過各種雕塑媒材與技法，但近年專攻塑造，主要是因為泥塑最能讓他表現造型的各種活動狀態及其豐富的情感與情境。

從年輕時代，李光裕就已專注於身體的塑造，遍及人類與動物的身體。不論是身體的全部或局部，都能被他表現出栩栩如生的生命力。在 80 年代中期前後，李光裕對身體造型的掌握已經達到純熟，也以寫實的技法完成許多至今膾炙人口

的作品。他以人體為題材所完成的幾件作品，身體不論是處在任何姿勢與動作，都能維持身體的合理性，也就是說，不論是多麼誇張的姿勢或動作，都符合以身體的整體結構與運動原理為依據的合理狀態，例如 1988 年的〈蛻變〉。他也曾經以貓做為題材，依其不同姿勢與動作，完成多件作品；這些作品，不僅能透過身體的外型與運動，讓物質媒材釋放出生命表情，而且也讓我們能從動物的身體外型彷彿觀看到身體內部那些看不到的生命機能，更確切地說，他塑造出動物的情感與心境，例如 1988 年的〈聽動〉。

這個時期，他也開始探索身體局部的造型，開始研究手掌與腳掌。但是，這些作品已經出現不同於寫實的思維特色，它們不再固守寫實的形狀，開始流露形上學的觀點。或許一方面這是因為他開始講究造型的神韻多過於造型的形象，或許另一方面這也是因為他自己的身體在這時期開始出現體力與心力的危機，他正在尋求改造自己身體的途徑，因而在作品中明顯流露出藝術家探索自己生命難題的跡痕。例如 1986 年的〈手非手〉與 1990 年的〈幽蘭〉，一隻手掌飽滿地撐起了一個世界，那是堅挺的巨峰，也是豐饒的大地；它那圓實的手心與每一根手指的關係，除了突顯出凝聚的生命力整體，也表達出肢體形象之外更深遠的意境。既是佛手的傳統意象，亦是眾生覺悟的手象。

其實年輕時期的李光裕好讀老莊，返國後又涉佛學以解生命艱難，所以我們不會驚訝他這時期作品呈現形上學性格。也因此，我們可以發現，他的作品名稱從描寫形象與動作的詞彙，逐漸轉變為營造意境的詞彙。例如 1986 年的〈湧泉〉，雖是一隻孤立的腳掌，但是它寬厚的體型與樸拙的肌理卻充滿著沛然莫之能禦的自然生機。

這種形上學所要探索的不是物體背後的原理，而是近乎魏晉文人所說的：「得意忘象，得象忘言」。這既是李光裕的美學立場，也是他的生命立場。

▌借景造境

或許也是為了表達這種立場，李光裕作品中講究意境的營造。自 80 年代後期與 90 年代初期以來，他開始運用園林學的「借景」手法。也就是說，他採用

中國傳統園林建築所說的借景，透過門窗的設計，使建築實體經由空間虛體，創造出更多層次的空間結構，一則內外穿透，二則前後相通，三則有無相依。

在李光裕的作品中，借景被運用於許多創作表現。首先，李光裕將借景運用於身體的結構表現。例如1990年的〈妙有〉，作品實體是一尊靜坐的僧人，但是在僧人的上半身卻挖空一個正方形，形成一個虛體。如此一來，身體便失去內外之分，他的空間亦無前後之隔，而其生命的存在狀態也就不需有無之辨。這種結構表現，既有視覺結構，亦有審美觀點，更有生命境界；從此，也就成為李光裕日後作品的一大特色，一再被運用於不同的作品中。

其次，他將借景運用於手掌的結構表現。例如1991年的〈臨風〉與1996年的〈幽谷〉，雖然一隻手掌在其五指之間原本就有指縫為其虛體，不需另外挖空，但是李光裕卻在手掌上原本飽滿的部位留下裂口，讓手掌上彷彿乍現山水。也就是說，手掌不再只是手掌，而是山水妙境，亦是心門已無執著。

第三，他也將借景運用在身體結構中，進而轉換為空間象徵。例如1996年的〈山隱〉，先是在手掌中挖空一個方形，然後在挖空處飄然一人靜坐。此一手法除了延續前述各個層次的空間結構，也將掌心轉換為修行空間的象徵，彷彿意味著山林近在掌心，立地即可成佛。

其實，在李光裕的作品中，借景並非是只是為了建立空間結構，而是為了造境；所謂境，既是意境，也是心境。也因此，在近年的作品中，更多的時候，他不見得把借景運用於空間結構，而是運用於心境的描繪。例如在這次展出的新作〈無逝歲月〉中，一名女性身體無憂無慮徜徉在一片荷葉之中，便是在描寫一種心境；雖然青春短暫，歲月無情，宛如一片荷葉之茂盛與凋萎，但在生機盎然的此刻，美麗與歡愉既可以是剎那也可以是永恆。藝術家的巧思與巧手已經把這個片刻化做永遠，關鍵在那片荷葉所提供的借景作用，增添了整件作品的視覺性、文學性與戲劇性，充滿著情感張力，使觀者產生想要置身其中的意念。

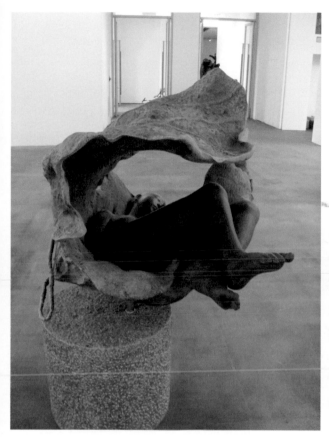
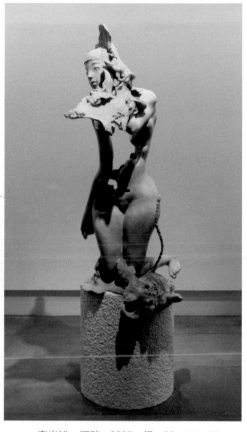

李光裕　無逝歲月　2009　銅　167×102×102cm　　　　李光裕　河畔　2007　銅　93×64×176cm

▋空身幻影

　　雖然我們說李光裕的作品在於探索與表現境界，但是當我們近身去看他這幾年的作品時，卻不忍心去說這只是一個藝術家為了創作而去表現的一個形式，那好像在說他是為賦新詞強說愁。事實上，人生已到坐五望六的李光裕，創作能力雖已飽滿成熟，卻日漸面對生命之殘缺與有盡。

　　也就是說，李光裕的作品之所以表現豐富的意境與深刻的心境，其實是為了

面對生命的殘缺與有盡。他是一位以藝術創作來安頓生命困惑的藝術家。他試圖安頓的或許是他個人的生命困惑，也或許是芸芸眾生都會遭遇的困惑。例如〈不知年〉與〈頑童〉這樣的作品，雖然帶著趣味，卻也是一種對年少輕狂的眷戀；例如〈故鄉〉，雖是一間瓦窯，其實卻道出藝術家的傷逝；例如〈雨〉，雖然表現性愛歡愉，卻也只不過是對肉身的讚美與感嘆。即使如此，這些以生活點滴為題材的近年作品，一方面證明了李光裕是一個擅長抒情的好手，他生動地紀錄了每一個即將消逝的片刻，而另一方面，更重要的是，他這種重回生活場景的尋訪，說明了他作品所要表現的境界不在遠方，而在眼前；即使眼前的這一切瞬間就會消逝，卻都可以靜觀。

李光裕的創作思維中，一方面是對身體的讚美，另一方面是對身體的煩惱。〈飛天〉是讚美身體的經典，充滿由內至外的激情，彷彿隨即就要離地飛舞。動靜之間，準確掌握了造型每一個瞬間的姿勢與動作。動靜相隨，並無間斷，形成一個完整的情節。至於他對身體的煩惱，其實也瀰漫在許多作品中，此次的展覽便是一個最佳例子，它訴說一種滄桑。

這次的展覽，李光裕自己給了一個標題「空身幻影」，可以說是他近年心境的寫照。做為一個一邊禮佛一邊創作的藝術家，面對著身體帶來的歡樂與煩惱，他努力放空身體，一旦空身，便也看到生命悲喜，悲也好，喜也好，盡是幻影，無掛無礙。其中〈荷畔〉這件作品，一方面標題引領著視覺，似乎是在描寫人體與荷葉合而為一，但作品中人的身體亦實亦虛，遁入荷葉殘影之間，似乎是在透過造型的正負虛實結構，描繪身體的虛幻，洞察生命似有似無的奧義。

在李光裕的創作思維中，滿也是空，實也是虛，有也是無。從他的作品中，我們可以看到一個藝術家為了安頓生命困惑的一個轉身，從有執到無執的那一轉身。那既是一個造型的轉身，亦是一個生命的轉身。一轉身，悲喜已成幻影。

趣味與驚喜
洪易藝術作品的草根符號與當代意涵

壹、策展背景說明

▌2013 日本箱根雕刻之森美術館洪易個展

2013 年，日本箱根的雕刻之森美術館邀請臺灣雕塑家洪易前往舉辦個展，並邀請洪易的經紀公司臺灣印象畫廊共同籌備展覽。經過雙方討論之後，決定邀請國立成功大學歷史系的臺灣美術史家蕭瓊瑞教授與我兩人共同擔任策展人。經過數個月的學術準備、作品討論與行政磋商，終於成行。

籌備過程，經紀公司印象畫廊認為這個展覽的意義並不只是民間機構的層次，因此迅速陳報中華民國文化部，而當時部長洪孟啟得知之後也馬上表達支持，並轉達文化部駐日單位給予行政協助，也使得此次展覽提升為國際文化交流。此外，基於對此次展覽的重視，臺北市政府除了指派產發單位主管侯冠群隨團參加，也由臺北市立美術館黃海鳴館長蒞臨開幕致詞。至於具體的展覽執行工作，一方面歸功於洪易工作室擁有一支專業的運輸與佈展團隊，另一方面也歸功於具備嚴謹精神的雕塑之森展覽部，使得這個展呈現出極為高度專業的展示品質。這次展覽，蕭教授與我各寫一篇論述，在此我只收錄了我自己的策展論述。

這個展覽的相關資料如下：
展覽主題：洪易：快樂動物派對
展覽地點：日本箱根雕刻之森美術館
展覽時間：2013 年 7 月 27 日～ 2013 年 12 月 1 日
指導單位：臺灣文化部、臺北市政府
主辦單位：日本箱根雕刻之森美術館
協辦單位：臺灣印象畫廊

▌2015 美國舊金山市洪易個展

　　2015 年，臺灣的民間體育組織裙襬搖搖基金會在王政松會長的奔走下，獲得在美國舊金山默塞德湖球場舉辦國際賽事的機會，同時也以臺灣藝術家洪易的作品向舊金山市政府爭取到舉辦展覽的機會，因此，該基金會便與印象畫廊合作進行籌備工作，並決定邀請我擔任策展人。

　　同樣的，這次的籌備工作也再次陳報文化部，得到正面的回應，並由文化部駐洛杉磯辦事處臺灣書院給予協助。此外，這次的展覽得到舊金山市政府的全力支持，因此，舊金山市李孟賢市長與亞洲藝術博物館許傑館長也都親自蒞臨主持開幕儀式與致詞，場面盛大隆重。這次展覽，經由一個體育組織的用心，也成功地將臺灣藝術家推上了北美洲的國際舞臺。

　　這個展覽的相關資料如下：

　　展覽主題：洪易：花漾動物嘉年華

　　展覽地點 1：美國舊金山市市政中心廣場（2015 年 4 月 18 日～ 5 月 8 日）

　　展覽地點 2：美國舊金山市默塞德湖球場（2015 年 4 月 20 日～ 4 月 26 日）

　　指導單位：中華民國文化部

　　主辦單位：裙襬搖搖高爾夫球基金會、印象畫廊

　　後援單位：駐洛杉磯辦事處臺灣書院

貳、策展論述

▌臺灣這塊美麗的島嶼

　　進入 21 世紀以後，臺灣這塊島嶼上，許多角落就如雨後春筍一般，突然冒出各種既可愛又艷麗的造型。有的像是植物，有的像是動物，也有的既像是植物又像是動物，但共同的特徵是，它們都有著充滿趣味性的造型，並且被賦予了鮮豔繽紛的外表彩繪。這些造型，讓每一個原本擁擠而失去情感的城市角落，變得

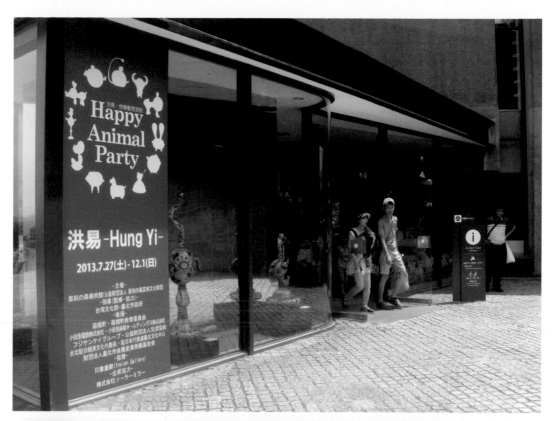

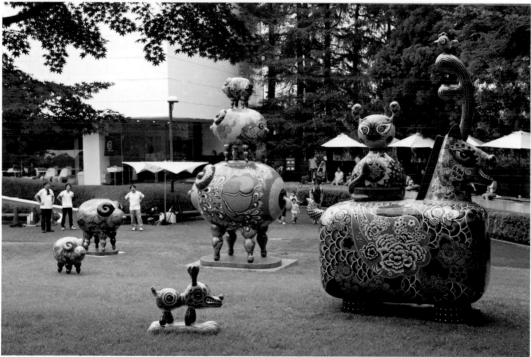

↑ 日本箱根雕刻之森美術館園區的洪易展覽海報。
↓ 日本箱根雕刻之森美術館園區中的洪易作品。

活潑親切，變得夢幻天真。現實世界變成了童話世界。只要這些造型一出現，那個地方就會彷彿夢境，洋溢著不同於現實世界的美麗故事。或許是在臺北，或許是在高雄；也或許是在上海，或許是在北京；當然，也或許是在紐約，或許是在東京。

這些彷彿夢境的造型，正是臺灣當代藝術家洪易的藝術作品。透過藝術創作，洪易不但改造了他自己的個人世界，也改造了他身處其中的這個紛紛擾擾的眾生世界。

▌開創自己的藝術語言

洪易在 1970 年出生於臺灣臺中，1988 年畢業於臺中市明道高中美工科，嚴格說來並不是學院派的藝術家。1990 年代以後，他一方面以裝置藝術的空間運用經營謀生的場所，一方面藉此摸索未來藝術創作的方向，這一時期，他雖然未能完全以藝術創作做為唯一的工作，卻是他積極探索與實踐自己藝術語言的準備時期。2000 年，洪易獲選進駐當時臺灣中部最重要的當代藝術據點「臺中 20 號倉庫藝術村」，正式進入專業藝術家的行列；以洪易並非學院背景的出身，在一個幾乎已被學院派集團壟斷的當代藝術的審查體系中，這並不是容易的事情。從 1990 年到 2010 年以後，洪易經過二十餘年的努力，不但一再獲邀參加各種大型展覽，也經常出現在國際活動之中，如今已經成為他相同世代最具代表性的臺灣藝術家之一，並且已經成為備受國際矚目的臺灣藝術家。

▌洪易作品展現臺灣特色

洪易之所以能夠脫穎而出，在於他的藝術作品不但能與國際接軌也能表現臺灣特色。

1990 年代，就在二十歲出頭的洪易積極準備成為藝術家的這段時間，正是臺灣的藝術環境受到全球的當代藝術思潮強烈衝擊的一個時期，也正是臺灣的藝術環境經過政治解嚴的鬆綁之後不再畏懼禁忌的一個時期。也因此，這個時代與

環境為洪易的藝術生命提供了一個可以成長的溫床。

　　從 1980 年代以來，當代藝術思潮已經湧進臺灣，而複合媒材的藝術作品也以顛覆傳統的姿態從美術館走入各種替代空間，開拓出屬於它自己的展示場域，特別在 1990 年代，裝置藝術蔚為主流。面對著這個潮流的衝擊，正要起步的洪易默默地吸納著這一股全新的空氣，他看見藝術作品對於空間所能釋放出來的詮釋力量。

▋ 草根符號走向當代藝術

　　洪易的藝術創作在臺灣這塊土地上汲取了豐富的養分，臺灣的草根符號為洪易提供了活潑生動的圖像與色彩元素。

　　1970 年代，臺灣發生鄉土文學運動，社會底層的文化也浮現到藝術創作中。1980 年代後期，臺灣社會從長達四十年的戒嚴體制解放出來，思想言論也逐一鬆綁。這一時期的社會議題，不但出現在公共言論的舞臺上，也為這時興起的臺灣當代藝術提供了豐富的題材與語彙。許多過去被壓抑在政治禁忌底下的觀念，開始流入藝術家擅於顛覆改造的腦袋之中；而許多原本或許被視為平凡乃至於粗鄙的草根符號，也被藝術家轉化運用於藝術作品之中。1990 年代以後，藝術家從過去的寫實的批判轉變成為超現實的戲謔，甚至將民間宗教慶典活動的俗艷圖像移植到作品之中，增添了裝置藝術的舞臺表演性格。

　　而洪易的藝術創作，便是結合了國際裝置藝術與臺灣草根符號，形成了一個跨文化的文本，發展出一個既能夠立足於本土也能夠呼應著世界的個人特色。

▋ 當代社會的眾聲喧譁

　　雖然 2000 年以後洪易是以立體的裝置藝術逐漸成名，但是在 1990 年代的摸索時期，他也曾經積極從事平面創作。

　　這一時期的作品畫面，世界的圖像就已充滿著超現實的特色，不但個別事物呈現變形的趣味，事物之間的關係也非常調皮搗蛋。許多來自臺灣社會的題材，

美國舊金山市長李孟賢主持展覽開幕並與貴賓合影。

被賦予了畢卡索、達利與米羅的造型表現，可以看出洪易面對世界所選擇的觀點。　尤其，從他曾經創作的大型油畫作品與鑲嵌壁畫中，我們可以發現，洪易的世界極為豐富而遼闊，似乎不是一張短小尺幅的畫布所能涵蓋。雖然畫面上的圖像之間並無直接的敘事邏輯關係，卻是充滿大小不一到處遊蕩的故事。這些故事，有的傳統，有的現代；有的世俗，有的精英；有的本土，有的國際；也有的是圖像，有的是文字。它們相互交織，蔓延出一個當代人類眾生喧嘩的生活場景。

▍洪易開創了美麗的新世界

也因此，洪易的立體作品不但有著不同於現實的造型，也有著不同於現實的彩繪。

洪易的造型，每一件都是經過嚴謹的材料與技術處理的藝術作品，都是經過焊接、鍛造、拋光與烤漆上色的精密過程才能完成的雕塑作品。這些造型，雖然是我們早已熟悉的事物，特別是動物的造型，但是都已被他改造變形，被賦予

了更具趣味性的生命特徵,因而產生出不同於現實世界的形體與動作。而另一方面,這些造型的表面彩繪,也不是動物肢體與皮毛的寫實再現,而已成為一種立體的繪畫載體,被他用來塗鴉那些充滿故事性的超現實的文化符號。造型與彩繪的雙重改造,一方面讓我們走出了習慣的形狀世界,也走出了習慣的符號世界。在我們靠近它們的時候,我們眼前出現的已經是一個愛麗絲的仙境。

就像是一個魔術師,洪易的藝術作品讓我們的世界變得更加活潑可愛,充滿趣味與驚喜。

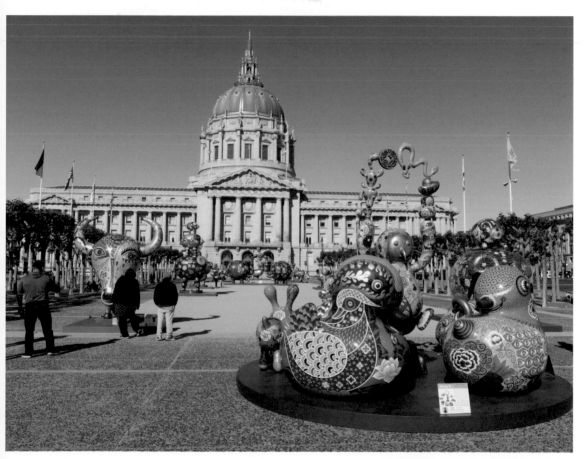

美國舊金山市政中心廣場的洪易作品。

123　　　　　　　　　第2篇　策展論述的視野

洪易的藝想世界

壹、策展背景說明

　　2015 年，國立臺灣美術館計畫從耶誕節到農曆春節期間舉辦洪易作品展，增添節慶的喜氣，準備過程中洪易得到國美館的同意邀請我擔任策展人。在這個展覽之前，雖然洪易已經在臺灣的許多正式活動舉辦展覽，而且也已經在日本與美國的正式場所舉辦轟動的展覽，但是，這次在國立臺灣美術館的展覽卻是首次在臺灣的公立美術館舉辦大型展覽，這個展覽對洪易而言意義重大，因為這是他在自己國家的美術館正式呈現給臺灣社會，特別國美館所在地臺中正是洪易的故鄉，這個展覽正是他報答地方父老的機會。這次的展覽，不但對他重要，對我也非常重要，因此，我的策展論述除了努力說明洪易作品的藝術意涵與價值，也要嘗試讓自己的社會知道他的國際地位，並且說明他之所以受到國際重視的原因。

　　這個展覽的相關資料如下：
　　展覽主題：洪易的藝想世界
　　展覽地點：國立臺灣美術館
　　展覽時間：2015 年 12 月 26 日～ 2016 年 2 月 14 日
　　指導單位：文化部
　　主辦單位：國立臺灣美術館

貳、策展論述

▌洪易為什麼能夠站上國際舞臺？

　　在臺灣當代藝術的地平線上，洪易是一位具有高度個人特色與時代特色的

原創性藝術家。無論是從他的藝術作品的造型外貌，或者從圖像內容，或者甚至從材料處理，我們都可以清楚看見他的個人特色；而做為一個活躍在當代藝術的時代中的藝術家，洪易的作品不但能夠從傳統臺灣社會的生活與文化中找尋圖像元素，而且能夠透過現代藝術以來的抽象構圖進行轉化，進而融合當代臺灣社會的語言與符號，使他的作品貫穿著傳統、現代與當代，表現出具有當代觀點的時代特色。

　　洪易的藝術作品由於具有這樣的個人特色與時代特色，所以，從 2000 年以來，他就頻繁獲得展覽邀約，並且在許多國家獲得公立與民間美術單位的購買典藏。目前，洪易不但已經在兩岸三地的華人世界獲得高度的重視，而且也已經在許多國家重要場所嶄露頭角。2013 年，洪易得到日本箱根雕刻之森美術館的邀請，舉辦「動物派對」個展；雕刻之森是全亞洲最具國際聲望的雕塑舞臺，而洪易是朱銘之後十八年來第一位獲邀舉辦個展的臺灣藝術家。2015 年，洪易也曾得到美國舊金山市市長與市政府的邀請，在市政府廣場舉行「花漾動物嘉年華」個展，並做為舊金山市舉辦「裙襬搖搖國際高爾夫球賽」球場的展出作品，這也是第一位臺灣藝術家獲得這項殊榮。

　　而洪易的藝術作品之所以能夠得到這樣的高度重視與讚賞，除了因為它們兼具臺灣的本土特色與國際的時代特色，最主要是因為他的作品具有厚實的藝術內涵與美學特色，並且能夠帶給它們所呈現的地方豐富的美感與愉快的心靈。

　　它們出現的地方，每一個角落就如雨後春筍，冒出各種既可愛又艷麗的造型。有的像是植物，有的像是動物，也有的既像是植物又像是動物，但共同的特徵是，它們全都生機盎然，都有著充滿趣味性與文化性的造型，並且被賦予了鮮豔繽紛的外表彩繪。這些造型，讓每一個原本擁擠而情感失溫的城市角落，變得活潑親切，變得夢幻天真。現實世界變成了童話世界。只要這些造型一出現，那個地方就會彷彿夢境，洋溢著不同於現實世界的美麗故事。或許是在臺中，或許是在臺北，或許是在高雄；也或許是在上海，或許是在北京；當然，它們曾經在日本的東京，也曾經是在美國的舊金山。

　　這些彷彿夢境的造型，正是臺灣當代藝術家洪易的藝術作品。透過藝術創作，洪易不但改造了他自己的個人世界，也改造了他身處其中的這個紛紛擾擾的眾生世界。

文化部長洪孟啟與國立臺灣美術館館長蕭宗煌主持洪易個展開幕。

▎ 洪易的藝術探索結合了現實與理想

　　1970 年洪易出生於臺灣臺中，1988 年畢業於臺中市明道高中美工科。1990 年代以後，他一方面以裝置藝術的空間運用經營餐飲場所，一方面藉此摸索未來藝術創作的方向，這一時期，他雖然未能完全以藝術創作做為唯一的工作，卻是他積極探索與實踐自己藝術語言的準備時期。2000 年，洪易獲選進駐「臺中 20 號倉庫藝術村」，這是當時臺灣中部最重要的當代藝術據點，他也從此正式進入專業藝術家的行列。洪易並非學院出身的藝術家，在一個幾乎已被學院派的集團壟斷的當代藝術的審查體系中，這並不是容易的事情。從 1990 年一直到 2010 年以後，洪易經過二十餘年的努力，不但一再獲邀參加各種大型展覽，也經常出現在國際活動之中，如今已經成為他相同世代最具代表性的臺灣藝術家之一，並且已經成為備受國際矚目的臺灣藝術家。

　　洪易之所以能夠脫穎而出，在於他的藝術作品不但能與國際接軌，也能表現臺灣特色。

　　1990 年代，就在二十歲出頭的洪易積極準備成為藝術家的這段時間，正是臺灣的藝術環境受到全球的當代藝術思潮強烈衝擊的一個時期，也正是臺灣的藝術環境經過政治解嚴的鬆綁之後不再畏懼禁忌的一個時期。也因此，這個時代與環境為洪易的藝術生命提供了一個可以成長的溫床。誠如藝術史家蕭瓊瑞所說：「洪易的思想成就了今日的洪易；而洪易的思想正來自他深入生活、敏於觀察、勇於表達、長於自處的特

國立臺灣美術館廣場的洪易作品。

性。對臺灣特殊的社會型態、文化現象,乃至於生活態度,洪易身在其間、游走其間、融入其間,但始終保持一份清醒的自覺。」[1]

　　從 1980 年代以來,當代藝術思潮已經湧進臺灣,而複合媒材的藝術作品也以顛覆傳統的姿態從美術館走入各種替代空間,開拓出屬於它自己的展示場域,特別在 1990年代,裝置藝術蔚為主流。面對著這個潮流的衝擊,正要起步的洪易默默地吸納著這一股全新的空氣,他看見藝術作品對於空間所能釋放出來的詮釋力量。

▌洪易的藝術造型充滿了趣味與文化

　　洪易的藝術創作在臺灣這塊土地上汲取了豐富的養分,臺灣的草根符號為洪易提供了活潑生動的圖像與色彩元素。

　　1970 年代,臺灣發生鄉土文學運動,社會底層的文化也浮現到藝術創作中。1980

1　　蕭瓊瑞,〈臺式伊索寓言:洪易的動物派對〉,《洪易:快樂動物派對》,臺北:印象畫廊,2013 年,頁 176。

年代後期，臺灣社會從長達四十年的戒嚴體制解放出來，思想言論也逐一鬆綁。這一時期的社會議題，不但出現在公共言論的舞臺上，也為這時興起的臺灣當代藝術提供了豐富的題材與語彙。許多過去被壓抑在政治禁忌底下的觀念，開始流入藝術家擅於顛覆改造的腦袋之中；而許多原本或許被視為平凡乃至於粗鄙的草根符號，也被藝術家轉化運用於藝術作品之中。1990 年代以後，藝術家從過去的寫實的批判轉變成為超現實的戲謔，甚至將民間宗教慶典活動的俗艷圖像移植到作品之中，增添了裝置藝術的舞臺表演性格。

而洪易的藝術創作，便是結合了國際裝置藝術與臺灣草根符號，形成了一個跨文化的文本，發展出一個既能夠立足於本土也能夠呼應著世界的個人特色。

雖然 2000 年以後洪易是以立體的裝置藝術逐漸成名，但是在 1990 年代的摸索時期，他也曾經積極從事平面創作。

這一時期的作品畫面，世界的圖像就已充滿著超現實的特色，不但個別事物呈現變形的趣味，事物之間的關係也非常調皮逗趣。許多來自臺灣社會的題材，被賦予了畢卡索、達利與米羅的造型表現，可以看出洪易面對世界所選擇的觀點。尤其，從他曾經創作的大型油畫作品與鑲嵌壁畫中，我們可以發現，洪易的世界極為豐富而遼闊，似乎不是一張短小尺幅的畫布所能涵蓋。雖然畫面上的圖像之間並無直接的敘事邏輯關係，卻是充滿大小不一到處遊蕩的故事。這些故事，有的傳統，有的現代；有的世俗，有的精英；有的本土，有的國際；也有的是圖像，有的是文字。它們相互交織，蔓延出一個當代人類眾生喧嘩的生活場景。

也因此，洪易的立體作品不但有著不同於現實的造型，也有著不同於現實的彩繪。

洪易的造型，每一件都是經過嚴謹的材料與技術處理的藝術作品，它們都是經過焊接、鍛造、拋光與烤漆上色的精密過程才能完成的雕塑作品。這些造型，雖然是我們早已熟悉的事物，特別是動物的造型，但是都已被他改造變形，被賦予了更具趣味性的生命特徵，因而產生出不同於現實世界的形體與動作。而另一方面，這些造型的表面彩繪，也不是動物肢體與皮毛的寫實再現，而已成為一種立體的繪畫載體，被他以塗鴉的手法，填滿了既超越現實又能說故事的文化符號。造型與彩繪的雙重改造，一方面讓我們走出了習以為常的形狀世界，也走出了單調乏味的符號世界。在我們靠近它們的時候，我們眼前出現的已經是一個愛麗絲的仙境。

▍洪易的藝想世界實現了快樂與幸福

就像是一個魔術師，洪易的藝術作品讓我們的世界變得更加活潑可愛，充滿趣味與驚喜。而洪易的趣味與驚喜，既能激發出感官的感動，也能引導出思想的力量。藝評家黃海鳴便曾說過：「（洪易）關注藝術與生活，特別是藝術與參與者的『共享關係』，洪易創作的從來都不只是一些獨立作品，而是啟動『共享關係』的場域機器。」[2]

洪易藝術世界的共享關係，不但來自他的想像力，也來自參與者在展覽場域中表現出來的想像力。也是基於這樣一個共享關係，讓藝術家與參觀者共同建構一個「藝想世界」，一個讓每一個人都能走得進去的藝術想像世界，我們策劃了這個展覽。特別是國立臺灣美術館的園區本身原來就是一個開放的藝術空間，我們想要藉由洪易的作品，讓這個空間成為一個超越現實的藝術想像世界。

在美術館正門的廣場上，洪易的動物造型散布在各個角落，他們雖然是在固定的位置，卻也像是一個由人群與動物共同發起的節慶，而這些動物也都將它們身上的造型、圖案、符號與色彩，跟來到它們身旁觀看的每一個人形成共享關係。當我們觀看，當我們覺得似曾相識，當我們覺得彷彿進入一個裝滿記憶景物的時空隧道，我們就會穿越現實世界，來到想像世界。在這裡，當我們遇見一隻狗，我們會發現它是一隻狗卻又不只是一隻狗，它好像是一隻從狗變出來的另一種動物，或者是另一種其實也不是動物的東西。既是藝術家在變魔術，也是那隻狗在變魔術，甚至參與的人也會覺得是他自己在變魔術。

洪易知道，每一個人一旦悲傷，生命就會辛苦，所以他的作品就是要帶給這個世界更多的快樂，更多的幸福。這些作品，就是為了讓我們共享快樂與幸福。這些作品，除了散播快樂，也散播喜氣。所以，每一隻迎面而來的動物，都是福祿壽喜的神物。我們如果覺得自己的幸福不夠，就來沾染它們的福氣。如果覺得自己的福氣非常飽滿，也可以前來經由它們跟更多人分享。就像是許願池，就像是吉祥物，它們讓我們相信，願望都會實現。

身處在洪易作品所創造出來的藝想世界中，我們相信，國立臺灣美術館不但更能展現它做為一個藝術空間的優雅身姿，也能夠將藝術作品創造幸福的能量散播到更多人的生活之中，燦爛他們的眼睛，鼓舞他們的心靈。

2　黃海鳴，〈逗趣體貼與無所不在的變形金剛〉，《洪易：快樂動物派對》，臺北：印象畫廊，2013 年，頁 174。

第3篇

藝術評論的實踐

對我而言，藝術評論是一項具有公共價值與責任的工作，它除了必須傳達正確的藝術知識，也必須講究表達的方式。也就是說，首先藝術評論必須透過專業的藝術研究方法，正確深入地去理解藝術家與藝術作品所要傳達的各種不同層次的意涵，進一步必須透過可以理解的文字與詞句表達出來，甚至還必須講究寫作技巧，使文章具備良好的書寫品質與優雅的人文底蘊。

藝術評論的第一個步驟，就是要熟悉藝術研究的各種方法或路徑，從藝術作品的內部意涵出發，釐清材料、形式與圖像各個層次的細節，接著延伸到藝術家的創作過程，釐清藝術家的傳記、心理與存在活動各個層次的思想演變，進而延伸到藝術家所處的外在環境，釐清藝術家所處的社會脈絡與文化脈絡。如此，這項研究才能掌握藝術作品從內到外每一個層次的意涵，深入而豐富。

藝術評論的第二個步驟，就是透過清楚可懂的文字與詞句，將經由前面的研究方法得到的藝術知識表達出來。這時，必須採納歷史研究的基本規矩，對於相關的人物、事件與藝術作品，必須要能交代正確的時間與地點，建立出符合前因後果

的關係與敘事結構。這是一個需要具備科學精神的階段，必須尊重歷史學與社會學的精神，考古或考掘都成為必要。尤其，文章的書寫有頭有尾，不得馬虎。

藝術評論的第三個步驟，就是以文章寫作的陳述方法做為基礎，開始增加具備文學修養的詞彙與句法，使文章產生與閱讀的韻律。雖然這並不是必然的標準，但不可否認，在藝術評論的歷史中，許多偉大的藝術評論家都是因此開創藝術思潮的新方向，例如法國評論家狄德羅、波特萊爾與左拉都成為藝術思潮的掌旗人，即使是以形式主義分析成名的英國評論家佛萊（Roger Fry），也都因為文采高雅而讓文學家吳爾夫（Virginia Woolf）樂意為他立傳。

從事藝術評論工作雖非自己最初的想法，但既然已經成為專業工作，也已放入研究與教學範圍，便也戰戰兢兢，全力以赴。從一開始直到現在，我經歷從抽象觀念到具體作品，從自我中心到公共溝通，我的藝術評論也經歷這項改變過程。一則研究方法從狹窄到寬闊，二則寫作表達從艱澀到平易，三則從西化詞句到華文思維，自己清楚每一時期的足跡。這本書收錄的文章只是我過去曾寫的一部分，而不是全部，但都是在世的藝術家，從年紀最長的張義雄到1970 年出生的許旆誠，包括關於張義雄這篇文章也是在他生前就已發表。

至於 1970 年以後出生的藝術家，只好留在將來再行結集出版。

尊嚴的線條與顏色
張義雄繪畫的題材與技法 [1]

▍逆風行進

　　張義雄是臺灣美術史之中極具傳奇性與個人魅力的前輩藝術家，而且他的創造力持續活躍在美術舞臺長達一百年，至今還是我們眼前的一個生動的身影。

　　我們所說的「前輩藝術家」，採用既定的習慣用語，指的是經歷過日治時期美術教育或影響的那一代藝術家。而在前輩藝術家之中，張義雄則是屬於第二代。這個世代區分有三個原因，第一是因為第一代的黃土水、劉錦堂與陳澄波都是出生於 1895 年，而張義雄則是出生於 1914 年，足足小了將近二十歲；第二是因為他在師承淵源方面可以算是受過陳澄波影響的學生輩藝術家；第三最主要是因為他所經歷的美術潮流與風格，已經是後印象主義例如野獸主義與立體主義，那是一個已經不再遵守透視法原理的新觀點了。在這一代的美術人物的系譜中，我們熟悉的已經是張萬傳、陳德旺、劉啟祥、張義雄與廖德政，他們都經歷過從寫實走向抽象的視覺思維。這兩個世代之間藝術觀點的差異，可以說明在「臺陽美術協會」這個由第一代藝術家組成的主流組織之外，1941 年出現後來改名為「臺灣造型美術協會」的 MOUVE Artist Society，而後在 1954 年又出現「紀元美術展覽會」的原因。

　　而便是在臺灣前輩藝術家兩代之間的傳承與對抗中，我們看見了張義雄的異軍突起與逆風行進。

1　　張義雄（1914-2016）。這篇文章撰寫於 2016 年 5 月，當時張義雄還健在，但在 5 月 27 日他去世的噩耗傳來，此文便成為紀念文章。

▍瀟灑旅程

　　1914 年張義雄出生於臺灣嘉義的仕紳家庭，而他自幼就已顯露的繪畫天分也能得到鼓勵與支持，但是因為他生性叛逆，求學並不順遂，自 1929 年前往日本京都就讀同志社中學，歷經轉學與退學，直到 1936 年才從京都的兩洋中學畢業。雖然他的藝術目標是東京美術學校，但是他在經過川端畫學校的訓練之後，卻始終未能如願，最後淪為街頭畫家。二戰後期，從日本東京轉赴中國北京，戰爭結束後回到臺灣，然而 1948 年卻能因為繪畫才華而獲聘在省立臺灣師範學院美術勞作科（今國立臺灣師範大學美術系）擔任助教。

　　做為第二代油畫家，張義雄未能在日治時期的臺展與府展以及戰後的省展初期嶄露頭角，實屬自然。但是，1949 年張義雄就以〈靜物〉入選第 12 屆臺陽美展，1951 年又以〈紅衣〉二件作品獲得第 15 屆臺陽美展洋畫部第一名，1954 年第 17 屆另一新作〈靜物〉又得臺陽獎。至於戰後國民政府設立的省展，1951 年第 6 屆張義雄以〈鼓吹〉獲得文協獎，1952 年第 7 屆以〈秋夜〉獲得特選主席獎第一名，1953 年第 8 屆以〈紅花〉獲得主席獎第一名免審查，從此，張義雄成為美展得獎的常勝軍，讓他穩穩立足臺灣畫壇。對於一個沒有崇高學院光環的藝術家而言，張義雄已經得到極高的肯定與榮譽。

　　這應該是一個安定的起點，但是生性桀傲不馴的張義雄，為了追求自己更高的藝術價值，卻瀟灑放棄這一切，帶著妻子江寶珠遠走他鄉，以最卑微的生活條件走向藝術生涯。從此，成為學院體制與展覽體制之外的畫家，其中辛酸不難想像，然而他的經歷卻也實踐了一個藝術家堅持自我的高度情操，並在臺灣美術史的發展系譜中為非主流的藝術立場創造了生存尊嚴，並且為非學院的美術潮流樹立了創作典範。

▍卑微敘事

　　1964 年張義雄移居日本，靠著在東京上野公園畫人像維生，直到 70 年代得在東京與臺北舉辦畫展並在 1977 年成為臺北太極畫廊的經紀藝術家，才能夠正式創

張義雄　街景　1989　油彩、畫布　19×24cm　私人收藏

作生活，隨後在 1980 年移居巴黎蒙馬特，直到 2003 年妻子江寶珠過世，才又回到日本，繼續創作至今。2004 年，張義雄曾在臺北的國立歷史博物館舉辦 90 回顧展，2013 年又在臺中的國立臺灣美術館舉辦百歲回顧展，獲得臺灣畫壇的高度推崇。

　　綜觀張義雄的創作歷程，作品主要是靜物畫最多，風景畫次之，人物畫其三，特別是小丑主題。而每一類型的題材，往往也隨著他居住的國家與城市而改變。

　　在西洋古典時期學院繪畫的階級門類中，靜物畫地位最低，風景畫地位也不高，而張義雄的作品卻選擇這類題材，雖然這也是印象主義以來的特色，但這似乎也符合他的反學院性格。至於肖像畫雖然地位較高，但也必須是有地位的人物肖像，他的人物畫卻不是肖像畫而是販夫走卒的人像，也符合他的叛逆性格。因此，我們可以發現幾個特色：第一，他不處理大敘事的題材，而是關注小敘事，

張義雄　小丑　1992　油彩、畫布　68×60cm　心晴美術館收藏

也就是說他的作品往往是他現實生活經歷的偶然性。第二，他的人物畫沒有大人物，而是小人物，越是卑微越是引起他的關注，尤其小丑這個題材；小丑既是以娛樂別人維生，其實也正是畫家對自己形象的體會。第三，他的風景很少我們熟悉的大場景，而往往是他自己熟悉的小場景，即使有我們熟悉的地標建築，他也

將之置於點綴位置。所以，他的風景畫像是一種戶外的靜物畫。

　　也正是這種偏離大題材的創作觀點，張義雄的繪畫特別感動人，因為作品中的人事物都是他親眼所見，並且都是他帶著深情看到的狀態。他的叛逆正是因為他情感豐富，而他豐富的情感流露在作品中都轉換出具體的時空意義，以及他的觀點。

▍色彩尊嚴

　　張義雄的繪畫風格主要受到印象主義、後印象主義、野獸主義與立體主義的影響。嚴格來說，他的作品大多還是野獸主義的色彩表現，特別是在他的作品中也常常能夠看見法國野獸主義畫家佛拉明克（Maurice de Vlaminck, 1876-1958）黑色線條。除了佛拉明克和他都喜歡梵谷之外，他們的筆觸都堅定有力，尤其黑色的線條並不是輪廓線，而是一種強調事物存在狀態與情感力量的視覺元素，也就使他的繪畫產生一種吸引觀看者視線與心情的魔力。

　　張義雄由於不做討好時代潮流的題材與技法，因此不容易透過一個大符號或大觀念來詮釋，而經常被放在前輩藝術家的邊緣位置，其實這是一個不夠專業的判斷。對一個藝術家作品的專業判斷，首先還是要依據他掌握材料與技法的能力，而張義雄的每一件作品事實上都禁得起這個考驗，否則以他的脾氣不可能在藝壇中一直能夠得到前輩與後輩的尊敬；另一個判斷層面，就是他的作品必須要有屬於自己及其時代的觀點，而張義雄的每一件作品，即使是外國的場景與人物，絕對不會被誤認為外國藝術家作品，也絕對能夠快速被看出是他的作品，也就是說，他的作品的高辨識性是因為具有自己的觀點。

　　熟悉張義雄本人的人士常說他憤世嫉俗，玩世不恭，而他也就因此被以為帶著這個態度在創作，但事實上，從他的作品以及關於他的為人處事的描述，我們更應該發現，他的內心隱藏了一種嚴肅叫做尊嚴。也因此，他的作品所涉及的渺小其實都是用來呈現渺小的尊嚴，例如小丑，無論那是別人或是他自己，都是自我嘲諷與自我勉勵。正如他在生活中常常做出叛逆的表達，他在繪畫中也常常做出叛逆的表達。叛逆虛偽，偽裝調皮，維護尊嚴。

　　所以，在張義雄的繪畫作品中，我們看見了尊嚴的線條與顏色。

從樸素的符號到高貴的美感
現代藝術大師廖修平的
「福彩・版華」展覽[1]

▌前言：從繼承到開創

　　廖修平是一位以開創者的地位被寫進臺灣美術史的藝術大師，他原本是一位謙卑的繼承者，但是在他所經營的每一類藝術作品的題材與技法方面，已經成為獨具見解的開創者。

　　廖修平的藝術創作最初從油畫入門，一生從未停止琢磨油畫，並且在油畫中一再積極結合不同媒材，使之產生獨創的視覺效果；而後他又延伸到版畫領域，以版畫的傳統媒材與技法做為基礎，進一步開發出創新的版畫視野，也因此享有「臺灣現代版畫之父」的美譽，甚至在華人世界與整個亞洲的現代版畫發展過程中，都得到如同開拓者一般的崇高地位；此外，近年他也創作立體作品，透過金屬材料或複合媒材的翻模與焊接，將他平面作品中原本為人熟知的符號，轉變為具有虛實空間結構的立體雕塑作品，創造出可以跟作品周遭場域相互介入的穿透效果。

　　基於廖修平的藝術歷程已經達到這種多元專精的成就，我們稱他為全方位的藝術大師。

1　廖修平（1936-）。這篇文章撰寫於2016年9月，當時國立歷史博物館準備舉辦「福彩版華：廖修平之多元藝道」展覽。

▌廖修平的藝術人生與時代貢獻

1936年，廖修平出生於臺北一個企業家家族，讓他可以全心從事藝術創作。父親廖福欽創立福華企業，兄弟繼承家業，不但支持他投身藝術創作，也提供資源幫他協助更多的藝術前輩與後輩，如今福華企業也已成為一個充滿藝術氣息的專有名詞。而他一生的藝術學習與實踐，完全沒有辜負這樣的文化資本；他自幼呼吸著臺北這座城市每一個角落的空氣，將之涵納於心靈的深處，既孕育著他形成宛如泥土般雍容大度的人格與性情，也在他日益成熟的創作生命中，培養出屬於這塊土地與人民的藝術元素，於是他的藝術世界可以融合傳統與現代，可以兼具樸素與高貴。

從童年到青少年時期，廖修平的足跡遍歷臺北，親身參與這座城市從傳統到現代的轉變過程。面對轉變，他能夠前瞻現代，也能夠回首傳統。臺北這座城市從清領時期與日據時期，一直到戰後的現代發展所形成的生活風景，是他的成長記憶與情感歸宿，日後也都成為他的藝術創作的圖像與符號的寶庫。

廖修平經歷八十年歲月，從事藝術創作已過六十餘載，正式個展從1972年在美國波士頓的亞洲畫廊（Art Asia Gallery）與臺北的國立歷史博物館開始，至今已達四十五年，次數可觀，專業聲譽如日中天，卻又孜孜不倦，屢屢再創高峰。即使如此，他不曾一日懈怠，從未停止創作，也從未停止舉辦展覽，發表作品。此外，藝術家性格的廖修平，即使不願沾染俗世事務，卻又願意為臺灣藝術提供、創造公共資源，目前他除了致力於藝術創作與藝術教育，也成立巴黎文教基金會、臺灣美術院文化藝術基金會，獎勵後進，建立藝術的群體合作機制，深獲各界敬重。這正是「達則兼善天下」的具體人格。

▌廖修平藝術思想的展開

廖修平的藝術生涯呈現出許多不同的時期，軌跡清楚，容易辨識。這種清楚而容易辨識，在於他的藝術思想即使不斷創新，總是維持著感性與理性之間的平衡。感性在於他對世界與人類具備真誠的感動能力，理性在於能夠冷靜專業地將

廖修平　巴黎舊牆　1965　油彩、畫布　130×90cm　高雄市立美術館典藏

感動能力轉化為藝術表達能力，從而他的藝術作品總是能夠將兩者結合，達到所要形成的美學意涵。這種人格特質在藝術家之中並不多見，不但造就了為人處事的中庸沉穩，也表現為藝術作品的美學特色。

這種中庸沉穩，一如海納百川，讓廖修平每一個時期的藝術思想，都能在自由開闊之間，變得更為豐富而深刻，不但對世界的感動能力更為飽滿，藝術的表達能力也更為成熟。他的藝術思想的演變歷程，大致如下：

（一）啟蒙時期與留日探索時期（1952-1964）：廖修平的啟蒙探索時期分別為高中時期（1952-1955）、省立師院時期（1955-1959）與留日時期（1962-1964）。高中時期他曾在大同中學跟隨吳棟材學習水彩與鉛筆畫，打下繪畫基礎；進入省立臺灣師範學院（今國立臺灣師範大學）之後，前後受到廖繼春的野獸主義與李石樵的立體主義的影響，非但開始以抽象形式處理具象題材，並繼續重視具象的繪畫能力。廖修平出生於日據時期，童年有日本經驗，而由於當時前輩藝術家都曾經赴日學習，因此 1962 年他也前往日本東京教育大學（今筑波大學）繪畫研究科，研習油畫。同年，便以〈臺灣小鎮淡水〉入選日展。為了預備將來可以依靠設計維生，這一時期也進入高橋正人主持的視覺藝術研究所，學習構成原理與視覺設計；而這項學習日後雖未成為謀生工具，卻讓他在創作上具備嚴謹準確的構圖能力。

（二）留法時期（1964-1968）：為了回溯藝術思想的上游，廖修平決定前往法國。1965 年進入巴黎高等美術學院跟隨夏士德（Roger Chastel, 1897-1981）教授研習油畫，而後進入藝術家海特（S. W. Hayter, 1901-1988）創辦的十七版畫工作室（Atelier 17）開始攻研蝕刻金屬版畫（Etching），是日後朝向版畫延伸的重要轉捩點。海特原是英國人，創作足跡與影響遍及美國與法國，享譽國際，他的地位跟戰前歐洲的超現實主義與戰後美國的抽象表現主義大師齊名。海特曾經接受正規的化學訓練，能將正確的科學知識運用於版畫藝術，對於現代蝕刻金屬版畫的顏料與技法作出空前的貢獻。

這一時期廖修平的藝術思想發生重要轉變，一方面是來自夏士德的影響，他重新找回藝術創作的東方立場，同時利用巴黎的居美美術館（Musée Quimet）研究古代中國的器物圖紋。另一方面海特則影響他認識豐富多元的版畫技法及其現

代轉向。版畫的製作過程相當類似廖修平兼具感性與理性的思想特質，因此如魚得水。此期間，他的油畫與版畫作品也都得到高度評價。1966 年油畫作品〈巴黎舊牆〉曾在春季沙龍獲獎，同年蝕刻版畫作品〈拜拜〉也獲得巴黎市立現代美術館購藏。一個年輕的東方藝術家要在西方藝術舞臺獲得如此榮譽絕非易事，也更加堅定了他以藝術家做為終身職志的決心。

（三）旅美時期（1968-1973）：二次大戰後美國紐約已經成為現代藝術的新興重鎮，廖修平決定再次探險，於 1968 年赴美，進入紐約普拉特版畫中心擔任助教。他抱持超越自己的態度，追求卓越。在簡潔的構圖與空間思維的基礎上，他開始透過鳥瞰的觀點破除空間限制，並透過調色處理發展漸層彩虹色彩，使作品更顯生動活潑。他迅速受到紐約畫壇矚目，1969 年的〈歷史〉、1970 年的〈太陽節〉與 1972 年的〈天空節〉分別獲得重要的藝術獎項。

繼留法期間回歸東方器物圖紋的步履，旅美期間，廖修平進一步回到東方日常生活器物，並逐漸展現符號化思維，許多常民經驗與記憶也就逐漸以符號的形式與色彩進入他的作品之中。而為了讓這些東方符號的意義層次變得更為豐富，他再一次進行材料與技法的探索與突破，從 1970 年開始積極投入絲網版（Silkscreen）的版畫創作。

廖修平的藝術創作歷程極具研究精神，一方面來自家族重視嚴謹的結構思維，以及他在創作中講究感性與理性的結合，但另一方面不可否認的，這應該也是來自海特科學家精神的影響。也因此在熟練蝕刻金屬版畫之後，延伸研究絲網版，進一步又發現另一個寬廣的版畫視野。而正是因為對於版畫的理論與實作已經達到爐火純青的境地，他不但在西方藝壇嶄露頭角，也日漸受到亞洲國家的重視，紛紛邀請他前往開班授徒。從此，他成為亞洲國家現代版畫的開創者，也成為亞洲最重要的版畫藝術的教育家。

（四）往返亞洲任教時期：1973 至 1976 年廖修平受邀回到臺灣，任教於國立臺灣師範大學、中國文化學院（今中國文化大學）與國立藝術專科學校（今國立臺灣藝術大學），他將自己辛苦練就的專業能力毫不保留帶回臺灣，並鼓勵後進成立「十青版畫學會」，而當時的成員如今也都已經成為臺灣版畫領域年輕一代舉足輕重的藝術家；1977 年至 1979 年，受邀回到日本筑波大學擔任客座教授，

↑ 廖修平　拜拜　1966　蝕刻金屬版　39×48cm　法國巴黎現代美術館典藏
↓ 廖修平　智慧之門　1967　油彩、金箔、畫布　145.5×122cm　臺北市立美術館典藏

廖修平　靜物　1976　絲網版　77×51cm

協助成立版畫工作室；1979 年到 1992 年間，回到紐約繼續藝術創作，同時任教於美國西東大學（Seton Hall University）直到退休，其間 1988 年，受邀前往中國與香港講授版畫。將近四十年的時間，他往返於美國與亞洲各國，或者繼續創作，或者繼續教學。因應教學的需要，他完成了《版畫藝術》一書，成為中文世界版畫研究與創作最重要的經典。並於 2002 年，返臺任教於國立臺北藝術大學、國立臺灣藝術大學與國立臺灣師範大學多所學校，作育英才無數。

廖修平的藝術思想在他前往日本任教期間又發生一次重要的轉變，就是東方禪藝術的體驗與實踐。平淡簡單的日常飲食讓他發現另一個藝術世界，他將平凡靜物以及季節變化入畫。田園景致成為常見題材，既是禪畫的表現，也是生命的哲思。1990 年代的「園中雅聚」主題，一方面抒發他對於人間聚散離合的感悟，另一方面也是他在五十知天命以後的清靜無為。原本就已寬容敦厚，而這一時期他待人接物更是與世無爭，而藝術思想呈現更多對於世界與人類的關懷與包容。

▎廖修平創作題材的演變

廖修平的媒材與技法，曾經先後經歷油畫、版畫與立體造型作品，而創作題材與形式風格也曾經先後出現不同的階段：第一個階段，是他出國求學以前及留學巴黎時期的油畫作品，主要是前述以抽象方式處理具象題材，這是當時臺師大美術系受到廖繼春與李石樵影響的特色；至於第二個階段，則是他從事版畫創作以來的符號題材與形式，符號從此成為他整個創作生涯的基本方向與內容，並且轉而延伸到油畫與立體造型之中。

以下針對廖修平的符號題材，依照各個階段的創作特色，介紹如下：

（一）「墨象系列」：留日期間除了油畫創作，廖修平開始從事石版（Lithograph）版畫創作，主要就是「墨象系列」，以青銅器的圖紋為符號題材，將東方傳統符號放進現代藝術中。「墨象」一詞，除了表達顏色，也說明了他這個時期的東方覺醒。雖然他並不屬於同時代的東方畫會與五月畫會，但是從這一系列作品，我們清楚看見，在臺灣現代藝術的東方轉向道路上，廖修平也是最早覺醒的那一代藝術家。

（二）「廟門系列」：留法期間許多油畫與金屬蝕刻版畫，都以廟門意象為題材；除了來自夏士德的鼓勵，也是來自好友民俗學家侯錦郎的啟發，他開始在油畫上貼以金箔，透過反光效果增添畫面的非現實性與神聖性。後來又從廟門延伸到各式各樣的門，廟門隔離俗聖，隔離短暫與永恆，至於各式各樣的門，則是分隔內外，進出之間可以發現立場的同異，並且發現相對，從而超越虛實，領悟生命的核心真實。1966 年的〈門之連作 #66〉，已經將門的圖像隱藏在各種不同視點與方位之中，融合了視覺性與精神性。

（三）「器物圖紋系列」：從留法到旅美，他逐漸從油畫與金屬蝕刻版畫延伸到絲網版，不但發展出版畫技法的新方向，也使畫面產生豐富的視覺層次與空間效果，而作品的符號題材也從廟門延伸到建築構件與祭祀器物的圖案。原本只是文化尋源，卻因此發現自我，在古文明中發現自我，也在古文明中看見亙古而發現個人的渺小，心生謙卑，1966 年的〈敬虔〉喚醒我們早已麻木的歷史感知。

（四）「日常器物系列」：1977 年當他回到日本筑波大學任教，日常生活影響創作，而器物符號成為抒情元素。平淡簡單，卻又蘊含物我之間的深情。這時的廖修平進入心靈更深的地方，看見親人，看見每一個平凡人，也看見每一個平凡人周遭的平凡景物，以及平凡自我。作品構圖雖是簡單符號，卻寓意深遠，例如 1982 年的〈歲暮憶往〉，含藏無盡的情思。

（五）「生活抒情系列」：1980 年代他透過絲網版的視覺效果捕捉時間，從而將春夏秋冬入畫，平添詩意。從此，季節變遷的生活題材也就成為他中年以後的心境寫照，清淨如水。而 1990 年以後的「園中雅聚」其實也是從中延伸出來的一個主題。1997 年的〈四季一二三四〉，結合了日常體驗、四季感觸與田園心境，既是畫，也是詩。

（六）「默象系列」：1999 年臺灣發生 921 地震，生活抒情變調。沉默寡言的廖修平，想以藝術撫慰大地與手足一般的眾生。一方面感慨現代生活的空洞，另一方面反思人類遺忘勞動，他重拾手工的木刻工具，開始一槌一槌在木板上踽踽苦行。他以最原始的材料與敲鑿的工具作出繩索綑綁的圖像，象徵緊緊守護家園。他不但在作品圖像中呈現出社會關懷的敘事，也讓工具符號傳達藝術創作的實踐精神。2000 年的〈默象 5〉，在純黑色的構圖中，繩索緊緊綑綁著「富臨門」

↑ 廖修平　四季　1997　油彩、金箔畫布　152×203cm
↓→ 廖修平　四季人生　2012　壓克力、油彩、金箔、畫布　120×480cm

符號，既是哀痛也是決心，像是握緊拳頭鄭重宣示，這個島嶼必須團結一心重建受傷的家園，維護世代傳承的幸福。

（七）「夢境系列」：2002 年 4 月廖修平的妻子意外身亡，讓他的生命進入幽幽的暗夜與噩夢，直到 2004 年開始創作夢境系列以後，他才恢復平靜。事件發生以來，他一直強忍內心悲痛，幾乎無法找回昔日以幸福為題材的創作力量，不但現實生命發生困境，藝術生命也處於危機。但他兼具感性與理性的特質，讓他在藝術創作中找到昇華的出口。正如亞里斯多德的昇華理論，他勇敢地面對悲劇，克服對悲劇的恐懼，開始透過創作療癒自己，釋放悲傷成為能量，轉變為「夢境系列」；在這一系列作品中，他已經將自己喪失至親的悲情轉化為人溺己溺的悲憫。2015 年的〈祈（四）〉，雖是悲情，卻已經是神聖祈福。轉化自己的悲傷，撫慰他人的悲傷，關懷更多的悲傷心靈。

在熟悉他過去作品的幸福美感之後，我們確實不容易適應悲情題材，但畢竟這是發生在他身上的真實事件，我們必須看著他悲傷，看著他從悲傷中昇華，看著他發展出另一種藝術生命。在每一次展覽中，我們都可以發現，他那分中庸沉穩與海納百川的生命特質，總是試圖回到樸素的源頭，找到超越生滅的永恆幸福。

▎結語：從樸素到高貴

珍惜幸福與創造幸福一直是廖修平藝術生命的基調。在以「福彩‧版華」為主題的 80 大展中，他再次完整呈現這個基調。

廖修平不只是臺灣現代版畫之父，而且從他數量可觀的藝術作品中，我們發現，他的每一類藝術作品，無論是油畫、版畫與立體造型作品，都有極具高度的專業成就。更重要的是，這些作品讓我們看見的不只是一個藝術家創作成就的高貴與華麗，更是一個藝術家創作心靈的樸素與平淡。

從廖修平的藝術人生中，我們看見，他一直沉默而溫暖地關注著他生活周遭的土地，從庶民日常生活中找到藝術元素，經由專業而嚴謹的藝術媒材與技法，創造出一件件充滿視覺美感與文化價值的藝術作品。他讓平淡變得華麗，讓樸素變得高貴。

自然主義的美學心靈
黃光男藝術人生的美學向度[1]

　　如果我們認識黃光男，只知道他曾經多次擔任公共行政職務，那麼我們可能只是看到他的輝煌事功；如果我們認識黃光男，只知道他健筆如飛，著述等身，那麼我們可能也只是看到他的淵博學識；如果我們認識黃光男，只知道他擅長水墨書畫，獨樹一幟，那麼我們也可能只是看到他的才華洋溢。但是，如果我們認識黃光男，能夠知道他具備深厚的人文精神與美學心靈，那麼我們便真正看到他生命深處的核心價值。

　　也就是說，黃光男的藝術人生呈現出四個同時平行發展的向度或層次，我們可以由外往內逐一發現，但是就力量的展現而言，卻是由內往外一層一層之間互為表裡呈現出來。美學力量，散發出來成為他的藝術才華；藝術才華，擴充出去成為他的著述文采；而進一步，著述文采延伸發展成為文化行政的實踐力量。

▌自然主義的美學心靈

　　就如同臺灣農村的美麗稻穗一般，黃光男是一位從這塊肥沃卻也多難的土地上長大茁壯的美學家。

　　或許絕大多數人首先認識的黃光男是一個已有豐功偉業的碩學鴻儒，但是，如果我們願意回頭尋找，不難發現他也曾經有過一個卑微孤單的童年，陪伴著他度過這段歲月的是遠山近水與鳥叫蛙鳴。純真善良，不見得快樂，卻是多情善感，

1　黃光男（1944- ）。這篇文章撰寫於 2017 年 8 月。

而他的美學心靈便是從這個時期就已得到大地的滋養。

　　1944 年，黃光男出生在過去的高雄縣鄰近大貝湖一個清苦的農家。在臺灣社會普遍貧苦的那個年代，對於幼時的黃光男而言，這既是物質貧乏的歲月，卻也是精神富足的歲月。雖然他不常多談當年的辛酸，但從他長年放在皮夾裡面那張泛黃的父親照片，我們既可以得知他對於窮苦雙親的孺慕與懷念，也可以得知他對於那個時期從土地得到的一切滋養充滿美麗的記憶與感恩。

　　因此，早在他開始表現出藝術才華以前，他的美學生命就已悄悄開始。做為農家子弟，他對於自然景物有著敏銳的感受與觀察。這一切，早已在他的心田埋下隨時準備冒芽的美感種子。

　　關於自己美學心靈的成長，他清楚緣由。所以，2014 年當他在臺北國父紀念館舉辦個展時，在展覽文字中他便曾經說到：

> 繪畫創作是心緒反應的必然，也是美學工程的開端。
> 自小喜歡觀賞晨曦明亮、夕陽返照的景觀；也會對自然生物動態發生興趣。尤其對生活周遭的花木蟲草更是興趣盎然。應該是父母也喜歡這些自然物象所佈滿的情境，並從中啟發生命存在情感。我常對父親在田畦種植的稻禾花草發呆，因為父親會在盼望青草疊疊之前，能風中捕蝶，花蕊存香能給人一種欣欣向榮的喜悅。[2]

　　這段自述可以說明，他的美學心靈立足於自然主義的世界觀。在面對大地景物時，他還給自然屬於它自己的原貌，然後透過移情作用，將他來自人類的感懷投射於自然之中，有時既像是中國的陶淵明，有時又像是西洋的盧梭。

　　這種移情的投射，並不停止於觀賞，他總是再次返回自己的心靈，經由雙手與筆墨呈現在紙張上，成為一幅幅感人的畫作。誠如他自己所說：

2　　黃光男，《世紀水墨：黃光男畫集》自序，臺北：國立國父紀念館，2014 年，頁 6。

黃光男　繁花似錦　2013　彩墨、紙本　97×180cm

黃光男　蓮花飄香　2013　彩墨、紙本　97×180cm

看到青山隱隱，山序層疊石，我總會佇足片刻，眼觀四象，耳聽八方的風雲變化，或是空山煙雨的洗滌；同時在植花蒔草時，對於翔飛鳥雀、翩翩入情的蜻蜓有過深切的交集等，可以做為心靈反應的物象，包括四季風雲變化，歲月的更替，以及社會環境遞進。若以此現象就是我生命悸動的過程，我的繪畫藝術當然必受相當深刻的影響。[3]

顯然的，這時來自於自然景物的審美感動，都已轉化為關於空間與時間的造型，孕育著他的藝術才華。

▋ 人文主義的藝術探索

黃光男的學習歷程培養出他豐富厚實的人文素養與藝術才華：1963 年畢業於屏東師範，1969 年畢業於國立藝專，1981 年畢業於國立高雄師範大學國文系，1985 年獲得國立臺灣師範大學美術碩士，1990 年獲得國立高雄師範大學國文博士。

這個學習歷程，使他對於中國文史哲的知識與思想具備專業紮實的涵養，並且精通水墨書畫創作與中國藝術史，特別是對於宋代山水畫有著精闢的見解。雖然黃光男的學術著述中不少是以美學為主題，但事實上，最能將他的美學見解表現出來的，卻是他的水墨繪畫與藝術史研究著作。

水墨書畫師承傅狷夫、黃君璧與林玉山，但黃光男繪畫卻又能夠跳脫師門框架。正如師友之間常常引用的一首詩：「畫境何所在，不宜問傅翁。筆墨交織處，只有黑白紅。（〈風日清酣〉冬之四題詩）」，已經說明他的傳承與創新。這種創新，藝術史家林柏亭特別指出技法與構圖的特色：「其詩意欲表達黑白紅系列之作已經跳脫師承傅狷夫老師的傳統，不拘限中鋒用筆，放手大筆刷墨，藉彩墨

3　黃光男，同前註。

交織成抽象性之構成。」⁽⁴⁾關於這項創新，藝術學家黃冬富則是看見一份現代水墨的精神：「在臺灣的現代畫界當中黃光男似乎顯得格外的另類，其畫面的造型、肌理、極簡的形式、平面空間結構、以色代墨以至於對於社會現象思考的內涵等，都是現代水墨畫的特質。」⁽⁵⁾也正因此，黃冬富曾以「文人畫的筆墨，現代畫的思維」來形容他的水墨創作。

換言之，黃光男的藝術才華立足於自然主義的美學心靈，並承接著文人畫的傳統，但是在20世紀的歷史與社會條件中，由於他具備敏銳的感受力與活潑的行動力，他積極面對時代的生命情境，並從中為這個人文傳統找出現代的出路。

黃光男的藝術創作的美學特色與貢獻，用他的話來說，就在於他強調文人畫的「形質關係」，也就是說他以現代生命情境做為內容，讓水墨免於徒具形式。也因此，他曾經投注很多心力專研山水畫的「形質論」⁽⁶⁾。而在他自己的時代，面對這個課題，透過對於傳統與現代的關係的思辨，黃光男曾經明白主張：

對於沉溺於傳統的創作觀照亦需重新檢證其時代意義及創作價值的取向，傳統的美學觀或創作觀均是做為創作者修養自身的資源，卻非做為食古不化的依據。畢竟時間已經前進到太空的時代，所有傳統中未提及的觀念與思想都出現在這個年代裡，即便能夠尋獲一種超越時空限制的思想，或是從傳統中篩釋出來的傳統美學觀照，亦應賦予他們具有時代性的意義⁽⁷⁾。

美學力量激發出藝術才華，而藝術才華激發出著述文采，進而著述文采又激

4　林柏亭，〈傳統新潮無礙創作〉，《世紀水墨：黃光男畫集》，臺北：國立國父紀念館，2014年，頁10。

5　黃冬富，〈雄視寰宇在維新：觀黃光男現代水墨畫近作所感〉，《世紀水墨：黃光男畫集》，臺北：國立國父紀念館，2014年，頁14。

6　早在1992年黃光男就已經在《藝海微瀾》一書中，以相當厚實的篇幅與深度探討中國山水畫的形質。黃光男，《藝海微瀾》，臺北：允晨文化，1992年。

7　黃光男，〈水墨創作美學觀初探〉，《臺灣水墨創作與環境因素之研究》，臺北：國立歷史博物館，1999年，頁203。

黃光男　豐年長春　2013　彩墨、紙本　70×136cm

發出社會實踐。正是基於對所處時代的使命感，黃光男勤於奮筆疾書，勇於行道
江湖。每在雞鳴時分以前，他就已端坐書桌，實踐立德立功立言的職志。

▌儒道兼修的社會實踐

　　黃光男著述甚豐，難以小文道盡，而為了闡述他的美學向度，我們或許可以
羅列他所寫冠以美學一詞的各書，大約如下：

　　1985 年，《美感與認知 1：美術論文集》，其中收錄了〈美感源於認知：談
中國繪畫之趨向〉、〈桑塔耶那《美感》之研究〉與〈美學與美術教育思想關係
之研究〉諸篇。1992 年，《美的溫度》。1993 年，《宋代繪畫美學析論》。2000
年，《實證美學》。2008 年，《流動的美感》。2013 年，《美感探索》。

　　而這些著作中，有的是學術論著，往往是美學學說的研究成果，而不是表述

黃光男
豐年長春
2013
彩墨、紙本
70×136cm

黃光男
多子多福
2013
彩墨、紙本
70×70cm

他自己的美學主張，有的是散文，卻往往能夠抒發他自己的想法。博物館學家漢寶德在為黃光男的《美感探索》寫序時曾經做過一個區別，似乎可以說明這一特色。漢寶德說：「具體的說，我說的美感是立基於科學的，是美感的核心。我立意要找到美的共識，然後加以推廣。他所談的美感是藝術的，是美的人生的全面，他的目的是要感動廣大的讀者。[8]」這個區分可以說明，黃光男並不是科學的美學家，而是比較符合哲學家海德格（Martin Heidegger）所說的追求詩學真理的那一種詩學的美學家。

黃光男的美學心靈基本上比較接近道家的自然主義，因此在水墨書畫方面總是流露出陶淵明的性情，但是這份美學心靈一旦延伸到著述與公共事務的參與，他又成為文以載道的儒家，有時甚至有一點墨家的精神，使他願意奔走四方，不辭勞苦。

但由於骨子裡是自然主義的美學心靈，所以無論是儒道墨，他都還是在傳播一種人與自然的和諧關係。所以，我們不難了解他會獨鍾宋代山水畫。或許我們可以引述他在討論宋代山水畫的一段文字，來說明他的詩學的美學：

冥想造化是宋畫的精神所在，畫家們透過心物合一的傳達，以精神化為畫作，可從宋代山水畫中，大致都是崇山峻嶺氣勢雄偉，景物依山傍水，是蒼茫自成，也是人格轉化，只看到山川形相、氣氛逼人、人物已是「身即山川」合為一體，故宋畫也少見人物畫在山水畫中大幅出現，只可見一些點景人物穿插其間，乃是人格心性寄託在景物上，對於是否能表現自我，並不多慮，是一種「神」過於「跡」的理念。[9]

或許就是由於「身即山川而取之」，所以黃光男繪畫常見山川而不常見人，他總是將自我融入而藏身於景物之中，景物就是自我，也因此，基於這種美學觀

8　漢寶德，〈全面而深刻的美學探索〉，黃光男著《美感探索》序，臺北：聯經，2013 年，頁 2。

9　黃光男，〈身即山川而取之：中國山水畫形質之體察〉，《藝海微瀾》，臺北：允晨文化，1992 年，頁 66。

點，當他投身公共事務的社會實踐，往往也將自己融入社會場域中，積極為社會追求更好的生活品質與生命境界。

▌利他主義的文化理想

總的來說，黃光男藝術人生每一層次的文化活動，都是出自他的美學心靈，以及從這份美學心靈延伸出來的使命感。

美學心靈讓他走向繪畫，每一件畫作都是審美感動的抒發，來自他對於周遭世界的感知與體悟。因此，成就了他的藝術才華。

美學心靈激發出來的藝術才華讓他走向藝術知識與思想的探索，而探索一旦得到成果就會想要表達，而表達是為了分享。能夠用言語去表達，他就努力說話，所以就去教書。能夠用文字去表達，他就努力寫書，所以就要成為著述家。因此，美學心靈與藝術才華成就了他的著述文采。

美學心靈激發出來的藝術才華與著述文采，讓他想要透過更多的社會場域去實踐美學與藝術的分享。因此，第一，他去擔任美術館館長，致力於藝術知識的詮釋與溝通；我們清楚知道，臺北市立美術館與國立歷史博物館都是從他擔任館長期間開始重視研究部門的工作。因此，第二，他去擔任藝術大學校長，致力於強化藝術教育對於國家文化人才培育的重要性；我們也清楚知道，國立臺灣藝術大學是在他擔任校長期間強化藝術理論教學以及文化政策的研究性參與。因此，第三，他去擔任行政院政務委員，致力於將文化價值延伸出經濟價值；我們應該也要知道，就是在他擔任政務委員期間，文化價值能夠正確地與經濟價值結合，而不僅僅是讓經濟價值領導文化價值。

基於上述的說明，我們便能了解，黃光男的美學心靈固然是一股內在力量，但並非只是個人才情，而是已經經由他各個層次的生命活動，表現在不同的社會場域中。因此，當我們在闡述他的美學心靈時，才會說這是他的藝術人生的美學向度。

黃光男的美學心靈既是感性的感動，也是知性的詮釋，進而也是社會的實踐。

從已知到未知的風景探險
楊識宏的繪畫世界 [1]

　　那是一顆渴望呼吸的種子，帶著它的激情與節制，將自己拋向寬闊的天空中。但它並沒有循著拋物線落下，因為它是一顆自己開拓行走路徑的種子，方位因為它而形成，速度也因為它而產生。

▌找尋方向的內在驅力

　　在密室中，一顆種子是不是只能將自己的現在當做時間的整體？

　　70 年代的臺灣就像是一個密室，它背負著 60 年代的恐懼，又在 70 年代初期的創傷中盲目詮釋每一種方向感，而後這些詮釋也就變成了方向本身。每一個詮釋，既是一種方向的指令，而詮釋的聚集也就成為一種的困惑。當時，我們曾經以為這個充滿困惑的此時此地就是全部的時間與空間。

　　但是，密室的內在有著一種緊張，緊張造成了裂縫。這時，渴望呼吸的種子在它自己的內層發生了運動的驅力。

　　做為一個在 70 年代完成學習生涯並且開始嶄露頭角的臺灣畫家，楊識宏的創作動機在 70 年代後期出現了內在運動的驅力。這股驅力，使他沒有受限於既存的時間與空間，也並不是說他認為在這之外已經存在著一個外在的時空，而是說他隱約感受得到另外有一個時間與空間等待著他去摸索。所以，他在 1927 年離開臺灣，放下了眼前的光與熱，前往美國，朝向了遙遠的未知。

1　　楊識宏（1947- ）。這篇文章撰寫於 2001 年，修訂於 2017 年。

楊識宏　內在自然之二　2001　壓克力、畫布　145.5×112cm

除了摸索，他能完成一個「未知」嗎？我們能說一個勇於往前探險的藝術家能夠完成一項沒有盡頭的旅程嗎？我們明確知道的是，他已經往前渡過了許多的探險，而且他還繼續在行進。

從他 80 年代初期的作品中，我們看到了東方文化符號在他的畫面上記錄了異鄉人的眷念與感傷，也看到了「未知」正在他的畫面中開展出探險家的謹慎與客觀。繪畫結構中，顯性元素與隱性元素所形成的互動氣氛，充分表現了他這時造型思維的方位。譬如，在〈有門的風景〉（1981）與〈有羊頭的山水風景〉（1981）中，他讓意識之中各個層次的圖形元素都能充分得到表達。

這時，已知的符號風景正在融進「未知」之中，而情感也逐漸從對於物象的佔有轉變為對於心象的凝視。

▎造型運動的時間詩學

在未知之中，一顆種子是不是只能苦苦守候已被時間支配的風景？

來到當代抽象表現主義發源地的紐約，楊識宏一方面似乎來到自己造型生命的故鄉，內在情感的元素從記憶中甦醒，另一方面從新世界的視野中所感受到的存在的不安，也直逼他的心象世界，而流蕩在視覺經驗中的現實事件，也不斷地衝擊著他，形成了一種受到外在因素影響的傷逝性的時間意識。這種時間意識表現在焦慮情緒中，而戰爭與死亡也就成為焦慮情緒的造型元素，我們從他 80 年代中期的作品中可以聞到這種況味。譬如，〈文明的衰頹〉（1984）、〈透明的風景〉（1985）與〈風景之外〉（1986）這些作品中，流露出動盪的人間秩序中生命孤獨懸掛的絕望心情，以及一絲絲想要超越這種心情的掙扎意圖。

然而，楊識宏畢竟不是一個失敗主義者。雖然他有著從生命深處看到脆弱與無奈的內省能力，但是他卻深深知道，物象生命的殘敗，甚至心象生命的單薄，都可以因為造型生命中色彩與光線的自發性而獲得再生的能量。

在 80 年代末期與 90 年代初期他稱之為「植物的美學」的系列作品中，楊識宏回到了宇宙的和諧結構中，他以抒情的視覺思維與圖像思維，表現出一種理性內化之後的浪漫氣氛。這時畫面上的物象已經不僅僅是物象，而是外在事件時間

已經過濾之後的詩性元素，其中沒有流逝的時間，或者這種時間已經被楊識宏以純粹繪畫性的空間結構改造了；我們所看到的是，隨著筆觸的方向而揮灑出來的時間，那是一種造型運動感之下的時間。

誠如他自己所說：「我常感覺植物花木的生長與枯萎之生命情境，猶如一首優美的音樂，就像阿比諾尼，最令人柔腸寸斷的『慢板』，那種淒美的哀怨；那種短暫的永恆，常讓我低迴不已。」[2]也就是說，「哀怨」這時已經不再是一種現實的哀怨，而是一種節拍；而且，「永恆」即使是短暫，仍舊是一種的永恆，至少是一種不必在現實世界之中找尋時間長度的永恆。

一旦造型的永恆擺脫了時間的支配，那麼，「未知」也就不是「尚未知道」，因為它並不受限於過去、現在與未來的時間符號。

▋ 每一幅畫作都是朝向未知的啟程

在自我拋擲的路徑中，一顆種子是不是必須負荷已知風景的空間記憶？

楊識宏是一位信任自己造型思維的自然演變的藝術家。固然他也經歷了艱辛的理念探索，但是從他畫面中日益成熟的顏色技法，我們可以確知，他的手臂對於色彩顏料的親密程度，已經不是畫家肢體與材料的關係，而是構圖思維之中不可分割的整體了。

只要看過 16 世紀義大利畫家丁多列托（J. Tintoretto）原作的人都會記得，他在處埋一個顏色與其他顏色之間的關係時總是能夠恰到好處，卻又能夠維持他豪放不羈的筆觸。這既說明了一個畫家對事物的比例結構與光影關係的精確判斷之外，也說明了他自己與畫布之間已經形成了一種關於空間的親密默契。但是，當我們說到空間默契時，這並不意味著畫家必須從繪畫的主題事物的空間結構著手，而是說他已經能夠擺脫物象生命的已知風景，不必再以測量的尺度去規定空

2　楊識宏，〈植物的美學〉，《楊識宏畫集》，臺北：臺北時代畫廊，1992 年，頁 3。

間，他已經將自己融進畫面的情感流動之中。這種默契，不但存在於古典繪畫中，也出現在現代繪畫中。

在 90 年代中期以來題為「內在自然」的一系列作品中，楊識宏已經達到了這種空間默契。事實上，其中有著視覺性的經驗訊息，卻又虛位化了視覺性的元素。不同顏色及其不同明暗關係所交織而成的內外間隔，或虛或實，引人遐思；與其水中撈月，令人感嘆，不如物我兩忘。

楊識宏確實運用了一些象徵主義的形象思維，但或許它們被用來表達內在情感重於用來暗示外在景物。既然名之為「內在自然」，這種自然就不是已知風景，也不是已知風景的內在再現，而是內在的自發風景；它也不是已知風景的記憶，而是記憶尚未發生的地方；那裡沒有名稱，或許等待著命名，但我們現有的經驗也沒有它的位置。

或許他也曾經受到抽象表現主義的影響，但是他的情調卻又不是只為了表達身體的力學活動原理，而是傳達出他對生命歸宿的嚴肅渴望。也因此，「未知」就變成了一種對於藝術創作與生命覺悟的呼喚。

只有在畫家每一次的自剖與凝視中，它才會浮現為色彩，以及色彩與色彩之間的關係。那是一個永不枯萎的風景，在未知的生命深處。

▌繼續一個沒有終點的旅程

畫家不是一個了無牽掛的浮雲，但是他如果牽掛著已知風景的重量，它的行進路徑只能依附於地心引力的原理，隨著拋物線又掉落在已知風景的疆界之中。

然而畫家卻可以是一顆現實世界找不到名稱的種子，在朝向未知風景的探險旅程中，它以自己的空間默契，創造了自己的方位與速度。

在楊識宏的繪畫世界中，我們也看見了一顆種子的詩學運動。

↗楊識宏　成長空間　1996　壓克力、畫布　170×221cm
→楊識宏　斑駁的記憶　2004-2005　壓克力、畫布　112×162cm

生命榮枯的時間詩學
楊識宏藝術創作的基本關懷 (1)

▌藝術風格的轉變過程充滿思想的自覺

　　楊識宏從跨出第一個腳步就已經決定以藝術家的姿態進入世界。對於這個世界的物換星移，他有著敏銳而多情的感受，卻也有著冷靜而細膩的思緒，他充分發揮了藝術家對於世界的詮釋力量。

　　也因此，楊識宏為他自己構築了一個極為遼闊的藝術世界。如果我們試圖為他的藝術世界找尋一個藝術史的脈絡，我們便會發現，他的藝術世界已經不再限定於特定區域的藝術史，相反的，我們卻會發現，他的藝術世界正在豐富著藝術史。可以這麼說，楊識宏很少被世界決定，往往是他在決定世界，至少決定他自己所要的世界。

　　楊識宏在 1947 年出生於臺灣中壢，但這個時間與地點只決定了他生命一開始的存在處境，但並沒有決定他面對這個存在處境所要採取的態度與觀點。1965年，在一個仍為升學主義所支配的求學階段，從建國中學畢業的楊識宏，決定就讀國立藝專美術科；1979 年，在臺灣的文化環境正要趨向自由開放的時期，當時已經在現代藝術備受矚目的楊識宏，決定移居美國，一切重新開始；1990 年代以來，正當臺灣的當代藝術標榜新媒材甚至反媒材的時期，在 70 年代後期就已曾經深入探討機械複製美學的楊識宏，決定繼續平面媒材的創作，讓我們看到繪畫

1　這篇文章撰寫於 2009 年，修訂於 2017 年。

2　2002 年 7 月出版的《大趨勢》雜誌製作了一個「楊識宏專輯」，這段文字出自楊識宏本人為專輯所寫的刊頭文字，參閱《大趨勢》，2002 年 7 月 1 日出刊，臺北，頁 36。

以及畫布這個傳統媒材所具備的豐富創造性。

　　楊識宏對於存在處境的反省與超越，更是表現在他的藝術創作與藝術思想之中。

　　早在 70 年代，楊識宏就已一方面從事繪畫創作，另一方面也以他優美的文筆從事藝術思潮的傳播與反省。移居美國之後，在 80 年代初期，他在臺灣報章所發表的藝術文字，曾經是那一時期藝術學子獲取新知的管道；1987 年，這些文字結集而成的《現代藝術新潮》一書，也迅速售罄絕版。在藝術創作方面，移居美國初期楊識宏當然也吃了不少苦頭，但很快的在 1982 年以後有了轉機，他陸續獲邀參展，作品收藏遽增，畫廊簽約為專屬畫家。從此，在穩定的工作條件中，他的藝術創作日益得心應手，也開始建立他的國際聲譽。

　　2002 年，楊識宏曾經將自己的藝術生涯分為五個階段：

> 這五個創作的轉變歷程如下：
> 1970-1975 年：具象與抽象的辯證／偏向新具象表現與抽象，人文主義
> 1976-1981 年：複製時代的美學／普普藝術傾向，都市文明
> 1982-1989 年：新表現主義／浪漫主義與象徵主義的後現代表現
> 1990-1998 年：植物的美學／自然的隱喻，生命情境的象徵與抒情
> 1998-2002 年：有機的抽象表現／新繪畫性的抽象，內在世界的精神性探討[2]

　　在這一個關於自己創作歷程的陳述中，楊識宏非常清楚他每一個階段的藝術風格與創作理念，另一方面，他總是能夠抱持極為冷靜的思想態度，去審視自己風格與理念演變的軌跡。更重要的是，楊識宏雖然是一個具有很敏銳時代感的藝術家，但他並不迎合時代語彙，而是依照他自己的思想來決定創作的演變。

▎生命意義的探討一直是藝術創作的主要關懷

　　由於他對藝術思潮有著深入的認識與反省，所以楊識宏清楚知道，一個藝術家深入研究藝術思潮，並不是為了要依照藝術思潮去創作，而是為了釐清藝術思潮，使自己免於迷失在這些思潮的語彙體系之中，進而得以找到屬於自己的思想

與語彙。

因此，在過去四十年的創作生涯中，楊識宏固然也經歷了他自己所說的這五個階段，但是他從來不曾脫離一個核心的思想課題，那就是生命意義的探索。從70年代以來，楊識宏的藝術創作就已扣緊這個課題，誠如奚淞在1971年所說：「每一幅畫都有各自完整的型式，但故事永遠沒有說完。這是楊熾宏最關心的人的命運問題。」[3]

在70年代初期楊識宏的作品中，生命意義的探討已經是創作的主題，而抽象表現主義只是他這個時期用來表達這個主題的造型思維。在1970年的〈人生〉與〈永恆的探索〉這些早期作品中，我們一方面看到雅斯培‧瓊斯（Jasper Johns）的構圖影響，另一方面也看到楊識宏自己對生命意義的思想線索。或許這也就是楊識宏自己所說，那是一種在具象與抽象之間辯證，朝向新表現主義的人文主義。

在1975年之後，楊識宏的創作中出現了一個非常特別的階段，用他的話來說，那是一種複製時代的美學，有著普普藝術的傾向，探索都市文明。1979年他曾在臺北阿波羅畫廊舉辦一個題為「複製時代的美學」的個展；在〈複製的美學和我的創作〉這篇自述文字中，他曾解釋當時從事此一風格創作的立場與心情：「我喜歡以都市文化做為我的創作內容，而採取的姿態則是淡然的、靜觀的。我不熱情地對都市生活加以褒揚、貶抑或是歌頌與嘲諷。我把它看作是一種『現象』，我像是一面冰冷的鏡子只反映出那個現象。」[4]即使抱持不予置評的態度，我們仍可看出，這時期楊識宏是從都市文明的脈絡中去反省生命的意義。尤其，透過這個時期的作品，我們既可以更貼近瞭解楊識宏當時對於「現代性」（Modernity）的敏銳感受，也可以更深入瞭解他決定走向浪漫主義與象徵主義之

3 　奚淞，〈楊熾宏首次油畫個展〉，原載於1971年2月《美術雜誌》第五期，收錄於《大趨勢》，同前註，頁37。此文仍稱「楊熾宏」，因為當時尚未改名為「楊識宏」。

4 　楊識宏，〈複製的美學和我的創作〉，原是為1979年個展所寫的自述，收錄於《大趨勢》，同前註，頁38。

楊識宏　春之歌　2007　壓克力、畫布　170.2×221cm

楊識宏　另一個詩意的漂泊　2008　壓克力、畫布　173×221cm

前，對於人類的生命意義正在物質與精神之間徘徊，曾經有過一次冷靜的檢視。

以「複製時代的美學」做為離臺赴美之前的告別個展，1982 年之後的楊識宏進入他自己所說的第三個階段，他稱之為新表現主義，或者是一種結合浪漫主義與象徵主義的後現代表現。對於這個時期，陳長華曾經如此描寫：「他的畫無聲的展現人類生死和都市人的苦悶，糾纏的現代生活理念，經由攝影、印刷和一些敏感的媒介組合。顏料在他情感裡溶化，形體超越現實。」[5] 這句「顏料在他情感裡溶化」，令人動容，充分說明了這一時期楊識宏藝術創作的搏命心境。

從這一時期楊識宏的作品構圖中，我們發現，楊識宏的內在情感元素邊然甦醒，存在的不安直逼內心，而流蕩在視覺經驗中的現實事件，也不斷地衝擊著他，形成了一種傷逝的焦慮情緒，也因此，〈文明的衰頹〉（1984）、〈透明的風景〉（1985）與〈風景之外〉（1986）這些作品中，流露出他對於人類生命的不安與悲憫。而也就是經由這些情感元素，楊識宏的繪畫飽滿地傳達出一種詩學的美學特質，這個特質揉合了西方抽象繪畫的抒情性與東方風景繪畫的境界性。

▌ 以植物枝葉的榮枯做為生命象徵的美學

依照楊識宏自己的說法，他是在 1990 年畫風再次發生轉變，進入「植物的美學」的時期。

觀諸這一時期的作品，它們一方面確實是植物的美學，但正由於這個美學深具詩學特質，所以它們另一方面卻也是一種以植物做為生命象徵去發展出來的美學。我們可以這麼說，透過植物枝葉的榮枯，楊識宏真正關切的還是生命的每一個短暫的片刻。如以一片落葉的榮枯來看，人類生命並不算短，但如以一棵參天古樹來看，人類生命苦短。他之所以取景於植物，便是要以植物從燦爛盛開到枯萎凋謝，去表達他對生命的領悟。

5　　陳長華，〈楊識宏的畫室〉，原刊載於《聯合報》1981 年 7 月 19 日，收錄於《大趨勢》，同前註，頁 42。

在「植物的美學」提出之後，或許就由於楊識宏已到不惑之年，他的繪畫思維已經收放自如，已經不需刻意在材料與技法上去經營畫面。轉眼之間，他能夠近看也能遠觀一草一木的細微末節，並從一個片段看到整個壯闊的宇宙。這時的楊識宏，一則正為生命的綻放而喜悅，因而有〈種籽〉（1990）、〈生命的吸引力〉（1991-92）與〈突破〉（1992-93），二則也已經開始面對生命綻放之後的殘景而感傷，因而有〈秋〉（1991-92）、〈乾葉之歌〉（1994）與〈安魂曲〉（1995）。

楊識宏是一個在感性深處蘊含堅韌理性力量的藝術家，所以喜悅與感傷都只是一個樂曲抑揚頓挫的音符，在他所要完成的生命樂章之中，物換星移存在著它自己的規律，超越喜悅與感傷，因而有〈再生〉（1998）、〈上揚的地平線〉（1999）與〈混沌〉（2001）。

從 1998 年以後，他開始從事內在世界的精神性探討。這一階段的探討，在2004 年於臺北歷史博物館舉行的「象由心生：楊識宏作品展」達到最高峰。這個展覽既是一個回顧展，也是他從事內在世界的精神性探討的一個創作紀錄。這個時期的作品中，植物的物象已經轉化為心象，畫面中的線條、筆觸與色塊充滿運動性、韻律性與精神性。例如，〈春之心〉（2002）、〈旋律〉（2003）與〈輪迴〉（2004），都展現出昂然上揚的精神力量。

整體觀之，我們可以發現，其實從 1990 年至今的二十年間，楊識宏都是在以「植物美學」為題材的思想架構之中，進行探索生命意義的繪畫，不同的是這二十年間又有三個主要段落：第一個段落是 1990 年提出「植物美學」以後的時期，這時期的主題在於物象，以物象的變換象徵生命的過程；第二個段落則是 1998 年以後的時期，這時期的主題在於心象，物象已經轉變為為心象，所以才會說「象由心生」；至於第三個段落，則是 2005 年以後的時期，這個時期的主題則是意象，心象已經又轉變為意象。

中國魏晉時期的美學思想曾有所謂「得象忘言，得意忘象」之說[6]，而如

6　語出西元第 3 世紀中國哲學家王弼對於莊子思想的發揮。王弼《周易略例·明象》：「得意在忘象，得象在忘言。故立象以盡意，而象可忘也；重畫以盡情，而畫可忘也。」

果我們將之運用於研究楊識宏植物美學的三個段落，我們也可以從他的創作歷程中，看出一個從「物象」到「心象」，從「心象」到「意象」的發展脈絡。這並不是說楊識宏在一開始就決定要遵循這個脈絡去發展，而是說隨著年歲漸增，生命體會日漸深刻豁達，整個造型思維也就將這份體會表現了出來。

▌每一幅作品都是對短暫此刻的專注凝視

2009 年，楊識宏延續著內在精神性的探討，完成「雕刻時光」系列作品，便是目前他生命體會的展現，也正是他從「心象」到「意象」的思想結晶。

已過六十耳順，經歷世間滄桑，眼看一切人事景物一一逝去，楊識宏想要紀錄生命的每一個短暫片刻，所以創作了這一系列繪畫。延續著植物美學，從物象到心象，從心象到意象，他依照一年之間春夏秋冬四季十二個月分，完成了十二幅巨幅繪畫作品，並將這些作品結合其他近年的畫作舉行一個大型展覽，題之為「雕刻時光」。其實，在過去的植物系列作品中，楊識宏已經將時間課題置入其中，但此次作品不同的是，這十二幅作品構成了一個完整、連續而且周而復始的時間順序。他對於時間的問題，提出了既具有哲理又具有美學思維的描繪。

在「雕刻時光」這十二幅關於一年四季的繪畫中，從第一個層次來看，每一幅作品的畫面都涉及到自然世界的生命現象，透過物理變化的狀態呈現出時間，因而在畫面的表層浮現了一個時間的物象。但是，每一個畫面卻同時也瀰漫著一種因為生命現象的物理變化而起伏的心理變化，正以情感狀態呈現出時間，在畫布的內層置入了一個時間的心象。然而，再深入去看，每一個畫面也都暗含著一種不因物理因素與心理因素而改變的時間思維，以冷靜的凝視呈現出時間，在畫面的底層蘊藏了一個時間的意象。換句話說，植物的盛開與凋謝，可以是物象，可以是心象，也可以是意象。如果是物象，那只是外在景物的變換；如果是心象，那也只是內在心靈的起伏；但如果是意象，那已經超越了外在與內在，那是一種大徹大悟的專注凝視。每一幅作品都是對短暫此刻的專注凝視，楊識宏試圖透過繪畫留住每一個短暫此刻，即使不能奢求永恆，至少讓短暫得以長存。

在「雕刻時光」的創作自述中，我們可以讀到楊識宏的大徹大悟：「對於人

楊識宏　雕刻時光　2008　壓克力、畫布　153×197cm

楊識宏　記憶　2009　壓克力、畫布　112×145.5cm

生的經歷、體驗以及看法，也是與年紀成長有連動關係。年紀自然是與時間並進的，年紀是時間的刻痕，想掩飾抹滅也難。而不同的時間進程，人生階段；人所關注的事物、生活的需求，以致於態度和理想都不盡相同。少年愛綺麗，壯年愛豪放，中年愛簡練，老年愛淡遠。它彷如一種自然之規律，並無優劣或高下之別，只是境界的不同而已。每個人生階段的生命情境，有其各自的精華與高度，沒走到那一段，其實很難去領會或言傳[7]。」

楊識宏既是一個藝術家，也是一個思想家，而且也是一個詩人。也因此，面對時間這個課題，他能夠使用色彩與造型，把那些從他的視覺與心靈中流動經過的線索一一呈現在畫布中；同時，他也能夠透過構圖與運動，把他的思想轉化為一種非視覺性的精神深度；此外，透過意象與韻律，卻又能使他的精神深度不必經由邏輯說教而是經由詩學的感動表現出來。

透過「雕刻時光」這些作品，他再次發揮了藝術家對世界的詮釋力量。雖說只是一種淡遠的境界，一旦進入楊識宏的藝術世界，我們仍可以多情凝視，也可以肅穆靜觀。

7　楊識宏，《雕刻時光》，臺北：國立國父紀念館，2009 年，頁 14。

放逐與鄉愁
黃銘哲的藝術世界[1]

當一個藝術造型期待誕生，它必須付託一個能夠為它堅守承諾與信仰的藝術家。

而如果一個藝術家的生命已經被這個造型所付託，那麼他必須為它尋找誕生的地方。他不但必須離開所有已經封閉的地方，甚至因此必須從已經封閉的自我之中放逐，從而必須永遠承擔著一種雙重的鄉愁。這種鄉愁，既是對自己曾經經歷的每一個現實故事的眷戀，也是對每一個正在等待誕生的造型的承諾。

或許因此法國詩人波特萊爾（Charles Baudelaire）才會語帶憐惜地說：「人也許是不幸福的，但是深受繪畫欲念所撕裂的藝術家卻是幸福的！」[2]藝術家之所以幸福，那是因為造型種子必須經由他才能誕生，他或許是現實世界的一個背鄉的旅人，但是他卻能成為造型世界的一個家族成員。

只不過，我們必須承認，一個願意對造型堅守承諾與信仰的藝術家，在他進入造型家族之前，他除了必須經歷生命自我的放逐之外，他還可能面對另一種自我放逐的考驗：也就是造型自我的放逐。如果在他的藝術世界中，造型不願意以僵化的形式誕生，那麼每　個線條與色彩都是造型自我放逐的一項姿勢；它們願意創造型式，卻都不願意受制於形式。也因此，每一個線條與色彩，既是造型對自己的叛逆，也是造型對自己的忠實。

而我們在黃銘哲的藝術世界中所看到的，便是一個藝術家在遭受這兩種自我放逐的考驗時對造型的堅定承諾與信仰，他的作品見證了造型誕生過程中每一個叛逆與忠實的姿勢。

1　黃銘哲（1948- ）。這篇文章撰寫於 1999 年，修訂於 2017 年。

2　這篇文章寫作的年代已久，我也已經無法確知當時的出處。但我還是想要說明，波特萊爾這段話的意思應該不是說如果要成為幸福的藝術家就必須先經歷繪畫欲念撕裂，而是在安慰經歷這種撕裂的藝術家視之為幸福。

▌懷著抽象動機的造型種子

　　那些叛逆與忠實，不再意味著藝術家個人的滄桑，因為黃銘哲的創作歷程已經轉化為一個藝術造型的身世。

　　做為一個農家子弟，黃銘哲熱愛土地，他深知土地是勞動者實踐自我的地方。也因此，當他離開故鄉，選擇藝術做為一生志業時，他依然熱愛土地，只不過他必須把自己從流淌著現實故事的土地上放逐，從此把畫布當做實踐自我的另一種土地。從他 70 年代繪畫作品中那些嚴謹的古典寫實的形體及其線條與色彩處理，我們既可以看到黃銘哲基本技法的說服力，也可以看到一個勞動者對土地的深情與堅毅的耕耘精神。

　　雖然他向來沈默寡言，不擅於訴說自己的學習生涯，但實際上，他早期的作品完全可以說明，做為一個自我期許極高的藝術家，為了在畫布上經營出最精確的視覺造型，他曾經投注相當可觀的力氣。或許我們會認為，這些寫實的視覺造型不無受到當時臺灣美術氛圍的影響，但我們卻也從這些造型中看到一種隨時想要迸發出來的抽象動機。固然黃銘哲未必是基於這種抽象動機而在 1976 年前往英國與美國，但是不可否認的，在他這一時期的作品中就已存在著象徵性語彙對敘述性語彙的叛逆，而這趟遠行正好預示了他從寫實走向抽象的初兆。

　　如果說黃銘哲的創作歷程曾經是一首流浪者的史詩，這並不僅是因為他曾經浪跡天涯，也不僅是因為他行蹤飄忽，而是因為他作品中的造型不願意輕易停下腳步。也因此，1976 年的遠走異邦，除了也是他個人一段驛動的生命旅程之外，更是造型自我的一次放逐，他的造型開始在畫布上流浪。

　　流浪的痕跡，並不在於流浪者的故事悲喜，而在於具體圖像在抽象構圖上所營造的視覺情緒。赴英之後的作品，雖仍保留寫實的題材，但構圖已經更趨簡化，譬如：〈英格蘭的春天〉、〈第三個希望〉與〈金黃色的希望〉。1980 年返國以後的作品中，也延續著這種特色，直到 1985 年左右。這時，單一色調的背景色彩固然更能突顯具體主題圖像，但是卻也因此襯托出抽象構圖才是視覺整體性的軸承，在〈傳人〉、〈延續〉、〈自畫像〉與〈平面的婚姻〉這幾件作品中，都已呈現出這個抽象思維。尤其耐人尋味的是，在這幾件作品中，除了主題圖像之外，黃銘哲似乎刻意讓線條從抽象構圖中消失；表面上，這似乎只是線條的隱退，但我們或許可以猜

黃銘哲　傳人　1982　油彩、畫布　180×90cm　黃銘哲　臺北東區的一群女人　1991　油彩、畫布　180×136cm

測，那是因為這時支撐視覺整體性的抽象動機已經影響了黃銘哲的線條思維，所有的線條都已不再只是寫實形體的輪廓，而是造型自我放逐的每一個筆觸。

　　這時，線條與造型只能同時誕生。如果造型是自我放逐的造型，線條就會是自我放逐的線條；雖然為了誕生，它們必須停下腳步，但又為了不要淪為敘述性的線條與造型，它們必須繼續遠行。

▌遠行是因為它們知道方向

　　我們不想否認，或許曾有社會性的理由，也或許曾有情感性的理由，使得黃

銘哲 80 年代中期以後的作品明顯呈現抽象表現主義的風貌；我們也不想否認，或許曾有理念性的理由，使得他這一時期的作品容易讓我們聯想到克林姆、培根、杜庫寧。但是，我們卻更想指出，在經歷 80 年代臺灣社會集體性與個人性的滄桑之後，黃銘哲的作品已經確立了他成熟的象徵性語彙，也因此從 80 年代末期開始，他的創作幾乎已經達到信手捻來的境地。誠如王哲雄教授所說：「黃銘哲對題材的選擇是秉持著『入世觀』，也就是說他選擇題材不會遠求他方，而是就他身邊周圍所看到、聽到、感覺到的七情六慾、親情與愛情，但是他使用的手法往往是隱喻的、寓言式的或象徵的『出世觀』，說得明白點，黃銘哲的畫多半是以隱喻、象徵的方法在寫他的『自傳』。」[3]

也就是說，固然黃銘哲一如每一個人，都曾受困於情慾世界，但是作品中這些情慾象徵其實都只是一種隱喻語彙，就彷彿是一種詩語言，提供了一個可以自我超越的唯美視域。

或許黃銘哲是一位形象浪漫的藝術家，或許他是一位心境掙扎的藝術家，也或許他是一位信念堅定的藝術家，因此，我們會覺得這一切也就是他的線條的涵意，彷彿便是這些糾纏不清的心事在他的畫布上化為糾纏不清的線條似的。但是，說不定我們更可以這麼認為，這些線條是因著他的藝術造型而醒來的線條，它們一一化為他的動機，一一催促他的視覺，一一棲身他的畫面。也就是說，黃銘哲並不是一個任憑盲目衝動所支配的藝術家；他那些看來頗為近似自動化技法的線條，在它們停駐於畫面之前，事實上，都已經在他對視覺整體性所作的抽象思維中獲得極為準確的掌握。

也正因此，黃銘哲這種看似極為非理性的畫面，竟能讓我們的視覺發生一種處於感性與理性之間的感動張力。

黃銘哲大膽狂放的筆觸，其實是潔癖的，它們即使流浪，也有著流浪者的章法。正如黃銘哲的流浪旅程清楚刻劃著他深耕畫布的意志，他畫布上的每一個線條，雖

3 王哲雄，〈綺麗是孤寂的象徵：黃銘哲新作解析〉，《黃銘哲 1992》，臺中：臺灣省立美術館，1992 年，頁 2。

然漂泊，雖然孤獨，雖然彷彿是一種避走他方的叛逆，卻都清楚知道自己的方向。

▎燦爛繽紛是鄉愁的顏色

從黃銘哲的作品中，我們可以確信，雖然他經營畫面的才情已經純熟，但是他的語彙是充滿青春的，雖然帶著一點點的憂鬱。

由於他的線條呈現的是一種驛動不安的肌理，從而產生出一種多層次的空間感，所以他的色彩便被賦予了交織這些空間的有機功能，尤其鮮艷亮麗的色彩，使得原來帶著憂鬱的線條與形體表情，增加了熱情而穩重的青春想像。

黃銘哲的調色盤在他畫室的地板上，無盡蔓延，朝向每一個角落。不，或許更應該說，它們已經蔓延到他的畫布上，如今每一個畫布幾乎都已成為他的調色盤。它們不是被用來潤飾畫面結構的顏料，而是每一個使畫面結構可以張揚鼓動的色彩主體性。這種色彩主體性，不是來自記憶，也不是來自幻覺，而是來自造型種子期待誕生的雙重鄉愁，它們是眷戀與承諾的色彩。一方面，它們既是畫家現實故事的顏色，另一方面它們又是造型自己所嚮往的顏色。

90 年代以來的黃銘哲，在他的色彩思維中落實了他的雙重鄉愁。它們不再撕裂他的繪畫視域，而是以對比或互補的視覺溫度增加了視域的神祕性與浪漫性。在〈國王的夢〉中，流動的黃色鼓舞了圖像的飛行姿勢；在〈思考中的國王〉裡，詩情取代了焦慮；在〈帶劍在東區〉中，雲遊豐富了自嘲；在〈都市裡的這群人和那群人〉之中，亮麗的色澤使得緩緩上升的曲線遺忘了對於現實的感嘆。

這些燦爛繽紛，每一個都是鄉愁的顏色。它們既是現實，卻又是現實的象徵。每一個顏色，都為多層次的空間寫下了豐富的故事。

▎飛行是為了以更動人的姿勢降落

如果說是造型種子期待誕生催促著黃銘哲的藝術行腳，那麼我們並不會感到驚訝，他從 1995 年以後如此熱中於一系列的立體造型的創作。

固然我們不敢說在黃銘哲的創作生涯中一開始就已潛藏著這些立體造型的雛

↑ 黃銘哲　慾望在飛行
　2000　彩色烤漆、金屬
　360×300×55cm
　高鐵板橋站公共藝術

→ 黃銘哲　千錘百鍊　2008-2009
　油彩、畫布　240×100cm
　印象畫廊典藏

← 黃銘哲　國王　1991
　油彩、畫布　182×121cm
　羲之堂典藏

型，但我們卻不難從他的繪畫作品的線條、色彩與形體的結構中，看到這個立體的造型思維的線索。

黃銘哲熱愛土地，但是他卻不願意受到寫實的土地思維的限制，因此，70年代的寫實作品中就已流露抽象動機，80年代平面作品中象徵語彙正在叛逆敘述語彙，而90年代的「都市系列」作品中上升線條的頻繁出現，在在都說明了這些充滿飛行意象的立體造型渴望逬出畫面。

我們傾向於稱它們是立體造型，而不稱之為雕塑。因為他們並不是那種強調全方位立體感的作品，而是一種刻意維持平面視覺的立體造型。這個平面視覺加強了它們的飛行意向，彷彿是浮游的巨鯨，彷彿是扶搖直上的大鵬，也彷彿是來去無蹤的幽浮；但實際上，更應該說，它們只是一種均勻亮麗的運動想像，它們以造型對自己的鄉愁，打破了既有的空間定義，創造了一種可以重新測試生命的運動能量的感性空間。它們的感性能量，不論是透過線條或色彩，總是能夠感染它們陳列的空間，使之發生如夢似幻的視覺運動。

不但跨越空間的界限，也跨越時間的枷鎖。誠如黃銘哲自己所說：「似乎一切的事物都會飛行、飄浮。飛行在空中，飛行在記憶中，飛行在未來的明天中。如果物像的本質是靜止的，那麼不可知的空間結合應是不停的遊移。那麼，空間應是無止境的擴展、延伸和重覆。交錯不停止的運動打破了時空相對的隔閡，我想那是最能滿足人類想像慾望的，也最減緩人們壓力的行為，也能減低人與人相互的牽絆。宛然進入一個豐富、多彩多姿的幻夢空間。」是的，想像是一種慾望，而想像也是黃銘哲藝術生命中唯一的慾望，它不會為現實情慾停下腳步，它必須在放逐的旅程中，跟隨線條與顏色，以造型創造這個夢幻空間，使之成為一塊允許造型誕生的土地。

飛行者原本就是孤獨的，而飛行的造型也就必須承受遺世獨立的哀愁。只不過，在黃銘哲的作品中，他從來不讓哀愁成為唯一的色調，他樂意品嚐誕生的喜悅。因而立體造型的呈現，可以說是一顆造型種子的孵化與誕生，也完成了造型對自己的信仰。

而每一個飛行，都是為了飛得遠，飛得高，終究會以更動人的姿勢降落，降落在畫布與土地從此不再彼此陌生的方位上。

從物象到意境
色彩詩人蘇憲法的繪畫創作思想⁽¹⁾

▌前言：蘇憲法透過繪畫表達世界的真實與情感

　　蘇憲法的繪畫作品總是能夠引領我們發現，我們眼前的世界原來如此綺麗，而時時刻刻都散發著撩人心弦的情感。

　　而這份綺麗與情感，或許原本就是世界的真實，但更重要的是，必須要有一對敏銳的眼睛，才能看見這個世界的真實；而更進一步說，也必須要有著一顆能夠感動的心靈，這雙眼睛才能看見世界散發出來的情感；再更進一步說，也必須要有一副既有天分又有專業能力的雙手，這顆感動的心靈才能將世界的真實與情感轉化為一幅一幅的繪畫作品。

　　蘇憲法就是這樣一個藝術家，他的心靈能夠感動，他的眼睛也能夠帶著感動在面對世界，而且他的雙手也能夠透過畫具與顏料準確地將世界的真實與情感表達在畫布上，並且呈現給觀畫人，讓他也參與了畫家的視覺經驗以及其中的世界真實與情感。誠如前輩畫家也是蘇憲法的恩師陳銀輝所說：「他認為繪畫創作不該是風景照片的再版，藝術家自己要有真正的感動，其作品才有可能感動他人，這種認真踏實的態度，使他筆下的景物都不是匆匆一眼所見，而是用兩腳走遍、用汗水苦得，將親臨其境的真心體會轉注於畫布之上，所以他許多作品的內容，並非完全出自於自然一角的裁切，而是依據先前視覺經驗的記憶，再予以組合構成⁽²⁾。」

　　在如今這個懷疑世界還有真實與情感的當代社會中，我們面對著懷疑主義、失

1　這篇文章撰寫於 2016 年 11 月。
2　語出陳銀輝為 1996 年臺北亞洲藝術中心蘇憲法油畫個展畫冊所寫的序文，頁 2。

敗主義與虛無主義的世界觀與人生觀。而當代的藝術潮流受到此一影響，也就充斥著懷疑主義、失敗主義與虛無主義的美學主張與藝術思想。也因此，延續著現代藝術的失根與絕望，當代藝術也簡化了破碎與冷感。不但藝術作品標榜去除情感，甚至繪畫都已成為多餘。然而，即使藝術潮流如此殘破不堪，這個世界仍然還有藝術家相信世界的真實與情感，而且相信藝術作品可以找回世界的真實與情感。

從蘇憲法過去的藝術創作歷程，我們可以看見，做為一個藝術家，他不但相信藝術可以還給世界真實與情感，而且相信藝術可以為這個世界創造更為豐富的真實與情感。

▌土地與繪畫：蘇憲法的生命歲月與藝術創作歷程

成為一個充滿創造力的藝術家，蘇憲法固然擁有天分的優勢，卻也經歷漫長的磨練，才能展現如今深厚穩重的色彩與詩意。尤其是他的眼睛之所以敏銳而能感動，雙手之所以能夠表達感動，那既是才華的釋放，也是思想的探索。

與生俱來帶著畫筆，1948 年蘇憲法誕生於嘉義縣布袋鎮這個濱海的漁港。敏銳的眼睛與感動的心靈，得自故鄉土地與空氣的滋潤。從國民學校時期，繪畫才華就已得到肯定，奠定了他日後想要成為藝術家的決心。在 1960 年代整個社會多數的家庭普遍經濟拮据的時期，他縱然懷抱才華，即使志在遠方，也必須體貼家庭能力，選擇就近求學。初中畢業，他放棄日後可以投考大學的一般高中，選擇就讀省立嘉義師範專科學校普通科，一方面公費讀書減少父母負擔，另一方面師專還能受到更多的美術訓練。畢業後，在擔任國民學校教師的時期，他一邊工作一邊繼續準備報考國立臺灣師範大學美術系，一來這是當時師資陣容最為堅強的美術學府，二來也有公費待遇。經過一段他很少跟人提起的苦讀歲月，他在 1970 年進入師大美術系。

蘇憲法個性謙虛上進，面對眼前的大師，他全心學習，吸收大師的精華，因此在這段求學期間他已累積了紮實的專業基礎。這時，他不但還接觸得到退休以前的廖繼春與李石樵，日後繼續攻讀研究所期間，他還能繼續遇見陳景容與陳銀輝。雖然在這過程中，他曾有機會赴美繼續攻讀學位，卻又因為現實因素而放棄，但事實上，即使留在臺灣，就讀師大美術系期間的學習與精進，讓他已經建立了藝術創作

與理論思想的厚實專業能力。

　　心無旁鶩投入創作與研究，蘇憲法的熱情與穩重受到一致的肯定與信任，因而獲聘專任教職於師大美術系。從此，既能致力於專業的藝術創作，也能作育英才，成為美術教育家。他曾經擔任師大美術系系主任與所長職務，目前雖然已經退休，仍然獲聘為榮譽教授，延續著臺灣繪畫思潮的一個重要傳統。

　　蘇憲法的繪畫歷程，最初在 1970 年代大學時期就已嶄露頭角，屢屢獲獎。但是，如果就他開始舉辦個展的時間來看，他是在 1992 年開始以專業藝術家的身分受到矚目。從此，在得到更多支持與期待之下，他每隔一段時間就會舉辦個展，至於聯展則難以計數。就畫冊的出版年代而言，重要個展可以列出如下：

1992 年，蘇憲法油畫個展，臺北師大畫廊與高格畫廊。

1996 年，蘇憲法油畫個展，臺北亞洲藝術中心。

2000 年，「為臺灣把脈」蘇憲法油畫個展，臺北世華藝術中心。

2001 年，「映象之旅」蘇憲法油畫個展，臺北世華藝術中心。

2003 年，「視象與心象」蘇憲法油畫個展，臺北世華藝術中心。

2006 年，蘇憲法油畫個展，臺北國泰世華藝術中心。

2007 年，蘇憲法油畫個展，美國加州舊金山 Masterpiece 畫廊。

2010 年，「秋之印記」蘇憲法油畫個展，美國紐約 SOHO456 畫廊。

2010 年，「秋之印記」蘇憲法油畫個展，美國紐約臺北文化中心。

2011 年，「澄境」蘇憲法油畫個展，臺北國泰世華藝術中心。

2016 年，蘇憲法油畫個展，臺北國父紀念館中山畫廊。

依照歷次個展的名稱，我們可以認為，蘇憲法專擅油畫，但事實上，他兼具油畫與水彩畫的專長，並且還曾擔任臺灣國際水彩畫協會理事長。另外，從歷次個展的名稱，我們也可以認為，他專擅風景畫，而且題材往往是關於旅行與時間經驗。然而，我們也可以進一步發現，他專擅的繪畫門類，其實還包括人物畫與靜物畫，特別是在旅行與時間經驗的題材的背後，其實隱藏了他心靈深處的土地關懷、社會關懷與生命關懷，而且隱藏了他對於繪畫創作與理論的思想探索。

▌視象與心象：蘇憲法的生命關懷與藝術創作的思想探索

漁村成長的生命歲月，讓蘇憲法對於自然一直懷抱著宛如面對母親一般的情感，長期以來也就成為他創作動機的土地關懷，並且延伸為社會關懷與生命關懷。因此，1999 年，當臺灣發生 921 地震，他滿懷悲痛，久久無法自已，也就決定將2000 年的個展取名為「為臺灣把脈」。2000 年，當美國紐約發生 911 恐怖攻擊事件，他也是悲從中來，感同身受，因為就在事件的前一年他才剛剛造訪雙子星大廈；此一事件，在他創作心靈的深處埋進了強烈的時代反思與生命關懷[3]。雖然他不常以直接陳述的方式將這份反思與關懷表現在作品中，但事實上，從此他的作品所呈

現出來對於土地與自然的歌詠,都流露出一種從感傷昇華出來的詩意,隱隱然訴說著一個藝術家對於世界的謙卑與惜福的心情。

而在面對他的繪畫作品的綺麗與感動之時,我們更有必要去發現,做為一個長期從事繪畫創作與教學工作的資深畫家,蘇憲法一直有意識地在面對現代繪畫以來的基本思想問題,特別是他致力於面對寫實與抽象的關係,以及具象與非具象的關係。

蘇憲法的藝術創作歷程,經歷了臺灣繪畫思潮從寫實走向抽象的過程。從童年開始啟蒙直到他進入師大美術系就讀期間,他所面對的臺灣美術仍然是以寫實繪畫做為主流。這是一個日治時期前輩畫家辛苦建立的基礎,一直延續到 1945 年以後,仍然深具影響力。雖然這個時期臺灣的繪畫思潮已經開始從寫實主義與印象主義走向後印象主義的抽象藝術,例如廖繼春朝向野獸主義,而李石樵朝向立體主義,但是野獸主義與立體主義這兩股抽象藝術潮流的繪畫表現,基本上也是具象的抽象繪畫(figurative abstract painting)。而蘇憲法進入師大美術系面對的美術思想的典範,主要就是這個既延續寫實繪畫卻也朝向具象抽象繪畫的傳統。

然而,就在他以具象的抽象繪畫的觀念開始嶄露頭角的時期,另一股標榜非具象抽象繪畫精神的思潮,卻已經開始對臺灣繪畫發生強大的影響力。這股思潮,早在 1950 年代後期就已萌芽,廖繼春影響的「五月畫會」與李仲生影響的「東方畫會」當時就已逐漸將抽象繪畫帶往非具象的抽象繪畫(non-figurative abstract painting)的方向。但是,這個思潮從 1990 年代逐漸壯大,領導著臺灣抽象繪畫的另一個走向,強調以精神性超越視覺性,也就是以非具象超越具象。而這時,蘇憲法做為一個來自具象繪畫傳統的藝術家,在他致力探索屬於自己的繪畫思想與技法的道路上,他敏銳地感受到非具象抽象繪畫的啟發,特別是他因此試圖融合視覺性與精神性,他試圖找出具象與非具象並不衝突甚至可以結合的創作位置與觀點。

3　關於臺灣的 921 地震與美國的 911 事件對他創作心靈的影響,王哲雄與江韶瑩兩位藝術史家都曾做過詳細闡述。蘇憲法,《為臺灣把脈:蘇憲法作品及創作理念 1996-2000》(蘇憲法油畫個展畫冊),臺北:世華藝術中心,2000。

事實上，自從塞尚以後抽象繪畫在歐洲萌芽以來，一直就呈現出具象與非具象兩股繪畫潮流。具象的抽象繪畫的潮流以畢卡索的立體主義與馬諦斯的野獸主義為代表，而非具象的抽象繪畫則是以康丁斯基的抒情抽象與蒙德利安的新造型主義為代表。從此，西方的抽象繪畫就呈現出這兩個潮流平行發展的局面，特別是 1945 年以後，美國抽象表現主義的興起，似乎又使非具象抽象繪畫蔚為主流，而受到美國藝術思潮影響的地方，例如臺灣，也就自然而然認為抽象繪畫就是非具象繪畫，而具象似乎就不是抽象繪畫。

　　然而，西方抽象繪畫的發展過程中，具象與非具象的二元論將視覺性與精神性分割為二的觀念其實來自西方哲學史從柏拉圖以來的二元論傳統，這個傳統將感覺層面與理性層面放進對立而無法結合的關係。即使亞里斯多德試圖透過理性的抽象作用去連結這兩個層面，但這兩個層面被認為互有差異的認知卻是根深蒂固。也因此，才會有視覺與精神之間或者具象與非具象之間互別苗頭的思想。

　　但是，對於成長在東方文化薰陶的藝術家而言，這種二元論並非必然，視覺與精神並不是處於分割或對立的關係。正如清末中國美學家王國維所說：「有造境，有寫境，此理想與寫實二派之所由分。然二者頗難分別。因大詩人所造之境，必合乎自然，所寫之境，亦必鄰於理想故也[4]。」也就是說，視覺與精神並不是截然二分，而具象與非具象可以緊緊相鄰。這一點，從華裔畫家趙無極與朱德群對西方抽象繪畫的影響也可以得到具體的印證。

　　因此，蘇憲法試圖在具象與非具象之間找尋融合的繪畫探索，正是因為他呼吸著東方美學的空氣，他認為具象與非具象的關係可以是相輔相成，具象可以面對與挖掘世界的真實，非具象也可以創造與轉化世界的真實。誠如他自己所說：「如何在抽象和具象之間找到一個新的視覺關係才是筆者的主要目的，讓這兩種表現形式找到一個公約數，在具體非具體之間的關係，都將它看成是抽象藝術的結構，但卻是具象的形體，或是抽象的形式隱藏在具象裡[5]。」這也就是他曾經以「視

4　　語出王國維《人間詞話》第二則。

5　　蘇憲法，《視象與心象：2003 蘇憲法作品及創作理念》，臺北：世華藝術中心，2003。

蘇憲法　流影　2011　油彩、麻布　78×108cm

蘇憲法　喜柿迎春　2016　油彩、麻布　65×91cm

象」與「心象」做為繪畫探索主題的原因。

▌「以物取境」與白色詩學：蘇憲法的具象繪畫思想及其美學意涵

（一）具象繪畫的必要性

我們曾經說到，蘇憲法的眼睛之所以敏銳而能感動，雙手之所以能夠表達感動，那既是才華的釋放，也是思想的探索。這個事實，不但呈現在他這三十年來的繪畫作品中，也清楚地在他自己的創作思維活動中發生探問與解釋，特別也條理分明地在他關於創作理念的論述文字中表達出來。

蘇憲法清楚認識到 20 世紀以來現代社會的破碎及其對於秩序的反抗，也因此他能夠理解抽象繪畫受到影響而展現出來的藝術革命，並且意識到「具象繪畫在二十世紀曾經遭受質疑與排擠，取而代之是講究心靈共鳴，近乎精神性的即興表現方式的抽象繪畫[6]。」但是，他卻依然強調「具象繪畫之必要性」[7]，因為他認為：

（繪畫）的觀念、思想、情感，經由物質傳送或轉化為精神，但又還原為物質的一個實體，而審美的觀念除了本能的心與知覺外，還需要「經驗」，也就是物象是順從觀賞者的知覺經驗，然後才在他心中形成意義，所以以物取意、以物取境是累積「經驗」的手段與方式[8]。

因此，「以物取境」也就成為蘇憲法融合具象與非具象的創作思維，讓他遊走在視象與心象相互深化的繪畫視野中。

6　蘇憲法，《視象與心象：2003 蘇憲法作品及創作理念》，臺北：世華藝術中心，2003，頁 161。
7　同前註。
8　同前註。

（二）以物取境：視覺、精神與意境

　　由於跨越視象與心象的鴻溝，蘇憲法的具象繪畫增加了更豐富的屬於非具象的元素。前輩畫家也是他的另一位恩師陳景容便曾經這麼形容他的繪畫作品：「從物象出發卻不刻意追求形態，善用大自然的優美與生態，卻能顯現出超越傳統藩籬的不俗，突破受限於物象的格局而強調意境的表現[9]。」

　　但是做為一個專業的畫家，在他提出意境的觀念時，蘇憲法並不是屬於道不可道或者名不可名的無為論者，而是確信這個理念可以透過專業能力去實現，也就是說，他的作品涵納了他對於材料與技法的多層次創作認知，特別是他掌握色彩及其結構的活潑與準確。活潑是說他「技法純熟而不浮濫，輕快而不淺薄」[10]（陳景容語），準確是說他具備「統調色彩的能力」（王哲雄語）。因此，王哲雄才會如此讚譽：「蘇憲法的畫作，的確是不折不扣的『色彩的饗宴』。顏色多則更需要有統調色彩的能力，蘇憲法的統調方法是『大局簡化、小局求變』，也就是說，他先將整幅作品分化為幾個大的色彩格局，然後在每個格局之中的細節處，豐富它的色系，增加它的層次，所以，那怕筆觸再粉碎，它還是在整體統調的架構裡[11]。」

（三）白色詩學：視覺白、心靈白與意境白

　　在蘇憲法的創作歷程中，他的色彩思想曾經受過廖繼春野獸主義、李石樵立體主義、陳景容超現實主義與陳銀輝表現主義的影響。而經過他自己的融會貫通之後，這些前輩畫家的影響分別表現在他早期的作品中；直到 2000 年以前，我們可以看到他豐富的色彩格局。從 2000 年以後，我們可以發現，白色開始經常出現在作品的畫面中。從此，他甚至有意識地著力於白色的各種演變，從色塊到筆觸、從線條到散點、從有形到無形、從理性到隨機，可以說已經把白色發揮到淋漓盡致，信手捻來，

9　陳景容，《蘇憲法油畫個展畫冊》序文，臺北：亞洲藝術中心，1996，頁 3。

10　同前註。

11　王哲雄，〈花香人面相輝映，澤國水都照清明：評介蘇憲法的繪畫作品〉，《蘇憲法油畫個展畫冊》，臺北：亞洲藝術中心，1996，頁 5。

白即是畫。

對於「白」的角色與意義，他自己在 2003 年的《視象與心象》這本畫冊的創作論述中曾經做出詳細的解釋，從西方繪畫到中國繪畫找尋屬於自己的白色美學。關於這種白色演變，藝術社會學家許嘉猷也曾經形容是「白色技巧之幻化」，並且分為「留白與畫白」和「白之律動與幻化」，再做進一步的細節闡釋[12]。這些解釋，都可以說明他的白色呈現出一個從「實白」到「虛白」的演變，而這個演變讓他的繪畫的東方意境達到成熟的高峰。

如果我們從蘇憲法 2000 年以後繪畫作品的白色演變來看，或許我們可以在他種類繁多的白色幻化之中辨識出三個主要的層次，亦即：視覺白、心靈白與意境白。一，所謂「視覺白」，指的就是經由眼睛看到的外在事物自身的白色；例如，2002年的〈白屋〉與〈白教堂〉，以及 2004 年的〈白色小巷〉。二，所謂「心靈白」，指的就是外在事物並不存在的白色或者並不在視覺層面呈現的白色，而是來自藝術家自己心靈的白色，可以是心情或象徵；例如，2010 的〈玫瑰送訊〉、2010 的〈秋之印記〉與 2011 年的〈流影〉。三，所謂的「意境白」，指的是一種既不是事物層面的白色，也不是情感層面的白色，而是一種物我兩忘的白色，白得不符合邏輯，卻符合美學與詩學，就如同蘇東坡〈前赤壁賦〉裡面的一句「不知東方之既白」，白不是顏色也不是天光，而是遺忘，一種意境叫做遺忘。例如，2012 年的〈嬉春〉、2014 年的〈荷〉與 2016 的〈喜柿迎春〉，都是以物取境，也可看出他善於運用水墨藝術的意境去經營油畫的畫面。

▋ 結語：蘇憲法透過繪畫記錄時間的流逝與永恆

蘇憲法的繪畫作品常見旅行的場景，看似一種旅途的經驗與記憶，然而，更應該看做是一種生命歷程的紀錄，而且不僅僅是視覺內容的紀錄，更是心境與意境的

12 許嘉猷，〈純美學的自由揮灑：白色之幻化律動與瑰麗色塊之浪漫組合〉，《視象與心象：2003 蘇憲法作品及創作理念》，臺北：世華藝術中心，2003，頁 5-7。

紀錄。

　　這次的展覽，蘇憲法將他從 1970 年代至今的作品依照時間的順序整理出來，可以視為是一個回顧展，也可以視為是一個讓我們看見時間流動的主題展。因為，蘇憲法繪畫作品的時間意涵，不僅是所有作品建立起來的時間脈絡，而且是每一件作品本身都表達了作畫當時的時間經驗、時間心境與時間意境。換句話說，他的作品每一件都有著不可重複的時間內容與意涵，他必須不只要能畫出物象，更是必須要能畫出時間的流動。固定的物象能夠有形狀，而流動沒有形狀，只能像是光線，像是陰影，像是不固定、不連續的線條，在畫面上自由搖曳。基於這個原因，我們看出蘇憲法繪畫的一個線索，那就是他想要捕捉每一個充滿流動的剎那，讓它得到封存，永遠被看見，延伸成為永恆。

　　也就是這個線索，我們發現，蘇憲法從過去到現在的繪畫作品中，白色的演變其實是隨著生命歷程在開展。從視覺白到心靈白再到意境白，也就是生命歷程的歲月痕跡。年歲的增長，白得越自由，白得越淡薄，白得越寫意。

　　或許是意境隨時在心頭，一抹春櫻、一池夏荷、一葉秋楓與一場冬雪，都能讓他領悟生命的意義，也都能讓他萌生繪畫的意念。所以，2016 年的作品有著許多關於季節變化的主題。不同於過去常以小品表達時間的詩意，最近他特別經營巨幅作品，甚至是巨幅連作，讓一個詩意的片刻充分地開展出來，包圍我們的身體，形成遼闊的視域，讓整個眼前的世界變得充滿詩意。遼闊卻又柔和平淡，像是每一個人都想寫的屬於自己的一首詩。誠如藝術史家謝里法所說：「在觀賞他的作品時，觀者可以感覺到看是極端安詳、沉穩、靜謐的空間裡，有一種柔軟的呼吸聲，持續地吞吐如同一種自然的搖籃曲[13]。」

　　我們發現，蘇憲法的繪畫就像是在寫詩，他透過色彩寫詩，因此我們也可以稱他是色彩詩人。每一首詩，既是取材於世界的真實，也都豐富著世界的真實。他對世界的感動，已經從自己的心靈走進每一個觀畫人的心靈，讓這個世界成為一個看得見情感的世界。

　　簡單的說，蘇憲法的繪畫讓每一個人都能夠分享他生命歷程中的意境。

13　謝里法，〈詩意，過程—蘇憲法〉，《臺灣名家美術：蘇憲法》，臺北：香柏樹文化公司，2009，頁 7。

從借物抒情到借物造境
蔡根雕塑作品的造型思想[1]

▌在雕塑思潮的轉變中走自己的路

　　蔡根是一位能夠將深刻細緻的藝術思想隱藏在他雕塑作品簡易樸素的外表之下的藝術家。而且，他也是一位既能夠理解從現代雕塑到當代雕塑的思想演變，卻又能夠在自己的思想脈絡中持續探索自己問題的藝術家。然而，如果從蔡根投身藝術創作的時代背景來看，我們卻會發現，為了堅持這樣的創作態度，他必定要經歷一段艱苦而孤獨的歲月。

　　蔡根在 1950 年出生於臺北市，在 1972 年畢業於國立藝專雕塑科。70 年代，正當他開始要步上藝術探險的道路，以蒲添生與陳夏雨的人體雕塑為主流的戰後臺灣雕塑，已經轉移到楊英風的抽象構成領導風騷的時期，而到了 1976 年，鄉土文藝運動前夕朱銘的鄉土系列，以及後來的太極系列，又成為臺灣雕塑的新典範。便是在臺灣雕塑正在高潮起伏的這個時代背景中，蔡根度過了他走出校園之後創作生涯的第一個十年；這個期間，他謙虛地摸索再摸索，親近各種媒材，也因此深諳塑造、木雕、石雕、焊接乃至於金工，為他日後的創作紮下了深厚的基礎。如今，從他的作品中，我們不難看出他在這些媒材與技法方面累積起來的精準功力。

　　從展覽的紀錄來看，蔡根是在 1987 年左右才開始嶄露頭角，而後是在 1990 年才在臺北的誠品畫廊舉辦首次個展，這時他已經四十歲。年過不惑，腳步也堅定了，隨之在 1993 年與 1995 年，他陸續在誠品舉行第二次與第三次個展。當時，蔡根雕塑作品的出現，令人耳目一新，他改變了也拓寬了過去我們對雕塑的定義。他的作

1　　蔡根（1950- ）。這篇文章撰寫於 2009 年。

蔡根　自塑像　2009　木、石、鐵線　184×60×60cm

品中，一件作品可以運用多種不同的媒材，而這些媒材之中又包含著來自其他生活脈絡的物件元素，尤其，它們的呈現方式已經擺脫了臺座，而且往往跟展示空間發生一種依存關係，使這個空間成為作品的一部分。

　　從 80 年代中期到 90 年代中期，正是臺灣現代藝術開始受到當代藝術強烈挑戰的年代。當代藝術正以觀念藝術與行為藝術質疑過去的藝術媒材與形式，當然也影響著雕塑的創作趨勢；而新媒材、新技法以及新的展示方式與空間思維，也一一被導入雕塑創作中。這時，雕塑不但必須面對裝置藝術的衝擊，也必須將「限地創作」（site-specific）納入創作思維之中。處在這個趨勢中，我們發現，在當代藝術蔚為風潮之前，蔡根的雕塑早已使用著當代雕塑的造型語言。

▌破除藝術與現實生活的冷峻界線

在雕塑的系譜中，蔡根屬於一個枝葉茂盛的家族。從現代雕塑的觀點來看，他延續著卡爾德（Alexander Calder）的動感、野口勇（Isamu Noguchi）的禪意與布爾若娃（Louise Bourgeois）的詩意均衡；從當代雕塑的觀點來看，他繼承著極簡主義的媒材現狀，並且呼應著英國雕塑家克拉格（Tony Cragg）的隱性構造學（Latent Tectonics）。而更核心，他體內流動著東方佛道兩家的自然哲學與造景藝術的血脈。

但蔡根並不是一個喜歡標榜觀念性知識的藝術家，所以即使他早已使用當代雕塑的語言，他卻一直努力讓藝術能夠親近生活，也一直以真情與謙卑面對所有的媒材。

1996 年，蔡根在臺北縣立文化中心舉辦了題為「線‧遊戲 Lineplay」的個展。隔年，1997 年，他也在誠品畫廊舉辦了題為「飛行‧非形」的個展。在這兩次展覽中，他運用了許多我們稱之為現成物的物件，有的是木質傢俱的零件，有的是未經雕琢的石塊，也有的是不同金屬器物的片段焊接而成的物體；然而，不同於當年達達主義之所以使用現成物是為了對藝術作品的定義與存在脈絡進行顛覆，他使用現成物卻是想讓這些因為失去現實功能而離開原來存在脈絡的物件，在他的作品中重新被賦予生命，或者被重新賦予意義。誠如石瑞仁的精闢解釋：「對觀眾來說，木製家具的肢件，自然界的石頭，工業用的金屬線片和人造的積層木塊等等，或許不過是一些質感有異的實用物料罷了，但是蔡根卻能透過想像創造之功，把人們殆已無動於衷的尋常事物重新集合釀化成品味雅賞的積極對象；這種藝術行為除了透露了藝術家惜物與玩物的癖好之外，作者想整合藝術與生活的用心其實是更值得加以體認的。」[2]

不同於傳統的雕塑，蔡根的作品很少使用臺座，他藉此破除了作品與它所在的現實場所之間的冷峻界線，讓藝術不再孤傲地面對生活，也不再冷漠地隔絕空間。而且，他的作品雖然有著立體的二度屬性，但是卻不同於傳統雕塑的展示思維允許

2　　石瑞仁，〈談蔡根的「線‧遊戲」展〉，《「線‧遊戲」展覽畫冊》，臺北縣：臺北縣文化中心，1996 年 6 月。

觀看者環繞四周，他的作品刻意跟所處空間發生關係，或以媒材直接連結，或以光影形成結構，使觀看者必須從特定位置去進入作品與空間的共存結構之中。這個展示思維，一則說明了蔡根的作品是在它們與空間建立共存結構的時刻才完成，甚至是在觀看者進入這個結構的時刻才完成，二則也顯示出他的作品屬於一種的「限地創作」，它們在展示地點限地創作始告完成。

▍以藝術語言表達對寧靜淡泊的嚮往

　　蔡根的藝術創作都跟他的惜物性格有關，而且他不喜歡把媒材只是當作任人支配的中介物，而是認為它們都各有自己的生命。所以，在他的作品中，他並不打算對媒材做不必要的人工處理，也不打算拿媒材來模仿其他的既存物體。

　　雖然在他的創作中，作品名稱經常會引發聯想、象徵或隱喻，但是做為媒材的自然物或現成物卻被維持原貌。媒材往往只是在它們出現的脈絡、方位與結構關係方面發生改變；透過這樣的改變，蔡根借物造物，借物造象，借物造景，而在這些創造活動中，也都流露出借物抒情的心思。

　　2006 年，蔡根在大趨勢藝術空間舉行了一次大型的個展，以「靜物／Still Life」為題。這個題目，一語多意，一方面意指藝術家透過靜物的題材留住物件自身曾有的那一份生命，二方面則在於強調他的創作仍然來自生活，三方面表達他對寧靜淡泊的嚮往。也就是說，媒材來自生活，故而可以借物抒情。這份心思，正如蔡根自己所說：「也許是我惜物的個性，我看待這些生活中的物品，它們和我的關係是永遠的，不只是它們可以使用的那一段時間，即使當它失去了功能，它們畢竟是為了生活的方便所造出來的。而當它又出現在一個非功能使用的視覺造型時，我將它的『生命』延續了下來[3]。」

　　在 2006 年這次展覽中，我們可以發現，近十年間他的創作著墨於借物造景，

3　蔡根，〈仍在生活還是生活〉，《蔡根 2006 個展「靜物 /Still Life」畫冊》，臺北市：大趨勢畫廊，2006 年，頁 5。

蔡根
佛無象（一）
2007
木、石、鐵線
16×45×32cm

蔡根
佛無象（二）
2008
木、石、鐵線
63×24×26cm

蔡根　佛無象（三）　2009　木、石、鐵線　152×89×89cm

而借物造物與借物造象也都已經融入其中。這個造景思維，江衍疇曾經提出精彩的評析：「在表現手法上，蔡根也從造園藝術得到靈感，將雕塑空間布置成活潑多樣。古典造園注重『景到隨機，不拘方向』，空間構成並沒有一定的型態，蔡根的作品中流露這種隨興特質。他的雕塑多採用置放、搭接的結構方式，不強行固定，也不限制擺設的位置。大型作品都到現場組合，視覺呈現融入動線考量，隨機調整，和造園理論『因料構形』、『巧於因借』不謀而合。」[4]

但是或許是東方的造景思維之中，造景旨在造境，所以蔡根近年作品的造景日趨簡化，而淡然轉化為造境。就以〈山水的樓層〉（2006）這件作品為例，在以方形木條為主建立的作品結構之中，隨機放置石塊，安插鋁製條狀現成物，竟也同時達到造景與造境的效果。景或許在場，境卻可以不在場；亦即，樓層在現場，而那份從山水形象延伸出來的境界卻是不在場。

▌「大象無形」是超越虛實的生命覺悟

蔡根的作品經常表現出一種不在場的東西，也許是負空間，也許是虛結構，也許是形而上的境界。也因此，蔡根自己經常提到，他從年輕時期就一直在探討「大象無形」的境界。便是基於對這個境界的追求，他在 2009 年舉行了這個題為「大象無形」的展覽。

「大象無形」語出《老子》四十一章：「大方無隅，大器晚成，大音希聲，大象無形。」這個哲學在於強調真正的價值超乎觀念定義，而真正的聲音與形象也超乎感官，它們是無聲的，是無形的。蔡根對於大象無形的探討，一方面相應於現代藝術以來致力於擺脫視覺形象的趨勢，另一方面也是因為他認為藝術創作不該拘泥形象，而應達到心靈的感動。他說：「我將大象解讀為最美的圖像，無論是最

4　　江衍疇，〈入畫造景，遇物成趣：蔡根雕塑作品理的視覺情境〉，《蔡根 2006 個展「靜物 /Still Life」畫冊》，同前註，頁 48。

美的景色，最完美的造型，給我們的就是一種內心深深的感動！當進入內心的感動，形象就退出了，因為形象它只是個媒介，介於人與外在世界之間。」[5]

　　在這次的展覽中，許多作品雖然延續著過去在借物造景之中置入借物造境的思維線索，卻都將理念的重心放在形象之外的意境與生命境界。例如，〈山水椅子‧椅子山水〉（2008）呈現出來的椅子不是椅子，山水也不是山水，但卻拉近山水與我們現實生活的距離，彷彿山水不在遠處而是近在身旁，意境取代了物象；〈小園‧圓月〉（2009）將一個造園構圖放置在一張家用桌臺上，彷彿每一個人心中的那畝田，渺小而寬闊，意境遠大於物象；至於〈座右銘〉（2008）分明是一個簡單的瓶飾裝置，但卻意在言外，突顯樸實無華的生命態度；而〈自塑像〉（2009）雖是自我造像，但以鉛線編織而成的頭像似實亦虛，表達出超越虛實執著的生命覺悟。

　　由於對「大象無形」的體會，蔡根將之運用於反省我們對造型的執著。在這次展覽中，蔡根透過〈佛無象〉這幾件作品，陳述出他自己對於宗教聖人的虔誠尊敬之心，深刻而感人。其中有的佛像一如他的自塑像，以鉛線編織而成，似有似無，意味著佛之偉大不在其象，也意味著虔敬不該拘泥形象；另一尊佛像，則是以設有水墨藝術家李義弘書法墨跡的紙張貼裹佛身，似乎也讓我們領悟到，佛之為佛，在其佛理，不在佛像。另外，蔡根為這次展覽特別製作了兩隻大象的造型，一隻放置在象徵沒有邊界的全白空間之中，另一隻則是全身塗裝花朵使其隱形在也是塗裝花朵的背景之中。雖然一白一花，卻都在各自的世界隱藏於無形。這件作品象徵兩種世界，一聖一俗，但聖也好俗也罷，大象終究無形。

　　已近耳順，蔡根的藝術創作不只是純粹為了雕塑造型，而是為了更深入將他探討生命境界的歷程以雕塑藝術的語言呈現出來。曾經走過的歲月雖然艱苦而孤獨，但既已領悟大象無形，也早已忘記孤獨。

　　為寧靜淡泊而創作，蔡根已經走出他自己的路。

5　蔡根，〈創作自述〉，《大象無形：2009 蔡根個展》，臺北市：大趨勢畫廊，2009 年，頁 7。

純粹構圖
胡坤榮的抽象繪畫 [1]

▌構圖的內在力量

當我們以「純粹構圖」（pure composition）來說明胡坤榮近期的繪畫作品時，我們首先會聯想到康丁斯基（Wassily Kandinsky）或其他包浩斯（Bauhaus）藝術家所說的「構圖」（composition）這個相對於「構成」（construction）而提出的概念。

在康丁斯基的說法中，「構成」指的是外在物質元素的組合，而「構圖」則是有其內在力量的另一種整體性。關於胡坤榮，我們便是就這一點來說明他的抽象風格；然而，我們也知道，在康丁斯基的心目中，他所說的內在力量指的其實是一種他稱之為「精神性」（spiritual）的東西，而這個精神性有其來自俄羅斯的宗教淵源，而且也有著不同於西歐抽象運動出自「視覺性」（visual）的構圖思維，就這個強調精神性的面向而言，我們卻認為，它並不盡然適用於說明胡坤榮的抽象繪畫。但是，我們並不因此認為，胡坤榮的構圖思維比較接近西歐的視覺性抽象傳統，而是想要指出，胡坤榮的「純粹構圖」固然有其能夠表現整體性的內在力量，但是這份力量仍然完全建立在作品的色面結構中，它不需另從其他非藝術性的層次中去找尋依據。

▌構圖的自主性

當然，我們也很容易就會從胡坤榮的作品中聯想到蒙德利安（Piet Mondrian）與其他「風格派」（De Stijl）藝術家的構圖思維，因為他的作品使用的清一色是直

1 胡坤榮（1955- ）。這篇文章撰寫於 2000 年。

線與與單一顏色的大小色面。

但是,不同的是,蒙德利安的構圖思維來自一個數學式的宇宙觀,而他的直線幾乎都是以水平線與垂直線為主,相對的,胡坤榮的構圖思維並非來自他對宇宙結構的詮釋,他也沒有企圖想要建立另一種宇宙結構,而是不厭其煩地呈現出一種對於構圖自主性(compositional autonomy)的信仰,也就是說,除了構圖,還是只有構圖。這些作品並不是想以抽象的構圖去重複另一個意義體系,而是構圖的自我指涉。

這種自我指涉,是一種對於形式的追求,也是形式對它自身的信仰。但是它卻不是形式主義,它並未將形式予以物質化,以至於使抽象的構圖自身成為另一種具象的形體。

▌ 斜線運動的脫中心構圖

就其構圖自主性而言,我們可以承認,胡坤榮屬於「硬邊繪畫」這個藝術家族。因此,我們可以被允許將他連想到亞貝斯(Josef Albers)。只不過,我們仍然可以發現,在他的作品中,呈現的並不是標準正方形,而只是一種類似正方形的色面,它們之間所形成的線條雖是直線,但卻是方向不一的斜線,並且以一種不同於水平線與垂直線的關係相互會合。

這種非直角關係的線條思維,在胡坤榮的構圖作品中並非偶然,它來自色面與色面之間的開放性關係,它打破了封閉性的幾何關係。它既恢復了線與面之間的自由,也營造了一種來自斜線運動的脫中心構圖。

斜線是一種出走。它可以是從構圖的中心出走,可以是從計量功能出走,也可以是從線條所被賦予的幾何空間的位置性出走。任何一種傾斜的角度,都是一種出走的姿勢。每一個姿勢,都是一種意義的發生。它們充實了一種對於平面視域的信仰,而這就是我們在胡坤榮構圖作品中所看到的內在力量。

▌ 構圖情感

胡坤榮作品中這種構圖自主性,另外也有著來自馬列維奇(Kasimir Malevich)

的「絕對主義」（Suprematism）的影響。所謂客觀意義的再現是無意義的，誠如馬列維奇所說：「情感才是決定要素，也因此藝術達到了非客體的再現，亦即，達到絕對主義。它抵達了一片『沙漠』，而在那裏，除了情感，沒有東西可以被感受到。[2]」

只是我們必須指出，絕對主義的「情感」（feeling）不同於敘事文類的情感，它不是一種浪漫性的情感，也不是一種說明性的情感，而是一種來自構圖元素所能自足的範圍之中的情感。它不需取材於具象的視域，而是只憑非具象的元素就能沛然莫之能禦。它能只憑線條思維與色彩思維就足以發生。而且，各個色彩之間能以最簡單的比鄰而居的方式發生關係，透過色面之間的重疊、交會或局部涵蓋，建立平面性的對比語彙，而不須假借立體想像去為各個色面尋找建構空間的功能。也就是說，這是一種源自色面之間純粹非具象構圖關係的情感。我們也便是從這種純粹性之中，看到了馬列維奇作品中允許我們通往「極簡主義」（Minimalism）的思維線索。

而我們在胡坤榮的作品中，也看到一個極簡主義者的操守。更令人印象深刻的是，在他的作品中幾乎所有個人性的筆觸已然消失，而色面也平整無瑕，不見肌理，試圖讓意義發生的基地完全遠離人間滄桑。

意義可以發生，但不需要吶喊。意義也可以因為掙扎而發生，但並不需要溢於言表。做為一個構圖探索者，藝術家胡坤榮本人已經不在現場，留在現場的是一張張由不規則色面以不規則關係交織而成的純粹構圖。

▌構圖的音樂調性

也因此，人間情感的退場，並不意味著情感的消失，反而使得構圖情感可以自

2　Kasimir Malevich, 'Suprematism', in *The Non-Objective World*, translated by Howard Dearstyne, Chicago: Paul Theobald and Company, 1959, p. 67.

由浮現。

　　從「純粹構圖」這一系列作品中，我們可以發現，90 年代後期以來的胡坤榮，已經能夠大膽釋放出他的線條元素與色彩元素之中所蘊涵的豐富構圖情感。

　　從 80 年代初期，胡坤榮就已經成為臺灣非具象抽象藝術家族的一個成員。他懷著堅定的信念，但卻艱難行進，一方面固然是因為那是抽象運動整體未能受到鼓勵的一個年代，另一方面也是因為理性成份在他個人技法的摸索過程中居於主導性的位置。因此，我們不難在他那一時期的作品中看到純屬冷抽象系統的繪畫語匯，除了他個人現實情感完全退場之外，構圖情感的出現也未被他所允許。

　　90 年代初期，胡坤榮的技法探索中經歷了一場從理性構圖走向構圖理性的翻越。這時，理性已經溶解在構圖之中，成為一種更具創造性的構圖理性，它不但允許而且鼓舞著構圖情感的奔放。這種構圖情感，不是來自構圖之外的客體世界，而是來自各個色塊或色帶之間以不同高度的準平行關係所形成的運動視域。這是一種有著顯而易見的調性的運動，我們甚至可以說，這是一種音樂性的運動，是音符尚未介入以前的一種聲音母型。

　　在這個構圖情感中，理性與感性不再對立，而是一個藝術語匯的共生質素。

▋ 平面視域

　　如果我們能夠不以既定的涵意去理解「極簡主義」與「抽象表現主義」的話，我們或許可以說，在胡坤榮近期的作品中，我們看到了一種以極簡主義的精神呈現出來的抽象表現主義。雖然它們並不是在自動化技法中完成的作品，但構圖中卻有著扣人心弦的情感張力。

　　或許我們也可以不必急於以任何一種既存的藝術定義去為胡坤榮的作品做分類，我們現在可以確定的是，這個題為「純粹構圖」的系列作品已經證明，一種純粹以構圖元素為基礎去還原意義母型與情感母型的藝術實踐是絕對可行的。

　　而且，更讓我們感動的是，胡坤榮的實踐也說明了平面視域仍是一個豐富而永不窮盡的場域。它是一個信仰，更是一個可以透過純粹構圖去實現的信仰。

正在發生的視域
胡坤榮作品的平面性與非平面性[1]

　　從 1980 年代以來，胡坤榮就已經以極簡主義的藝術思維躍上臺灣抽象藝術的舞臺。除了表現在平面作品之外，他也曾以這個思維完成了立體的空間裝置。從 2000 年以來，胡坤榮全心投入平面創作，當時我也曾經稱之為抽象繪畫，並且以「純粹構圖」來詮釋他的繪畫思維，但是在過去這八年間，他分別又在 2003 年與 2006 年舉辦了兩次個展，我在追蹤觀察與探索之中，卻慢慢發現，僅僅是以抽象繪畫來理解胡坤榮，似乎無法掌握他藝術思維之中更為宏觀的視域。

▌從繪畫性到非繪畫性

　　我仍然會以純粹構圖對他的作品進行解讀，但卻不再認為他的作品只是一種繪畫。

　　一方面，他一直持續以簡單的形式元素來構圖，但從近幾次的個展中，我們發現，這些基本的直線元素與色彩元素發展得越來越繁複，而且充滿運動與節奏，已經大膽地釋放出藝術家不想掩藏的情感力量，將純粹構圖伸展到已經不是既有的視覺思維所能跟上的遼闊視域。

　　但另一方面，從作品畫面中那種刻意掩藏手工痕跡的平整與極薄的厚度，我們發現，這些作品似乎也正在消減繪畫性。我們不必懷疑胡坤榮是一位畫家，但是畫家一詞似乎已經無法準確說明他的角色，因為他的作品正在消減我們從一

1　這篇文章撰寫於 2008 年，修訂於 2017 年。

胡坤榮　灰色在藍綠之間　2008　壓克力、畫布　145×130cm

般的繪畫定義中所想看到的東西，除了我們看不到具象繪畫的形體與背景的說明性或象徵性的結構，也已經逐漸看不到非具象繪畫的幾何性或思辨性的構圖主張，而更明顯的是，我們看不到繪畫的工具符號。

近年來，他的作品越來越具有情感的力量，充滿抒情性，但這種抒情性，卻是經由極為冷靜的非繪畫性的創作過程去布置而完成的。也因此，我們不難想像，情感力量越大膽，創作冷靜的難度就越高。抒情的任意性一再嚴峻地考驗著藝術家非繪畫性創作的能力，他必須獨自設法解決感性與理性相互激辯的低沈與高昂。

從他作品中形狀不一的色條或色塊，以及它們之間那些從未相同的距離或位置關係，其實充滿著和諧與緊張，但它們都被胡坤榮以非繪畫性的平整與薄度掩藏到一個肉眼看不出來的狀態。

彷彿在平靜的地平線之下，掩藏著炙熱而奔流的岩漿。

▌從物質性到非物質性

20 世紀初葉，布朗庫西（Constantin Brancusi）的〈空間中的鳥〉（L'Oiseau dans l'espace）這件金屬雕塑作品在運往美國展出時，曾被海關人員視為只是一件金屬，而被要求另外課稅，這個事件，也成為當代藝術關於作品與物質之間的差異的一項議題。

雖然這一事件無關於極簡主義，但值得我們參考，因為，在當代藝術的發展過程中，極簡主義也經常被誤解成物質主義，尤其以色拉（Richard Serra）最常遭遇這種質疑。然而，這都是因為人們無法從媒材的物質層面進一步再去看到作品另一個非物質性層面。

雖然從近年的發展來看，我們不見得非要將胡坤榮分類為極簡主義者，但是如果我們特別針對其作品中形式元素的極簡特質，我們也要指出，固然他的作品中無論任何形狀與尺寸的色彩，都以極為平整的薄度呈現，因而消除了藝術家創作活動的線索與創作工具的痕跡，彷彿這整個構圖都只是色條或色塊的排列與布置，然而，這種物質性只是他作品的一個向度，他所要表達的其實是另一個充

滿意義的向度。我稱之為「向度」（dimension），其實是為了避免稱之為「表象」（appearance），因為表象一詞容易被以為還有一個包裹在裡面的本質。

縱使在 2000 年我曾指出他的作品中具有一種構圖的自主性，但這是說這些構圖元素並不依存於外在的事物形體或敘事符號，而我當時認為並且現在仍要強調，這種構圖自主性正在為它自身創造出一個充滿意義的向度，就好像許多著名的詩篇，並不服從於既定的邏輯，而是意象與意象之間偶然的邂逅與分離。

意義不見得要有目的，而是自然而然發生。如果只看到胡坤榮構圖與形式元素的物質層面，卻沒有看到它們之中的非物質性，那麼就無法捕捉其中正在發生的意義。

▌ 從平面性到非平面性

做為一個藝術家，胡坤榮創造了一個完全屬於自己的天空。或者應該這麼說，胡坤榮想要以他的作品去發展出一個完全屬於他自己的視域。

我們已經說過，他的作品不只是繪畫，其實這也已經意味著，他的作品應該是一種在平面媒材上進行的創作，而這種創作具有極高的非平面性。

從 2003 年以來，我們就已經看到，胡坤榮不再只是展出單幅的作品，而是運用拼圖的手法，將多件單幅作品左右或上下做不規則式並置。這種多拼的作品，一方面表示充滿情感的意義正在他的作品中發生，作品正在伸展它的方位與層次，就像愛略特（T. S. Eliot）的重奏式詩篇，也像是一首有主歌與副歌的歌謠，它們需要升調或降調，意義才能完整，或者情感才會豐富，而另一方面，這也意味著他的創作媒材已經從原本的畫布延伸到它們意圖置入的場域，這個場域或許是展示的牆面，也或許是一個正在發生的視域。

在每一件單幅的作品中，彷彿飄浮著許多面向不一致的平面，使作品媒材從二度性平面轉換為並不滿足於三度性空間的異質結構或「異度空間」。進一步的，在這些多拼的作品中，各幅之間既存在著有機的連結，卻又存在著方位性的斷裂，似乎意味著意義的發生，有時連續，有時不連續，讓一個正在發生的視域能從既定的視覺空間邏輯之中解放出來。

胡坤榮　街角　2008　壓克力、畫布　70×70cm

胡坤榮　沒有風的秋天　2008　壓克力、畫布　130×162cm

　　這樣的藝術思維，在胡坤榮的創作歷程中，我們並不陌生。不同的是，他現在是從平面構圖的語言中發展出一種非平面性的視覺思維，大膽挑戰平面視覺以及從這種視覺延伸出來的空間視覺。

　　這個非平面的藝術思維，開拓了一個無法用抽象繪畫來界定的視域。

肉身苦行
徐永旭黏土造型初訪⁽¹⁾

| 逾越身體的極限

　　徐永旭是一位讓人一眼看到作品便會感動的藝術家。這不僅是因為他的作品的造型本身具備獨特的美學意涵，更是因為他的作品紀錄著他為了探索並突破自己生命力與創造力的極限所經歷的每一次艱苦的試煉。我們甚至可以說，他的每一件作品都是嘔心瀝血的造型。

　　徐永旭在 1955 年出生於臺灣高雄，1975 年從屏東師專畢業之後，長期從事藝術創作，直到 2006 年又從國立臺南藝術大學應用藝術研究所獲得碩士學位。如果從活動經歷來看，他是從 1990 年代才開始積極參與展覽，但是就藝術創作的探索歷程而言，他應該更早以前就已經開始。換句話說，當他在 1990 年代積極投入展覽活動的時期，事實上他已經處在思想相當成熟的狀態，也因此，在 90年代那個臺灣的當代藝術蓬勃發展而充滿誘惑與陷阱的年代，他依然可以堅定地以黏土這個歷史久遠的媒材去表現自己藝術創作的當代思維。

　　此外，徐永旭也是少見的一個思想深刻而頭腦清楚的藝術家。雖然在創作中他讓身體專心工作，但是他卻具有一種能夠將身體所經歷的一切活動與情緒狀態一一陳述出來的思想能力。這樣的能力，一方面意味著雖然創作中他沒讓思想指導身體，卻又能夠敏銳地讓身體的活動轉譯成為思想的活動，發展出他關於身體的思想觀點，另一方面也意味著他的思想都是來自他對自己創作活動的反省，而

1　　徐永旭（1955- ）。這篇文章撰寫於 2009 年，修訂於 2017 年。

不是別人的思想在引導他創作，即使在學習的過程中，他必須研究各種當代藝術的理論，但這些理論也都必須經過他實際的肉身苦行，才能轉化成為他自己思想的參考材料。也因此，即使 2003 年重回學院進修這段期間，他確實也曾得到更多理論的洗禮，但是他都能讓這些理論幫助他更深入去理解自己，去反省自己，而不是讓自己迷失在理論的陷阱之中。

我們現在所看到的徐永旭，除了生命思想已然成熟，在創作上也已經進入一個不需要理論去穿鑿附會而能自己充分發揮的階段。這個事實，我們可以從 2008 年他在高雄市立美術館的「黏土劇場：徐永旭個展」得到證明。這個展覽的作品，都是他近幾年以黏土為材料經過窯燒完成的「極大極薄」的造型作品；依照他自己的解釋，這些都是他為了逾越自己身體的極限而創作出來的作品。他所要逾越的不僅僅是身體的體積界限，也不僅僅是身體的活動範圍，而是試圖逾越他對自己身體的感覺與認識。做為一個藝術家，更重要的是，他試圖讓身體隨著造型的伸展，脫離慣性，發展出不受慣性制約的藝術原創性。

▌ 雙手與黏土相互交織的旅程

雖然我們一再地說徐永旭的作品是在探索身體的極限，但事實上，我們會發現，在他近年的作品中，我們看不見任何狹義的身體，例如身體的圖像、象徵或符號，包括藝術家自己身體的具象表現，我們看到的是一個一個經過堆疊捏塑與窯燒而成的黏土造型。

在創作這些作品的過程中，徐永旭選擇不使用任何工具，而只是以自己的手掌與指頭一圈一圈銜接堆疊土條，再以不斷反覆的搓揉、擠壓與捏塑的動作，讓薄度處在臨界點的造型加高發展，讓造型接受往上加高的重量考驗，從而決定造型的偶發構造。這些動作彷彿春蠶吐絲，從自己身體吐出綿延不絕的細絲，纏繞出一個原本並不存在的造型。春蠶具有一種本能的目的性，以自己嘴中吐出來的蠶絲纏繞成一個橢圓體，將自己包覆起來，而徐永旭的創作卻不是無意識的本能，而是刻意讓本能在目的性不明確的狀態中釋放出來。兩者雖然不同，但這個聯想，一方面還是可以用來形容徐永旭的創作活動是一種肉身苦行，另

一方面也可以讓我們發現藝術作品的媒材與藝術家的身體之間存在著一種類似血緣的關係。

在徐永旭的創作中，他的身體已經隨著媒材進入作品之中。他的整個身體透過雙手，跟隨著土條在大型工作桌上的伸展與堆積而移動，在這一再反覆的身體移動與手指捏塑的過程中，身體已經化身到黏土之中。這時，材料也已經承載著藝術家的身體，進入一個藝術家自己尚不知曉的苦旅。誠如梅洛龐蒂（Maurice Merleau-Ponty）在《眼睛與精神》（L'Œil et l'esprit）一書也曾經提到：「事實上，我們不會看到一個精神如何能夠繪畫。畫家其實是把自己的身體獻給了世界，才能夠把世界轉變成為繪畫。為了理解身體將它自己置入世界的這種整體移動（transsubstantiations），我們應該要重新找回正在活動中的真實身體，這種身體並不是一塊空間的碎片，也不是一堆功能的組合，而是視覺與運動的一種交織狀態。[2]」相同的，徐永旭也是把他自己的身體放進黏土之中，才能將黏土轉變為造型；而創作中，他的雙手與他的身體運動也處在一種交織狀態，這個交織狀態讓他雖然進入一個自己尚不知曉的旅程，卻能感受到身體正在隨著雙手與黏土的接觸與相互滲透，而發展出超乎自己經驗的生命情境。這個情境，有痛楚，也有驚喜。那是一個充滿不確定性的旅程。

▌作品重新定義空間與時間

這個不確定的旅程，雖然乍看充滿冒險，但是對於一個具備充沛造型爆發力的身體而言，它也是藝術原創性的泉源。

在當代藝術中，許多偉大的經典便是來自不確定性，而這些作品之所以令人感動，在於創作過程的不確定性讓人看到藝術家朝向未知走去的身影。即使波洛克（Jackson Pollock）是在範圍明確的畫布上創作，但是他的行動繪畫的滴畫法便充滿不確定性，讓身體取代視覺邏輯，進入他身體活動同時才發生的世界中。當

2　Maurice Merleau-Ponty, L'Œil et l'esprit, Paris: Gallimard, 1964, p. 16.

徐永旭　2009-3　2009　陶土　48×27×63cm

代著名的女性藝術家賀絲（Eva Hesse）曾經使用玻璃纖維，讓這個從氣態進入固
態充滿變數的媒材，隨機展現出不規則造型，並轉變了她創作地點的空間狀態；
她的作品感人，就在於它們紀錄了她透過媒材展現出來的創作過程與生命姿態。

　　藝術理論家柯勞絲（Rosalind Krauss）在《現代雕塑的演變》（*Passages in
Modern Sculpture*）一書中，便曾稱呼這種藝術為「過程藝術」（process art）。她

指出，過程藝術關心的是形狀的轉變過程，它們透過溶解去重新提煉，透過堆疊去重新建造；在重新建造的過程中，它們所完成的藝術物件或造型，被賦予了一種人類學意象，當一個藝術家將注意力集中於材料的轉變過程，他也就進入了他自己所創造的一個彷彿原始狀態的雕塑空間中[3]。

　　在徐永旭的作品中，我們也看到過程藝術的精神，藝術家在形狀的轉變過程中，為我們提供了一個新的審美經驗。這個審美經驗，不再遵守既有的視覺邏輯，反而朝著一個挑戰既有視覺邏輯的方向，使我們在沒有規則可循的狀態下，重新提出一個可以將注意力集中在創作過程的審美態度；也就是說，面對徐永旭的作品，如果只是停留在形狀，我們只會是眼睛在看，但如果能夠從形狀進入情境，我們的身體也會跟著作品進入一個尚未定義的世界之中。也就是說，藝術家給了我們一個正在他作品中發生的空間與時間。

　　或許我們都已經處身在一個被給予的空間之中，但我們不見得參與它的創造，而徐永旭的作品，雖將自己豎立在這個已經存在的空間中，卻又重新定義了這個空間，並且發展出一個可以讓人覺得遺世獨立的空間。這些黏土造型，把我們帶進了一個可以讓我們自己的身體重新去定義的空間。

　　或許我們也早已在一個被決定的時間之中隨波逐流，但是一旦我們來到徐永旭作品的情境中，便會發現另一個時間定義。藝術家以他的手掌與指頭捏塑土條的每一個反覆動作，既儲存了手指的情感狀態，也儲存了這個情感狀態的時間過程。他的造型，儲存了痛楚與驚喜交織而成的身體時間。這是藝術家以他自己的身體定義出來的時間，它也把我們帶進一個完全不同於現實生活的時間經驗。

　　也正因為徐永旭的藝術創作不但是在逾越他自己身體的極限，也將我們帶進一個可以重新定義空間與時間的生命情境，一個可重新找回身體創造力的生命情境，所以我們認為，他的作品既是一種黏土造型，也是一種身體勞動，更是一種生命姿態。這個生命姿態，我們可以稱之為「肉身苦行」。

3　　Rosalind E. Krauss, *Passages in Modern Sculpture*, Cambridge and London: The MIT Press, 1981, p. 272.

從卑微的塵土到壯闊的宇宙
徐永旭陶土造型的美學意涵[1]

▌陶土藝術的古代性與當代性

在臺灣當代藝術的演變過程中，以陶土做為創作媒材的藝術家從一開始就不曾缺席，並且也已經開拓出一塊景觀壯麗的版圖，而在這塊版圖上，徐永旭的作品又將這項媒材的表現能量推向一個令人嘆為觀止的高峰。

徐永旭是一位讓人一眼看到作品便會感動的藝術家。這不僅是因為他的作品的造型本身具備獨特的美學意涵，更是因為他的作品紀錄著他為了探索並突破自己生命力與創造力的極限所經歷的每一次艱苦的試煉。我們甚至可以說，他的每一件作品都是嘔心瀝血的造型。徐永旭的陶土作品，不但展現成熟的個人特色，他的創作態度與作品的美學意涵也已經將臺灣的當代陶藝術帶領到一個極具前瞻性的寬闊視野之中。

泥土做為創作的材料，在人類社會中已有極為漫長的歷史。早從史前時代，便已誕生。在最初的歷史中，一直是以生活器物與儀式器物為主流，直到現代藝術的興起，陶土創作逐漸朝向非實用的藝術創作發展，尤其在抽象藝術的發展過程中，陶土也豐富了藝術創作的形式與內涵。在臺灣，陶土藝術也有久遠的發展與演變。除了許多考古遺址證明史前的臺灣就有陶製器物，在臺灣原住民族的文化中，陶土器物更是兼具實用與神聖的意涵；從漢人移墾初期一直到日治時期結束的幾百年歷史中，陶土從器物創作演變成為工藝創作；而從 20 世紀中葉當臺灣受到現代藝術衝擊以來，陶土又從工藝延伸到造型藝術。

1　這篇文章撰寫於 2012 年，修訂於 2017 年。

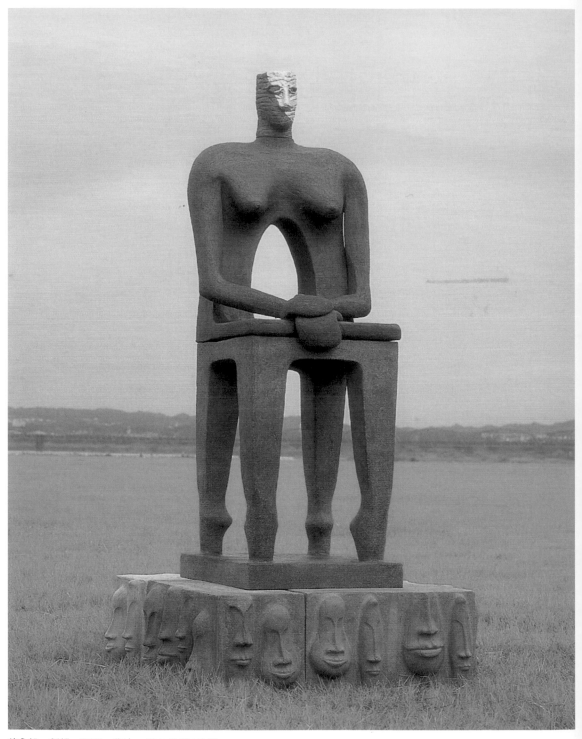

徐永旭　似妃　2000　陶土　294×151×150cm

徐永旭　神話 2004-5　2004　陶土　118×93×30cm　College of the Ozarks MO Collection

　　在 20 世紀結束以前的十多年間，正值當代藝術思潮撞擊這塊海島時，裝置
藝術、觀念藝術與行為藝術也把以陶土做為媒材的造型藝術推展到當代藝術的時
代。而徐永旭，這一個在 1980 年代後期開始投身陶土創作的臺灣藝術家，便是
在這個從現代藝術轉變為當代藝術的思想脈絡中，落實了他一直渴望的生命姿態
與藝術實踐。

▍從優雅的坐姿到苦力的勞動

　　1955 年，徐永旭出生於臺灣高雄，1975 年畢業於屏東師專，求學期間受過各項藝術領域的基本訓練。畢業之後，除了擔任教職，並從事專業音樂演奏與教學工作，當時在這個領域他也曾經成為家喻戶曉的器樂大師。但是，就在他的演奏生涯達到高峰的時刻，彷彿生命之中出現一個渴望透過造型創作去找尋存在意義的自我，讓他放棄已經得到的安定與名聲，毅然走向另一條藝術的道路。

　　我們不忍心去查證，當徐永旭放下樂器而開始學習捏土製陶，他在現實與心理的層面曾經經歷多少挑戰或艱苦，但我們至少可以想像，他的手指從此將要進入一個被泥土這項媒材所改造的歷程。雖然一個演奏者的手指多少也得承受琴弦的抗力而受傷，但是當一個陶土藝術家以他的手指去揉捏泥土進行造型創作的時候，他必須要承受泥土更強的抗力乃至於磨傷與侵蝕，從而必須依照泥土所提供的條件去發展自己所要的形狀與結構。所以從音樂到造型，這不僅僅是藝術類型的改變，也不僅僅是藝術媒材的改變，更是整個創作肢體與態度的改變。他必須從手指延伸到整個身體的全部，也必須從優雅的坐姿轉變為苦力一般的勞動。

　　1987 年，當時已經三十二歲的徐永旭，成立了自己的陶藝工作室，又在1992 年師事陶藝家楊文霓。1998 年，四十三歲那一年，他又辭去已有二十二年資歷的教職，一切從頭開始，澈底改行，專注於陶藝創作。為了拓深創作與理論的反思能力，他又在 2003 年進入國立臺南藝術大學應用藝術研究所，在張清淵的指導之下，於 2007 年獲得碩士學位。

　　雖然從 1987 年開始投身陶土創作以來，徐永旭經歷一段艱難與寂寞的歲月。但是，從 1992 年以來，他就不斷得到臺灣與國際的展覽邀約，並且經常獲得重要獎項。相關記錄，難以計數。此外，從 1996 年以來，他已經舉辦超過二十次以上的個展，展覽地點除了臺灣各地的公私立藝術空間，也包括中國、韓國、日本、澳洲、美國、葡萄牙。

　　在徐永旭屢獲獎項與受邀參展的經歷背後，我們看到的是他持續的創作

實踐以及他在每一個創作階段之中創作思想的演變。這些紀錄，既是藝術創作的紀錄，也是他的肢體與生命接受泥土改造的傷痕及其自我超越的紀錄。一再受到肯定，卻也一再自我超越。每一次的自我超越，徐永旭都將他的作品意涵推向另一個思想高度，而在他將自己的作品意涵推向另一個思想高度的同時，他也將整個陶土藝術的創作意涵又推向到另一個視野更為寬廣的思想高度。

也因此 回顧徐永旭的創作歷程，我們同時也可以看見臺灣的陶土創作從現代藝術走向當代藝術的歷程。透過徐永旭過去這二十年的作品，我們可以將他的創作歷程分為四個時期：

第一，生機主義時期：從 1992-1997 年。

第二，超現實主義時期：從 1997-2004 年。

第三，抽象表現主義時期：從 2004-2005 年。

第四，過程藝術時期：從 2005 年到現在。

▌生機主義時期：從 1992 年到 1997 年

徐永旭的生機主義（Vitalism）時期，出現於 1992 年到 1997 年之間。這個時期的主題是「戲劇人生」，主要包含兩個類型的作品，第一類是以單一造型元素發展出來的初期作品，第二類是以舞蹈姿勢為造型並帶有音樂性的系列作品。

「生機主義」是現代雕塑的一個潮流，出現於 20 世紀 30 年代，最主要的代表人物有亨利 • 摩爾（Henry Moore）與芭芭拉 • 賀普瓦斯（Babara Hepworth）。生機主義的雕塑，雖然也能夠在古代找到類似的作品，但卻是在現代抽象藝術得到發揚，常在簡化的抽象形體之中賦予造型一種生命意象，而亨利·摩爾的許多作品雖已不再保留造型的寫實輪廓，卻仍能讓人看見生命狀態，便是生機主義的典型表現手法。同樣的，芭芭拉·賀普瓦斯又以更為簡化甚至沒有任何寫實形體意涵的造型，去呈現柔和而詩意的生命狀態，也是生機主義的另一種經典。其實，在臺灣的雕塑家之中，楊英風與朱銘的作品便帶有一些生機主義的影子，而在其他不少藝術家的作品中也屬常見。也因此，徐永旭做為一個曾經受到現代藝術洗禮的藝術家，在他的初期作品中會有生機主義的特色亦屬有跡

可循。

徐永旭「戲劇人生」系列作品，誠如主題所顯示，強調造型的戲劇性。所以，第一類作品雖然都只是單一造型元素的獨自存在狀態，卻也可以視為是藝術家的獨白，至於第二類作品，隱含著一種從藝術家過去的音樂經驗而來的韻律，轉化運用到舞蹈造型中，賦予造型一種對話式的生命意象。

這一時期，徐永旭的作品中，流露出他對於生命和諧的讚美與嚮往。

▌超現實主義時期：從 1997 年到 2004 年

徐永旭的超現實主義（Surrealism）時期，出現於 1997 年到 2004 年之間。這個風格，主要出現在他取名為「位」這個主題的系列作品中。

在國際藝術思潮中，「超現實主義」也是現代藝術的一個潮流，出現於 20年代後期，正值歐洲一次戰後復甦的另一個資本主義的轉變階段。面對著這一時期社會的不正義，藝術家基於對現狀的不滿，便將顛覆現狀的心情表現於作品中，也因此作品呈現雙重觀點，一方面維持寫實形體，另一方面扭曲寫實形體。這也正是我們在恩斯特（Max Ernst）與傑克梅第（Alberto Giacometti）作品中常見的特色。

延續著「戲劇」這個概念，從 1999 年以來，徐永旭創作了一系列椅子造型的作品，而這些椅子同時又被賦予人類身體的特徵，只是欠缺頭部。但從 2000年以後，他又從這些具有人體特徵的椅子演變出更多不同的造型，第一類的造型是椅子的結構更加明確而且依舊沒有頭部，第二類的造型是明確的椅子的結構之外增加了人的頭部以及看似戴上面具的臉部，第三類的造型則是增加了有面具的頭部卻不再是椅子，而是站立的人體。

這一時期作品，一如超現實主義的傳統，雖然表面看似幽默逗趣，其實卻是充滿著諷刺性的社會意涵。這些作品，呈現出每一個生命的孤獨與彼此之間的疏離，也讓我們聯想到傑克梅第的〈廣場〉這件作品，那是人類處在群體之中的一種孤獨。尤其，當這些大型作品矗立在空曠的風景之中，更是透露出人類處在自然與社會之間的徬徨不安。

徐永旭　2007-5　2007　陶土　223×82×71cm

或許也正因為這一系列作品道出 20 世紀後期以來人類的共同處境，徐永旭的作品得到國際期刊《陶：藝術與知覺》（*Ceramics: Art and Perception*, 2001, no. 45）的專文報導，讚譽他透過眼睛去理解人與社會之間的相互關係，並致力於以泥土將這個觀念呈現在豐富而有機的各種不同主題的造型之中。

▌抽象表現主義時期：從 2004 年到 2005 年

徐永旭的抽象表現主義（Abstract Expressionism）時期，出現於 2004-2005 年之間的一個短暫時期。這個風格，主要出現在以「神話」為主題的系列作品以及看似碎片或局部的簡單造型作品之中。

雖然這是一個短暫的階段，而且作品數量極少，但是在我們了解徐永旭創作思想的演變時，這卻是一個關鍵性的階段。因為，這是他的創作題材與形式從具象轉變到非具象的一個重要時刻。

從 1992 年以來，徐永旭的作品主要是在塑形，建立有形狀並且有外殼的物體，而且這些物體也往往以模擬或象徵的方式指涉著作品之外的具體事物或意義，但是從 2004 年以來，他的作品卻出現破形，開始破解形狀與外殼以致於失去物體的身份，從而也就不再指涉任何具體的事物與意義，作品中的造型從它自己的狀態發展出自己的身分。這既是造型的解放，也是藝術家創作觀點的解放，他讓自己從眼睛所引導的觀點轉變為身體每一個部位所引導的觀點。正如抽象表現主義藝術家波洛克（Jackson Pollock）的滴畫法是以站立的身體在畫布上展現自動性技法，這一時期的徐永旭也是讓自己是在不受形狀限制的開放觀點之下去展開造型的摸索。

2004 年以來，徐永旭創作了一系列只標示創作日期卻沒有名稱的作品。這一系列作品，沒有確定的形狀，也沒有邊界，都彷彿是撕裂的薄片，流露出一種詩意的情感。而在這同時，以「神話」為主題的作品，又似乎是由這種撕裂造型元素發展出來的大型裝置藝術，呈現出天地初開的混沌景觀。

這時的徐永旭，已經不受限於物理空間的思維，而是另一種詩意空間的創造者。

▌ 過程藝術時期：從 2005 年到現在

在經過有形狀的造型到無形狀的造型的錘鍊以後，徐永旭彷彿獲得整個生命的釋放，開始大步邁入如今呈現在我們眼前的這個壯闊的造型宇宙。它們幾乎都是以極為簡單的單一陶土元素去堆疊出一個足以重新界定空間的巨大造型，其中蘊含著一再重複的身體勞動，使創作過程也就成為作品的另一個基本元素。

徐永旭的「過程藝術」（Process Art）時期，出現於 2005 年以來的作品之中。

2007 年當他在高雄市立美術館的創作論壇展出這一系列作品時，展覽題目是「黏土劇場」。這一系列作品，以裝置藝術方式呈現，而在創作理念與創作過程之中卻又隱含著觀念藝術與行為藝術的元素。

這一系列作品，都是他以黏土為材料經過窯燒完成的「極大極薄」的造型作品；依照他自己的解釋，這些都是他為了逾越自己身體的極限而創作出來的作品。他所要逾越的不僅僅是身體的體積界限，也不僅僅是身體的活動範圍，而是試圖逾越他對自己身體的感覺與認識。做為一個藝術家，更重要的是，他試圖讓身體隨著造型的伸展，脫離慣性，發展出不受慣性制約的藝術原創性。

雖然我們一再地說徐永旭的作品是在探索身體的極限，但事實上，我們會發現，在他近年的作品中，我們看不見任何狹義的身體，例如身體的圖像、象徵或符號，包括藝術家自己身體的具象表現，我們看到的是一個一個經過堆疊捏塑與窯燒而成的黏土造型。

在創作這些作品的過程中，徐永旭選擇不使用任何工具，而只是以自己的手掌與指頭一圈一圈銜接堆疊土條，再以不斷反覆的搓揉，擠壓與捏塑的動作，讓薄度處在臨界點的造型加高發展，讓造型接受往上加高的重量考驗，從而決定造型的偶發構造。這些動作彷彿春蠶吐絲，從自己身體吐出綿延不絕的細絲，纏繞出一個原本並不存在的造型。春蠶具有一種本能的目的性，以自己嘴中吐出來的蠶絲纏繞成一個橢圓體，將自己包覆起來，而徐永旭的創作卻不是無意識的本能，而是刻意讓本能在目的性不明確的狀態中釋放出來。兩者雖然不同，但這個聯想，一方面還是可以用來形容徐永旭的創作活動是一種肉身苦行，另一方面也可以讓我們發現藝術作品的媒材與藝術家的身體之間存在著一種類似血緣的關係。

在徐永旭的創作中，他的身體已經隨著媒材進入作品之中。他的整個身體透過雙手，跟隨著土條在大型工作桌上的伸展與堆積而移動，在這一再反覆的身體移動與手指捏塑的過程中，身體已經化身到黏土之中。這時，材料也已經承載著藝術家的身體，進入一個藝術家自己也尚不知曉的苦旅。徐永旭把他自己的身體放進黏土之中，才能將黏土轉變為造型；而創作中，他的雙手與他的身體運動也處在一種交織狀態，這個交織狀態讓他雖然進入一個自己尚不知曉的旅程，卻能感受到身體正在隨著雙手與黏土的接觸與相互滲透，而發展出超乎自己經驗的生命情境。這個情境，有痛楚，也有驚喜。那是一個充滿不確定性的旅程。

▎身體逾越疆界的藝術旅程

這個不確定的旅程，雖然乍看充滿冒險，但是對於一個具備充沛造型爆發力的身體而言，它也是藝術原創性的泉源。

在當代藝術中，許多偉大的經典便是來自不確定性，而這些作品之所以令人感動，在於創作過程的不確定性讓人看到藝術家朝向未知走去的身影。當代著名的女性藝術家賀絲（Eva Hesse）曾經使用玻璃纖維，讓這個從氣態進入固態充滿變數的媒材，隨機展現出不規則造型，並轉變了她創作地點的空間狀態；她的作品感人，就在於它們紀錄了她透過媒材展現出來的創作過程與生命姿態。藝術理論家柯勞絲（Rosalind Krauss）在《現代雕塑的演變》（*Passages in Modern Sculpture*）一書中，便曾稱呼這種藝術為「過程藝術」（process art）。她指出，過程藝術關心的是形狀的轉變過程，它們透過溶解去重新提煉，透過堆疊去重新建造；在重新建造的過程中，它們所完成的藝術物件或造型，被賦予了一種人類學意象；當一個藝術家將注意力集中於材料的轉變過程，他也就進入了他自己所創造的一個彷彿原始狀態的雕塑空間中[2]。

2　Rosalind E. Krauss, *Passages in Modern Sculpture*, Cambridge and London: The MIT Press, 1981, p. 272.

徐永旭　2009-6　2009　陶土　68×54×20cm

在徐永旭的作品中，我們也看到過程藝術的精神，藝術家在形狀的轉變過程中，為我們提供了一個新的審美經驗。這個審美經驗，不再遵守既有的視覺邏輯，反而朝著一個挑戰既有視覺邏輯的方向，使我們在沒有規則可循的狀態下，重新提出一個可以將注意力集中在創作過程的審美態度；也就是說，面對徐永旭的作品，如果只是停留在形狀，我們只會是眼睛在看，但如果能夠從形狀進入情境，我們的身體也會跟著作品進入一個尚未定義的世界之中。也就是說，藝術家給了我們一個正在他作品中發生的空間與時間。

或許我們都已經處身在一個被給予的空間之中，但我們不見得參與它的創造，而徐永旭的作品，雖將自己豎立在這個已經存在的空間中，卻又重新定義了這個空間，並且發展出一個可以讓人覺得遺世獨立的空間。這些黏土造型，把我們帶進了一個可以讓我們自己的身體重新去定義的空間。

或許我們也早已在一個被決定的時間之中隨波逐流，但是一旦我們來到徐永旭作品的情境中，便會發現另一個時間定義。藝術家以他的手掌與指頭捏塑土條的每一個反覆動作，既儲存了手指的情感狀態，也儲存了這個情感狀態的時間過程。他的造型，儲存了痛楚與驚喜交織而成的身體時間。這是藝術家以他自己的身體定義出來的時間，它也把我們帶進一個完全不同於現實生活的時間經驗。

也正因為徐永旭的藝術創作不但是在逾越他自己身體的極限，也將我們帶進一個可以重新定義空間與時間的生命情境，一個可以重新找回身體創造力的生命情境。他的作品，既是一種黏土造型，也是一種生命姿態。

而徐永旭，便是以這個不斷逾越疆界的生命姿態，將這個世界之中卑微的塵土轉變成為壯闊的詩意宇宙。

私密的觀看與超越
潘鈺的藝術歷程[1]

　　潘鈺，原來叫做潘麗紅，從 1980 年代以來，就已經使用原來的名字，在臺灣現代藝術的道路上留下了堅定的足跡。從 1983 年至今，已經舉辦過七次個展，是一位從未離開創作位置的藝術家。最近才改名為潘鈺，這是她改名之後的第一次個展。

　　在臺灣現代藝術的道路上，潘鈺是一位深具個人風格的原創性藝術家。從她執筆作畫至今，臺灣的現代藝術已經又步入當代藝術，各種思潮與觀念不斷的誘惑著許多藝術家。但是，潘鈺始終清楚自己的位置，並不是她無視於時代性與社會性議題的變遷與衝擊，而是她有著屬於自己的關切，屬於自己的艱難，屬於自己做為一個人如何找尋自我的內省。

　　過去這二十八年來，每一個系列的作品，每一次個展，都是她內省狀態的展現。只有深入去瞭解她的作品，才會看出她的內省之中有情有淚，卻又總是被她轉化為一幅幅優雅的畫面。

　　她將自己的創作歷程分為三個時期：第一個時期是「私語系列」（1980-1989），第二個時期是「阻隔系列」（1989-1999），第三個時期是「來去系列」（2000-2004）。至於 2008 到 2009 的這次個展，也說不定正是她另一個系列的展現。

▌「私語系列」的戲劇性及其雙重觀點

　　做為一位藝術家，潘鈺有著令人羨慕的起步。70 年代在她進入大學以前，

1　潘鈺（1959-　）。這篇文章撰寫於 2008 年，修訂於 2017 年。

就已經有機會能夠在南臺灣進入陳哲的畫室，打下紮實的繪畫基礎，隨後來到臺北，又能夠師承顧重光，鑽研照相寫實。這些底子，日後都在她每一系列的作品中充分表現出來。

　　潘鈺開始嶄露頭角的 80 年代初期，臺灣才剛經歷鄉土文學運動，時代性與社會性議題強烈影響著新世代藝術家。不可否認的，這是臺灣現代藝術大鳴大放的一個年代，民眾意識與女性意識隨之抬頭，也留下豐碩的成果，從而更帶動了藝術研究重新整理所有曾經被遺忘的藝術潮流，包括在這之前曾經被誤解的現代主義。然而，這個時候的潘鈺，並沒有標榜著比較容易被理解的價值觀，而是選擇了那種具有個人主義意味的私密領域做為藝術題材。

　　這個時期的作品，日後被稱為「私語系列」。這一系列，在技法上，潘鈺的照相寫實功力令人驚豔，除了筆法的精確與成熟之外，這種技法所必須具備的冷靜，更是表現出她拿捏情感的能力，而她這份能力也表現在她對於題材與圖像的處理上，使她這一系列作品產生了敘事性與戲劇性，並且營造出一種使看畫的人同時是劇中人也是觀戲人的雙重身份與情感。

　　「私語系列」的主題大抵是布製娃娃與懸絲布偶，雖然它們都是沒有生命的物件，但在作品中它們似乎另外有著象徵意涵，述說著一個有生命的人所面對的那種生命被限定的狀態。固然這些布偶可以被解釋為藝術家的童年回憶，也可以被解釋為藝術家當她自己還是小女孩的時候對於女性的身份認同的疑惑，但是在我看來，它們也說明了潘鈺在她還很年輕的時候，就已經發現了每一個生命無法迴避的基本存在處境。當然，我們並不否認在潘鈺的作品中這是一種具有女性觀點的存在處境，雖然她從不刻意使用女性主義的詞彙。

　　如果這些布偶只不過是布偶，或許我們可以說那是藝術家的自嘲，但如果這些布偶象徵了每一個人共同的存在處境，那麼自嘲之外似乎就會增添了一份同情。

　　也因此，我認為，在面對這個存在處境時，80 年代的潘鈺已經有著一顆成熟的悲憫的心靈。「私語系列」一方面能夠讓看畫的人進到觀眾的位

潘鈺（麗紅） 無言 1987 油彩、畫布 162x130cm

置，對這些布偶產生一種同情，而另一方面每一個看畫的人也都會發現布偶就是自己，也就是說，每一個看畫的人都能得到一個旁觀者的位置去面對自己的存在處境。我們在同情布偶時，其實也已經是在同情自己。

▎「阻隔系列」的觀念性及其情緒氛圍

　　進入 90 年代以後，雖然潘鈺仍然維持著她沈穩的寫實技法，但是她試圖將這個技法放進較少戲劇性卻有著較多觀念性的題材與構圖之中。

　　90 年代，當代藝術日漸在臺灣形成主流，牽動著藝術家的敏感神經。然而，這時潘鈺的轉變，與其說是受到觀念藝術蔚為時尚的衝擊，更可以說是她的私密領域出現了一種不是寫實或再現的語言所能描繪的情境。一堵堵的牆迎面而來，一道道的鎖牢不可破，阻隔了她與自己的對話。她必須改變敘事方式，讓她即使無法跟自己對話，也要能夠正視那些將她阻隔起來深鎖巨牆。

　　這個時期的作品，日後被稱為「阻隔系列」。這一系列作品，雖然仍以寫實手法描寫具象物件，但在構圖上卻趨於簡化，近似幾何抽象，而且先前顯而易見的戲劇性也消失了，取而代之的卻是視覺上帶有重量的金屬物件，乍看下潘鈺的女性元素已經讓位給男性元素。然而，細看之下，我們將會發現，即使表面上沈重的物體特徵佔據了畫面，但是潘鈺這時的女性元素其實並沒有退場，她只是被男性元素封閉在視覺夠不到的地方，而且，就因為她被迫退居到視覺被阻隔的另一方，畫面的戲劇性卻轉變出一種更具情緒性的氛圍。

　　張愛玲曾經在《金鎖記》這部作品中刻畫女性在傳統中國社會中所面對的各種沈重的規範，彷彿是一道道牢不可破的枷鎖。潘鈺在她的作品中雖然並沒有呈現任何關於女性對於社會規範的態度，但是構圖中這一堵堵的牆正是男性中心的空間，而這一道道的鎖也正是父權社會的符號，似乎正是她對於女性存在處境的一種反面表述。這些男性規範，既可能存在於愛情，也可能存在於婚姻，當然也可能存在於社會的任何價值建構之中。

在「私語系列」中，我們看得到具有戲劇性的完整故事，我們的視覺在畫面上可以捕捉到藝術家所要表達的情感，但在「阻隔系列」中，潘鈺並不營造具有整體性的故事，它們只是局部，只是陳述之中的一個孤立的詞彙，然而，它們卻散發出特殊的情緒氛圍，隱隱然帶出了另一種戲劇效果，神祕卻激發想像，使得視覺彷彿能夠越出畫面的範圍，伸展到具有更漫長歷史淵源的性別文化，建構出藝術家沒有陳述出來的故事，並且讓人透視到她沒有表露出來的情感。

■「來去系列」以來的空間性及其自由想像

或許也正是因為她自己期待走出深鎖的圍牆，所以 2003 年潘鈺在臺北市立美術館發表了「來去系列」的空間裝置藝術。

這件作品，雖然是一件複合媒材的裝置藝術作品，但是潘鈺的寫實訓練使她能夠敏銳而準確運用媒材，從平面到空間，除了充分表現出她空間規劃的才華，也表現出她對於傳統中國社會之中女性空間的定義深具想像力與反省力。

從 2003 年以來，潘鈺從未中斷她尋找自我的探索。自從發表「來去系列」之後，她的作品中的空間狀態除了「阻隔系列」那種既寫實又象徵的高牆之外，也開始出現了一種沒有邊界的非現實空間。在這些非現實的空間中，有的作品畫面上散佈著螺絲釘，有的則是散佈著螺絲帽，到處飛舞，這似乎也意味著螺絲釘或螺絲帽已經分別都擺脫了被迫固定的位置，可以任意飛翔，飛翔在沒有邊際的天空。

這個非現實空間，象徵著一切沒有阻隔的情境，也說明了潘鈺對於世界的期待。而這些飛舞的螺絲零件，則又是她自己的嚮往。從表面上來看，潘鈺正在自由來去，但深層去解讀，這還不是現在進行式。尤其，我們可以發現，螺絲釘其實是一種具有重量的物件，它必定會隨著地心引力落地，或許她自己也深知這個事實，所以我們才會在畫面中看到，這些螺絲釘都是依靠著變形的尾端在飛翔，它有限的飛翔力量卻又必須承載著一個更為

沈重的頭部，飛翔得極為辛苦。

　　如果這是飛翔，那是一種沈重的飛翔。然而，飛翔是如此艱難，並不只是潘鈺一個人的寫照，其實那是每一個人的寫照。潘鈺至少是一個期待在天空之中飛翔的築夢人，尤其她在經過沉重的內省之後，她所期待的飛翔會更加深刻，而她所看到的世界也會更為豐富。

　　潘鈺向來是一個優雅的人，同樣的，她的藝術創作也令人覺得優雅。即使是在揭露她自己的私密，即使是對她自己而言是艱難的內省，她總是不會忘記要優雅地呈現在藝術作品中。不論是對每一個人存在處境的詮釋，或者是對於社會規範的情緒，乃至於對於性別文化的反省，潘鈺一直展現出優雅的身姿。

　　對於每一個人共同的困境，她選擇同情與超越。

↖潘鈺　鎖的阻隔　1995　綜合媒材　72.5×242cm
←潘鈺　浮動　2008　綜合媒材　162×130cm×6

視覺顛覆與驚悚救贖
洪天宇藝術作品的當代觀點與歷史淵源⁽¹⁾

洪天宇藝術作品的當代觀點與歷史淵源[1]

▌以「空白」去覆蓋，使被覆蓋物欲蓋彌彰

在臺灣的藝術版圖上，洪天宇是一座尚未濫墾的離島。

洪天宇雖然出身科班，而創作歷程也不算短，但在這個歷程中，他每一次的出現都彷彿驚鴻一瞥，總是讓人眼睛為之一亮。令人印象深刻的一次，應該就是2001 年在北美館舉辦的個展「給福爾摩沙下一代的備忘錄」，而這次展出的作品後來在 2007 年也出版了結合詩與畫的畫冊，書名叫做《空白 風景：1700-2000 福爾摩沙風景備忘錄》。

這次展出的作品，雖然提供一定程度的線索，成為瞭解他與研究他的依據，卻也容易讓人誤解他的藝術風格。因為，這次展出的作品讓人以為洪天宇是一位以風景為主題的畫家，而忽略了他在風景之中置入的另一個更重要的元素，也就是「空白」這個元素。如果只看到風景的構圖，或許就無法掌握洪天宇一路走來更為完整的藝術思維；但如果看到風景又能夠留意這些「空白」，就會發現他的藝術創作中更豐富也更尖銳的意圖。他的作品中，一方面存在著一股強烈的生命關懷，因而他是以自然主義者的姿態，在重新檢視人類與自然的關係，但另一方面，他也更進一步地試圖在藝術媒材與理念上，提出屬於他自己的當代觀點，去顛覆近代與現代繪畫的視覺定義。

就風景而言，無論是地貌，或林相，或光影，這一系列作品都是關於臺灣的

1　　洪天宇（1960- ）。這篇文章撰寫於 2008 年，修訂於 2017 年。

風景，而在風景的處理上他採取了接近照相寫實主義的細筆繪法，充分透露出他深厚的寫實底子；不同於其他風景畫家的是，他在畫面上只對風景中屬於自然的原來面貌，進行色彩與視覺效果的微觀描繪，至於其餘一切因為人類的介入而出現的外加於自然的物質，全都塗以白色，像是留白，卻又透過輪廓與結構的處理而使人看得出白色所遮掩的物件與或物體的形狀與屬性。

就題目而言，副標題是「1700-2000 福爾摩沙風景備忘錄」，其中的年代是從 18 世紀初葉開始，似乎也意味著人類介入福爾摩沙的自然的一個年代，更突顯出這一系列作品試圖揭露，人類介入自然之後所產生的福爾摩沙歷史其實充斥著外加物質的強行介入。這個副題，透露出洪天宇做為一個自然主義者的觀點與心境。

就繪畫過程而言，這些「空白」絕對不是藝術史上常見的「未完成」，而是一種刻意的「覆蓋」，一種積極的「空白」，也就是說，覆蓋並不是為了讓它成為不可見，而是為了強調它，使之更可見；這是一種弔詭，因為在我們已經習以為常的視覺邏輯中，這些原本不屬於自然的物體往往是被視而不見的，在不被覆蓋的情形下經常是一種的不可見。藉著覆蓋，反而使之可見，而且直擊本質，這是對包藏在文明的假象之下的現代視覺邏輯所做的一種顛覆。

我們原本容易以為他在掩飾醜陋，但事實上他的作品卻有一種欲蓋彌彰的效果，而這正是洪天宇的藝術語言的顛覆性，以及一種從當代的視覺觀點對繪畫界域所做的反思與擴充。

▍以「食人」為象徵，顛覆文明的正當性

經過了將近七年的時間，洪天宇在 2008 年又為我們帶來一次的驚奇。這次的作品，一類是平面的繪畫作品，另一類則是立體的雕塑與裝置藝術的作品。

這次的繪畫作品，對於熟悉而且曾經徜徉在他的風景主題的觀看者而言，絕對是視覺與觀念的挑戰，因為這次的作品無論在題材上或者在畫面物件的性質上，乍看都跟過去大異其趣。

就題材而言，這次作品都是關於飲食，有的是關於食材的捕獲與處理，有的

洪天宇
祭壇：狗 2008
壓克力、鋁板
244×122cm

↖
洪天宇
橋下的野薑花
2008
壓克力鋁板
61×123cm

←
洪天宇
空白城市：臺北 101
2013
壓克力、畫布
174×174cm

是關於食材成為食物之後在餐桌上呈現的狀態，也有的是關於儀式化的人類飲食行為。而更令人咋舌的是，這個飲食題材中的食材與食物，除了少數是其他動物之外，幾乎都是人類自己的身體或肢體。這些身體或肢體，在餐桌上與食器上的展現，一如我們現實生活中對其他動物的烹調與布置；如果不看人體的特徵，只當食物去看，可謂色香味俱全，再次展現洪天宇深厚的寫實實力；但如果我們看到食物的人體特徵與表情，那些我們曾經有過的美食當前的心情卻都會被導向另一個深層的意涵。

首先，洪天宇做為一個自然主義者，他在這些畫面中不無企圖想要揭露人類過度消耗自然的飲食行為。其次，人類無所不吃，甚至到了吃人肉的地步，一方面這也透露出，在他的自然哲學或者宗教思想中，人類與動物本是同體共生，但另一方面這也讓我們看到，在這次的作品中，吃人肉的主題具有藝術的象徵意涵。洪天宇當然不是一個吃人論的提倡者，懂得看畫的人不難發現，透過人肉為食的畫面，他正以象徵的手法，突顯現代社會「鐵牢籠」之中人類的處境，那是一個人人相互逼食的境況；這既是一個道德的命題，也是一個社會的命題；更深遠看，這還是一個文明的命題：文明正被它自己的過度擴張扭曲為文明的反面。這應該不是 18 世紀啟蒙運動的先驅所期待的一個結果。

就風格而言，這一以飲食為題材的作品雖然仍舊表現出細膩的寫實畫法，但是在構圖上更加講究戲劇張力，在色彩上也刻意製造一種感官主義的騷動與誘惑，一反昔日風景畫面的寧靜與穩定。這當然是他刻意突顯的一項差異，因為風景是文明尚未介入的一種自然狀態，而儀式化的餐飲活動則是文明介入以後的一種社會狀態。

然而在這些差異之中，洪天宇還是延續了他在這之前慣用的「空白」。他將一切被他歸類為自然的項目賦予了顏色，而將一切被他視為人類介入自然的項目覆蓋白色，諸如屠宰工具、烹調設備與食器。這個手法除了延續著他先前對於包藏在文明假象之下的現代視覺邏輯所做的一種顛覆，另外更發人深省的是，在他覆蓋白色的這些項目中，還包括了那些正在進行獵捕屠宰、飲食烹調與飲食儀式的人類形體。這除了是洪天宇對於被介入的自然之界定，也提醒我們發現，人類身體一念之間便可能淪為一種正在介入的異物而不自知，深具哲理。

在他的作品中，人既可能內化於自然，也可能自外於自然。

▍以「肉販」為裝置，揭發市場性無所不在

洪天宇既是一個深具哲理的藝術家，也是一個藝術材料的開創者。

他的平面繪畫並不以畫布為媒材，而是選擇在鋁板上作畫，目的在於以鋁板的平坦與光滑去減少畫布紋理對顏料材質的影響；但相對的，為了維持顏料在鋁板的附著力，他又對顏料做了成分與技術的特殊調製。也因此，我們在畫面的「空白」才能看到烤漆一般的色澤，使這層覆蓋表現出特殊的視覺硬度。

另外，他對材料的開發也運用在立體作品中。以繪畫作品為人熟悉的洪天宇，其實更久以來一直都在從事雕塑創作，而他雕塑作品的材料非常特殊，卻也非常平凡；他幾乎都是以我們日常生活常見的購物塑膠袋做為材料，原因是塑膠袋經過燃燒處理具有很高的可塑性，既容易取得，亦很容易製造他所要表現出來的烤物的視覺效果。

我們原本以為吃人肉的系列是他在風景系列之後才發展出來的題材，但事實上如果從他持續在做雕塑作品來看，飲食文明的內在矛盾一直是他的關懷。

在一個題為「滿漢全席」的系列中，單是標題就已經看出他企圖顛覆我們既有的飲食審美態度，再從作品中那些被調製得像是烤雞、烤豬腳或烤乳豬一般的人類肢體來看，表面上雖然略帶幽默與趣味，其實卻語帶諷刺。而在另一個叫做「人食人」的系列中，更是呈現生吞活剝的吃人景象，其畫面的故事性讓我們很容易聯想到特定的社會事件，也讓我們聯想到日以繼夜不斷出現的新聞畫面，更引發我們進一步警覺到，我們所處的時代正是一個嗜血的媒體化的時代。

如果從這個脈絡來看，當我們看到 2008 年洪天宇這件題為「肉販」的裝置藝術時，我們就不會太過於驚訝了。毫無疑問的，這件作品乍看相當嚇人，尤其逼真到像是分屍的畫面。也使我們不禁想問：洪天宇是戀屍癖嗎？當然，在經過初步研判之後，我們認為：他畢竟是一個視覺藝術的革命家。因為，作品中這些支解的肢體與器官被放進一個像是肉攤的展示狀態中，這讓我們聯想到當年德國藝術家波依斯（Joseph Beuys）那些深具事件意涵的裝置藝術。「肉販」製造了一

洪天宇　桃花雞　2008　壓克力、鋁板　122×98cm

↗ 尼德蘭畫家波希的作品〈人間樂園〉
→ 法國畫家德拉克洛瓦的作品〈但丁與維吉爾〉

個象徵效果：它象徵著市場這個現代資本主義的交易機制，既合理化也合法化了一切事物成為商品，其中包含一個人對另外一個人的物質化與商品化，使之轉變為金錢的價值。

也因此，我們可以這麼說，在洪天宇的作品中，恐怖只是表面意涵，而警世才是它的深層意涵。

▌以「恐怖」為畫面，轉化出悲憫與救贖

洪天宇的藝術創作以當代藝術的精神延續了一個源頭極為久遠的傳統。這個傳統，雖在作品中呈現恐怖景象，卻能讓人因為產生畏懼而得到心靈的淨化與昇華。

這個傳統，至少可以回溯到 14 世紀初佛羅倫斯詩人但丁的《神曲》。這部文學經典的重要性，一方面在於它深入探討了人類的「罪惡」與「救贖」，而另一方面，其中關於天堂與地獄的描繪，更是在藝術史上成為許多藝術家作品的取材，雖然有的藝術家不見得是直接受到但丁的影響，但我們仍然可以看到他們與這個傳統忽隱忽顯的淵源。

這個傳統的藝術家，往往著墨於呈現人類在這個世界的墮落與罪惡的景象，並突顯出人類因此所遭遇的恐怖懲罰，令人望而生畏。其中，除了文藝復興興盛時期的米開朗基羅與達文西都曾有這一方面的作品之外，我們特別想要提到 15 世紀後期的北歐尼德蘭地區的畫家波希（Hieronymus Bosch, 1450-1516）。

波希的作品，絕大部分是屬於恐怖美學的範疇。而其中的恐怖景象最具代表性的作品，第一件是目前由奧地利維也納藝術學院收藏的〈最後的審判〉，第二件是目前由西班牙普拉多美術館收藏的〈七件不可饒恕的罪惡〉，它們對於地獄景象做了怵目驚心的刻劃，甚至充滿人類接受懲罰時的刀割劍剖的殘酷情節。此外，我們特別要提到也是由普拉多美術館收藏的另一件題目為〈人間樂園〉的三幅式作品，這件作品或許是因為標題的表面意涵，遮掩了它事實上也是一件恐怖美學的經典。

這件作品的中幅描繪的是人間的享樂與墮落，左幅是天堂的祥和，右幅是地

獄的悲慘。由於是一個對照的畫面，更是發人深省；而它令人動容之處，除了是天堂與地獄的懸殊，更在於它讓我們看到，人間彷彿一片榮景，卻只不過是虛無頹廢的末日歡愉。

　　藝術史上，到了19世紀，德拉克洛瓦也曾以〈但丁與維吉爾〉一作描寫冥河，羅丹也曾以〈地獄之門〉刻劃地獄悲境，當然都是恐怖美學的曠世之作，但波希這件〈人間樂園〉卻由於他透過人間歡愉去突顯隱藏其中的恐怖，讓人直接從人間榮景產生畏懼，更是將恐怖美學置入人文主義的現世覺醒之中，使觀者的心靈因驚懼與悲憫而獲得洗滌。洪天宇不見得必須意識到或者去同意波希繪畫的美學觀點，但是不可否認的，洪天宇的作品，無論是以人間榮景或以恐怖美學為其表現手法，也都使人不得不進入更深沈的驚悚與更積極的救贖。

　　換言之，洪天宇的藝術作品正以他對當代社會的敏銳觀察與藝術轉化，讓悲劇美學從畏懼到昇華這個歷史久遠的命題，在當代藝術中獲得了全新的延伸。

　　這一切足以說明，洪天宇是一座活水滾滾的離島。

傷痕與療癒
傅慶豐藝術思維的現實與非現實 [1]

　　藝術家是一種以藝術創作進行生命書寫的族類。他的生命書寫，可以依附於現實生命的脈絡，也可以改寫現實生命的脈絡，或者也可以重新創造生命的立場，取代現實生命的脈絡。

　　在我看來，傅慶豐便是一個重新創造生命脈絡的藝術家，他讓藝術創作豐富了他自己選擇的生命立場。

▌創造自己的生命立場

　　1961 年，傅慶豐出生於臺灣雲林一個窮鄉僻壤的一個貧民家庭。為了找尋屬於他們的世界，被遺棄的母親帶著一群也是被遺棄的子女舉家北上。便是在這個只求活得下去的卑微姿態中，幼小的傅慶豐度過了他的少年歲月。

　　二十歲，進入以美術創做為目的的教育體系是他選擇自己生命立場的第一個機會。那是 80 年代初期的臺灣，當鄉土文學運動之後藝術的本土性逐漸抬頭的時刻，傅慶豐正在大

傅慶豐　面對故鄉　2008　油彩、畫布
130×194cm

1　　傅慶豐（1961- ）。這篇文章撰寫於 2008 年，修訂於 2017 年。

傅慶豊　攬鏡自照　2008　油彩、畫布　162×130cm

量吸收現代藝術的養分，準備著足夠的能量讓自己走出現實的陰影。他將早已鍛鍊成熟的寫實基礎延伸到非寫實的畫面結構中。這時，「人」已經是他的基本關懷，這些雖然都是具像的人體，卻都已經處在非現實的情境之中。1990 年，從他二十九歲那一年出版的畫冊中，我們知道，第一個陪他度過這段時光的藝術心靈，應該是藍色時期的畢卡索。他們之間相同的就是憂鬱，不同的在於畢卡索仍然講究人體的結構，而他卻側重於構圖的情感狀態，當然這個情感在於他想要表達他從母親生命中所看到滄桑。另外一個陪伴他找尋自己道路的藝術心靈，應該是表現主義，因此他這一時期的作品中，「臉孔」成為他表達人物內心情緒的一個主題。

傅慶豐選擇生命立場的第二個機會，就是他在 1987 前往法國。這次出走，讓他暫時失去了以臺灣為舞臺的創作身分，但是卻也讓他拉高了視點，在更大的生命舞臺上去探索芸芸眾生的悲苦。也因此，他進入了 80 年代以來正在現代性與後現代性之間進行思辯的歐洲藝術的場景之中。在這個場景中，每一個人，不只是傅慶豐，都在尋找身分。

現代藝術是一個主體性思維高漲時期的藝術，藝術家所看到的世界中，每一個人的身份明確，只是有的人意氣風發，有的人卻是落寞孤獨。而在後現代的情境中，主體性正在瓦解，或者正受到質疑。在這個非主體性思維的時期，身體有時被解釋為「無器官的身體」[1]，也有時被解釋為「無身體的器官」[2]，而當代藝術的作品中主體性的身分也越來越模糊。

在這個尋找身分的年代中，我們看到傅慶豐作品中的身體開始失去固定的形狀，而臉孔也開始不再強調表情。從 1993 年，他在巴黎的 Pierre Marie Vitoux 畫廊的展覽畫作中，我們可以看到這樣的轉變。從那時期開始，雖然仍在尋找身份，但傅慶豐的創造力量卻更為豐沛，而媒材的運用也更為多樣且自由。2002 年以來，分別在法國、臺灣、日本等地，陸續舉辦了一系列題為「植物人‧動物人」的展覽，作品的類型包含了油畫、水墨與雕塑。

毫無疑問的，傅慶豐已經以藝術家的姿態，創造了屬於他自己的藝術生命。

2　　德勒茲（Gilles Deleuze）用語。

3　　紀傑克（Slavoj Zizek）用語。

▌身體與臉孔的解放

就題材而言，傅慶豐的作品允許我們認為他是在刻劃眾生的臉譜。但是，如果從構圖、造型與色彩來看，他的作品其實是企圖將人的身體、動作，臉孔與表情從過去理性主義的傳統解釋中解放出來。

當然傅慶豐並不是唯一有這個企圖的藝術家。早在 20 世紀 30 年代，影響當代劇場藝術極為深遠的法國戲劇家亞陶（Antonin Artaud）在「殘酷劇場宣言」中，就已經認為，如果要將我們的感覺能力從僵化的文本解放出來，首先必須解放我們的每一個器官。另外，當代的後現代理論家李歐塔（Jean-François Lyotard）也曾將人的身體比喻為畫家波希（Hieronymus Bosch）的〈瘋人船〉這件作品中一艘裝載著一群瘋人的小舟，隨波逐流，不知去向。李歐塔的意思是，人的身體的每一個器官就像是一個並不清楚自己要幹什麼的瘋人，所有的器官聚集在一起，它們之中不見得會有一個居於指揮位置的理性能力，指揮它們同心協力，同舟共濟，有時它們甚至是相互拉扯，原地打轉。

雖然傅慶豐不一定抱持相同的悲觀，但我們仍然可以看到他的作品中，並不強調身體形狀的整體性與合理性，相對的，身體的形狀與它所處的周遭呈現出一種無法分辨的糾葛。這個特點，可以反映出他在那個時期已經參與了後現代這種非主體性思維。

同樣的，我們也很容易就會發現，他的作品中幾乎都有臉孔。但是，他的臉孔並不流露單一而且明確的情感，也因此很強烈的迫使觀看者進入無法名狀的情緒之中，彷彿掉入理性夠不到的深處。這些臉孔，與其說是身體的一個部位，還不如說是芸芸眾生處在周遭世界的情緒象徵。

當我們說眾生，並不意味著眾生臉譜具有一種普遍性，每一張臉都是一張個別的臉，也都呈現出個別的焦慮。只不過他們的焦慮，都來自於一種普遍的困惑，一種關於身份的困惑。這種困惑，讓眾生之中的每一個人都會表現出失去主體性的手足無措。手足無措雖然意味著理性失去了控制力，但也意味著每一個肢體部位之間可以發生各種可能的關係，這些關係不必然遵守生物的邏輯，也不必然遵守社會的邏輯。

也因此，對於各種的手足無措，傅慶豐的態度似乎不是嘲諷，而是悲憫。雖然在過去的作品中，我們不難看見陰暗的色彩與情境，但是在近年的作品中出現了一種成熟的詩意，而這也正是他的作品令人感動的原因。

雖然處在主體性身份受到質疑的一個年代，但傅慶豐作品中其實一直流露著一份眷戀，這是個別的身體逐漸失去明確身份與形狀的同時對於歸宿的眷戀。

▌人間無形卻能令人感動

這份對於歸宿的眷戀，在理念上是一種矛盾，但現實上卻是每一個人都會面臨的矛盾。一個形狀不明確的生命，他會有形狀明確的歸宿嗎？身份都不明確了，一個人會知道他自己是誰？又來自何處嗎？然而，每一個人畢竟都期待能夠找到一個讓自己可以尋回身份的地方。

記得《莊子》〈大宗師〉裡面有這麼一段文字：「藏大小有宜，猶有所遯。若夫藏天下於天下而不得所遯，是恆物之大情也。特犯人之形而猶喜之。若人之形者，萬化而未始有極也，其為樂可勝計邪。」這意思似乎是說，世界上一切有形狀的東西都有大小，小東西可躲藏到大東西裡面。但是天下那麼大就無法被藏到天下裡面，這是世界不變的大法則。所以人不應該因為有形狀而沾沾自喜。事實上，人的形狀還在不斷變化，無法窮盡，如果要因為有形狀而高興，那是高興不完的。

這段文字除了在提醒不要因為身體的形狀而沾沾自喜，更是在提醒要將萬物形狀的變化視為理所當然，而世界與生命的事實便在於無形之中。所以，每一個生命眷戀的歸宿，它的形狀也還在變化。

傅慶豐的作品中，人物的身份與情緒的表現無法識別，這應該是他在過去這段生命旅程中所經歷的景象。既不是寫實，當然可以不受客觀條件的約束。也因此，這個旅程沒有終點。他一直在追尋，在我看來，傅慶豐便是在這樣的體會之中建立了他自己獨特的藝術語言，也豐富了一個屬於他自己的生命脈絡。

來自這種態度，所以他畫面中每一個生命情境都讓人感動。

尼德蘭畫家波
希的作品的
〈瘋人船〉

從戲謔善辯到內省靜心
侯俊明藝術作品的多重論述及其演變 (1)

▌藝術創作是放膽實踐的性情表現

　　從 1990 年代初期以來，侯俊明已經成為臺灣當代藝術無法切割的一個名字，他每一次的作品發表都面對著許許多多期待的目光，也都讓人看到一個有才氣又認真的藝術家為了追求原創所留下的累累傷痕。

　　侯俊明在 1963 年出生於臺灣濁水溪以南的嘉義六腳，在 1987 年他二十四歲那一年畢業於當時的國立藝術學院，隨即受邀參與多次聯展，在 80 年代後期開始大放光芒，並在 1990 年受邀參加韓國釜山國際雙年展，時年不到三十。

　　90 年代一破曉，侯俊明開始舉辦「侯氏神話」、「慾刑」、「侯府喜事」與「怨魂」一連串的個展，以迄 1992 年的「極樂圖懺」與 1993 年的「搜神記」達到高峰，確立了他的個人風格，並為當時植根於本土議題的臺灣藝術增添了一份當代藝術的顛覆意涵。

　　一直以來，他以木刻版畫這個傳統媒材及其多面向的延伸運用，竟然能在一個媒材不斷推陳出新而且炫技多於思想的藝術環境中，創造出臺灣當代藝術的觀念深度，除了讓人納悶與震驚，也在在說明，當代藝術的當代性貴在於思想性與反省性，而不在於策略性與流行性。

　　過去十餘年間，侯俊明更堅定地沈潛於創作，雖漸漸隱居鄉野，卻從未中斷創作，也從未停止個展。雖也經歷現實與情感的波折而一轉眼也已經步入中年，但善於自省的侯俊明如今卻展現出更加深刻的生命力，從外爍到內斂，也使他的

1　　侯俊明（1963- ）。這篇文章撰寫於 2009 年，修訂於 2017 年。

作品展現出不一樣的生命深度與魅力。這些波折，或許曾經是他的痛苦，卻也增添了六腳侯氏個人生命與藝術作品的傳奇性、神話性與符碼性。每一次的新作品，都是他生命實踐的一個腳步，無論是「胡言亂語」或者是「繪畫靜心」，都是他放膽實踐的性情表現。

從 1992 年「極樂圖懺」以來的警世題材，一直到到 2001 年「曼陀羅」以來的靜心題材，我們可以發現，侯俊明正在從一個對外的批判性思想，轉變為一個對內的自省性思想。

▌語言戲謔是顛覆造神思維的手段

做為一個在 90 年代社會運動頻繁的臺灣開始崛起的藝術家，侯俊明的藝術思想之中當然不會沒有來自社會脈絡的元素，而這也是我們理解他的作品中那些離經叛道的圖像與文字的一個必要線索。

90 年代初期正是臺灣的裝置藝術歷經多年的抗爭逐漸被社會接受的一個年代，各種新的媒材、新的議題與新的呈現方式也大量湧現在新世代藝術家的作品中。當時侯俊明的作品也表現出他敏銳的時代意識，因此經常被放在那個年代特定的社會脈絡中來理解。當時的臺灣，大大小小的社會議題都被抬進街頭，街頭不但成為社會運動的戰場，也已經成為那個年代整個社會最引人注目的空間。這個空間，既是社會運動的空間，也是一個影響著藝術思維的前衛空間，姑且不論當時的臺灣新世代藝術家如何看待社會運動，這個具有行動意涵的新空間已經在藝術家的創作思維中注入了新的元素。侯俊明當時也曾經將他的裝置藝術放進街頭空間，例如「極樂圖懺」與「上帝恨你」，就曾經以街頭大型看板的製作方式陳列在臺北市立美術館的周遭，除了充分發揮木刻版畫延伸到大型海報的視覺效果，也再次突顯了木刻版畫在近代民眾史中曾經扮演過的革命角色。

從社會脈絡來看，侯俊明的創作思維確實有其社會意涵。由於臺灣社會從 1947 年以來，長期處在戒嚴狀態，曾經有許多價值與語言被過度推崇甚至被神格化，而同時也有另外的一些價值或語言被過度壓抑甚至被妖魔化。到了 1987 年臺灣解除戒嚴之後，所有的價值與語言看似獲得了解放，但事實上卻也都不再被

信任，神明與妖魔難以分辨，而是非也都失去了判斷的依據。在侯俊明初期的作品中，我們可以看出，他當時確實敏銳感受到急遽的社會脈動，也清楚知道整個社會正處在一時難以解讀的價值錯亂與語言錯亂之中。

也因此，在 1992 年的「極樂圖懺」這一系列作品中，我們可以讀出一種對於那一時期人性困惑的觀察與嘲諷。而 1993 年的「搜神記」，更將當時處在價值錯亂中的人性圖像予以神格化，表面上刻意在標榜一種侯氏的無厘頭的造神思維，另一方面似乎也是在以戲謔的語言在顛覆人類的造神思維及其歷史。

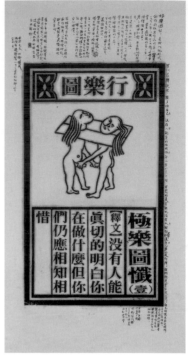

▌文本挪用是經營多重論述的技法

但是，我們也必須指出，固然侯俊明在 90 年代所發表的作品有其跟當時社會脈絡之間的關係，但經過長期的觀察，我們可以發現，他其實從一開始就是一個致力於探索更嚴肅也更沈重問題的藝術家，那些問題要比他個人所處的社會脈絡更強烈碰觸到他生命的深處。尤其，我們必須強調，侯俊明是一個深具思辨才華的藝術家，他並不想輕易地被納入社會議題的框框之中。尤其，從他作品中操作文字這項元素的手法，可以看出他抗拒流行思維的意圖。

侯俊明的絕大部分作品，除了圖像，也伴隨著大量的文字。這些文字，有著表層意涵，也有著深層意涵。從表層意涵來看，這些文字會讓人以為藝術家必須借助文字以強化作品的敘事性，甚至也容易讓人以為，這是藝術家本人刻意誇示他運用文字的能力。

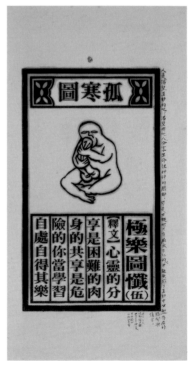

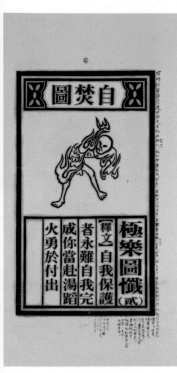

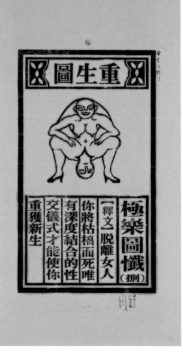

侯俊明　極樂圖懺　1992　木刻、版畫　140×70cm×8

但是，從深層來看，尤其如果我們從他已經出版的文字性著作的文采來看，我們會發現，他擁有使用優雅文字的能力，這讓我們進一步發現，那些在他的藝術作品中出現的文字似乎流露出一種刻意製造出來的粗俗性，這種粗俗性似乎意圖破壞作品敘事性，而且其中斷裂的邏輯也已經使這些粗俗化的文字脫離了藝術家的作者性，好像它們跟侯俊明自己的想法不見得有關係。

透過這個深層意涵，我們又可以發現，侯俊明具有一種多層次的論述能力。

就表層意涵而言，我們必須承認，侯俊明的作品中有許多的題材是來自於他個人現實生活的事件，或者誠如他自己所說的，它們有的是這些事件的「掩蓋與轉移」，而他也經常對這些事件發表「論述」。但如果就深層意涵來看，這些表面上原本好像是關於侯俊明個人的慾望、愛情或婚姻的「論述」，其實都已經在他巧妙的挪用技巧中被轉變為一種關於慾望、愛情或婚姻的「類似論述」（quasi-discourse）。表面上我們不見得看得出它們是「類似論述」，因為他刻意挪用古典的或民間信仰的文本，例如古本《搜神記》[2]或民間宗教的勸世文或籤書的文體與印刷構圖，使這些類似論述產生了足以唬人的說理與說教的正當性。這種挪用「論述」來合理化「類似論述」的作法，一方面正如他對歷史中造神思維的顛覆，也是為了要顛覆論述的正當性，二方面也顯示出他對於深受理性思想支配的傳統論述的警戒性。

▎身體變相是抗拒權力機器的人性圖像

他作品中這種論述的多重性，允許我們這麼說，侯俊明的創作思想並不只是針對 90 年代臺灣的社會議題，而是他對於人性圖像有著另一種的深度觀察。

2　《搜神記》是中國古典神怪小說，常跟《山海經》與《淮南子》相提並論，據傳是晉朝人干寶所撰，不過目前流傳的二十卷本，並非干寶原著，為後人增改。

換句話說，侯俊明作品中的人性圖像，不僅顯示出他對於當時臺灣社會的觀察，更顯示出他已經意識到一種在現代資本主義社會中特有的精神分裂症。

　　依照法國思想家德勒茲（Gilles Deleuze）的看法，資本主義社會的權力機器，並不僅存在於生產關係及其階級衝突之中，更存在於每一個個人的身體之中，它使每一個人身體的各個器官都依照功能被定義，並且因為這些器官之間的相互衝突而產生精神分裂症[3]。在現代藝術與當代藝術中，許多藝術家曾經將資本主義權力機器對人類身體圖像所造成的扭曲放入作品中，其中英國畫家培根（Francis Bacon）便是最好的例子，他的作品中所呈現的那些器官位置難以辨識而身體形狀模糊的人體，也曾被解釋為處在資本主義權力機器之中正面臨器官分裂的身體，及其用盡全力設法擺脫權力視域的掙扎[4]。

　　其實，80 年代後期臺灣社會的解嚴，一方面固然是政治民主化的成果，但另一方面，它也是臺灣的資本主義權力機器已經面臨結構改造的一個重新部署，也就是說，這意味著臺灣一如其他資本主義社會一般，國家正在透過它內部的結構改造與利益分配來鞏固一種高過於個人的國家權力，而這個社會也已經逐漸走進一種高密度的精神分裂症社會。雖然我們未必認為，侯俊明做為一個藝術家，他曾經有著明確的態度要去碰觸這樣的課題，但是他作品中那些身體與器官的位置及其形狀和功能，其實允許我們將它們解釋為他對於人性圖像的困惑，而他的藝術思想中仍舊關心著人類生命的某些基本向度，並且嚮往著為它們賦予基本的價值。

　　或許侯俊明多少帶著挑戰禁忌的心情畫下這些圖像，也或許它們都只不過是關於男女、性慾與不倫的遊戲性塗鴉，但這仍然不能阻止我們指出，侯俊明創作思想中雖然有著頑童性格，而他事實上又是一個忠厚老實的藝術家。

3　　Gilles Deleuze et Félix Guattari, *L'Anti-Œdipe: Capitailsime et schizophrenie*, Paris: Les Editions de Minuit, 1972, p.46.

4　　Gilles Deleuze, *Francis Bacon: Logique de la sensation*, Paris: Harry Jancovici, 1981, p.16.

本書作者與侯俊明攝於曼陀羅作品展場

▌內省靜心是心靈能量的沉澱與釋放

我們之所以必須強調侯俊明是一個忠厚老實的藝術家，那是因為他的作品往往掩蓋了這個事實，從而讓人以為如同他作品的表層意涵一般，他是一個歌頌情慾的敗德者，或者他的現實生命必定是玩世不恭。

正因為表層的玩世不恭掩蓋了深層的忠厚老實，所以在過去這十年，他經歷了沈重的思想孤獨。這份孤獨，曾經帶給他極度的痛苦，卻也帶給他走向另一種原創思想的動力。經歷這個痛苦，他的孤獨開始被瞭解，而也是在被瞭解之中他開始更加瞭解自己。

侯俊明所期待的並不只是作品被瞭解，而是他的生命被瞭解解，也就是說，

那是一種既是作品被瞭解也是思想被瞭解的期待。嚴格說來，侯俊明這種被瞭解的期待，在 1999 年的「六腳侯氏枕邊記」已經露出了端倪，這件作品的創作時間正是 1998 年他失去第一次婚姻的隔年。在這件作品中，他雖然依舊維持類似「搜神記」的木刻版畫與勸世文古本書的印刷構圖，但就其圖像與文字來看，已經流露出自省性的思緒與情感，那份被瞭解與被信任的期待溢於言表，尤其先前慣用的掩蓋與轉移逐漸減少，他開始把自己的困惑坦露出來。

應該就是為了更徹底坦露自己，他從 2000 年 1 月 1 日開始閉關，直到 2001 年 1 月 10 日，歷經一年又十天，大約每日一張，用佛教曼陀羅的構圖完成了四〇二幅的「曼陀羅」。

曼陀羅起源於印度，延續於佛教，尤其是西藏佛教。它是一種冥想的實踐，可以幫助實踐者深入自己的潛意識，得以體會他自己達到終極統一。心理分析家容格（Carl Jung）便曾認為，曼陀羅是潛意識自我的一種顯現，曼陀羅繪圖可以幫助冥想實踐者辨識自己不安的情緒，並且獲致人格的完整性[5]。因此，我們可以確信，侯俊明採用曼陀羅，並不是為了一種構圖，而是為了一種思想。這四〇二幅的曼陀羅，如果根據曼陀羅的原理，都可以說是侯俊明深入自己的潛意識所揭露的各種心靈狀態或情緒狀態。嚴格來說，它們不只是藝術作品，而是藝術家心靈探索的紀錄，它們是藝術家毫無掩藏與矯飾的內在狀態。

近幾年，這項曼陀羅實踐不但幫助侯俊明更加深入瞭解自己，也使他的原創力量更為豐沛，更重要的是，這個時期的作品的自省性也都高過於批判性。在這個基礎上，他在其他不是採用曼陀羅構圖的作品中，也顯現出深入的向內思維，所以 2007 年的「侯氏八傳」以及在這同時的「繪畫靜心系列」，也都讓我們看到一個藝術家內心能量的沈澱與釋放。

看著侯俊明步入中年的身影，我們清楚知道，他的藝術生命正在展現出另一種令人感動的魅力。

5　Carl Gustav Jung, 'The Symbolism of Mandala', in *Dreams*（1974）edited by R. F. C. Hull, London and New York, 2002, p. 301.

從鋼鐵塵土到鋼鐵史詩
劉柏村雕塑藝術的思想與實踐 [1]

　　在臺灣現代雕塑朝向當代雕塑轉變的過程中，劉柏村是一個舉足輕重的藝術家。他的雕塑藝術的創作與理念，不但致力於為臺灣當代雕塑開拓更寬廣的視野，也積極推動臺灣當代雕塑與國際潮流之間的對話。

　　從日治時期至今，臺灣雕塑在不同世代藝術家的努力耕耘之下，已經從現代雕塑轉變到當代雕塑。臺灣雕塑從日治時期的 1920 年代開始受到初期現代藝術的影響，第一代現代雕塑家的作品延續著羅丹以來從古典轉向現代的具象寫實造型。第二次世界大戰結束以後，特別是在 1950 年代以後，隨著抽象藝術在臺灣的風起雲湧，臺灣的藝術家開始朝向更為前衛的現代藝術，也因此第二代現代雕塑家的作品呈現出非具象的抽象造型。1980 年代以來，當代藝術思潮進入臺灣，也衝擊著雕塑創作的方向，也因此第三代現代雕塑家一方面引進現代雕塑的抽象精神，另一方面也因為受到當代藝術之中裝置藝術的影響，將作品放進更寬廣的場域，突顯作品與它所處空間的關係。

　　從 2000 年以來，站立在這個已經得到擴張的場域中，第四代的臺灣現代雕塑家又積極投入當代藝術的探險，將臺灣雕塑推向當代雕塑，既開拓出寬廣創新的視野，也展現出豐富多樣的風貌，使得雕塑這個已有漫長歷史的藝術在臺灣當代藝術的發展過程中仍然站立在領導性的位置。而在這一個世代的藝術家之中，劉柏村便是備受矚目的一位開創者。特別是當他面對當代藝術思潮的衝擊時，他並不是盲目跟隨潮流，而是站到一個更高的反省位置。他不但全面關注當代雕塑

1　劉柏村（1963- ）。這篇文章撰寫於 2016 年 9 月

的造型表現，而且投入雕塑材料的重新檢視。他回到材料尚未成為作品之前的物質狀態，探索材料的內在物質原理，並以這個探索做為基礎，從一個具有反省性的後設位置，重新建立雕塑的創作思想，並發展自己的造型實踐。

如今，劉柏村的雕塑作品已經為臺灣的當代雕塑開創了全新的視野。也因此，在臺灣當代雕塑的演變過程中，劉柏村已經成為藝術思想與實踐的領航者。

▎藝術生命的孵化與茁壯

做為一個在 2000 年以後日益成熟的臺灣當代雕塑家，劉柏村當然不是一開始就是處在目前這個位置，也不是一直停留在每一個時期作品完成的位置，而是持續不斷地走在探索與演進的創作歷程中。

1963 年，劉柏村出生於臺灣臺北縣中和市（現在的新北市中和區）這個位於大都市邊陲地帶的衛星城鎮。在他的成長過程中，在這個地方，他曾經看見屬於植物與動物的土地，也曾經看見這樣的土地逐漸讓位給水泥建築與高壓電塔的過程；也就是說，他曾看見農業的沒落，也曾看見工業的來臨。從他的成長過程中，我們可以看出，他是一個生性好動卻又不喜歡受人左右的生命，或者也可以說，他身手敏捷而他的眼睛卻又可以對外在世界保持反省的距離。這樣的身體，就像是一團擅長雕塑的火種，讓他輕易就可以掌握原來只是物質的東西，將它們轉變為雕塑的材料，而最後成為造型。

就是因為具備這個天分，他早在高中時期就已訓練出紮實的翻模技術。他深知自己身體擁有這個能力，也就積極找尋可以讓身體與材料不斷進行對話的環境與機會。因此，他日後進入當時臺灣唯一的雕塑藝術的高等學府國立藝專雕塑科（現在國立臺灣藝術大學雕塑系的前身）。經過幾年的學院訓練，他養成了寫實雕塑所必須具備的完整的材料與技法的能力。1987 年，劉柏村以出色的表現從這所學校畢業，並被期待成為一個藝術家，便是帶著這份期待，他又充滿自信地前往法國巴黎，進入位於巴黎拉丁區的國立高等美術學校。

正如同那個時代的每一個經過學院訓練的藝術家，都被訓練能夠做出我們肉眼熟悉的事物的形狀，並以此做為藝術家引以為傲的能力，因此，劉柏村也具備

了這項能力，並以此做為傑出藝術家的方向。但是，當他來到巴黎，當他來到這個曾經是古典與現代雕塑重鎮的城市，劉柏村雖然看見他所熟悉的過去，卻也看見他必須重新認識的現在，並且必須去找尋尚未發生的未來。這時，他過去引以為傲的寫實雕塑只是一個雕塑家必須具備的基本能力，這個能力只讓他能夠追隨過去歷史中偉大雕塑家的腳步，至於要能夠走進現代藝術與當代藝術的世界，他必須檢視他已經熟悉的東西，並且發現他還不熟悉的東西。

這個時期，裝置藝術已經蔚為風潮，幾乎蔓延在西方藝術的每一個角落，巴黎當然也不會例外，而不服輸的劉柏村自然也就投身裝置藝術。1991 年，在巴黎沙拉佩提耶大教堂（Chapelle Saint-Louis de la Salpêtrière）一個以「事件」為主題的聯展中，他發表的作品可以說就是裝置藝術創作觀念的初試啼聲。從這件作品，我們清楚看到，他已經取消臺座，將作品排列在地面上，而木材做成的造型雖然長得像是剖開的臺灣檳榔，卻已不是寫實雕刻，而是已經不具明確物象指涉的造型。也就是說，這時劉柏村已經發展出不再依附於現實事物形狀的造型思維，而這樣的轉變，對於不具寫實能力的創作者而言，或許並非難事，但是對於一個曾經自豪具象寫實能力的劉柏村而言，這卻必須一番掙扎，因為他必須捨得拋棄，而且在這個拋棄過程中，又經歷一番辛苦摸索。然而，經過這個拋棄與重新摸索的過程，劉柏村的造型思維變得更為寬闊，既充滿冒險，也展現創新。

1991 年，劉柏村回到臺灣，繼續辛苦摸索，也曾遭遇現實的困難。直到1993 年，他在母校得到教職，生活才逐漸穩定，創作也才步入軌道。但是，以全新的面貌呈現他經歷辛苦摸索以後的造型思維，則一直要到 1997 年才出現轉機。從此劉柏村的藝術創作從未間斷，直到今日也已經建立了一個屬於他自己的藝術世界。

在劉柏村的藝術創作過程中，他一直在進行多層次的反思。每一個層次的反思，他都能夠從正面進入背面，他都能夠從表象進入後設。這種後設的創作思維，讓他能夠從世界已經發生的狀態看見尚未發生的狀態，並且讓他得到一個新的起點，由他決定世界重新發生的方式、時間與地點。做為一個藝術家，這個後設思維讓他找回了自己對於造型、材料與空間的自主性。

劉柏村從 1997 年以來的作品，突顯了三個層次的反思，並對於當代雕塑做

劉柏村　男女金剛　2009　鋼鐵　300×180×180cm×2

劉柏村　鋼鐵化身　2009　鋼鐵　134×110×1cm×90　國立臺灣美術館展覽

　　　　　　　　　　　　　　　第3篇　藝術評論的實踐

出了重要貢獻。

第一個層次就是造型的反思：他讓自己從已經熟悉的形狀之中解放出來，除了讓自己的造型思維獲得解放，也讓更多的造型元素得以解放，藉此讓造型能夠自由自在從新孵化與成長。

第二個層次就是材料的反思：他讓過去隱藏在形狀背後的材料及其物質狀態重從新被注視，而不是只是做為再現現實事物形狀的材料，也因此他讓材料及其物質狀態恢復它們原本的內在原理，並且不經矯飾地成為雕塑創作的造型原理。

第三個層次就是空間的反思：他從過去藝術家總是讓既定的客觀的物理空間規範決定創作位置，改變為依據材料與造型而進行藝術創作在決定作品與空間的關係，因此他在作品與空間之間建立了相互穿透的關係。空間不再是規範，而是作品創造出來的關係。

▌造型原理的解放與再生

從劉柏村每一時期的作品，我們可以看到他持續在進行造型探索。將他過去二十年間的重要個展依照年份逐一列出，我們可以整理出一個演變的過程。

他的重要個展如下：

1997 年，「聚集·分離 I」，國立臺灣藝術學院。

1999 年，「聚集·分離 II」，臺北縣立文化中心。

1999 年，「形·離——現場」，臺北市立美術館。

2005 年，「在渾厚與輕盈之間：穿透空間」，朱銘美術館。

2006 年，「身體、符號與空間情境」，東吳大學遊藝廣場。

2006 年，「鋼鐵架構 I：空間、身體與中介質地」，新竹縣立文化局美術館。

2007 年，「鋼鐵架構 II：自然、空間與中介質地」，國立清華大學藝文中心。

2008 年，「相對複製」，國父紀念館。

2009 年，「擬象喚景」，朱銘美術館。

2010 年，「鋼鐵之森」，國立臺灣藝術大學。

2010 年，東和鋼鐵駐廠藝術家作品發表會。

2012 年，「自然與工業之間」，國立臺灣美術館。

2012 年，「金剛變身」，韓國首爾皇家畫廊。

2013 年，劉柏村與菲利普金（Phillip King）雙個展，東和鋼鐵三義廠區。

在這些不同時期的個展中，劉柏村的造型探索的演變過程呈現出四個時期：
（一）形狀解構時期；（二）符號演繹時期；（三）工業史詩時期；（四）後設
工業時期。

第一個時期「形狀解構時期」（1997-2004）：

這一時期的作品，主要都是現實事物形狀的肢解造型，可以說都是形狀解
放之後的作品，甚至可以說都是屬於反造型的作品。無論是人體的形狀，或者是
世界景物的形狀，不再是寫實的整體狀態，而是非寫實的分離狀態，呈現出一個
個的肢解的造型，或者也可以說是造型的肢解。每一個肢解的部位散佈在原來不
屬於它的位置，自成一個單位，它們之間已經失去原來的物理關係；這樣的作品
以及每一個部位的空間位置，一方面意味著每一個現實事物並無統一的形狀，或
者這種我們習以為常的統一狀態其實是約定的產物，有待我們重新檢視，另一方
面也意味著空間並不是一個已經存在的物理真實，它不見得可以做為規範供我們
定義事物的形狀。劉柏村返臺初期的個展，例如，1997 年的「聚集‧分離 I」、
1999 年的「聚集‧分離 II」與 1999 年的「形‧離——現場」，無論標題或作品，
都表現出這一時期形狀解構的造型思維。

第二個時期「符號演繹時期」（2005-2009）：

這一時期的作品主要都是形狀簡化的符號造型。面對著從自然到工業的過
渡，劉柏村敏銳看見世界的改變；他不但看見身體活動及其經驗內容的改變，也
看見空間定義及其範圍的改變，但是他並沒有透過寫實的造型去進行具象的再
現，因為他知道它們都已經不再是我們的肉眼所能捕捉的形狀；做為一個經歷抽
象藝術洗禮的藝術家，他透過抽象的符號造型，使作品產生更多層次的意涵，引
導我們正視這個世界從自然朝向工業的快速轉變。2005 年的「在渾厚與輕盈之
間：穿透空間」、2006 年的「身體、符號與空間情境」、2006 年的「鋼鐵架構 I：

空間、身體與中介質地」與 2007 年，「鋼鐵架構 II：自然、空間與中介質地」
這幾次個展，都呈現出這個符號演繹的造型思維。身體符號，自然符號與空間符
號，訴說著人與世界之間多重而矛盾的關係。從這些作品中，我們可以看見劉柏
村對於大地與符號之間的關係仍然帶著焦慮與不安。也正是從這一個觀點，我們
可以認為，2008 年的「相對複製」與 2009 年的「擬象喚景」，也都是延續著這
個符號演繹時期造型探索。

　　第三個時期「工業史詩時期」（2010-2012）：

　　這一個時期，劉柏村走出大地與符號之間的矛盾，他從世界一切事物的物質
狀態的源頭，找到人類與大地擁抱共舞的詩篇。每一個時代都有史詩，畜牧社會
有史詩，農業社會有史詩，工業社會當然也有史詩，只不過工業社會的史詩可以
是對工業的抗拒與批判，也可以是對工業的擁護與歌頌，但也可以是透過工業的
材料與技術，去表現人類的創造能力。在劉柏村這一時期的作品中，我們發現，
工業也可以為藝術提供創造的元素。工業的濫用固然可以造成人類的價值危機，
但工業的正確發展與發揮卻也能夠創造出超過人類肉體極限的能力。這一時期的
劉柏村，由於得到東和鋼鐵公司的支持，也創造出超過一個藝術家肢體界線的藝
術造型。從 2010 年的「鋼鐵之森」到 2010 年「東和鋼鐵駐廠藝術家作品發表會」，
一直到 2012 年的「自然與工業之間」，都可以說是氣勢磅礴的工業史詩。這幾
次展覽的作品，主要都是鋼鐵人的造型，它們固然都是鋼鐵焊接的身體形狀，卻
都展現出古代神話中巨人家族的雄偉氣勢，彷彿從洪荒之中誕生，將要帶領子民
開天闢地。或許，我們也可以把這一個工業史詩時期，視為是劉柏村走過造型解
放之後的造型重生。

　　第四個時期「後設工業時期」（2012-2015）：

　　劉柏村既然經歷過造型解放的時期，如今雖然走向造型重生，他當然不會是
另一種形狀思想的擁護者，也就是說他不會變成工業社會的形狀擁護者，在不
斷進行造型反思的態度下，他仍然是一個後設位置的造型探索者。因此，雖然工
業是我們時代的一種生產方式，但是對於一個鋼鐵藝術家而言，工業也是他必須
面對而且也必須運用的技術事實，而更重要的是，工業技術也讓他可以更直接、
更清楚去面對藝術創作的材料，並且看見它們在尚未成為作品也尚未成為材料以

劉柏村　金剛家庭　2012　鋼鐵　43×28×35cm

前的物質狀態。能夠回到作品的材料狀態，也才能夠回到材料的物質狀態，進一步也才能夠回到物質的自然狀態；而回到物質的自然狀態，我們也就回到造型的故鄉，那裡是造型誕生的地方，物質的自然狀態蘊含著造型原理。劉柏村藉由工業回到工業以前，進入他鋼鐵藝術的後工業（post-industrial）時期，進行「後設工業」（meta-industrial）的反思。從 2012 年的「金剛變身」與 2013 年「劉柏村與菲利普金（Phillip King）雙個展」，劉柏村已經從材料的物質狀態與物質的自然狀態找到了原創性的造型元素與力量。這時，工業技術竟然成為藝術技法，讓造型看似有形卻也無形，彷彿老子所說的「大象無形」。

▌材料狀態的發現與改造

在劉柏村的創作歷程中，固然是造型探索將他帶往材料的反思，但卻也是材料的反思讓他找回造型誕生的地方。因此，材料的反思在他的創作歷程中佔有高度的重要性。

正如許多藝術家，劉柏村也曾被訓練成只是把材料當作是必須完全轉化成為作品才會具有意義的東西。材料的地位只是被用來建構形狀，形狀一旦完成了，就必須隱藏在作品的後面，或者被形狀覆蓋，或者被顏色定義，或者從視覺範圍完全消失。基於完整的專業訓練，劉柏村熟悉每一種雕塑材料。舉凡木材、石材、金屬與複合媒材，經由他的雙手，都能成為出色的雕塑作品。但是從1997年之後，他逐漸將重心放在金屬與複合媒材，特別是致力於鋼鐵焊接作品。

早在留學巴黎時期劉柏村就已開始從形狀的造型思維中解放出來，並已開始正視材料及其物質狀態，試圖從物質狀態中找尋造型原理。因此，當他面對鋼鐵這個雕塑材料，他不把鋼鐵只是當做一種用來創作作品的材料，並在作品完成之後就被掩蓋，相對的，在他的創作過程中，他更重視的是對鋼鐵進行後設性的探討。所謂後設性的探討，就是他不會讓作品掩蓋材料，讓材料掩蓋物質，而是重新進入被作品掩蓋的地方，從作品回到材料，從材料回到物質。也就是說，他回到作品尚未發生之前材料的物質狀態，找出材料轉變成為作品的物質依據。便是這種後設性的探討及其產生出來的觀點，他的作品試圖依據材料的物質狀態與造型原理釋放出藝術意涵。

固然金屬做為雕塑材料歷史久遠，特別翻銅技術自古有之，但是大量使用鐵、鋼與不銹鋼這些材料，則是工業時代以後的發展，而特別是被運用在現代抽象雕塑。這類來自工業技術的材料，雖然不適合寫實雕塑，卻非常適合抽象雕塑，直到當代裝置藝術的風起雲湧，更是異軍突起，它們也特別能夠突顯材料的物質狀態。而此一發展，正是劉柏村從學習到成熟的過程中極為熟悉的材料經驗。從他的論述中，我們清楚知道，他早已熟悉貢查雷茲（julio Gonzalez）的生鐵焊接、卡爾德（Alexander Calder）的H鋼構成、塞撒（César）的汽車壓縮，以及卡羅（Anthony Caro）的鋼板排列組合，並且能夠清楚解析他們各自的創作立場與材

料主張。而特別近年在他結識英國鋼鐵藝術家菲利普金並且一起創作之後，劉柏村的材料思維也達到更為成熟的境地，可謂信手拈來便成作品。

正如他的造型探索經歷了演變的過程，劉柏村材料探索也在這四個時期之中發生演變。在這四個時期之中，有的時候是造型的探索影響著他的材料發展，但也有的時候是材料的觀點影響著他的造型發展。

在形狀解構時期，我們可以看見，這時他所關心的是形狀與造型的解放，而創作方式屬於裝置藝術，也因此大部分時候使用複合媒材，但這時他已經嘗試讓材料轉變為作品的物質變化呈現出來。例如，在 1990 年代後期發表「聚集‧分離系列」以後，當他在進行形狀解構工作時，一方面是對形狀進行解剖與肢解，另一方面也讓形狀肢解背後金屬的鎔鑄狀態呈現出來，似乎刻意要裸露物質變成形狀的痕跡。

在符號演繹時期，作品之中的符號無論是身體、自然或空間，我們都清楚看見那是鋼鐵的材料經由工業機具切割出來的符號。例如，2005 年的「在渾厚與輕盈之間：穿透空間」，材料幾乎突顯在造型的每一個面向，它決定著植物符號的形狀；同樣的，2006 年的「鋼鐵架構系列」作品，也是工業生產技術中的鋼鐵條件決定著身體符號與空間符號，而這時他已經在探討工業社會的物質美學。

在工業史詩時期，劉柏村已經到達鋼鐵材料的最初物質狀態，並且在這裡看見造型的重新誕生。劉柏村材料探索最重要的轉捩點，就是他在 2009 年獲得東和鋼鐵駐廠藝術創作計畫。東和鋼鐵是臺灣最重要的鋼鐵公司，也是唯一認識到工業與藝術之間特殊關係的臺灣鋼鐵產業。從 2009 年開始，它針對鋼鐵雕塑藝術家設置了藝術家駐廠創作計畫，提供場地、設備、技術、人員與經費各方面的資源，讓藝術家進行藝術創作。在這一次的駐廠創作期間，劉柏村經歷了他的藝術生涯之中最豐碩與最親密的鋼鐵經驗，也可以說，他完全處身在鋼鐵還不是材料、更不是藝術媒材之前的廢鐵世界。就一個藝術世界的創造者而言，他進入世界還沒誕生以前的渾沌大地。他曾經以詩句般的文字寫下這種發現的驚喜：

「重重廢鐵山　高聳林立　讓藝術家無限聯想　渴望接近　卡車載運　出出入入　日日變化　不同景象　不同內容　每天都有新奇的東西　等待重新賦予意義　他是金屬雕塑創作的重要源頭。」（東和鋼鐵駐廠計畫劉柏村駐廠日誌 2009 年 9 月 1 日）

劉柏村　迎風　2013　鋼鐵　80×75×65cm

　　就是這種材料經驗，讓劉柏村的思想更為堅定，他確信自己已經找到金屬雕塑的源頭，已經親眼見到物質之中蘊含的藝術原創性。而這時因為看見物質的原創性的感動與激動，隨即轉變成為創作的爆發力。爆發力一旦釋放，廢鐵轉眼之

劉柏村　金剛山　2013　鋼鐵　650×450×600cm

間就成為一件一件的作品。就在他與鐵共舞的同時，廢鐵翩然起舞，成為一個個的鋼鐵人。所以，從 2010 年發表的「鋼鐵之森」，一直到 2012 年的「自然與工業之間」與 2012 年「金剛變身」，我們都可以發現，劉柏村已經在鋼鐵這項堅硬的材料之中找到它們的內在邏輯，並且善用工業機具讓它們靈活地發展出來。

在後設工業時期，他使用強大的火力融化堅硬的鋼材，使其表面呈現熔岩般的肌理，結合地金的構成，強化鋼鐵物質的原生語言。也就是說，他已經讓材料的內在邏輯能夠自由表達。這個時期，工業不只是一種生產技術，工業也成為超越它自己的力量。例如，2013 年的〈異境 - 初始〉這件作品，已經超越了工業的生產技術，它是藝術家與鋼鐵共舞的產物。

▋ 空間觀點的突破與擴充

在當代藝術的思想潮流中，雕塑藝術的展示思維也已成為創作思維的一個內容，甚至是它的核心內容。因此，當代雕塑家往往也必須在適合的展示場域與展示方式中才能更完整而且更充分地表現他的作品，甚至往往也必須在這樣的展示場域與方式之中進行創作，才更加能夠讓作品表現出來。而在劉柏村將近二十年的創作過程中，我們也能看見，他的展示思維也呈現出一個從現代藝術朝向當代藝術的摸索過程，以及一個從裝置藝術朝向當代雕塑的轉變過程。

雖然現代雕塑已經走出臺座，進入屬於雕塑藝術的三度性空間中，但由於針對現代藝術的美術館空間觀念的興起，現代雕塑經常還是受限於白色立方體的結構，而依附於體制化的展示思維。但是在當代藝術興起之後，特別是裝置藝術興起之後，當代雕塑也跟著設法擺脫現代藝術的展示思維，而將作品的展示從美術館的體制化場域延伸到體制以外的場域。1979 年，藝術理論家柯勞絲（Rosalind Krauss）發表〈擴張場域中的雕塑〉這篇著名的文章也已指出，當代雕塑正是處在後現代主義已經跳脫再現邏輯的擴張場域[2]。劉柏村是一個思想敏銳的藝術創作者，在他摸索自己的雕塑方向時，早已看見當代雕塑這個轉變，而且雖然他曾經歷裝置藝術的影響，但是他卻也能夠看見當代雕塑有它自己的擴張場域的觀念，而不必然受限於裝置藝術的影響。

回顧劉柏村的創作歷程，他 1987 年出國留學以前的展示思維顯然是遵守臺座雕塑的觀念，也因此受到美術館的空間觀念的影響，而既然創作的過程遵守的是這種觀點，當然展示與觀看也都是依據這種觀點。但是，1991 年他在巴黎所做的展覽明顯已經是裝置藝術的展示思維，作品非但沒有臺座，也已經離開傳統的美術館式的空間。只不過，這時只是嘗試，一直要到 1997 年以後，他每一個時期的探索才逐漸表現出展示思維的突破，而作品創作出來的空間與觀點也就更為具有多重性與反思性。

　　1997 年進入形狀解構時期以來，劉柏村的創作思維是以造型探索為主導，所以展示思維也是依照造型演變在發展。這一時期，既然造型是形狀的肢解，分布在不同的空間位置，展示的空間狀態自然也就呈現出相同的肢解狀態，而面對作品的視覺位置也就是失去中心位置的散焦觀點。這樣的展示思維及其所發展出來的空間與觀點，應該也是劉柏村走向當代雕塑過程中所想要經歷的一種重新檢視，甚至是他對自我中心主義（ego-centralism）的視覺思維的檢視。

　　2005 年進入符號演繹時期以來，劉柏村的創作思維日益呈現出對於場域的關注，而展示呈現的場域思維也就明顯成為作品發展的原則。在這一時期的場域思維中，作品透過符號化的造型創造出一種劇場性與敘事性，使得空間被建構成劇場性與敘事性的文本。固然這一時期作品與空間布置仍然延續著散焦觀點，但分布在場域中的身體符號、服裝符號、植物符號與動物符號，也流露出藝術家這時關注的思想課題。顯然，這時劉柏村在思想層面關注著自然與工業的關係，甚至是政治與商業的介入，也因此這些符號既傳達出表面意涵，也傳達出隱藏意涵，而這兩個層次的意涵顯示當時他敏銳地感受到現代性與後現代性之間的緊張關係。

　　2009 年進入工業史詩時期，劉柏村的創作思維的材料探索漸入佳境，也從

2　Rosalaind Krauss, Sculpture in the Expanded Field, in *Postmodern Culture*, edited by Hal Forster, London and Sydney: Pluto Press, 1983, pp. 31-42.

材料的內在邏輯發展出造型，而作品與空間的關係進入一個相互詮釋的狀態。雖然也具有劇場性，但敘事性變得簡潔有力。一方面，這是因為這時劉柏村的藝術思想已經成熟飽滿，二方面是因為工業機具與技術幫他克服了許多鋼鐵的堅硬性質所會造成的困難。一塊塊堅硬的鋼板，一團團渾沌的廢鐵，都因為巨型裁切與鎔鑄的機器的介入，而變得靈活，使得作品轉換出詩句一般的意象與象徵。因此，這一時期的作品，以它們全方位的表達力量，創造了一種三百六十度的空間與方位，讓觀點完全不會因為作品材料而產生任何距離與界線。更重要的是，這時他的作品的空間狀態已經完全獨立於裝置藝術的框架，充分表達了當代雕塑自己的空間思維。

2012 年進入後設工業時期，在劉柏村已經充分掌握材料的邏輯與情緒特質之後，他的創作思維又翻越到另一個後設的層次，完全突顯材料的物質狀態，並且讓工業技術超越了它自己。我們或許可以做一個哲學式的比喻，這時劉柏村不但讓鋼鐵雕塑從物理學（physical）翻越到後設物理學（meta-physical），甚至也讓後設物理學翻越到宇宙論（cosmology）的層次，換句話說，他透過作品讓我們看見宇宙的初始狀態，在那時，在那裡，人類與物質共生。這是劉柏村的雕塑藝術目前到達的地方。對於一個像劉柏村這樣的開創性藝術家而言，這裡不是一切最後的最後，而是一切起點的起點。他從「金鋼變身」以來的鋼鐵作品，幾乎也就是藝術家自己身體與鋼鐵共舞交織而成的空間，讓我們忘記那是身體或是鋼鐵，卻只看見翩然起舞。

▌結語：回到神話誕生以前的宇宙

綜觀劉柏村的創作歷程，我們看見一個當代雕塑思想的摸索與成熟的過程。他的成就與貢獻不僅在於創造力源源不絕，而在於他不會滿足於已經存在的雕塑思想及其發展出來的審美規範；更是在於他總是不斷翻牆，設法翻越現狀與表象，設法發現躲藏在雕塑作品發生以前的世界，那裡還沒有造型，只有無盡的塵土。

但是，在這段翻越的道路，他一方面必須捨棄，另一方面必須摸索。從 1997 年直到 2015 年，劉柏村的藝術創作經歷每一個不同時期的困頓與突破，才能走出

劉柏村　異境-初始（一）　2013　鋼鐵　230×123×227cm

如今的成熟與豐饒。如果說古典時期的雕塑是讚美諸神的藝術，那麼劉柏村做為神話已經被工業取代的時代的一個雕塑家，他的鋼鐵雕塑似乎是引領著我們回到神話誕生以前的宇宙，那裡還沒有山川萬物，還沒有日夜晨昏，只有無盡的塵土。

　　立足在無盡的塵土中，劉柏村為鋼鐵雕塑找到母親的懷抱，他在那裡與鐵共舞，譜寫著神話誕生以前的鋼鐵史詩。

以斜視的觀點拓寬當代繪畫的視域
陳威宏繪畫作品的當代意義⁽¹⁾

▌ 超現實主義的顛覆思維

在臺灣的當代藝術朝向複合媒材發展的時刻，陳威宏的藝術創作依然堅定地繼續鑽研繪畫。而在這個朝著繪畫的方向行進的過程中，他的作品卻又能夠正視人類社會的當代課題，而表現出具有個人特色的當代繪畫。

陳威宏在 1980 年進入李仲生畫室，1989 年畢業於文化大學美術系。1990 年代初期以來，他就開始在畫壇嶄露頭角。回顧他過去的創作歷程，我們可以看到，他最初的藝術風格帶著明顯的超現實主義的特色，而在進入 2000 年以後，他又開始在作品中帶入嘲諷或者自我嘲諷的圖像，形成他近期的犬儒主義（Cynicism）敘事，除了表達他對後期資本主義社會之中個人生命處境的看法，也使他的繪畫能夠立足於當代藝術的思想潮流之中。

2002 年以前陳威宏的作品，屬於抽象繪畫的範疇，而畫面中主要的內容是大面積的顏色擴張，刻意營造出一種液體流動的狀態，並在這些液態情境中描繪出氣泡形狀的圖像，使畫面產生超現實的漂浮經驗。這一個超現實的藝術語彙，一方面固然是來自李仲生的影響，另一方面卻也是他選擇了一種屬於自己的藝術觀點。

超現實主義（Surrealism）是一個隱藏著顛覆觀點的藝術潮流。誕生於第一次世界大戰以後熱中於追求資本主義的歐洲，超現實主義藝術家卻對資本主義帶著高度的不信任，他們不滿於現實，也因此投身於顛覆現實，而才會使用一個在字

1　陳威宏（1965- ）。這篇文章撰寫於 2011 年，修訂於 2017 年。

面上具有既顛覆又超越的語義的名詞，來稱呼這個藝術潮流。

　　或許也是基於對後期資本主義的不信任，陳威宏的繪畫作品中那種表面上看來近乎於俗麗的心靈流動的圖像，也是一種對於現實的顛覆與超越，一種對於超現實的幻想與渴望。這個思想，從 2002 年的「漂浪系列」，到 2006 年的「滿足系列」，可以以看到發展的過程。而特別是在「滿足系列」，我們已經可以看到陳威宏日益明顯地以超現實主義觀點，去經營犬儒主義的議題。

█ 犬儒主義的藝術傳統

　　在藝術史上很久以來就存在著一個犬儒主義的傳統。

　　所謂犬儒主義，原本是古希臘時期的一個哲學學派，他們並不是虛無主義者，但卻是懷疑主義者，而且極具批判精神，也就是說，他們仍然相信這個世界的運行與人類的行為都應該有其規則，只是他們並不相信人類的社會條件與語言表達能夠真正符合這些規則，他們甚至認為，現實社會只是表面上虛偽地主張這些規則，骨子裡卻根本違背這些規則，也因此他們採取了一種批判態度去面對現實社會；只不過他們並不採取正面的嚴詞批判，而是採取側面的冷嘲熱諷。這個思想，至今依然非常旺盛，法國當代思想家布希亞（Jean Baudrillard）可以說就是這個思想最具代表性的人物。布希亞對當代資本主義的消費社會的批判，便不選擇完全延續馬克思的口氣，而是自創一種貌似讚美卻是在諷刺的思維與文體。

　　至於在藝術史上，犬儒主義出現較晚，最早或許從文藝復興初期法蘭德斯地區藝術家波希（Hieronymus Bosch）的作品中，開始出現一種類似的諷刺觀點，但是，嚴格來說，巴洛克時期的藝術才陸續開始浮現這種叛逆的精神，例如卡拉瓦喬（Caravaggio）的作品中，已經大膽表現出一種近似於犬儒主義的誇張與戲謔。然而，在那個時代，它的藝術語言仍屬少數異類，能夠真正明白讓犬儒主義成為一個主流藝術語言，應該是 18 世紀下半葉出現在法國的洛可可（Rococo）藝術。當時最受矚目的藝術家就是布雪（François Boucher），他專門以當時王公貴族的宮闈生活為題材，並且著墨於描寫他們放浪形骸、荒誕不拘的生活私密。這個特色，雖然使他被視為是近代情色藝術的代表人物，而背負著敗德主義的污名，卻

陳威宏　嗨，大貓　2009-2011　壓克力、畫布　162×130cm

陳威宏　護國佑民　2009-2011　壓克力、畫布　125×125cm

也為近代藝術提供了一個窺視主義（Voyeurism）的觀點，使犬儒主義不僅是一種道德主張，而且是一種觀看的態度。

　　而從 2006 年的「滿足系列」以來，陳威宏的作品讓我們明顯看出，他屬於這個犬儒主義的家族。

▌ 嘲諷的斜視觀點

「滿足」這個系列，除了延續液態流動與氣泡這些超現實元素之外，絕大多數作品都增加了具體的人物行為，只是這些人物都在進行著一種看似意義明確而實際卻是徒勞無功的行為。

從這一系列作品，我們很容易以為陳威宏熱中於歌頌玩世不恭的人間百態，但事實上，在我看來，透過這一系列作品，陳威宏很敏銳地感受到後期資本主義的消費體系中個人的盲目與無力感，而這些作品與其說他是在讚美物質生活的滿足，不如說他是在諷刺如今每一個人所面對的現實，只不過他的諷刺卻又帶著一種自嘲，也就增添了一份無奈的情緒。在陳威宏的作品中，不僅曾有不少自畫像，事實上，許多作品中那些正在進行無意義行為的人物，正是畫家的自我投射，這可以從這些人物的落腮鬍看得出來。

2006 年的〈出航〉這件作品，讓我們聯想到波希的〈瘋人船〉。波希的作品描繪著一隻乘坐著一群瘋人的小舟，由於這群瘋人言不及義，眾說紛紜，所以這艘小舟在河流上不知要航向何方，只好隨波逐流，而陳威宏的〈出航〉，這是兩個人貌似正經而且同心協力正在划槳，但他們划的並不是一艘可以行進的小船，而是一座靜止在浴室之中裝滿水的浴缸，顯然這是一個不會前進的出航。

或許這是藝術家對我們這個社會的看法，也或許這是他對於資本主義社會結構中人類無知的滿足的看法，但他從沒有忘記他自己是這個社會的一員，所以也將自己畫進作品中，除了突顯了自嘲的觀點，也增添了他作品的自畫像性格。

也因此，或許我們可以說，2008 年的「君臨天下」這個系列便是陳威宏從這個自嘲觀點延伸出來的自畫像系列。

這一系列作品的主題人物，除了具備藝術家自己的相貌特徵，也表現了一個充滿無力感的個人面對現實社會的態度。「君臨天下」原本應該是一種俯視的觀點，但由這個人物有著魯迅一般「橫眉冷對千夫指，俯首甘為孺子牛」的情緒，所以俯視就變成了斜視，也就是說，威風變成了睥睨。在〈武林高手〉與〈馴妻圖〉這幾件作品中，畫中人物不論是穿著、動作與表情，都充滿著小人物的英雄狂想曲的趣味。如果把這些圖像當成符號來解讀，他的作品似乎也在說明，在一

個政治與經濟體系早已不是弱小的個人可以置喙的時代，一個個人成為英雄豪傑的機會只存在於遊戲行為之中。而陳威宏，一如布希亞，面對的是一個符號消費的時代，而每一個個人都已被吸進一部他無能為力拒絕的誘惑機器之中。

▌ 受傷受困的失勢主體

目前陳威宏正準備推出的系列作品題目叫做「噯唷喂呀」，聽起來好像不是很正經，也好像不是很有氣勢。但在我看來，還是非常符合他一路走來的犬儒主義的白嘲調調。

在日常生活中，我們至少在兩種時候會說「噯唷喂呀」，一個是當我們驚喜興奮的時候，另一個是當我們痛苦不悅的時候，都會發出這個驚嘆語。而在這一系列作品中，他似乎刻意要混合著表達這兩種狀態，也就是說，這是一種從劇痛轉變成很舒服的感覺；其實這就是一種被虐待的快感。這種快感，完全符合犬儒主義的情緒邏輯。受傷，應該是會痛，但如果痛到習慣了，也就不覺得痛，或者如果痛到覺得刺激，也就逆來順受了。

雖然這一系列作品已經不再出現自畫像一般的人物，但事實上自畫像人物已經變裝到動物或布偶的形體之中了，他們繼續在扮演藝術家自我的各種變臉。雖然不再是君臨天下的英雄豪傑，卻仍然延續著「出外吃苦，當作吃補」的阿Q心情。

在一個主體性已經遍體鱗傷的時代，一位不願放棄找尋生命立場與行為主張的藝術家，他勢必得在敘事的碎片中拼湊語彙，尋找繼續創作的裝備。在這條道路上，陳威宏走得應該非常辛苦，但或許就是斜視的觀點讓他擁有一個屬於自己觀看世界的方式。而他作品呈現出來的犬儒主義觀點，也並不是只將過往時代的道德立場重複運用在他自己的時代，而是以他對自己時代的理解與回應，讓犬儒主義得以在這個時代重新成為個人對待現實社會的一種態度。

正因為能夠以自己的觀點表達他對當代社會的看法，無疑的，陳威宏已經在當代繪畫的地圖上樹立了他自己的旗幟。

抒情寫實的當代意象
陳煥禎雕塑作品的造型原理[1]

▎抒情的寫實雕塑

　　陳煥禎是值得期待的一位年輕世代的雕塑家。這不但是因為他已經吃過不少摸索的苦頭，正要釋放他最充沛的創造力，而且也是因為他的作品已經透露出他未來無窮的潛力。從他的作品中，我們可以發現，他不但對於人類的情感狀態具備敏銳的察覺能力，而且也具備冷靜的造型思維，能夠將這些情感狀態轉化成為雕塑作品。

　　陳煥禎在 1966 年出生於臺灣臺北，畢業於國立臺灣藝術大學美術系，在從事藝術創作多年之後，又從這所學校的美術系研究所獲得碩士學位，可以算是科班出身，但由於這是一個以繪畫為教學重點的美術系，而他的創作表現卻都是在雕塑方面，嚴格說來，他也不能完全算是科班。至於他在雕塑創作方面能夠有如此專業的程度，可以說明他應該在學習上下了不少功夫，也吃了不少苦頭，但這也更說明了他有著成為雕塑家的天分，並且懂得掌握雕塑這項藝術的媒材條件與造型結構，讓冷冰冰的材料轉變成為溫暖有情的作品，並且能夠賦予作品一種具有時代特徵的意象。這個實力，誠如他自己的解釋，應該是從他曾經長期實際參與神像的雕塑工作累積起來的。

　　面對自己作品的風格，陳煥禎清楚界定他是一種寫實的雕塑，而當他在賦予自己的寫實風格一種特色時，我們清楚看得出來，而他自己也清楚，這是一種抒情的寫實雕塑，但是，如果我們更詳細去觀看他的作品，我們還會發

1　陳煥禎（1966- ）。這篇文章撰寫於 2012 年，修訂於 2017 年。

陳煥禎　無敵小天使　2007　彩色烤漆銅　50×23×23cm×3

現，他的抒情寫實具有明顯的時代特徵，尤其是充滿著當代社會的時代特徵，
已經不同於其他時代的抒情寫實。

▌嚴謹的塑造能力

我們姑且不論，在一個抽象藝術甚至觀念藝術居於強勢地位的時代，一個雕塑家選擇寫實做為風格，應該會面臨多少的艱難，單單是作品要達到專業的寫實標準，就是一件極其艱辛的工作。

陳煥禎的寫實作品禁得起吹毛求疵的細看，從作品人物的姿態、動作與表情，甚至從人物與其他物件的關係，每一個細節都足以證明他嚴謹的創作過程。這除了要歸功於他有著一對能夠冷靜觀察的眼睛，也要歸功於他有著一雙能夠細膩塑造的雙手。

寫實雕塑的品質，第一個條件取決於嚴謹的塑造能力。塑造的過程，既可以培養一個雕塑家的眼睛，讓他的視覺能力具備更為敏銳的直覺能力，亦可以訓練他的雙手，讓他的每一根手指的觸覺能力也足以去轉達這份直覺能力，更重要的是，在塑造的過程中，在這個轉達的過程中，一個雕塑創作者必須經歷他與塑造材料之間的相互適應與融合，而這份掌握材料的能力，也就成為他獲得寫實能力的關鍵。

事實上，掌握材料的能力是一個雕塑家的必要條件，即使是一個抽象雕塑的創作者，也都必須熟悉他的材料，何況是寫實雕塑，更是無法避免接受材料的磨練。而陳煥禎之所以具備無窮的潛力，就在於在他選擇寫實雕塑這條道路的基礎階段，他曾經投入務實的塑造工作。

▌純真的童話世界

在從事神像雕塑工作的那段期間，陳煥禎紮紮實實打下了塑造的基礎。而這個階段，為了深入瞭解神像藝術的精神境界，他也曾經鑽研中國與西方神像藝術的美學原理。這項研究，除了讓他更加精確認識神像的外部造型原理，也讓他深入領悟了神像藝術的內部造型原理。也就是說，他既能掌握主題人物的身體造型，也能掌握他們的心靈造型。

雖然從事專業創作以來，陳煥禎的作品並沒有神像雕塑，但我們卻可以

發現，他已經將他從神像雕塑中領悟到的造型原理，運用於凡夫俗子的造型之中，特別是運用於表現造型的抒情性。也因此，他作品之中的人物雖然可能是凡夫俗子，卻能具備神像一般的脫俗純真，總是面露清淡優雅的笑容，而即使是瀟灑隨意的日常姿態，也能讓人目光自在。這些人物，依然是世間之人，卻已超越現實世界的衝突與不安，舉手投足都是柔美。

或許也就是為了表現柔美，他選擇少女與男童做為主題人物，而在他目前的作品中，刻意沒有選擇陽剛的男性形象。雖然柔美並不是現實世界唯一的審美原理，也因此讓人覺得他刻意美化現實世界，但事實上，就在這個人物造型與抒情美感之中，陳煥禎意圖建立一個非現實的世界，如同神話世界與童話世界，只有喜樂祥和。我們不見得適合說他是超現實，因為至少到目前為止，他的作品並沒有表達對現實世界的不滿，但在這同時我們可以確定，雖然在形式層次上陳煥禎的作品具備寫實的特徵，他卻是以寫實做為基礎，讓他在圖像層次走向寫實以外的地方。

也因此，陳煥禎的抒情並不是依附在寫實形式的一種表達方式而已，更是扭轉寫實形式朝向寫實以外的一種造型元素，使作品呈現出更豐富的圖像意涵。

▋ 當代的文化符號

陳煥禎是一個真情流露的藝術家，卻能夠冷靜創作。他的冷靜之可貴，不在於只是冷靜，而在於他的冷靜能夠讓他細膩地去表達他的情感。

從他的作品中，我們首先看到了寫實，接著又看到了寫情，但這兩個層次卻不足以說明陳煥禎能夠不同於其他時代的抒情寫實雕塑。在他的作品中，最能讓他突顯出來的特徵，就是他的主題人物身上具有當代的文化符號，而我們也就姑且稱之為當代意象，也因此可以說是一種寫意。

這些文化符號，明顯都是當代科技的產物或是來自當代影像科技的虛擬物體，原本充滿物質與符號消費的意涵，但是在他的作品中，卻都被賦予了更豐富的功能與意涵，尤其是在抒情造型之中平添了一種溫暖的趣味。例如，

〈無敵小天使〉作品中科學英雄打扮的男童，以及〈下凡間的天使〉作品中乘坐火箭來到凡間的女孩，都有著明顯的當代意象，也都讓這些科技產物轉變出不同於俗世的功能與意涵，顯得平易近人。

陳煥禎對當代的時代特徵，一直具有察覺能力。也因此，他從過去以來的作品，經常是以人物的衣飾顏色或配件符號，去突顯他自己的時代經驗，並且使之成為作品的時代意象。

然而，近年來，他開始以不銹鋼材料去翻製以女性身體為造型的作品，也是一個值得進一步觀察的創作方向。這一系列的新作品，善於利用不銹鋼材料的拋光效果，產生視覺的反射性，增加視覺的層次，也因此，這些作品大多維持材料自己的色澤，不再增加衣物的色彩，似乎明顯有別於在這之前作品的造型思維。然而，這些作品除了仍然是以寫實為基礎表達柔和之美，其實我們也發現，陳煥禎似乎正在進行一個新的材料探索，試圖以材料更豐富的視覺層次去呈現作品的時代意象。雖然這是一個還在發展中的系列，但這些作品的完整性與成熟性，似乎也預示了他創作潛力的另一次釋放。

這樣一個曾經紮深基礎而且努力不斷創新的藝術家，值得我們肯定與期待。

陳煥禎　下凡間的天使　2009　不銹鋼　70×52×38cm

從視覺性寫實到觀念性寫實
林欽賢寫實繪畫初探[1]

　　我正在尋找林欽賢。觀看林欽賢的繪畫作品，讓我覺得我像是在尋找他正在尋找的自己。也就是說，觀看他的作品，我覺得，他正在那些籠罩著臺灣這塊土地每一個角落的五花八門的文化語彙之中，努力尋找自己，或許是他個人的自己，也或許是臺灣社會群體的自己。

　　我注意林欽賢這一位藝術家要比我認識他的時間早個好幾年。我記得，應該是在國美館的一個典藏展覽中，我第一次看到他的作品。當時，我被一件標題為〈Democracy and NBA〉的巨幅油畫作品所吸引。這件作品，雖然使用著極為高度嚴謹的寫實技法，但畫面的主題卻是在現實世界中彼此完全沒有關連的各種圖像。當時，我沒有完全理解這件作品。但我很確定兩件事情：第一，林欽賢是一個寫實訓練極為成熟的畫家，也就是說，他真的很會畫畫；第二，他是一個努力要結合視覺性與觀念性的藝術家，也就是說，他不但很會畫畫，而且也想得特別多。

　　也就是說，我真正會去注意他，最主要是因為看見他真的很會畫畫，特別是他具備了極為出色的寫實繪畫的才華。

▍寫實繪畫做為臺灣當代藝術不可或缺的一塊版圖

　　在林欽賢的寫實繪畫中，我再次看見臺灣當代藝術的一股逆流。

　　這股逆流，就是臺灣從未消失的寫實繪畫。當然，它沒有理由應該消失，而在它面對當代藝術之中的偏見時也從未消失。從 1980 年代中期以來，臺灣開始出現當

1　　林欽賢（1968- ）。這篇文章撰寫於 2015 年，修訂於 2017 年。

代藝術的潮流，開始增添了複合媒材乃至於科技器材的藝術類型，而創作理念也演變成以觀念藝術為主流，這原本是藝術疆界的一種突破，但在臺灣由於欠缺正確的藝術教育的引導，逐漸演變成為藝術的唯一定義，從而產生了嚴重的排他性。然而，在以複合媒材與科技器材做為主流的當代藝術環境中，臺灣的繪畫不但不曾退卻，而且依然旺盛地宣告著它們在當代藝術之中的正當性，甚至寫實繪畫也步伐堅定地走出一條屬於它們自己的寬廣道路，成為當代藝術中不可抹煞的成果。便是對照著偏狹的當代藝術的定義，我稱寫實繪畫是一股逆流。

這股逆流，早在現代藝術的潮流中就已存在。現代藝術固然並不排斥繪畫，但卻也曾經有過偏見，以為現代藝術只能接受抽象繪畫，好像理所當然應該把寫實繪畫讓位給攝影。然而，一般稱為超級寫實繪畫的「照相寫實繪畫」，卻老早就讓我們看見寫實繪畫在現代藝術中佔有一席之地。在臺灣現代藝術的發展過程中，寫實繪畫就是一個不容小看的力量，這個陣容包括夏陽、林惺嶽、顧重光、陳昭宏、黃銘昌；這幾位結合寫實繪畫與現代藝術原理的藝術家，他們的名字早已昂然地寫進臺灣現代美術史了。

而在當代藝術興起以後的臺灣，常聞「繪畫已死」的淺薄之見。而其中，特別是寫實繪畫首當其衝，被誤解不屬於當代藝術。然而，這個偏見並未挫折臺灣寫實繪畫的創作力量。如今，我們清楚看見，如果沒有「悍圖社」，臺灣的當代藝術將會少掉一大塊精彩的版圖；楊茂林、吳天章、陸先銘、郭維國與連建興，已經造就洛陽紙貴的局面。不但「悍圖社」讓我們領略寫實繪畫可以非常當代藝術，而且我們也會發現還有一股逆流如同雨後春筍，散佈在當代藝術的土地上；在這塊豐收的土地上，我們看見葉子奇、洪天宇、李足新、顧何忠、梁晉嘉、周珠旺、朱友意，以及林欽賢。

做為臺灣當代藝術之中這股逆流的一員，正如其他寫實繪畫的藝術家，林欽賢不但必須具備紮實的寫實功力，還必須有他獨特的時代觀念與觀點。

▋ 林欽賢具備寫實繪畫的創作與理論的雙重實力

1968 年，林欽賢生於臺灣宜蘭。那片乾淨而美麗的土地，應該就是讓他的藝術創作能夠持續流露真情的母親懷抱，使他能夠冷靜面對當代都市的繁華而不迷失，並且一直相信他能夠透過藝術實現自己對於土地的承諾。

↑ 林欽賢　Democracy and NBA　2005　油彩、畫布　182×225cm　國立臺灣美術館典藏
→ 林欽賢　賽德克之女：田妃　2014　油彩、畫布　116.5×72.5cm

　　林欽賢曾經在國立臺灣師範大學美術系接受完整而嚴謹的藝術專業訓練。不但持續在寫實繪畫方面吸收這個環境的菁華，表現在豐富的實際創作中，而且還以一篇關於荷蘭畫家林布蘭〈夜巡〉的研究論文，獲得臺師大的美術博士學位，可以說同時具備創作與理論的雙重學養。在藝術創作上，他是陳景容與蘇憲法兩位大師的弟子，因此他在繪畫材料學與視覺美學方面經過嚴格調教。而在理論方面，他又受到謝里法與謝東山兩位巨擘的影響，也就深化了他的文化認知。

　　2008 年，林欽賢曾經獲得第 7 屆「廖繼春油畫創作獎」，這在臺灣的寫實繪畫是一項具有客觀性的殊榮。這一年四十歲的林欽賢，延續這個榮譽，在臺北市立美術館舉行了一個以「集體記憶」為題的個展，奠定了他在臺灣寫實繪畫的地位。他的寫實繪畫具備多種題材的專長，包括空間、靜物與人物，而其中特別是人物的刻劃，表

現出他掌握主題人物生命狀態的準確能力。固然一切事物的寫實都難，但人物姿勢、動作與表情的寫實尤其難，但是人物一旦進入他的畫筆，似乎不只是外在的輪廓，而是生命的整體；不僅叫做栩栩如生，應該叫做深入內心。而當他又把這樣的人物放進他所要建構的戲劇性構圖之中，自然也就產生出一個充滿情節與情緒的畫面。他之所以能夠掌握人物細節及其跟周遭環境的關係，我相信，林布蘭應該也是他穿越時空距離的一個師承。誠如我們所知，在林布蘭的群像繪畫之中，每一個人物或圖像之間的位置關係與情節關係，都處理得非常準確。

▍林欽賢的寫實繪畫表現出當代藝術的思想觀點

一件藝術作品是不是當代藝術，並不是取決於它的媒材，而是取決於它的題材與觀點。也就是說，使用當代發現的媒材只是表示它的材料與工具是當代，但並不表示它就是當代藝術，它要成為當代藝術，即使使用的是早已存在的媒材，只要它的題材或者它處理題材的觀點是當代，那麼它就是當代藝術。當然，這時候，一個藝術家處理媒材的能力卻又會成為我們判斷他的作品是不是好作品的依據。

就材料與技法的處理能力而言，我們確定林欽賢的作品是好作品。那麼，就題材與觀點而言，他的作品是不是當代藝術呢？他曾經提出「寓言式古典寫實繪畫」一詞來定義他的創作立場，很容易讓我們認為他是古典而不是當代，但是在我看來，他古典一詞指的是古典時期寫實繪畫的嚴謹技法原理，而不是說他的繪畫是古典的題材與觀點。觀諸他的作品，充滿著我們當代社會的圖像與符號，即使是全裸的人體，仍然流露出當代人的時代表情與心情，而至於所謂觀點，他所經營的戲劇性構圖，也都出自於他自己長期關心與思索的當代文化的命題，顯然他在從事創作時，清楚意識到他自己的時代位置，也積極想要表達他自己的時代觀點。

或許就是這個時代意識讓他想得非常多。想得非常多，使他的作品在視覺性之外，多出不少的觀念性。想得非常多，有好，也有不好。好的是，因為這讓他的作品不只是滿足視覺官能的美感，而是讓圖像的多樣去突顯臺灣社會的文化多樣，也讓圖像的矛盾去突顯文化的矛盾。不好的是，他的作品的文化很糾纏，很沈重，充滿思想的表述。然而，或許這正是他的企圖，正如他自己所說，他使用一種「古典修辭法」，讓主文本與次文本之間產生一種複雜的層次關係。只是這種修辭法同時也是一種對於

觀看者的挑戰，而觀看者要不要接受這種挑戰，以及他是否能夠發現與理解作品中的文化命題，便會決定他認為作品的觀念性是否具有價值。

而且，這種價值到底是藝術性的價值或者是文化性的價值？當林欽賢決定以這種修辭法去讓他的寫實繪畫產生觀念性，他就必須面對這樣的疑惑，也才能期待這個疑惑能夠激發對於當代文化以及當代文化之中文化認同問題的省思。

▎林欽賢是靈魂顫動的視覺演繹者

這次的展覽，林欽賢再次展露了他嚴謹細膩的筆法，為許多泰雅族與賽德克族男孩女孩描繪了動人的畫像，而一如往昔，他也放進了文化認同的命題與修辭法。

過去我一向不大喜歡漢人藝術家隨便在作品中放進原住民族的文化圖像或符號，因為我擔心他們錯誤使用這些圖像或符號，甚至只是在消費原住民族的文化。當然，我原本也曾擔心林欽賢的作品中經常出現的原住民族圖像，但是在觀看繪畫作品時，我無法停止我的感動，我發現那些男孩女孩是充滿生命地被呈現在作品中，而顯然的，這是因為林欽賢是出自真情想要捕捉他們或她們的每一個呼吸的剎那，他相信，在他們與她們的一舉手與一投足之間，他看見他所要尋找的自己。這些原住民族的圖像，既是他個人尋找的自己，也是我們這個社會群體尋找的自己。也就是說，他先是進入他們的內心深處，才再呈現為視覺的圖像。正如臺灣的圖像學家陳懷恩，在他為林欽賢的《繁華境》這本畫冊所寫的論述中所說：「從眼前的油畫作品看來，林欽賢正是這種靈魂顫動的視覺演繹者。」

特別當我知道，藝術創作是他用來探索自己的文化認同的一個方法，我當然能夠接受他取材於原住民族的圖像，因為他認為南島語族文化是臺灣文化的根源；而且當我知道，為了描繪這些圖像，他一次再一次地進入南投的原住民部落，進行他在視覺演繹以前必須親身參與的靈魂顫動，我確信他是一個勇於讓自己在視覺性與觀念性之間磨練的藝術家。它要追求的美學，不只是感官的層次，更是思想的層次。

林欽賢很會畫畫，也很能思想。既然畫畫他已經得到掌聲，那麼，在他挑戰文化認同這麼沈重而艱澀的思想工程時，我們或許可以選擇給他加油打氣，當我們看著他竟然也能攀登另一個藝術創作的高峰時，再次給他掌聲。

因為，他或許不只找到他個人的自己，也找到這個社會群體的自己。

速度與存在
洪明爵藝術創作的當代觀點[1]

▌速度經驗

速度為當代人類創造了許多的幸福，卻也為當代人類帶來了許多的衝擊，甚至帶來了許多的危機。它帶來的幸福包括物質的豐盛與活動的效率，而它帶來的衝擊與危機卻是心靈的破碎與自我的解體，也造成我們正以一種失去焦距的觀點在面對周遭世界。這項衝擊與危機，不但改變了人類對自我的理解與對世界的經驗，也衝擊著藝術的定義、媒材的類型與表現的形式。因此，從 20 世紀以來，我們不但懷疑眼前的世界，也懷疑我們面對它的能力，我們也不再認為藝術可以是或者只是對於現實世界的寫實再現。

然而，即使藝術不見得只是寫實再現，卻也不盡然表示藝術從此就必須跟現實世界斷絕關係，或者藝術家從此不得關心現實世界。事實上，在現代藝術與當代藝術的發展過程中，雖然經歷了一個從寫實到抽象的轉向，但是在抽象藝術的演變過程中，許多的藝術潮流仍然是藝術家對於現實世界的經驗的產物；例如，以德羅涅夫婦（Robert and Sonia Delaunay）為首的歐菲主義（Orphism）雖然是抽象藝術的先驅，但它的抽象原理主要仍然是來自他們敏銳體會到現實世界正在急速變遷；以薄丘尼（Umberto Boccioni）為首的未來主義（Futurism），一方面明顯看見速度的力量，另一方面也將速度轉化為詮釋現實世界的造型元素；而以波洛克（Jackson Pollock）為首的抽象表現主義（Abstract Expressionism），雖然並不在作品中

1　洪明爵（1968- ）。這篇文章撰寫於 2014 年，修訂於 2017 年。

洪明爵　藍色保證　2010　複合媒材　162×130cm

洪明爵　桃紅律動 48 連作　2011　複合媒材　18×18cm×48

表現他們對於現實世界的解釋，但是他們的創作動力卻是來自一個強烈感受到現實世界已然破碎的壓抑心靈。

而在當代藝術的發展過程中，不勝枚舉的藝術家在他們感受到當代經驗的衝擊之時，仍然致力於探索世界與自我的真實；例如當代錄像藝術家維歐拉（Bill Viola），從未放棄在稍縱即逝的經驗流動之中找尋真實，表達情感。

▍南方觀點

我們之所以要強調，從現代藝術到當代藝術的轉變過程中，藝術家從未切斷他們對於現實世界的關懷，正是為了說明，即使藝術的歷史曾經發生抽象的轉向，並不表示現實世界不能成為作品題材或圖像內容，而且，即使新媒材有其表達當代經驗的適切性，但這並不表示繪畫或平面媒材就已失去其表達當代經驗的正當性。在當代藝術的豐富視野之中，許多藝術家仍然使用著那些在歷史的其他時期發明的媒材，照樣能夠表現出作品的時代特性。洪明爵這位選擇臺灣南方觀點的藝術家，便是這條道路上對於自己周遭世界充滿情感的一個藝術家。

在洪明爵的作品中，我們首先看見抽象的繪畫形式，進一步又會看見浮現在抽象形式之中的具象事物或象徵符號，而這些具象事物或象徵符號其實都是從藝術家經歷的現實世界以及他對這個現實世界的經驗與情感轉換而來。只要我們將這些事物或符號與抽象形式結合起來，感性與理性便會統一，透過視覺進入心靈，轉化為一股兼具思想與情感的力量，喚起每一個人看見自己與世界之間那份不可割裂的血緣。

洪明爵是高屏溪流域的泥土撫育長大的藝術家，1968 年出生於屏東東港。帶著臺灣南方的視覺經驗與情感溫度，開始了他的藝術旅程，進入文化大學美術系就讀，接受專業的繪畫與新媒材的訓練，畢業之後又負笈澳洲 RMIT 大學，並在 2005 年獲得美術創作博士。或許是由於南方的呼喚，也或許是心靈的方向，歸國之後，就像返鄉的鮭魚，他回到高屏溪的懷抱，目前任教於國立臺南大學美術系。

這份對於土地的情感，我們可以從他在 2012 年創作的一系列連作作品之中

看見。南方的山水，除了轉換為這一系列具象作品的圖像，也轉換為其他非具象抽象作品的象徵符號。

▌工業反思

在洪明爵的作品中，我們既可以看見土地的圖像與符號，也可以看見土地發生的變遷以及從變遷浮現出來的時間痕跡。透過這些變遷與時間痕跡，他表達了自己對速度的體會與反思。

做為一個在 90 年代初期完成高等美術教育的藝術家，洪明爵當然也經歷了當代藝術思潮的洗禮，而他對於現實世界與土地的藝術詮釋當然也就會有這個世代的觀點。面對土地，他的藝術語言屬於一種我們姑且稱為後悍圖社的觀點，所以，他作品中的土地不同於陸先銘與連建興。悍圖社誕生於臺灣解除戒嚴初期，藝術語言帶著顛覆，而做為年紀稍晚於悍圖社的藝術家，洪明爵經歷到的是臺灣社會解除戒嚴以後的後工業社會的變遷速度，包括世界移動的速度與心靈移動的速度。

洪明爵受過當代藝術的啟迪，也充分認識科技藝術，而在他的創作中卻能將這一層次的知識與技術轉化成為他反思當代經驗的依據與觀點，讓他的作品呈現出一個觀察工業、科技、變遷與時間的思想層次。也因此，洪明爵的作品帶著一種觀念性或哲學性，允許他能讓自己清楚理解與解釋快速與慢速之間的差別，進而也能提醒我們，速度已經無所不在，正在支配我們生活的每一個層面與角落，速度甚至正在決定存在。洪明爵的作品一方面固然是以臺灣南方山水為題材，另一方面卻也把我們帶進一個普世的課題。速度決定存在，這是我們面對速度的唯一選項嗎？

在臺灣的當代藝術正在受到速度支配而迷失於流行的藝術思潮的時刻，洪明爵的藝術創作，既可以讓我們從速度之中重新找回存在的真實，也可以讓我們找回藝術創作的自主性，免於被吞噬在藝術語彙的流行速度之中。如果藝術家能夠看見速度也能反省速度，速度還是可能創造幸福。

在洪明爵的藝術創作中，我們已經看見速度與存在之間的對話。

侯玉書的藝術祕境 [1]

　　走進侯玉書創作的地方，我們一眼就會看出，這個人早已下定決心，要以專業藝術家的身分來實現生命的意義，因為他已經真實地存在於一個完全屬於他自己的藝術世界。或許這個世界已經存在，等待著他去探訪；或許這個世界還在發展，等待著他去實現；當然，也或許他與這個世界相互嚮往，嚮往著一起實現屬於自己的藝術祕境。

　　正是這樣的一種嚮往實現的力量，侯玉書放棄了現實世界中許多原本屬於他的東西。而我們如果認識他的心路歷程，既會不捨，也會喝采。不捨的是，就像古希臘神話中已經啟程航向遠方的奧德賽，離開了果實累累的肥沃莊園，正在經歷一個充滿未知的探險；喝采的是，一次再一次跨過迎面而來的巨浪，他每一轉身都能化做英挺的姿態。而這時，每一個讚美，都真正屬於他。

▍創作與心境

　　侯玉書的畫冊很少甚至幾乎從來不曾提到他出生的年代與地點，只提到學歷與展覽資歷，或許這也意味著，他要讓藝術創作來說明他的生命歷程。

　　1990 年，侯玉書畢業於哈佛大學，主修環境與視覺藝術，此外又先後就讀於紐約與巴黎的帕森斯設計學院與紐約繪畫學院，也曾進入世界著名

1　　侯玉書（1968- ）。這篇文章撰寫於 2012 年，修訂於 2017 年。

侯玉書　顯化‧樂 g-0008　2012　混合媒材　35.5×22cm

的藝術工作室，接受完整而嚴謹的藝術創作訓練。也因此，他對於材料可以產生的創作能量，具備了敏銳的理解能力與發揮能力。從他創作過程每一階段使用的材料，我們可以得知，材料對他而言不僅是創作的媒材，而是表達情感的載體。從最初的單刷版畫到如今的玻璃與纖維，都蘊含著一種表達情感的層次與溫度。

1990 年，他第一次在臺北伊通公園藝術空間舉辦個展，題目是「侯玉書的繪畫與單刷版畫」。這次展覽，已經充分表現出他成熟的創作思維。直到 1998 年，他陸續幾次個展也都是單刷版畫。這一時期，他非常清楚知道單刷版畫的材料與技法的特色，也因此懂得準確運用這些特色，去記錄自己思緒流動的每一個瞬間。

以掌握材料的能力做為基礎，侯玉書建立了他個人獨特的圖像敘事。他作品中的圖像，即使也會讓人朝向藝術家個人心境去聯想，但卻都充滿文學意涵，尤其是來自神話與宗教的文學意涵，也因此這些圖像似乎淡化了個人的故事性，而增添了群體的故事性，藝術家也因此就像是一個史詩作家，不為自己發言，而更包容地展現出對於世界的頌讚與悲憫。

▍象徵與隱喻

侯玉書是一個情感豐富的藝術家，但他並不是以日常語言去表達，而是將情感轉化為文學語言，並藉由藝術圖像去表達出來。

這種情感來自心靈很深的地方，並不是直接的陳述所能表達，也不是不可言說的無法表達，更不是酒神狂顛的情緒表達，而是一種必須經由象徵與隱喻所做的詩性表達。就像波特萊爾的《巴黎的憂鬱》，每一個句子並不是只有一層意涵，而是表達著許多不同層次的意涵。這種文學敘事，影響著他的圖像敘事。也因此，侯玉書的圖像敘事既不是寫實，也不是現代意義的抽象；既不是超現實主義的顛覆，也不是抽象表現主義的奔放，而是一種介於浪漫主義與象徵主義之間的圖像敘事。

正如同他喜愛的 19 世紀初葉英國詩人藝術家布雷克（William

Blake），他們都擅長單刷版畫，而且也都屬於一個擅長使用神話與宗教典故的藝術家族。只是布雷克身處古典的浪漫主義時代，著重於將典故直接呈現，而侯玉書卻多了一種 19 世紀象徵主義的隱喻，以帶有典故的圖像來表達心靈深處的獨特經驗與情感。

在侯玉書過去將近二十年的作品中，一直都出現著各種不同的隱喻，有時是具象的隱喻，也有時是非具象的隱喻。在「日記中的場景」這一系列作品中，主要是以具象的隱喻去傳達他對至親好友的思緒，至於「祕錄的殿堂」這一系列作品，則是以非具象的隱喻去紀錄自己心靈流動的痕跡。

▍祕境與顯露

航向未知的奧德賽應該會有許多難以訴說的故事。既然不是一般的語言能夠訴說，唯有引領進入他曾經歷過的祕境，故事才能被理解。

侯玉書之所以善用隱喻，其實並不是他想要隱藏，而是他想要訴說，而且得到理解。他經歷的祕密殿堂，不是一蹴可及的地方，而是必須將心靈的瞬間像慢動作一般拉開長度才能接近的地方。越是急著靠近，越是會遠離，甚至會消失。隱喻便是一個幫助我們放慢動作並且停留更久的東西。

正是為了讓我們看得更深入，看得更豐富，侯玉書的藝術創作不但使用帶有典故的隱喻，而且也使用能夠讓我們放慢動作的媒材。從他這次題為「顯化・樂」的作品中，我們可以看見這個創作思維。

既然是為了顯化，為什麼藝術家卻使用玻璃將纖維的圖像阻隔起來？事實上，侯玉書所要顯化的東西，正是一種必須要經由這個帶有透明性距離的材料才能顯現出來。如果我們直接從纖維去看見圖像，這些圖像將只是圖像，但是經由玻璃，卻能讓圖像不只是圖像，而成為比圖像更為豐富的東西。一方面，玻璃原本是一種透明物質，卻因為厚度增加了我們的觀看視覺與圖像之間的距離，再加上纖維阻礙了玻璃的透明性並讓玻璃產生了反射性，使得作品增添了視覺層次，也延長了觀看時間，放慢了觀看動作，也就豐富了圖像敘事的意涵，讓每一個圖像元素就像一首長詩一般蔓

侯玉書　紫色的擁抱　2012　混合媒材　35.5×22cm×33

延開來。另一方面，這也就像另一位善於用典的藝術家瑪格麗特的〈圖像的反叛〉[2]，經由一種阻隔增加了圖像的敘事意涵。

也因此，我們也可以發現，正如許多不是那麼信任直接表達的透明性的藝術家，當侯玉書想要帶領我們進入他的祕密殿堂時，他為我們提供了一種打破視覺慣性的觀看方式。選擇以這一種表達方式來引領我們進入他的藝術祕境，侯玉書應該曾經走過辛苦的路程。但是，做為一個藝術家，他的創作歷程不但建立了清楚的個人特色，而且也已經建構了一個屬於他自己的藝術世界。

既然是一個藝術祕境的創造者，侯玉書應該得到喝采。

2　比利時藝術家瑪格麗特（René Magritte, 1898-1967）繪畫作品〈圖像的反叛〉（La trahison des images），作品中的一行文字「這不是一根菸斗」（Ceci n'est pas une pipe.）常被誤認為作品名稱。這件作品，既突顯了圖像與文字的差異，也引發更多對於繪畫的再現性與敘事性的質疑與省思。

華麗與滄桑
陳義郎雕塑藝術創作歷程[1]

　　做為一個雕塑家，陳義郎作品累積出來的個人特色，對得起他一路走來所流下的每一滴汗水。

　　做為一個以木雕做為起點的藝術家，陳義郎面對的並不是一個道路指示明確的時代；在他的創作生命中，一方面要面對已有漫長歷史的木雕藝術託付給他的傳承信念，另一方面也要面對迎面撲來的現代藝術與當代藝術的巨大浪潮；他必須守成，也必須革命。也因此，從他的作品中，我們看到華麗，也看到滄桑。華麗，來自他繼承木雕藝術的傳統精華；滄桑，來自他在現代與當代的潮水中負重行進。

▊ 臺灣的木雕傳統

　　在木雕藝術這條道路上，在陳義郎前方閃耀著許多行進的背影。

　　在最遠處，黃土水將歐洲新古典主義導入傳統木雕，成為臺灣近代雕塑的開創者，而在後方，李松林堅持傳統木雕的巧奪天工，延續著工藝精神的驕傲；在近處，朱銘從「鄉土系列」到「人間系列」雖已延伸到許多媒材，卻從未放棄木雕藝術，並且一再賦予木雕藝術豐富的現代造型，而在後方，吳榮賜也曾經將民俗神像與歷史人物的造型推向顛峰，使這些造型產生形體之外的精神力量。

　　而在陳義郎自己的時代位置上，雖然他並不是唯一的木雕工作者，但是做

1　　陳義郎（1968- ）。這篇文章撰寫於 2011 年，修訂於 2017 年。

陳義郎　三太子　2011　楠木　79×41×25cm

為一個意識到藝術語言的時代性與原創性的木雕工作者，他卻是少數孤獨身影之中的一個。雖然孤獨，他卻已經成為臺灣木雕藝術這條道路上可以辨識的堅定身影。

1968 年，陳義郎出生於臺灣嘉義。1986 年，當他從協志工商機工科畢業，也就是他十八歲那一年，他毅然決定離開父母生養他的地方，前往苗栗三義，拜葉煥木為師，開始了木雕的學徒生涯。或許這是一個年輕的生命對於現實前途的想像，但或許這也是因為他年輕的生命已經被一顆藝術的胚芽佔據，引領著他帶它回到臺灣木雕的聖地，它要在那裡落地生根。

為了讓這顆胚芽茁壯，他必須經過從頭學習的卑微歷程。其實應該說，這一

陳義郎　順風耳　2011　樟木　128×40×19cm

時期龍鳳花鳥走獸的造型，都是在考驗他有沒有面對木材量體的耐力，也都是在琢磨他必須具備讓造型栩栩如生的能力。只不過這段歷程並不短暫，這顆藝術胚芽一直要到 1990 年代的中期才願意讓他走進獨立自主的創作場域；也就是說，雖然他在 1991 年就已成立個人工作室，1994 年就已認識宮重文與洪天宇這兩位風格當代的藝術家，但是一直要到 1999 年，他才脫穎而出，開始綻放自己的造型風格。也因此，2001 年陳義郎的個展「火蟲」，便是他探索自己風格的成果展現。

▋ 逆流的個人風格

2001 年「火蟲」系列作品，明確宣告了陳義郎脫胎換骨的決心。

如果說「火蟲」以前龍鳳花鳥走獸的造型是陳義郎寫實能力日漸成熟的證明，那麼「火蟲」以後那些已經失去寫實形體而只剩下火焰一般閃爍的造型，就是他生命深處藝術胚胎的破殼而出。這是一個從外在世界尋找造型轉變為造型來自內在世界的歷程。

以陳義郎的憨厚個性，這個歷程不見得是他對於寫實形體的否定，而是他對於寫實形體最初元素的探索。由於他不是美術科系的學習背景，所以陳義郎的作品沒有沾染任何學院的氣息，他的創作不為任何流行學說服務，而只是想透過作品去解答做為一個人無可迴避的生命困惑。這項探索，相當於是一種自我的探索，而木雕創作也就成為他最熟悉的表達方式。

陳義郎暱稱「阿龍」，或許因此就像東方傳說的飛龍，他也就一直想像自己是火焰的追逐者。對他而言，火焰就像是宇宙萬物的最初元素，而火焰的形狀也就成為一切事物的最初形狀。所謂「火蟲」，重點不在於已有既定形狀的昆蟲造型，而在於以一種生命意象來詮釋火焰的形狀。

火焰既是東方也是西方宇宙論的共同議題，但陳義郎作品中火焰的形狀卻是典型的東方造型。從他的作品中，我們彷彿看見東方的廟宇、東方的神像，也看見東方的香火。但他的火焰，卻不依附於廟宇、神像與香火，彷彿它自己才是這一切具象物體所不可或缺的一股精神力量。

既是一股精神力量，火焰沒有固定形狀，也就無從捉摸，也因此一個藝術家如果想要賦予它造型，應該是困難之至。但是，陳義郎卻做到了。當我們欣賞他的作品，最讓人讚嘆的是，每一件作品原本都是一個體積龐大的木材量體，在經過他雕琢之後，卻變成一個細如骨骸、薄如雲霧的火焰，而作品中虛實空間由下往上的佈局，除了營造出一股熊熊竄升的運動力量，也讓我們彷彿窺見了一個不屬於塵世的精神境界。

「火蟲」系列作品將陳義郎的名字寫進了臺灣現代雕塑史，而〈火蟲 2 號〉這件作品隨即獲得裕隆木雕金質獎首獎，也可謂實至名歸。

▎跟當代藝術對話

得到肯定與榮耀的陳義郎，從此充滿信心地朝向現代木雕藝術的創作方向行進。除了繼續「火蟲系列」，也開始大膽地跟臺灣的當代藝術展開對話。

這項對話，開始於他結識那時已經搬遷到苗栗的侯俊明。事實上，這時候的侯俊明已經開始在經營他自己的「曼陀羅系列」，也就是說，他已經在走出早期「極樂圖懺系列」與「搜神記系列」的戲謔與顛覆主題，逐漸轉向內省，但陳義郎似乎仍然受到侯俊明過去那種離經叛道思想的啟發，開始發展出明顯挑戰傳統審美原理的創作主題。2004 年的「強力肛交系列」與 2005 年以來的「文字獸系列」，應該都是陳義郎試圖表現自己作品的當代性格所開展出來的主題。

「強力肛交」嚴格來說應該是一個展覽的主題，並沒有持續發展成為系列，但仍然足以做為線索讓我們看見陳義郎創作思維的轉變。雖然說這是受到侯俊明的影響，但其實也是陳義郎從宇宙論的命題轉到倫理學命題的一種表現。因為，他似乎想要探討以木雕的藝術語言去處理各種人性議題的可能性。雖然這個主題後來沒有繼續發展，但是，這項探索似乎讓他發現，他的木雕藝術充滿著生命意象，這份生命意象可以發展出非常寬廣的作品世界。其中，在文字造型與生命意象的造型之間，他發現了一個深深吸引他的主題，這個主題就是「文字獸系列」。

從 2005 年發表「文字獸系列」以來，陳義郎熱中於研究中國正體文字的造型，特別是象形文字，在他還原出這些文字原來的視覺意象之後，他透過木雕創作賦予這些文字一種獸形的生命意象。

這些作品，可能也允許我們從人類學或神話學的觀點去詮釋，說不定也允許我們從觀念藝術的角度去解析。但事實上，陳義郎是一個動機單純的藝術家，不見得多麼在乎當代藝術的思想理論，「文字獸系列」都是從他已經發展成熟的生命意象造型之中渾然天成逐一流動出來的作品。

也因此，在這一系列作品中，與其說他是以動物的生命造型再現文字造型，不如說他是在他所使用的木材結構中已經看見這個生命造型可以現身的潛在生機。

▌生命意象的造型

做為一個火焰的追逐者，從 2008 年開始，陳義郎又將他從火焰造型發展出來的生命意象的造型，運用於詮釋臺灣民間信仰的神像，從而發展出「神將系列」。這一系列，包括以「八家將」、「三太子」、「雷神」、「齊天大聖」、「鍾魁」與「關公」為主題的作品。

這一列作品，都以民間傳說為典故，也都以民間傳說的神像形貌為造型，很容易讓人以為陳義郎正在走回傳統神像雕刻。但事實上，這一系列作品也可以視為是他在建立了自己以火焰為元素的造型特色之後，運用這個造型元素，透過抽象的手法，重新詮釋神像形貌的一種表現。

傳統神像不但有具體的形體與動作，也有明顯的表情與眼神，而且也都已經被塑造出固定的造型。然而，在陳義郎這一系列的作品中，除了神像姿態的若隱若現之外，整體而言並不是具體的再現，而形體動作與表情眼神也都已經消失在火焰一般的造型元素之中。

如果說傳統神像是依據人像創造出來的神像，那麼，陳義郎的作品卻是讓神像脫除人像，也脫除人像的再現，而這些神像卻也因此散發出更高的精神力量，就像火焰一般不能捉摸。

如果只是單純為了傳統神像雕刻，陳義郎不必選擇這個更為繁複與艱難的創作方法。這個創作方法，在在說明了陳義郎的藝術生命早已被一顆藝術造型的胚芽所佔據，這顆胚芽要將它自己化身到宇宙萬物之中。

做為一個雕塑家，陳義郎承擔著這顆胚芽的付託。走到如今，華麗因為它，滄桑也因為它。

平凡與神聖
再訪陳義郎的木雕世界 [1]

　　每當一塊木材來到陳義郎的手中，便會將自己交付給他，相信他能夠為自己創造出另一個生命。

　　木材原來都有自己的土地與身世，也都是在陽光與水分的滋養之下成長茁壯，它可以是在自然之中或許壽比南山，或許生老病死，或許成為人類製造器物的材料，並且因此離開它原來成長的地方；離開原來的土地，它可能從此失去生命，也可能因為得到一個新的生命而延續。當它遇到一位有創造力的藝術家，甚至可以因此天長地久。

　　蘭嶼的達悟族每當砍伐樹木，用來建屋造船，總是會先祈求樹木的同意與庇佑，然後謙卑崇敬地開始動工。傳統的漢人木工師傅面對木材的時候，雖然木材已經失去樹木的身分，但他們仍然會以崇敬神明的態度對待木材，讓木材轉變成神像或生活器物。

　　陳義郎是一個從神像師傅出身的藝術家，他曾經接受前輩的教誨，懂得要以神聖的態度面對木材。在他從事藝術創作以來，他從沒忘記也從沒停止要以這個態度去創作。因此，每當他創作，木材都能產生新的生命，延續它在大地上應該享有的神聖與尊敬。

　　而木材在他的手中能夠得到新的生命，既是因為他的虔敬，也是因為他從不懈怠的琢磨。

1　　這篇文章撰寫於 2016 年，修訂於 2017 年。

▍火焰造型

1968 年，陳義郎出生於嘉義。1986 年，來到臺灣木雕的重鎮三義拜師學藝。1991 年，受到蟄居三義的藝術家影響，成立個人工作室，致力於探索屬於自己的藝術風格。2001 年，舉辦個展「火蟲」，展現出具有自己特色的藝術造型。

在他建立了「火蟲」這個造型元素以來，陳義郎的藝術創作經歷了以下三個階段：

（一）火蟲萌芽時期：2001 年，陳義郎在他擁有紮實的寫實木雕底子之後，蛻變出「火蟲系列」作品，從寫實造型的底層開發出宛如火苗一般的造型元素。所謂「火蟲」，並不是指已有既定形狀的昆蟲造型，而是一種具有火焰造型的生命意象。「火蟲系列」作品，讓他脫胎換骨成為藝術家，也讓他在臺灣現代雕塑的舞臺上開始嶄露頭角。

（二）火蟲文字獸時期：2004 年，由於受到時代氛圍的影響，曾經舉行以「強力肛交」為主題的展覽，但真正延續他從「火蟲系列」以來就已呈現的造型特色，應該是 2005 年的「文字獸系列」。自「文字獸系列」以來，陳義郎熱中於研究正體漢字的造型，特別是象形文字，在他還原出這些文字原來的視覺意象之後，他透過木雕創作賦予這些文字一種獸形的生命意象。

（三）火蟲神將時期：2008 年，陳義郎又將他從火焰造型發展出來的生命意象，運用於臺灣民間信仰的神像，從而發展出「神將系列」。這一系列，包括以「八家將」、「三太子」、「雷神」、「齊天大聖」、「鍾馗」與「關公」為主題的作品。這一系列作品可以視為是他在建立了自己以火焰為元素的造型特色之後，運用這個造型元素，透過抽象的手法，重新詮釋神像形貌的一種表現。

經過這三個時期的歷練，陳義郎將火蟲造型運用到各種主題的能力，已達信手拈來的成熟境地。

▍動物形象

在過去這段歲月中，「文字獸」一直是陳義郎熱中投入的一個創作系列，也

因此他在近日的展覽再次呈現這個系列的成果。

文字是人類創造之中經歷抽象過程轉化出來的表達工具，雖然有著感官經驗的依據，卻往往在經驗成為文字之後，逐漸失去它們在我們的感官經驗層面曾經有過的具體生動以及生命特色。然而，事實上，從正體漢字的「六書」來看，我們不但可以看到最初造字者的智慧，也可以發現，正體漢字都有著相當具體的起源，並且來自生動活潑的經驗依據。漢字「六書」指的就是象形、指事、會意、形聲、轉注、假借。依照這個線索，我們不難找出漢字原來的具體出處，特別是象形源於視覺經驗，而形聲源於聽覺經驗，能讓我們覺得熟悉親切。

陳義郎在從事「文字獸」的創作時，簡單來說，就是以動物的造型來表現文字，讓文字透過動物產生生命意象，除了變得具體，也變得活潑。此外，陳義郎也能掌握漢字六書的原理，將漢字的各種產生過程的思維運用在他對文字的詮釋中，然後再透過適當的自然動物或神話動物予以呈現出來。

其實在經過現代抽象藝術的洗禮之後，非具象的抽象藝術思潮例如蒙德利安的新造型主義，並不喜歡具體形象，因為這既是延續再現原理，也似乎是讓造型依附於既存事務的形象，但是具象的抽象藝術思潮諸如超現實主義，則是維持具體形象，依據視覺經驗內容進行變形與改造，使造型得到不同於現實的意義。固然陳義郎的文字獸未必要被歸類為超現實主義，但是這些作品之中所承載的文字及其動物形象，已經在具象與非具象之外發展出屬於自己的文化特色與時代特色。尤其，我們要給予肯定的是，他的文字獸不但找回文字的經驗意涵，並透過相應的動物造型表現出來，而且順應木材的結構與肌理發展出動物造型。換句話說，陳義郎的「文字獸系列」一方面讓文字找回生命，另一方面也讓木材得到新的生命，而他們的主要中介就是動物的造型。

▍結語：身體與木材共生

做為一個藝術家，陳義郎最難能可貴的是他的認真與用心。他並非出身

學院，也因此沒有學院包袱，從不造作，反而能夠依照自己的創作經驗去做判斷，得出正確的作品處理與展示處理。例如，這次的〈龍〉、〈鳳〉兩件作品能以鋼線懸掛，並非放置於臺座，就很有卡爾德（Alexander Calder）的機動雕塑（Mobile Sculpture）的現代與當代展示原理。

也正因此，我們可以說，陳義郎是一個被木材信任的雕刻家。他值得信任，因為他與木材已經共生共榮，每塊木材都是他身體的一部分，它們成為作品的過程，都是他身體的延伸與開展，延伸了身體的向度，開展了心靈的思想。

致力於成為木雕藝術家，既然木材信任他，我們當然更可以信任他。

↗ 陳義郎 2006 年的「文字獸」系列作品 >
→ 陳義郎 2006 年的〈龍〉、〈鳳〉兩件木雕作品。

複眼觀點的視覺詩學
許旃誠的藝術旅程⁽¹⁾

▌帶著畫筆出生的藝術家

　　許旃誠是一位帶著畫筆出生的藝術家,而他也帶著一種屬於他自己的繪畫觀點來面對這個世界。這個事實可以從他藝術家性格與藝術語言的早熟得到印證。

　　出生於一個藝術家家庭,許旃誠的父親是雕塑家許和義,母親和姊姊都是畫家。多年前,全家四人還一起舉辦聯展。這個家庭淵源,既是一種厚實的根底,也是一種嚴厲的考驗,除了考驗他能不能通過紮根的學習過程,也考驗著他能不能超越藩籬,走出他自己的道路。

　　最初,他跟著父親學習,後來又進入藝術家雷驤的畫室,而我們從他作品中明顯的詩學性格,可以看到這份潛移默化。長大以後,進入文化大學美術系;這個學院階段,一如許多從這所學院出身的藝術家一般,他們之所以能夠經營出自己的藝術語言,卻是因為他們置身於一個反學院的處境中。當然,如果就許旃誠的個人經驗而言,除了難兄難弟的相互切磋之外,以照相寫實技法出名的畫家黃銘昌特有的冷靜,及其精確的材料經營,也在他的創作歷程中發生了啟迪的作用。

　　但許旃誠之所以成為藝術家,不僅僅是因為他的這些學習淵源,更在於他的創作思維建立在一個生命思維的深度之中。

1　這篇文章撰寫於 2016 年,修訂於 2017 年。

▌冷靜的視覺位置

每一個藝術家應該同時是一位生命的思想家，對一個畫家而言至少他應該是一個視覺的思想家，也就是說，他的視覺觀點蘊含著一種他特有的生命觀點。藝術家以這個生命觀點決定自己為什麼要從事藝術創作，並且決定自己的藝術創作是否可以呈現出什麼樣的視覺觀點，進而為觀看作品的他人提供一個觀點，去看作品，也去看世界；去看藝術家的生命，也去看他自己的生命。

許旆誠的作品中有一種冷靜，乍看之下像是一種構圖與空間詮釋的冷靜，也像是一種符號運用與的色彩鋪陳的冷靜，但事實上更重要的，那是一種視覺位置的冷靜。這種冷靜，允許許旆誠可以擁有飽滿的感情，卻不溢出；允許他周遊於鄉野或都市，卻還是可以守護著他自己的立場；允許他不論是暗夜獨行或穿梭人群，卻能隱藏他的現身。

如果就小說的敘事手法而言，許旆誠的作品就像一個小說家將他自己的第一人稱放置在全方位的全知全觀的層次，「我」雖然消失在文字中，但是「我」無所不在，他看得到每一條大街小巷。也就是說，雖然在他的畫面上，我們看不到絲毫藝術家自己的身影，但是他的眼睛一直隱藏在畫面的深處，或者更正確地說，隱藏在觀看畫面的這一端，透過觀看者的眼睛現身。當然我們或許會說，許多藝術家都將他自己隱藏在觀看畫面的這一端，因為這也是他作畫的位置，但是當我們這麼說許旆誠的作品時，我們的重點在於指出，作畫時他並非只是在觀看一個做為對象的畫面世界，而是在觀看一個他自己還置身其中卻將他自己從畫面中隱藏起來的「存在境況」（an existential situation）。他在境況中，而他也正在凝視這個境況。每一個畫面上，至少有兩個許旆誠，一個在境況中被觀看，另一個正在觀看這個境況。一個在旅途上，一個正在全知的視點上觀看這個旅人看不見的身影。

我們或許也可以將之稱為許旆誠繪畫的「複眼性」。這種複眼性，是影像敘事的象徵說法，而不是光學的說法；因為光學的複眼性側重的是「雙眼視覺」或雙焦點的視覺技術。我們的象徵說法強調的是，在他的繪畫中，他採取了一個冷靜的視覺位置，讓另一個情感豐沛的自己恣意遨遊在街頭巷尾。

許旆誠　七號公園預定地　2007　綜合媒材、畫布　130×162cm

▎簡潔的詩學構圖

　　便是由於這個複眼性，許旆誠的作品充滿一種獨特的視覺詩學，有時也帶著極短篇小說或散文的敘事。但就因為是詩學，所以不是歷史，所以他的作品雖然時有歷史符號，但是詩學隱喻多過歷史敘事。

　　從他的創作歷程，我們可以找到詩學的基調，並看到文學敘事的開展，進而

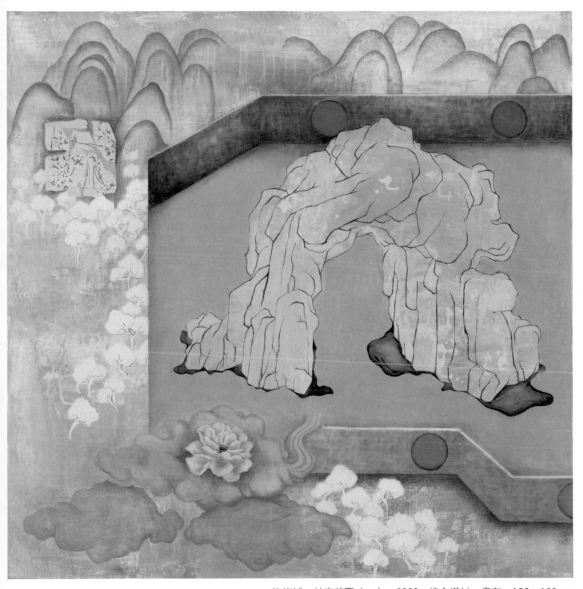

許旆誠　林家花園（一）　2008　綜合媒材、畫布　100×100cm

也能看到他對歷史敘事所做的文學轉化。

　　首先，我們要從「夢」這個觀點來談他的詩學基調。所謂夢，是否涉及潛意識，是否涉及性與慾望，是否涉及集體無意識，並不是我們的重點。我們只是要說明，夢或許有敘事，卻不見得完整；夢或許有場景，卻不見得是空間；夢或許有前後，卻不見得是時間；夢或許有動作，卻不見得是行動。2000 年，許旆誠出版了《反影》這本畫冊，含括了他從 1997-2000 年的作品。這些作品，無論是景或是物，幾乎都宛如夢景或夢物，它們已經被去除了現實景物的敘事、空間、時間與動作，甚至都被轉化到二度性的平面構圖，更加重了構圖中線條與色彩本身的夢幻美感，有著詩語言一般的簡約與節奏。

　　也因此，我們在 2001 年出版的《柿子紅了》這本畫冊中，看到了更多以靜物為題材而呈現出來的簡化構圖，甚至其中的田景與樹形，都流露出這種雲淡風輕的思維與氛圍。

　　到了 2004 年出版的《許旆誠作品集》，藝術家寫了〈創作自述──犬儒夢遊〉一文，我們看到了他進一步表達了夢的議題，但不同的是，第一，他將愛犬入畫，看似代替他四處遨遊，事實上是代替他現身，現身在那些已經轉化為夢境的場景之中，第二，他使用了「犬儒」一詞，既表達出「我是狗」的視覺位置，也表達了他對於複眼視覺背後「我在看」與「我被看」這個兩面性的察知與自嘲。

　　延續著這個詩學基調，2005 年許旆誠呈現出第一階段的「公園系列」，將這個夢境構圖運用在公園這個具有公共意涵的場所。然而，這些公園也仍然沒有具體的時空指涉，而是一個藝術家對於公園這個普遍概念的夢旅。固然公園具有公共意涵，也是一個地界分明的公共領域，但在許旆誠的作品中，地界並不存在，而人為的物件也失去了現實的意義。這個特點，固然允許我們說許旆誠有意質疑空間政治學，但更允許我們說他試圖提出自己的空間詩學。

　　2008 年，許旆誠再次提出「公園系列」作品。在這些作品的畫面上，我們看到了具有特定歷史意涵的文化符號，而且這些文化符號也讓公園從先前的普遍性場所轉變為個別性場所。也就是說，這些公園都是為我們所熟識的公園，它們有著明確的地點，也有著明確的歷史；它們分布在臺灣的各個大城小鎮，也都已經進入我們的記憶中。因此，在這一系列作品中，確實存在著歷史敘事，然而，

我們也可以發現，這些文化符號即使帶著自己的歷史敘事，卻像是一個物件般的被植入藝術家所經營出來的詩學構圖之中，使得這些公園已經從它們原來的現實脈絡中被抽離出來，重新被放進一個非現實的脈絡中，平添了更豐富的文學想像與詩學意象。

▌夢境的旅人

即使是帶進了文化符號與歷史敘事，許旆誠的複眼觀點還是讓這些有名有姓的公園，轉化到他特有的那種視覺詩學的基調中。

他的詩學轉化，以冷靜的視覺位置為基礎。這個轉化，除了轉化了他所面對的世界，也轉化了隱含在他的藝術觀點背後屬於他自己的生命觀點。這個轉化，使他成為夢境的旅人，他的世界已經入夢，而當他的夢境世界進入畫面，便也成詩。因此，我們可以說許旆誠既是一個畫家，也是一個詩人。他是一個透過畫面表達的詩人。

做為一個詩人，簡潔的藝術語言足以道出他旅途上的生命深度。

國家圖書館出版品預行編目資料

審美觀點的當代實踐──藝術評論與策展論述
／廖仁義 著 .--初版.--
臺北市：藝術家 2017.9
320面；17×24公分

ISBN 978-986-282-205-0（平裝）
1. 藝術評論 2. 現代藝術 3. 文集

901.2 106015883

審美觀點的當代實踐
藝術評論與策展論述
Contemporary Practice of Aesthetic Perspective
Art Criticism and Curatorial Discourse

廖仁義 著

發行人　何政廣
總編輯　王庭玫
編　輯　洪婉馨
封面設計　張娟如
美　編　吳心如
出版者　藝術家出版社
　　　　台北市金山南路（藝術家路）二段 165 號 6 樓
　　　　TEL：（02）2388-6715 ～ 6
　　　　FAX：（02）2396-5708
郵政劃撥　50035145 藝術家雜誌社帳戶

總經銷　時報文化出版企業股份有限公司
　　　　桃園市龜山區萬壽路二段 351 號
　　　　TEL：（02）2306-6842
南部區域代理　台南市西門路一段 223 巷 10 弄 26 號
　　　　TEL：（06）261-7268
　　　　FAX：（06）263-7698

製版印刷　鴻展彩色製版印刷股份有限公司
初　版　2017 年 9 月
定　價　新臺幣 450 元

ISBN 978-986-282-205-0（平裝）